高等院校广告和艺术设计专业系列规划教材

会展设计

逢京海 主 编
董莉莉 关子诺 副主编

清华大学出版社
北京

内 容 简 介

本书结合会展设计和会展经济发展，针对会展设计从业人员专业技能素质的实际需求，借鉴品牌会展实战运作的基本流程，系统介绍会展、会展设计品牌策划与营销、会展总体设计、会展空间设计、会展道具与陈列设计、会展色彩与照明设计、会展视觉识别系统设计、新媒体和新技术应用等会展设计基本知识理论，并通过实证案例解析启发学生开拓思路，提高应用技能与能力。

由于本书具有理论难度适中、知识系统、案例鲜活、贴近实际等特点，并依据会展行业职业能力要求，注重课堂教学与实践应用的紧密结合，因此本书既适用于本科及高职高专院校广告艺术设计和工商管理等专业的教学，也可以作为会展公司从业者的职业教育与岗位培训教材，对于广大社会读者也是一本非常有益的读物。

本书封面贴有清华大学出版社防伪标签，无标签者不得销售。
版权所有，侵权必究。举报：010-62782989，beiqinquan@tup.tsinghua.edu.cn。

图书在版编目（CIP）数据

会展设计/逄京海主编. --北京：清华大学出版社，2015（2024.1重印）
高等院校广告和艺术设计专业系列规划教材
ISBN 978-7-302-37216-5

Ⅰ.①会… Ⅱ.①逄… Ⅲ.①展览会－陈列设计－高等学校－教材 Ⅳ.①J525.2

中国版本图书馆 CIP 数据核字（2014）第 152131 号

责任编辑：张　弛
封面设计：李子慕
责任校对：刘　静
责任印制：宋　林

出版发行：清华大学出版社
网　　址：https://www.tup.com.cn，https://www.wqxuetang.com
地　　址：北京清华大学学研大厦 A 座　　　　邮　编：100084
社 总 机：010-83470000　　　　　　　　　　　邮　购：010-62786544
投稿与读者服务：010-62776969，c-service@tup.tsinghua.edu.cn
质量反馈：010-62772015，zhiliang@tup.tsinghua.edu.cn
课件下载：https://www.tup.com.cn，010-62795764

印 装 者：三河市龙大印装有限公司
经　　销：全国新华书店
开　　本：185mm×260mm　　　　印　张：14.75　　　　字　数：352 千字
版　　次：2015 年 5 月第 1 版　　　　　　　　　　　　印　次：2024 年 1 月第 8 次印刷
定　　价：49.00 元

产品编号：058230-02

编审委员会

主　任：牟惟仲

副主任：（排名不分先后）

宋承敏　冀俊杰　张昌连　田卫平　腾祥东　张振甫
林　征　帅志清　李大军　梁玉清　鲁彦娟　王利民
吕一中　张建国　王　松　车亚军　王黎明　田小梅

委　员：（排名不分先后）

梁　露　崔德群　金　光　吴慧涵　崔晓文　鲍东梅
翟绿绮　吴晓慧　温丽华　吴晓赞　朱　磊　赵　红
马继兴　白　波　赵盼超　田　园　姚　欣　王　洋
吕林雪　王洪瑞　许舒云　孙　薇　赵　妍　胡海权
温　智　逢京海　吴　琳　李　冰　李　鑫　刘菲菲
何海燕　张　戈　曲　欣　李　卓　李笑宇　刘　剑
刘　晨　李连璧　孟红霞　陈晓群　张　燕　阮英爽
王桂霞　刘　琨　杨　林　顾　静　林　立　罗佩华

总　编：李大军

副总编：梁　露　鲁彦娟　吴晓慧　金　光　温丽华　翟绿绮

专家组：田卫平　梁　露　崔德群　崔晓文　华秋岳　梁玉清

序言

　　随着我国改革开放进程的加快和市场经济的快速发展,广告和艺术设计产业也在迅速发展。广告和艺术设计作为文化创意产业的核心与关键支撑,在加强国际商务交往、丰富社会生活、塑造品牌、展示形象、引导消费、传播文明、拉动内需、解决就业、推动民族品牌创建、促进经济发展、构建和谐社会、弘扬古老中华文化等方面发挥着越来越大的作用,已经成为我国服务经济发展重要的"绿色朝阳"产业,在我国经济发展中占有极其重要的位置。

　　1979年中国广告业从零开始,经历了起步、快速发展、高速增长等阶段,2011年我国广告营业额突破3000亿元,已跻身世界前列。商品销售离不开广告,企业形象也需要广告宣传,市场经济发展与广告业密不可分;广告不仅是国民经济发展的"晴雨表"、社会精神文明建设的"风向标",也是构建社会主义和谐社会的"助推器"。由于历史原因,我国广告艺术设计业起步晚,但是发展飞快,目前广告行业中受过正规专业教育的从业人员严重缺乏,因此使得中国广告艺术设计作品难以在世界上拔得头筹。广告设计专业人才缺乏,已经成为制约中国广告设计事业发展的主要瓶颈。

　　当前,随着世界经济的高度融合和中国经济国际化的发展趋势,我国广告设计业正面临着全球广告市场的激烈竞争,随着世界经济发达国家广告设计观念、产品营销、运营方式、管理手段及新媒体和网络广告的出现等巨大变化,我国广告艺术设计从业者急需更新观念、提高专业技术应用能力与服务水平、提升业务质量与道德素质,广告艺术设计行业和企业也在呼唤"有知识、懂管理、会操作、能执行"的专业实用型人才。加强广告设计业经营管理模式的创新、加速广告艺术设计专业技能型人才培养已成为当前亟待解决的问题。

　　为此,党和国家高度重视文化创意产业的发展,党的十七届六中全会明确提出:"文化强国"的长远战略、发展壮大包括广告业在内的传统文化产业,迎来文化创意产业大发展的最佳时期;政府加大投入、鼓励新兴业态、发展创意文化、打造精品文化品牌、消除壁垒、完善市场准入制度,积极扶持文

化产业进军国际市场。结合中国共产党第十八次全国代表大会提出"扎实推进社会主义文化强国建设"的号召,国家"十二五"规划纲要明确提出要促进广告业健康发展。中央经济工作会议提出稳中求进的总体思路,强调扩大内需,发展实体经济,对做好广告工作提出新的更高要求。

针对我国高等教育广告和艺术设计专业知识老化、教材陈旧、重理论轻实践、缺乏实际操作技能训练等问题,为适应社会就业需求、满足日益增长的文化创意市场需求,我们组织多年从事广告和艺术设计教学与创作实践活动的国内知名专家教授及广告设计企业精英共同精心编撰了本套教材,旨在迅速提高大学生和广告设计从业者的专业技能素质,更好地服务于我国已经形成规模化发展的文化创意事业。

本套系列教材作为高等教育广告和艺术设计专业的特色教材,坚持以科学发展观为统领,力求严谨,注重与时俱进;在吸收国内外广告和艺术设计界权威专家学者最新科研成果的基础上,融入了广告设计运营与管理的最新实践教学理念;依照广告设计的基本过程和规律,根据广告业发展的新形势和新特点,全面贯彻国家新近颁布实施的广告法律、法规和行业管理规定;按照广告和艺术设计企业对用人的需求模式,结合解决学生就业、加强职业教育的实际要求;注重校企结合、贴近行业企业业务实际,强化理论与实践的紧密结合;注重管理方法、运作能力、实践技能与岗位应用的培养训练,并注重教学内容和教材结构的创新。

本套系列教材包括《色彩》、《素描》、《中国工艺美术史》、《中外美术作品鉴赏》、《广告学概论》、《广告设计》、《广告摄影》、《广告法律法规》、《展示设计》、《字体设计》、《版式设计》、《包装设计》、《标志设计》、《招贴设计》等。本系列教材的出版对帮助学生尽快熟悉广告设计操作规程与业务管理,及帮助学生毕业后能够顺利走上社会就业具有特殊意义。

<div style="text-align:right">

教材编委会

2014 年 4 月

</div>

前言

会展集设备展示、商品交易和经济技术合作等功能于一体,并具备信息咨询、投资融资和商务服务等配套功能,在国家商务交流、国际贸易、商品宣传促销、促进影视传媒会展发展、信息沟通、技术合作、拉动内需、解决就业、推动经济发展、丰富社会生活、构建和谐社会、弘扬中华文化等方面发挥着巨大的作用,而且还可以带动服务、交通、旅游、餐饮等相关产业的发展,因而会展已经成为我国文化创意经济发展的重要产业,在我国产业转型、经济发展中占有极其重要的位置。广告会展设计制作产业以其强劲的上升势头已成为全球经济发展中最具活力的绿色朝阳产业。

随着全球经济的快速发展,面对国际广告会展设计业的激烈市场竞争,我国会展设计教育正处于由"高速"向"高质"发展的转变。加强会展业经营管理模式的创新、加速会展设计专业技能人才培养已成为当前亟待解决的问题。为了满足日益增长的广告市场需求,培养社会急需的会展广告技能型应用人才,我们组织多年从事会展设计教学和创作实践活动的专家教授,共同精心编撰了此教材,旨在迅速提高学生及会展设计从业者的专业素质,更好地服务于我国会展广告事业。

会展设计既是高等艺术院校重要的专业基础课程,也是一个广告会展从业人员创意创作的重要理论支撑。本书共8章,以学习者应用能力培养为主线,坚持以科学发展观为统领、以培养具备创新能力的会展设计技能人才为目标,根据会展行业发展的新形势和新特点,结合会展设计实战业务流程和操作规范,系统介绍了会展、会展设计品牌策划与营销、会展总体设计、会展空间设计、会展道具与陈列设计、会展色彩与照明设计、会展视觉识别系统设计、新媒体新技术应用等会展设计基本知识理论,并注重通过强化训练提高应用技能与能力。

本书作为高等教育广告艺术设计制作专业的特色教材,严格按照教育部关于"加强职业教育、突出实践能力培养"的教学改革精神,针对会展设计课程教学的特殊要求和就业应用能力培养目标,既注重系统理论知识讲解,

又突出创新创意训练,力求做到"课上讲练结合,重在方法的掌握,课下会用,能够具体应用于会展设计作业实际工作中",这对于学生毕业后顺利走上社会就业具有特殊的意义。

本书融入会展设计最新的实践教学理念,力求严谨,注重与时俱进,具有理论适中、知识系统、案例鲜活、图文并茂、叙述简洁、贴近实际、通俗易懂等特点,且采用新颖统一的格式化体例设计,因此本书既适用于本科及高职高专院校广告艺术设计及工商管理等专业的教学,也可以作为会展设计公司从业者职业教育与岗位培训的教材,对于广大社会读者也是一本非常有益的参考读物。

本教材由李大军进行总体方案策划并具体组织,逄京海主编并统改稿,董莉莉、关子诺为副主编,由具有丰富教学与实践经验的会展设计专家梁露教授审订。作者及其分工为:年惟仲(序言),逄京海(第一章、第二章),李宁(第三章),关子诺(第四章),王希萌(第五章),董莉莉(第六章),董莉莉、杨芳芳(第七章),杨芳芳(第八章),曲欣、逄京海(附录);华燕萍(文字修改和版式调整),李晓新(制作教学课件)。

在教材编写过程中,我们翻阅和参考了大量会展设计策划相关的书刊和网站资料,精选收录了近年来具有实用价值的会展案例,并得到了有关专家教授的具体指导,在此一并致以衷心的感谢。为配合本书发行使用,特提供配套电子课件,读者可以从清华大学出版社网站(www.tup.com.cn)免费下载。因会展科技与手段发展迅速且作者水平有限,书中难免存在疏漏和不足,恳请同行和读者批评指正。

<div style="text-align: right;">编　者
2014 年 7 月</div>

目 录

第一章　会展设计概论　001

- 002　第一节　关于会展
- 005　第二节　会展设计
- 008　第三节　会展设计的基础知识
- 012　第四节　会展设计的艺术风格和表现方式

第二章　会展设计的品牌策划与营销　022

- 024　第一节　会展设计的品牌策划
- 033　第二节　会展设计的品牌营销

第三章　会展的总体设计　043

- 044　第一节　会展设计师的基本要求
- 048　第二节　会展设计与创意
- 054　第三节　会展设计的内容
- 059　第四节　会展设计的形式美法则
- 072　第五节　会展设计方案

第四章　会展空间设计 079

- 080　第一节　会展空间的特征与分类
- 094　第二节　会展空间设计的原则
- 099　第三节　会展空间设计的运用

第五章　会展道具与陈列设计 104

- 106　第一节　会展设计中的人机工程学
- 120　第二节　展示道具设计
- 131　第三节　展品陈列设计

第六章　会展色彩与照明设计 140

- 142　第一节　会展色彩设计
- 154　第二节　会展照明设计

第七章　会展视觉识别系统设计 168

- 170　第一节　会展会标设计
- 175　第二节　会展邀请函设计
- 179　第三节　会展票证设计
- 184　第四节　会展会刊与宣传海报设计
- 188　第五节　会展参展指南与展板设计

第八章　新媒体、新技术与会展设计　197

198　第一节　会展新技术应用
203　第二节　多媒体技术在会展设计中的应用与发展
206　第三节　现代科技的发展对会展设计的影响

附录1　世界博览会举办历史简介　214

附录2　国外会展分类简介　220

参考文献　223

第一章 会展设计概论

学习要点

(1) 了解会展设计的历史、现状、时代新特征;

(2) 了解会展设计的基本范畴,掌握会展设计的艺术风格和表现方式。

本章导读

会展业集商品会展、商贸交易和经济技术合作于一体,并兼具信息咨询、投资融资、商务服务等配套功能,以其超常的关联影响和经济带动作用,成为近年来经济发展的热点。会展在促进贸易往来、技术交流、信息沟通、经济合作、人员互助和文化交流等方面发挥着重要的作用,成为 21 世纪的朝阳产业。

会展又被称为立体的广告,本章将从广告与会展、会展经济以及中国会展的发展等方面来引领大家了解广告以及会展广告的基本知识和相互关系。

引导案例

国际机器人会展"预览"未来新生活

"2013 山东国际机器人会展"在青岛国际会展中心 3 号馆开幕,展会由山东省机器人研究会、电博会组委会主办,山东省机器人研究所承办,特设智能交通机器人、水下服务机器人、工业智能化改造机器人、服务教育机器人及 3D 打印五大亮点展区,演绎"智能改变生活"的鲜活主题。

玻璃围隔,两个机器人进行足球大赛;隔壁展位,小巧的机器人正

在"热舞";旁边摆放的 7 款"无人机"甚为小巧……娱乐机器人、水下机器人、工业机器人等,一系列最新机器人产品和研究成果让观展人员惊艳。这些机器人都代表着同行业的最新方向。中国科学院自动化研究所此次展出的"跳舞机器人"设有语音识别系统。中国科学院自动化研究所工程师束维萍告诉记者,这是 5 个月前,中韩刚刚合作研发成功的最新产品,可以服务家庭,开发儿童智力。

此次会展将中外合作的"顶尖"机器人汇集一堂。全球首发的"智能轻型工业机器人 IR6",由山东省智慧机器人研究所、山东智慧机器人开发有限公司和德国知名机器人研究所联合研发,仅重 16 千克,设置无须编程,它可以在加工、制造、运送等一系列领域与人并肩作战。智能、轻型、人机交互等特征,完全颠覆了传统意义上的工业机器人概念。

另外,此次展会还特别设立了机器人体验区。不少市民在现场与机器人互动。山东省机器人研究会负责人表示,"我们期待从多个方面体验现代化机器人在实际生活和应用开发方面所取得的成就,让更多的社会公众了解机器人的实用价值。"

(资料来源:青岛财经日报)

案例导学

我国会展业历经 30 余载的发展,产业规模不断扩大,产业链不断拓宽,带动性逐年增强,经济效益日益显著,正以 20% 的年均增长速度发展。据统计,2012 年,我国会展业直接产值预计可达 3500 亿元。中国会展在各大城市快速发展,尤其是北京、上海、广州、大连、成都等五大城市会展发展最为突出,形成了环渤海、长三角、珠三角、东北、中西部五大会展经济活跃带。会展起步早,发展快,规模大,政府扶持力度强,品牌集中,基础设备完备,辐射范围广,呈现出集群化发展趋势,形成了会展产品链、服务链、技术链、资金链、要素链等的全面集成,产生了巨大的产业群聚效应。

会展的集群化发展将推动会展与第一、二及其他第三产业的有效融合,催生一系列新业态的产生,如旅游会展、贸易会展、文化会展、食品会展、科技会展等,覆盖面广,集群效应显著,发展潜力大。2013 年,我国会展业在围绕五大中心会展城市发展的基础上,将进一步形成产业集群、品牌集群、人才集群的发展趋势。2013 年,中国会展将进入发展快车道,但其健康有序的发展离不开政府、企业、行业协会、参展商等相关利益者的共同努力。

第一节 关于会展

背景资料

随着经济全球化程度的日益加深,会展业已发展成为新兴的现代服务贸易型产业,成为衡量一个城市国际化程度和经济发展水平的重要标准之一。伴随着会展经济的全球扩张,许多国际会展业巨头竞争亚洲、非洲、拉丁美洲的发展中国家

市场,国际会展业正在出现重心转移之势。在中国加入世贸组织的背景下,中国市场的广大以及中国成为世界新的制造业中心的潜在发展前景,使得来自国外的专业会展市场需求空间较大。

中国会展业搭上中国经济快速发展的列车,一路增长走来,已经在世界上确定了会展大国的地位,并正向会展强国挺进。中国会展业的发展简直可以用飞速来形容,1997年,中国内地全年举办的各类展览会数量第一次达到1000个,短短10年,这一数字在2006年跃升至3800个。

全球拥有的展览会主题,在中国市场上都能找到,新主题的展会几无可开发的可能。包括德国、美国等世界前10名的国际展览公司都不同程度地参与了中国市场。中国的展览馆的数量和规模都名列世界前茅。随着经济快速增长,中国内地已成为全球发展最快的展览市场。

一、会展的概念

会展,顾名思义,包括"会"和"展"。广义的会展包括各类会议、展览会,还包括节庆、奖励旅游、运动会、音乐会及人才交流会。会展业是一个综合性和关联性非常强的行业,它是由一系列相关产业、行业和企业组成的,世界各国都将其作为区域经济发展的一项支柱产业及重点产业。

国际上将会展业通常称为 MICE Industry,是指经营各种会议和展览会的公司形成的产业。它由会议(Meeting)、奖励旅游(Incentive tourism)、大型会议(Conference)、展览会(Exhibition)4个词的英文首字母组合而成。

会展业为参展商和观众提供了一个理想的沟通和交流的平台。通过参展,参展商将企业形象、企业产品等信息传达给观众;观众则可以找到合适的产品、条件更好的供应商,或从中寻找到新的商机。

国内流行的关于会展的概念有以下几种。

(1) 会展业是会议业和展览业的总称,是由个人或公司组织的一个暂时性的、时限灵活的市场环境,在这里购售双方为当时或将来某个时间买卖所展出的商品或服务而进行直接交流。

(2) 会展是会议、展览、大型活动等集体性活动的简称。其概念内涵是指在一定地域空间,许多人聚集在一起形成的、定期或不定期、制度或非制度的传递和交流信息的群众性社会活动,其概念的外延包括各种类型的博览会、展览展销活动、大型会议、体育竞技运动、文化活动、节庆活动等。

(3) 会展是指围绕特定主题、多人在特定时空的集聚交流活动。狭义的会展仅指展览会和会议;广义的会展是会议、展览会和节事活动的统称。会议、展览会、博览会、交易会、展销会等是会展活动的基本形式,世博会为最典型的会展活动。

(4) 1+9经济即会展经济。包含:场地、广告、物流、旅游、餐饮、住宿、通信、贸易、购物。

二、会展的功能与特点

(1) 信息的高度集中。通过运作,组展者将许多不同企业的展品云集在同一个地点向大量的观众会展。参展商和观众大量集中的一个显著效果是信息收集成本的大量节约。就

参展商而言，可以在短时间内接触到大量的观众；就观众而言，同样可以在非常短的时间里与大量潜在的供应商接触。这较其他方式获得了良好的效果，同时也节约了成本。

（2）联系面广。

（3）展览会对企业是全方位宣传。

（4）创新。这里的"新"，不仅指在某次展会上，参展商可能会遇到新的买家或潜在买家，观众可能会遇到新的供应商、新的产品或服务，而且指许多展会每届都有新的亮点。从科技发展史来看，许多划时代的发明创造，如电话、留声机、蒸汽机、电视机等都是首先在展览会上进行会展进而推广的。

三、会展活动的作用

会展活动是一个复杂的人与物、人与人沟通交流的过程，是一种宣传性很强的社会意识形态，具有上层建筑的性质，可以影响社会的和谐与稳定，涉及政治、文化、经济、教育、生态环境等范围。会展活动的作用可归纳为以下几方面。

（一）经济作用

参加各类会展活动，是各厂商进行市场调研、产品开发与促销以及市场竞销的重要手段和途径，他们借此可以获取产品情报、市场情况，推销产品、拓展市场，达到事半功倍的效果。

因此，各厂商都会投入相当大的精力参与各类博览会、展览会、交易会、展销会等。各类商场、超市、专卖店、网络及电视购物也是现代会展活动的主要方面。"会展产业化"将成为21世纪会展文化发展的方向，一些城市和地区花费巨大资金进行投入，除完成特定的信息交流外，还可以促进当地的各项建设和旅游服务业的振兴以及引发各项投资，使当地经济得到发展。

（二）教育作用

教育功能是会展活动的基本功能之一，会展活动所起的教育作用是一种社会教育。由于展览具有公开性、真实性和形象性，所以容易被广大社会公众认识、理解并产生共鸣，它可以有效地补充学校教育的不足。

各种展览馆、陈列馆、纪念馆、美术馆、现代科技馆等成为全社会的文化教育中心，让公众从"百闻不如一见"的真实感受中学习更多知识，以提高自身素质。

（三）拓展旅游、弘扬文化作用

由于社会的发展，经济水平的不断提高，人们对于出行旅游的需求越来越大，地域经济的完善和多样化使地方文化发展迅速，一些地方以自己独特的人文、自然文化特征为会展主题，吸收游客、促进本地经济发展已成为一种潮流。

人们对不同文化的追求和对不同特色商品的消费欲望，促进了全世界范围内的旅游经济与旅游文化的大发展。各类民风民俗博物馆、地域特色文化博览馆、展览会伴随地方特色的商品会展，成为现代社会的又一重要组成部分。

（四）加速社会发展作用

现代社会中，人与人之间、组织与公众之间都必须建立和保持相互沟通、了解，接受合作的渠道，接受信息并且能够作出反馈，共同处理问题并解决大量纠纷，这就需要符合道德标准的沟通渠道、技术、形式。

会展活动就是一种感染力较强的沟通工具和有效的宣传手段,是一个国家、地区、部门、组织、企业以及个人的形象缩影。会展活动凭借实物、图表、道具、音像资料、现场缩示和流动的空间,比文字宣传和口头说教更具说服力。真实的实物、精致的版面、动人的音乐、动感的画面和独特的造型艺术、空间艺术相结合,创造出的引人入胜的会展效果,可以塑造完美的现代社会形象,是推动现代社会发展的润滑油和催化剂。

第二节　会展设计

背景资料

会展设计是经济发展的平台,是一个地方乃至一个国家国力的体现。会展设计的魅力不仅在于设计本身,更在于它能够带动一个地区、一个城市的产业发展及文化传承。

会展设计从一个边缘的设计学科发展到今天,是科学技术与产业化的发展结果,随着信息时代的发展和各方面科学技术的进步,会展设计的个性化越来越强,各类主题日趋多元化,从而形成一个规模巨大的会展文化产业。可以说,现代会展设计艺术已成为多学科技术产品竞赛的"试验场",彰显了一个国家的创新能力和综合国力。

一、会展设计综述

(一) 会展设计的概念

会展设计是指在会议、展览会、博览会活动中,利用空间环境,采用建造、工程、视觉传达等手段,借助展具设施高科技产品,将所要传播的信息和内容呈现在公众面前。会展设计包括展台设计、空间布局设计、平面设计、照明道具设计以及相应的展馆设计等。

会展设计是对观众的心理、思想和行为产生重大影响的一种创造性设计活动。

(二) 会展设计的内涵

会展设计是一门综合的设计艺术,包含视觉传达设计(简称VD)、空间环境设计(简称ED)、工业设计(简称PD)等全方位的设计。它是会展活动的视觉体现,是会展活动的重要补充部分,目的是充分强调人的潜能,将要传达的信息准确地传达给观众,并使观众在接受信息的同时有一种美的享受。

会展设计是一个有着丰富内容,涉及广泛领域并随着时代发展而不断充实其内涵的课题。从1861年伦敦海德公园的世界博览会、1925年的巴黎博览会以及各种世界规模的交易会,到迪斯尼乐园及各类商品展销会、各种商品陈列等无一不是人们熟悉的例子。尽管这些会展在规模和性质上有很大的差别,但在设计的性质上有着相近的特点。近年来,世界各国的许多会展都呈现出高投入、长期化的趋势,一些著名的博物馆都不惜巨资,投入大量人力物力,运用最新科技成果,使会展成为一种融尖端科技和密集信息于一体的艺术性文化活动。

从会展设计的角度而言,设计的目的并不是会展本身,而是通过设计,运用空间规划、平面布置、灯光控制、色彩配置以及各种组织策划,有计划、有目的、符合逻辑地将会展的内容展现给观众,并力求使观众接受设计者要传达的信息。从这样的意义上说,会展设计是以招引、传达和沟通为主要机能,进行有目的、有计划的形象宣传的空间设计。

二、会展设计的历史及现状

就现在而言,会展设计并不是什么新兴的事物。现代的会展设计从 1851 年英国万国博览会的水晶宫开始,从古老的货品集市模式到今天的大众资讯传播模式,历经了 160 余年的发展历程。会展设计从诞生开始,就不断地吸纳新的传播和表现手段以充实其内涵。会展设计以其资讯传播的直接性和对社会文化的敏感性,成为各种先锋思潮的试验场。

社会意识形态和科学技术的发展为会展设计提供了探索的动力,如俄国的构成主义、德国的包豪斯和荷兰的风格派设计运动对会展设计产生深刻的影响,科技则把这些影响变成可能。

现代设计的鼻祖——包豪斯的设计者对推动会展设计的发展起着非常重要的作用,如包豪斯的成员赫伯特·拜耶在会展创作的实践中确立了一个会展的原则:"会展的作品不是挂在展墙上的平面,展览的整体应该通过设计创造成为一种动态的会展的体验,即展览的视觉传达方式不是点状的、片段的,而是线性的、连续运动的。"通过先驱们的各方面探索努力,会展设计在 20 世纪 50 年代末已成为一个完整的学科。

赫伯特·拜耶语曾说:"展览设计已经发展成为一门新的学科,作为大众传播与集体努力和影响的力量与多种媒体的顶点。视觉(形象)传播的整合方式组成了一种引人注目的复杂体;语言作为形象的印刷(载体),图片、绘画、照片、雕塑物、材料和外表、色彩、光线、运动、影片、图表等都是作为符号象征,所有有形的与心理的方法的运用产生了展览设计的强化核心的设计语汇。"显而易见,这些探索的结果对今天的会展设计的发展仍起着深远的影响。

今天的会展设计不仅作为一种设计的形式,更作为一种经济产业及城市的社会生活方式和文化现象日益凸显其重要性。会展给人们的信息交换、商品购销、情感交流、文化娱乐等活动提供了一个重要平台。

世界博览艺术的发展

世界公认的第一届博览会,是 1851 年 5 月在伦敦海德公园举办的万国博览会,通过博览会,欧洲各国之间的交流打破了所有工业国家的封闭状态,促进了工业革命的进程,革命导师恩格斯曾对这届博览会做了这样的评价:"1851 年博览会,给英国岛国的封闭性敲起了丧钟。"

继英国举办了 1851 年的博览会后,欧洲掀起了一股举办博览会的热潮,1889 年法国巴黎举行了第二届世界万国博览会,这届博览会的展馆建筑在工程技术方面取得了重大进步,以钢制筒拱形式创造了跨度 115 米、长 420 米的巨大空间,为设计师创造性塑造空间提供了可能,并且首创了专业性陈列馆的开设。这次博览会最大的特点是在巴黎玛尔斯战神广场建造了永远令世人赞叹的纪念建

筑——埃菲尔铁塔，日后它成了巴黎的象征。这座铁塔高达320m，重为7000t，塔身有3层平台，从第三层平台276m高处，四周均为玻璃，可供观赏巴黎市容，它为丰富世界旅游文化的内涵作出了贡献。

世界博览会不仅为参展国家和企业提供了交流和沟通的机会，更为主办国带来了可观的经济利益和很多其他益处。由于博览会举办过于频繁及组织工作上的困难，1923年由英、德、法等国发起，在巴黎成立了国际性会展组织——国际博览会办公署（简称BIE）。

1928年11月22日，31个国家的代表参加了在巴黎的国际会议，签署了世界上第一个关于协调与管理世界博览会举办的"公约"——《国际博览会公约》。国际展览局是该公约的执行机构，它成立于1939年，总部设在法国巴黎，宗旨是通过协调和举办世界博览会，促进世界各国经济、文化和科学技术的交流与发展。

20世纪80年代末，我国第一次加入《国际博览会公约》组织，代表我国加入的单位是中国国际展览公司下属的"北京国际展览中心"。经国务院批准，并获国际展览局确认，中国国际贸易促进委员会以国家名义，于1993年5月3日正式申请加入国际展览局，并于1999年12月被选为该局信息委员会会员。

三、目前会展设计的时代特征

在当今全球经济一体化的时代背景下，各种文化的碰撞，社会和科技的迅猛发展给意识形态领域带来前所未有的冲击。作为社会新陈代谢更迭的推动力之一的现代设计，其使命就应反映时代特征和变化，并且推波助澜。

设计之于今天，已进入了成熟的发展时期，从设计观念到表现形式都在不断地深化裂变，并向纵深发展。很多设计领域出现了多学科多专业横向整合的趋向，设计的潮流呈现了多元整合的特点。

会展设计在飞速发展的过程中有力而生动地表述了这一特征。会展设计主要是通过对会展空间的创造、分割及组织安排，并利用现代化的视觉传达手段和高科技视频、音频技术，借助文字、照片、图表及实物展品，有效地把要展出的信息传达给参观者的一种设计。它在整个会展活动中起着非常重要的作用。

（一）会展设计的全球化趋势

中国加入WTO后，国内各个行业面临的最大现实问题就是全球化，会展业也不例外。入世后会展业所受到的冲击不会像金融、农产品、制造业等行业那样强烈，但不强烈不等于没有影响。

加入WTO能给国内会展业带来先进的管理经验和办展技术，尤其是在会展业的配套服务部门怎样分工协作、会展业与旅游业如何实现有效对接等问题上可以提供新的参考依据，这势必会提高国内会展管理部门的调控水平。面临入世所带来的机遇和挑战，中国会展界应做好两方面的准备，即对内抓紧制定行业法规，对外尽快熟悉国际化规则，以便真正地在国际市场站稳脚跟。

（二）会展设计的信息化趋势

信息化既是中国会展业与国际接轨的一个重要衡量标准，也是会展业发展的必然趋势。

"信息化"有两层含义,一是要尽可能地掌握国际会展业最前沿的东西,包括行业最新动态、理论研究成果、会展信息或专业设备等;二是在会展业中充分利用各种信息技术,以提高行业管理和活动组织的效率。

人类社会已经迈入知识经济时代,作为第三产业成熟后迅速兴起的会展业更应该跟上时代的步伐。知识经济的主要标志就是信息化,正如美国微软公司总裁比尔·盖茨所说:"世界正在变成一个小家。"

中国会展业要实现信息化发展需要一定的条件:一是要增强与国际会展组织或世界知名会展公司之间的交流与合作,并定期向国外发布我国的会展信息和接受各种渠道传来的关于会展业的最新消息;二是要在会展业中积极推广现代科技成果,逐步实现行业管理的现代化、活动组织的网络化和会展设备的智能化;三是要充分利用国际互联网(Internet),推动国内会展业的信息革命,如开展网络营销、举办网上展览会等。

第三节　会展设计的基础知识

背景资料

会展设计促进了整个社会经济的稳步发展,促进了国民的思想教育和科学发展,将文化与会展设计相结合,有助于找回已经失去和正在失去的传统文化与价值观。对于中华文化的传承与发展,会展设计越来越彰显它的魅力。

可以预计,会展设计艺术的发展拥有无穷的潜力,会展设计将会越来越被重视,它融合了多种艺术的独有艺术魅力,将会愈发闪耀迷人的光彩。

一、会展设计的基本原则

会展设计是一种艺术创造。它不能仅限于形式,而是透过形式的表象,反映其会展的目的。只有掌握会展设计的基本原则,才能创造出符合客户要求的会展设计作品。

(一)客户至上

会展设计要求设计人员首先明确会展活动的主题、目标和内容,了解展出者的意图,全面掌握展出者的信息、资料,经常与他们保持沟通,交流设计思想。在此基础上,运用自己掌握的技术和技能创造性地反映、表现展出者的意图、风格和形象,达到展出者所希望的目的和效果。

因此,设计人员不能将会展设计当作卖弄技巧、显示自我的机会,用组织个人艺术展的思路去进行设计。

(二)以人为本

观众是会展活动的主体,会展设计一方面要以满足观众的需要为宗旨,研究观众的视觉感受和审美心理,针对不同的会展内容进行巧妙的艺术加工。例如,科技产品、工业产品的设计要强调先进性和实用性;儿童用品要强调有趣性和活泼性。另一方面要从人体工程学的角度出发,合理安排观众的参观路线、参观角度、色彩照明,以及周全的服务配套措施,充

分考虑老人、儿童、残疾人的便利,如图1-1所示。

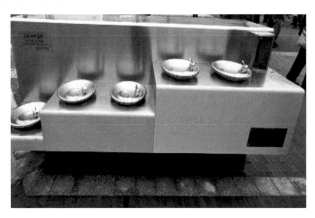

图1-1 中国2010年上海世博会园区直饮水设备

(三) 简洁美观

会展活动的设计空间大,结构变化多,特别是空间构成的简单与复杂,点、线、面、体的韵律变化,色彩的明暗处理等,都会使观众的视觉感受和情绪产生不同的反应。

设计人员要善于运用形式美法则,注重设计的变化与统一,通过简洁明了的设计,满足观众的审美情趣,加深其对会展活动的记忆。

(四) 独特新颖

会展设计要求新、求异、求变,因为只有新颖的设计才会在会展活动中闪耀与众不同的光芒。所以,设计人员不但要在平面布局、空间规划、色彩调配、灯光照明上追求新颖、变化、有个性,而且还要善于掌握和运用新产品、新材料、新技术来提升设计的科技含量,创造出新鲜、独特、别有创意的美感,使人耳目一新,产生无限的遐想。

(五) 经济实用

会展设计是以传递信息、提高展出者的知名度为前提的,会展设计的好坏不在于花钱多少,而在于能否反映出展品的优势和特征,能否体现展出者的形象和意图,能吸引观众的"眼球"。用最低的花费达到最佳的展出效果,这不仅体现了经济意识,也体现了设计人员的设计能力。

会展活动的举办期一般较短,道具设计有它特殊的要求,重复利用率较低,故须考虑选材的合理、制作的简便,有时甚至可以向展览公司、制作公司租用。

(六) 安全第一

会展活动大多是在人群拥挤的场合开展的,所以会展设计必须保证观众和工作人员的安全。通道宽度要适当,不易造成堵塞;展厅铺地材料要平整;展厅设计必须留有紧急通道和疏散出口,并设置标识,配备消防器材;展厅所用的材料应经过防火处理,严格禁止危险品入场;要遵守场馆用电规则,用电线路不能随意设置;合理使用灯光和动态会展设施,不得造成对观众感官的伤害;展台、展架的设计必须符合结构力学原理,以防坍塌。

(七) 安装方便

会展活动的布展时间通常只有三天左右,撤展可能只有一天。展台、展架只能在场外制

作好到现场搭建,这就要求展台、展架尽可能设计成若干个单元,便于安装,易于拆卸,方便搬移与运输。

二、会展设计的范畴

现代会展设计所包含的范围十分广泛,已经深入人类生活和社会发展的各个领域,呈多元化发展的趋势。对于不同的表现主题,会展活动的目标及表现形式的规律与特征都有所不同,了解熟悉会展活动的类别特征,对有目的地进行会展活动的组织与设计工作有很大的指导作用。

从设计形式角度来看,可将会展设计归纳为:展览会设计、商业会展设计、博物馆设计、演示空间设计、庆典环境设计、旅游环境设计等。下面分别就这几种类型进行阐述。

(一) 展览会设计

展览会主要包括各类展览会、展销会、交易会以及博览会的设计,此展览既有一定的观赏功能、教育功能,又有扩大、销售的作用,往往具有很明显的时间性和季节性,在展出的内容、时间、规模和形式上具有很大的灵活性。

博览会大多由政府或国家认可的社会团体出面主办,其宗旨为促进人类经贸发展和文化科学进步。通过正式外交途径邀请其他国家参加,并且经过 BIE 批准的博览会称作"国际博览会"。博览会是一个国家形象、行业或事业形象的塑造,应体现出民族特色、时代观念与特征、高科技手段应用和现代工业水平。

交易型展览是现代社会经济生活中的一个重要组成部分,它是商业性的,各参展单位在指定的展区内展出自己的产品或服务,以期与买主做成现货或期货交易。一般在这样的展览会上,既可以同商人洽谈大宗买卖,又可设置专卖品销售部,直接售货给广大参观者。

专业性较强的交易会,对来宾均要求专业相对"对口",可有计划地组织报告会及座谈会,如我国的"广州交易会"、"上海工业博览会"等均属综合型交易活动。进口、出口、中外合资经营、来料加工、引进资金等都是活动涉及的内容。

在展览会上成功交易是一切参展商所期望的,如何在竞争中彰显自身产品形象与公司形象,给观众留下最佳印象,争取到最多的订单,是衡量展览设计成功与否的重要标准。为了达到这个目的,在设计上应注重创造丰富、活泼和热烈的气氛,追求造型形式多变、色彩强烈鲜明,以达到给观众留下强烈印象的效果。

(二) 商业会展设计

商业环境是指各类商店、商场、超市售货亭、宾馆、酒店等商业销售环境。商业会展设计可分为店内商业环境设计与店外商业环境设计,如店面设计,橱窗设计,POP 广告、CIS 设计(专卖店)、室内设计等。

各类琳琅满目的商品会展的主要功能是商品销售,通过会展设计等各种手段,准确、快速地向顾客传达信息,给顾客强烈的视觉冲击力并留下深刻印象,使之流连忘返,产生购买欲望。这就要求购物环境的设计必须适合于销售商品陈列、会展方式、灯光照明、货架、展台、柜台造型、色彩、POP 广告等的设计既要醒目、方便顾客购买,又要与室内装修风格相协调。

广告橱窗是购物环境的一部分,它既是商业窗口,又是城市景观之一。商店广告橱窗没

有固定规格及模式,可采用封闭式、开敞式与半开敞式等形式。设计中除充分体现会展商品功能外,还应充分利用色彩调配、照明等手段,突出商品的最佳形象。

(三) 博物馆设计

博物馆(历史博物馆、自然博物馆、科技博物馆等)陈列会展有四大职能——信息搜集、学术研究、解释、陈列观赏,其社会功能主要是为专业研究和社会教育提供良好环境和条件,寻求知识、接受教育是观众走进博物馆的最终目的。

博物馆陈列设计的要则有以下几点。

1. 真实性

陈列的物品要博且真,陈列实物是博物馆的基础,对展出实物应博采并且需大量真迹和原件,这样才能展现陈列物的全貌及稀有珍贵,以确保其真实性。

2. 规律性

陈列时物序、时序应清晰明了,以便观众从中发现规律。可根据博物馆规模和主要目标观众的需要,决定按年代时序、地域分布。物品门类等陈列的形式,小型、专题性的博物馆可采用长期固定的方法陈列;大型综合性博物馆可采用部分长期固定陈列、部分灵活常变的陈列形式。

3. 历史、自然回归

历史博物馆的陈列设计应让人在回顾历史的同时,产生超脱现实、跨越历史长河的回归体验;自然博物馆、植物园、动物园的会展设计,应让观众产生自由自在地回归大自然怀抱的心理;科技博物馆的设计,应让观众通过对充满智慧的展现,看到人类科技文明的丰硕成果;现代科技馆则着重对现代科技成果的会展,加强时序的对比与技术对比,会强化观众的回归感。

4. 独特的美感设计

不同会展内容的博物馆会显示不同的美感设计特征,自然博物馆应呈现出自然之美,科技博物馆应呈现出科技之美,历史博物馆应呈现传统之美与残缺之美(如罗马、雅典的残壁断柱等历史遗迹,可以让观众通过对残缺美的感受,感受到历史的风尘,看到人类早期的智慧之光)。因此,在进行博物馆会展设计时,要形成独特的美感设计,需要注意以下几点方向。

(1) 选择适当的陈列密度,陈列面积应占陈列室地面与墙面面积之和的40%左右。

(2) 选择合理的空间布局,短捷的参观路线及合理设立观众的休息区域,通常每隔600~800平方米,陈列区域应设置一个休息空间。

(3) 要确定独特新颖符合时代特点的设计形式,确定统一的色彩基调,创造出符合主题要求的意境。

(4) 对展品的陈列要防止丢失和注意保护,避免使观众视觉产生刺眼的眩光,对展品的陈列区域应设置恒温与恒定的湿度,还要避免紫外线等对展品的伤害。

(四) 演示空间设计

剧场影院、音乐厅、歌舞厅、报告厅、服装表演会展空间的环境气氛设计有不同的特点及使用要求,空间规模、布置装饰、道具使用等功能要求也随之变化,音乐厅设计对音色、音质的要求较高,歌舞厅则要满足视觉的需求。

演示空间设计应包含观众的使用部分、辅助设计部分、演出空间部分的环境气氛、各类会展牌、绿化、照明、服饰、道具、设备、音响、灯光等内容。设计中尤其应注意的是合理设计出动态空间（演示）与静态空间（观众）的环境气氛以及空间中互动关系的衔接。

（五）庆典及旅游环境设计

一些重要的节庆活动、礼仪活动，需创造一个符合其内容气氛的环境，如大型的游园活动环境，如何进行平面布局，悬挂彩旗、搭建彩楼、陈设植物等都属于会展设计范围。大型运动会的开幕式、闭幕式等更需结合现代科技的手段进行综合设计。

在对旅游范围内的名胜古迹、观光点、植物园、动物园等环境进行设计与布置时，保护和突出各类文物古迹及观赏品是设计的首要任务，在这些环境设计中还应注重使道路、观众止留空间、导游平面图、环境设施休息区域绿化、广告标牌等内容与总体环境气氛要求相一致，使游客流连忘返。

第四节　会展设计的艺术风格和表现方式

通常，在会展进行当中，参观者对于一件并不熟知的展品，总是通过其外观来作出最初步的识别，并影响其最终的决定。这就意味着会展设计要实现的不再仅仅是原始的存放展品的物质功能，更重要的是通过会展设计的艺术风格和表现方式这一"软实力"引起观众的注意，将企业试图传递的信息传递给参展者，并在无形中提升企业的地位及展品的附加价值。因而，是否具有一个独特的视觉亮点，是会展设计取得初步成功的关键因素，这一因素将影响会展最终目的的实现。

会展的设计承担着会展活动的视觉展示任务，是会展活动的重要补充，而会展的艺术风格和表现方式更是直接关系到会展的影响力和传播力。

一、会展设计的风格

（一）会展建筑化风格

此风格表现为会展空间构成的整体感。将摊位设计组合为具有某种几何形体量的形态，其结构采用特殊形式，材料采用轻钢骨架或网架与复合板材相结合，色彩单纯明快，具有较高的审美时尚性和较强的视觉感召性。此风格常见于大型博览会、展览会、交易会、商场、超市等。

如在中国电子大型博览会上，摊位由长方体和圆柱体组合而成，整体色彩采用了白色，灯光选用蓝色，与电子产品通常界面的蓝色相称，此展览大体上看上去视觉感召性较强，如图1-2所示。图1-3为城市博览会现场，场内布局时尚，运用了弧形的形体和柱体，组合成具有现代感的空间。色彩单纯明快，采用了蓝色与白色相搭配，一眼看上去给人以新鲜的感觉。在外面看整体感较强，具有吸引力。

图1-2 中国电子大型博览会

图1-3 城市博览会

(二) 道具虚无化风格

道具主要是用于分割空间、承托展品、保护展品、导引客流等。商场、专卖店利用诸如钢丝、玻璃和体量微小、强度极高的不锈钢联结件的组合,构成空间分割和陈列道具,以此达到道具"虚无"的视感和商品"实化"的视感。

如在某汽车博览会展览中的道具,利用了曲线优美的钢材料,衬托出汽车的整体形象,吸引顾客眼球,又不会使一辆汽车显得单调。它在导引客流的同时,又在一定程度上保护了汽车的安全。道具主要用于分割空间、承托展品、保护展品、导引客流等,如图1-4所示。

图1-4 汽车博览会

(三) 会展形象的统一性风格

各类品牌专卖店、专卖柜形象,是CIS企业形象系统的营销会展之一。因此,企业形象的标准化图形、字体、色彩等要素与特装结构的道具或店面装饰一起构成了富于独特个性、标新立异的统一性、系统化风格。

二、会展设计的艺术流派

(一) 会展设计的装置流派

装置流派主张会展所涵盖的实物、版面、图表、模型、映像等要素必须由各种装置来展现,其装置设计的形态与机能可根据观者的需求来决定。

(二) 会展设计的空间流派

空间流派认为，一切会展的资讯传播、沟通与交流活动，均是以占据特定的空间场地为存在的先决条件。其设计手法是常将会展空间构成具有特定主题的集约化环境(沙盘、模型、蜡像、实景、声、像、光、电等)再加以再现。

(三) 会展设计的戏剧流派

戏剧流派认为会展空间犹如剧场和竞技场中的视觉力之"场"，会展构成中的一切要素，诸如观众、道具和展品等物化因素，均可将其视为赋予故事性的角色。要使观众体验戏剧般的效果，在进行会展设计时，必须注意导入科技手段。

(四) 会展设计的环境流派

环境流派其实质是"主题公园式系列"会展，是旅游开发与环境规划在会展设计领域的延伸。环境流派的会展风格有 3 种共同的基本要素：文化性主题的设定；以环境为媒介的会展空间的扩张；会展主题的模拟、参与和体验等。

三、会展设计的艺术表现方式

会展的设计承担着会展活动的视觉任务，是会展活动的重要补充部分，而会展艺术的表现方式更是直接关系到会展活动的影响力和传播力。在不断满足参展商的商业目的的同时，会展设计自身已逐渐形成了其独有的艺术表现形式。归纳起来，可将会展的艺术表现方式分为抽象和具象两大类。

(一) 抽象艺术表现

关于抽象，我们可以从毕加索的"牛"(见图 1-5)和蒙德里安的"树"(见图 1-6)的演变来理解抽象的含义，其艺术表现手法是一种非具象、非理性的纯粹视觉形式。

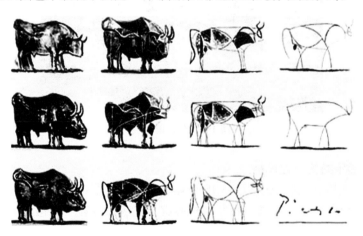

图 1-5　毕加索　牛

因此，设计师在设计时必须悉心研究、探索和发展该类艺术表现处理的手法，通过非人格化的手段，运用造型艺术的形式法则，或者利用形态和色彩乃至照明心理效应逻辑推理和视错觉规律等来表达设计思想，揭示主题，突出展品，取得较为理想的会展效果，以提高和增强自己作品的艺术魅力。

图 1-6　皮埃特·蒙德里安　开花的苹果树

1. 象征手法

象征手法是指通过富有魅力的构图或造型色彩设计,运用装饰形式或纹样选择等手段,创造出一定的气氛和情调,含蓄而又恰当地表达某种思想和观念,直接表现出来的表层东西和深层的内涵紧密相关,使人的认识得到升华。

象征手法最具代表性的例子就是奥林匹克标志,奥运五环象征着以奥林匹克精神参赛的五大洲和全世界的运动员在奥运会上相聚一堂。此外,这 6 种颜色(包括底色白色)毫无例外地包含了世界各国的国旗颜色,如图 1-7 所示。

2. 对比手法

对比即性质相反的各种要素之间产生比较,使相反或相对事物的特征或本质突现出来,更为鲜明突出,从而达到视觉的最大紧张感。它可以

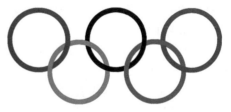

图 1-7　奥林匹克标志

利用色彩冷暖浓淡的对比、形体方圆线条曲直的对比;也可以利用光线明暗的变化材质与机理的对比、面积大小的对比;甚至用装饰繁简的对比、长短与宽窄的对比等诸多对比手法来烘托实物展品或者突出主要的展品。例如用射灯照亮重点文物,一般的文物只用整体照明;珠宝首饰放在墨绿色的台布上;多种动物造型的料器或瓷器分别陈列在多宝格式的格架上等。

3. 重复手法

运用重复手法可以使展品突出,并且加深观众的印象。重复的手法有两种:一是等量地重复,即让同一种展品(实物或图片文献)前后几次出现或者某种产品的商标几次出现,其他展品或商标只在观众视觉里出现一次;二是渐变地重复,即几次的重复出现不一样,而是一次比一次显露得多一些,例如一个人的照片,第一次与观众见面是一幅头像,第二次出现时是半身像,第三次是全身像。观众对这个人物的了解逐步增多,印象必然加深。

4. 蒙太奇手法

蒙太奇是法语"Montage"的音译,意思是剪辑组合和拼接,本来是电影摄制中的专用词汇,后来被广泛沿用,取其拼接组合之意。在会展中运用蒙太奇手法,是指可以打破时间、空间地域以及内容方面的限制,在一块版面上、一个橱窗里或一个展柜中,展现丰富多彩的展

品(同种的、同类的或同族的产自不同地区的),以便让观众充分地了解这类展品(文物或商),有利于顾客比较和选择称心如意的商品。

5. 联排手法

联排手法也叫并列手法,是将同一类的商品或展品并列地展示出来。例如,将各种音响(材质颜色形态或功能等可以不同)陈列在一个展柜里,让观众了解到:由于时代、生活方式、年龄阶层、科技水平和喜好等多种不同,音响的外形可以是丰富多彩的。

6. 视错觉手法

视错觉指因人的视觉生理原因而产生的错视现象,设计时可利用常见的尺寸错视、面积错视、角度错视、明度错视、方向错视等视错规律来创造一种耐人寻味的意境,为会展增添幽默诙谐的氛围。在会展中,可以采用一定的构图、图形、色彩、纹样装饰、道具或照明等手段,有意识地运用视错觉规律和视觉心理效应,创造某种特殊的视觉与心理效果,使观众改变印象,从而有利于参观和取得好的会展效果。

(二) 具象的艺术表现

所谓具象的艺术表现手法,是指采用戏剧化或场景化的形式,或使展品人格化,将展品摆活,使陈列布置富有生活气息,或者让观众认识到事物的发展趋势,以便让人深刻地理解一些哲理;通过逻辑思维推理或联想使观众更好地熟悉展品,更深刻地理解生活的本质。这要求设计师善于从文学、戏剧、电影、漫画、相声小品或寓言故事等姊妹艺术中受到启发和汲取营养,使具象的艺术表现手法在会展中产生不可估量的作用。

1. 比拟手法

比拟手法就是采用拟人化手法或仿生设计,即把展品人格化,使它有生命,活起来,表演自己,以此突出自己,从而引起观众注目,加深印象。作为 20 世纪最后一次世博会,里斯本世博会的会展城内最具代表性的建筑当属海洋馆,以大组山石和超大型玻璃房相连,象征世界四大洋;周围以海浪、海鸥、帆船桅杆等造型物相衬托,仿佛是一艘停泊在港湾里的帆船。设计宛如一个巨大的贝壳,切合了此次世博会的主题:海洋——未来的财富,充分展示了人类对海洋的开发和保护理念。

2. 寓意手法

寓意手法是指通过塑造寓言故事情节,用鲜活生动的视觉艺术形象吸引广大观众尤其是年轻群体,让他们真正懂得和理解人生哲理以及事物发展的规律,并能够透过现象看本质,从中得到启发和教育。譬如,1967 年的蒙特利尔世博会上富勒设计的美国馆:三角形金属网状结构组合成一个直径达 76 米的圆球,理念源自其所想表达的哲学思想:世界上最小和最大的物质构造是圆形和球体。

3. 夸张手法

为了引人注目和印象深刻,文艺作品中经常会使用夸张的艺术手法。合乎情理的夸张使人容易理解和接受,并能认清问题的本质。在会展艺术设计中运用夸张的手法同样可以取得不错的会展效果。比如,在大型汽车博览会上,用不透气尼龙布制成的新款汽车模型在充气后,使其飘浮在空中,不仅是极佳的会展广告,也是一种夸张的表现手法。

4. 幽默手法

在会展中采用类似相声小品漫画的形式,或者使用马戏团中的小丑人物造型以及杂技惊险情节与动作作为会展的手法,不仅使会展富有趣味性,引起观众会心一笑,而且能吸引

观众,令他们印象深刻。这是增加会展艺术魅力的重要方法之一。在蒙特利尔世博会上,英国馆为参观者带来了甲壳虫乐队的演出,通过展示英国人一天的生活,表现了英国现代文化、英国绅士的生活方式和英国人特有的幽默。

5. 联想手法

2005年日本爱知世博会的中国馆设计正面红色是中国生肖图案,侧面是汉字百家姓这些具有中国特色的符号。展馆外立面设计让人很快能够联想到具有浓郁特色的中国文化,为中国馆的形象会展起到了很好的推广作用,如图1-8所示。

图1-8 日本爱知世博会中国馆设计图

日本爱知世博会

2005年日本爱知世博会于2005年3月25日至9月25日在日本名古屋东部丘陵(长久手町、丰田市和濑户市)举行,展期为185天。爱知世博会的主题为"自然的睿智",副主题为"宇宙、生命和信息";"人生的'手艺'和智慧";"循环型社会"。

爱知世博会的吉祥物是森林小子和森林爷爷,如图1-9所示。展馆面积1.73平方千米,有121个国家和4个国际组织参展,累计有22 049 544名观众参观。爱知世博会这个全球大交流的舞台让人们共同体验和汲取了世博会所带来的无穷智慧,促进了全世界各国人民之间的文明与文化的大交流。

从这个案例中我们应认识到,陈列布展的同时所要会展的并不仅仅是展品,还应将与展品相关联的物品及其企业的品牌文化、企业形象也一同展现。按照观众的思维方式与程序选出展出的内容和方式,观众能联想到的应尽可能在展板、新媒体等媒介上充分会展出来,从而有利于加深观众对参展展品所呈现的企业文化、品牌形象的印象。

6. 变异手法

在招贴画和影视作品中经常采用变异的艺术表现手法,即让一种东西经过渐变或突变,蜕变成另一种东西,从而表达某种思想与观念或表明因果关系,阐明寓意。同样,会展设计也可以运用变异手法取得理想的会展效果,达到最佳的教育或促销作用。

图 1-9　日本爱知世博会吉祥物图案

当代中国会展设计发展的新特征

在信息化时代背景下，中国会展设计的内涵和形式发生了翻天覆地的变化，呈现出诸多新的特征。这能够让观众享受到一个时空多变的空间主题，在动与静、真实与虚拟的空间中寻找到人与空间情感对话的语言。

从某种程度上说，当代的会展设计好比一幕"戏剧"盛宴，展品可以比作戏剧中的演员；会展实体空间是戏剧的舞台背景；展品自身呈现的艺术魅力和特征相当于戏剧中的角色；像环境戏剧一样（环境戏剧注重观众的参与性、游戏性，观众和角色很难分清楚），观众也可能是空间表现中的主角；会展活动自身思想情感的传递就是戏剧思想内涵的表达；会展设计师就是这出"戏剧"的导演；主题策划内容是剧本；光、形、色等设计就是舞美设计。"导演"必须要让"戏剧"中的所有元素如"观众"、"演员"、"角色"、"灯光"、"空间"、"影像"等都统一在一个戏剧构思（会展的主题内涵）中，才能发挥会展的综合艺术魅力。中国的会展设计必须统一在这个整体观念下面，不仅在具体视觉形式语言表达上要整合，更重要的是如何使这些形式语言与会展的主题内涵、观众的情感统一。

1. 强化主题线索、塑造"角色"

这里说的塑造"角色"是指展品或形象所承载的价值观、所代表的生活方式的深层次意义上的艺术感染力，这是当今会展空间设计的显著特征之一。比如日本爱知世博会英国馆用树叶形象作为阐述"自然"世博主题理念的抽象载体，它同时也是英国馆会展空间的具象元素，树叶元素起到了穿针引线的作用，强化了视觉线索。

在商业会展设计中，主题线索可以是某展品的个性符号或企业形象相关的信息符号，在会展空间设计中必须要突出"角色"塑造，和谐地创造出一个统一的印象。

2. 注重互动体验，观众参与会展空间的主题表现

当代会展活动的游戏性、参与性，是会展戏剧化特征的表现之一。会展活动

中的观众不仅是游离于空间之外的观看者,也是会展活动的参与者,有时甚至会在不知不觉中成为会展主题的创造者,让观众通过亲身体验而思考,会展主题的理念才能深入人心。

如在国际体博会上,"耐克"等大品牌展位会不惜把很大空间留出来做成一个街头篮球场,让观众参与其中,这时观众既是"耐克"展位空间的载体,同时也是空间表现的主体,展馆在吸引观众的同时也生动演绎了品牌内涵。

3. 有效地诠释主题才能提升企业品牌形象

在世博舞台上,发达国家无拘无束地宣传国家形象、会展科技成就,生动诠释世博主题,给人留下了深刻印象。相比之下,中国馆设计还始终摇摆于会展传统文化和追求现代成就之间,在体现主题方面差强人意。中国的商业会展设计发展任重而道远,必须汲取世界最先进的设计理念,在善于挖掘传统文化的(或企业文化)同时,将会展主题、地域特色、现代科技、当代社会意识有机结合起来,才能进一步提升企业品牌形象。

4. 新媒介艺术发展有利于会展主题的表现

相对于传统艺术媒介来讲,新媒介艺术是一种集虚拟技术、数码影像、光电于一体的综合媒介应用。"这种新型的艺术表现形式使艺术和技术更加一体化,可以使观众在视觉、听觉、心理、生理上获得全方位的愉悦和满足。"这些新媒介艺术首先在世博会上崭露头角并迅速普及到世界商业会展舞台上,它将大大地改变传统的会展形式,使当代的会展艺术尽显科技魅力。

比如2005年日本国际博览会的场馆会展设计,该博览会的主题是自然、宇宙、生命。两个场馆都利用了新媒介,以绚丽的光色和影像艺术作为空间造型的新元素,在声光电配合及观众的参与下,使空间瞬间重新演绎,使人仿佛置身于如梦如幻的戏剧情境中。

5. 情感诉求使会展主题更具感染力

当代的会展十分重视人在特定环境中,对展品、事物的直观感受和心理需求。空间艺术在会展设计中的作用不仅在于它的物理空间意义,更注重探求空间实体的另一个空间——创造会展空间与受众之间的"对话空间",它更侧重于气氛的表达和以视觉文化元素营造某种情绪和氛围。这种"对话空间"使受众在会展空间中体验到造型、材料、图像、声音等有了体温、情感与表情,于是会展语言有了感人的魅力。情感的会展空间可以激发受众的灵感和联想,可大大提高会展主题信息的传递和感染力。

96届中国出口交易会海尔会展设计分析
——与众不同的三大设计亮点

企业背景分析:海尔应像海。唯有海能以博大的胸怀纳百川而不嫌弃细流;容污浊且能净化为碧水。正因如此,才有滚滚长江、浊浊黄河、涓涓细流,不惜百折千回,争先恐后,投奔而来,汇成碧波浩渺、万世不竭、无与伦比的壮观!——海尔CEO张瑞敏的致辞。海尔主导产品有IT产品(手机、计算机),网络家电,家电

（空调、洗衣机、电视机、微波炉、厨房灶具、热水器等）。

参展面积为 250～350 平方米。企业比较喜欢"高人一等的感觉"，你不要对它说海尔是中国家电"老大"，那样它会认为你"土"，没见识，一定要说它是"世界排行第多少位"它才高兴，展位一定要有主题，最好是"海尔在全球"的那种，记住一定要把"高人一等的感觉"突出表现，哪怕你认为很"土"，如图 1-10 所示。

图 1-10　海尔展位设计三维图

点评

整体布局以阶梯式设计为主线，象征着"海尔"从 20 世纪 80 年代到新世纪的阶梯式快速发展，同时阶梯式的造型还寓意着海尔"越来越高"的企业理念。

入口处的"海尔光辉历程大道"设计，向大家表明了海尔从一个小企业成为"世界最具影响力的 100 个品牌"大型国际化企业集团的传奇历程。

展位 3 条拔地而起跃向高空的造型设计，象征着海尔集团设计、生产、销售"三位一体"的国际化战略经营理念。

本章从会展的概念入手，使学生对会展的定义及特点有个初步了解，并进一步掌握会展设计的发展过程和基础知识，为后面章节知识的学习做好准备。

1. 会展设计的基本原则是什么？
2. 会展设计在整个会展活动中起什么作用？
3. 会展的艺术构想的特点是什么？

研究上海世博会会展设计的部分

任务背景

上海世博会是一项国际性博览活动，参展者向世界各国展示当代的文化、科技和产业上正面影响各种生活范畴的成果，是由主办国政府组织或政府委托有关部门举办的。

世博的主题：城市，让生活更美好。

世博的展会目标：

（1）提高公众对"城市时代"中各种挑战的忧患意识，并提供可能的解决方案；

(2)促进对城市遗产的保护,使人们更加关注健康的城市发展;

(3)推广可持续的城市发展理念、成功实践和创新技术,寻求发展中国家的可持续的城市发展模式;

(4)促进人类社会的交流融合和互相理解。

吉祥物:海宝。

展会类别:综合类。

参展方数量:240个国家地区组织。

投资成本:约450亿元人民币。

会场面积:5.28平方千米。

项目要求

根据案例提供的内容,讨论世博会作为一项全球性的展会,其中哪些工作是属于会展设计范畴的。查阅资料,补充会展设计的主要工作内容。

项目分析

根据案例提供的内容,同时查阅其他资料,讨论世博会作为一项全球性的展会,其中哪些设计反映了现代会展设计的发展趋势和前景?查阅资料,补充现代会展设计的发展趋势和前景。

第二章

会展设计的品牌策划与营销

(1) 理解和认识策划和会展设计立体策划;
(2) 了解会展设计品牌策划定位的流程;
(3) 掌握会展营销的组合要素,理解会展的品牌营销策略。

随着经济和科技的发展进步,会展不再是单纯的展体构成,它已逐渐扩展到博览、商业、环境、生活、娱乐等人文活动。它将信息转化为商业价值,开发产品,诱导消费,提高商品竞争力。这些作用和影响力均与品牌有着直接的关联。因此,品牌的策划与营销在整个会展设计活动中起着至关重要的作用。

上 海 车 展

1. 展会概况

上海车展(Shanghai International Automobile Industry Exhibition)创办于 1985 年,是中国最早的专业国际汽车展览会,也是亚洲最大规模的车展,逢单数年举办,目前已经成功举办了十几届。

2004 年 6 月,上海国际汽车展顺利通过了国际博览联盟(UFI)的认证,成为中国第一个被 UFI 认可的汽车展。伴随着中国汽车工业与国际汽车工业的发展,经过 20 多年的积累,上海国际汽车展已成长为中国最权威、国际上最具影响力的汽车大展之一。从 2003 年起,除上海贸促会外,车展主办单位增加了权威性行业组织和拥有举办国家级

大型汽车展经验的中国汽车工业协会和中国国际贸促会汽车行业分会,3家主办单位精诚合作,为上海车展从区域性车展发展成为全国性车展乃至国际汽车大展奠定了坚实的基础,确立了上海车展的地位和权威性。

第十一届上海国际车展于2005年4月22日至28日在新国际博览中心举行。展出面积12万平方米,来自26个国家和地区的1036家厂商踊跃参展,其中国际汽车巨头6+3和中国主流汽车厂均大规模参展。35个国家和地区的1020家媒体共5380名记者参与了车展的报道。113个国家和地区的391 593人次的观众见证了车展的成功与辉煌。

上海车展主办方日前在京宣布,全球最受关注的汽车大展之一——第十四届上海国际车展于2011年4月21日至28日在上海新国际博览中心举行,车展的主题定为"创新—未来",由中汽协会、中国贸促会上海市分会、贸促会汽车行业分会主办,上海市国际展览公司等承办。

上海国际汽车展经过近30年的发展壮大,已成长为全球最具影响力的国际汽车大展之一,成为中外汽车产业广泛交流与合作的重要展示平台和引导汽车消费、引领产业发展的重要载体。

2. 展会策划经验总结

(1) 将美女经济完美运用于车展中

如果没有美女,车展一样会引来无数观众,但是近年来,观众对美女车模的关注虽说不能超过了车本身,但是这香车美女的营销策略已经成为经典。从前对于冷冰冰的轿车,不论外壳有多好,人们也难免觉得有些缺少感情,但自从有了美女车模,车就有了感情。不同类型的车需要不同风格的车模来衬托,如此一来,车展除了关注技术更新,变得更有吸引力。虽然近年来美女车模的工资受金融危机影响有所下调,不过这并不影响观众对车模的持续关注。

(2) 不断更新的技术吸引业内业外人士关注

对内行人来说,每年车展最吸引人的就是不同国际大品牌所开发的概念车。这些概念车不同于以前平淡无奇的市面销售车,大部分概念车不是用于销售,而是用于品牌宣传和品牌形象塑造。车展必然对技术格外重视,跟不上时代的潮流,很快就会被残酷地抛弃。

(3) 不断增加展会品牌的内涵

2004年6月,上海国际汽车展顺利通过了国际博览联盟(UFI)的认证,虽然这是国际展会的入门门槛,但是这个门槛的要求却不是普通展会可以企及的。在车展层出不穷的当今,强大的市场份额促使众多的人去车展这个市场上掘金。上海国际车展及时认清自己的优势所在,有力地把自己通过一纸认证与三流车展区分开来,跻身上流。

(4) 技术性产业的展览要有所突破

作为一个国际展览,不论在规模、资源还是身份认证上都要有一个高标准。不断加强自己的"展览能力"是上海国际车展在国际舞台上为自己争取权利的主要手段之一。"展览能力"代表了展会能否提供足够的机会和资源让参展商和专业观众有所收获。这是一个很难的命题,也是国内大多数展会还没有突破的

难题。

（5）借助媒体高调宣传

每年听到最多的展会，就是广播里、朋友口中都在说的"上海国际车展又举行了"。如果没有这样的宣传，观众势必会减少。酒香也怕巷子深，在这样一个市场经济体制下，展会要存活下来，就要打下良好的群众基础，才不会在经济危机来临时被吃得连骨头都不剩。

（资料来源：http://wenku.baidu.com/view/7b41c097dd88d0d233d46aab.html）

案例导学

成功的会展活动离不开成功的会展策划与营销，会展设计的品牌策划与营销是对相关社会资源整合的过程，是一个系统工程。因此，用系统的观念去认识会展设计品牌策划与营销，是会展设计的创造性思维原理之一，也是会展活动成功举办的重要途径。

第一节　会展设计的品牌策划

背景资料

1851年在英国举办的首届世界博览会——伦敦万国工业产品大博览会，简称"万国博览会"（The Great Exhibition of the Works of Industry of All Nations）开创了展示的历史新纪元，同时，也标志着现代展示设计学科开始形成。现在看来，在此次的博览会上由英国园艺师 J.帕克斯顿按照当时建造的植物园温室和铁路站棚的方式设计的"水晶宫"（见图2-1），在展现英国的强大和成为功能主义艺术的代表的同时，也隐含了一种品牌的特质。

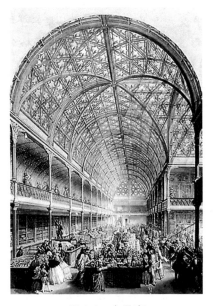

图2-1　水晶宫

一、策划

(一) 策划概述

1. 溯源

"策"最早是指古代书写的一种文字载体,古代用竹片或木片记事,煮熟、成编的叫做"策"。经过长期的发展与演变,"策"字如今包含"计谋、策略"之意。比如常见的"上策"、"下策"、"献计献策"、"束手无策"等中的"策"均是这种用法。

"划",亦作"画",也是"计划、打算"之意。

(1) 策划在中国。"策划"一词,在中国的古时称为"策画",主要集中在政治、军事和外交领域。除诸子百家以外,还涌现出了大量名垂史册的大师和著名策划典籍,如《孙子兵法》、《三十六计》等。

(2) 策划在西方。"策划"一词从英文的词源看,发源于战略中的计划"Strategy",后来演变为"Strategy"和"Plan"的结合,有人翻译为"企划",本意与"策划"的概念相同。

> **小贴士**
>
> 20世纪初,美国著名公共关系专家艾维·莱特贝特·李(见图2-2)通过他创办的美国第一家从事专业公共关系业务的企业——宣传顾问事务所,主要开展一系列的公共关系策划活动,其后在公共关系领域,"策划"一词逐渐铺开使用。
>
> 据悉,"策划"一词在西方是从20世纪50年代中期起源的,1955年爱德华·伯纳斯在《策划同意》一书中具体提出了"策划"概念。此后,"策划"一词被广泛应用于广告等学科及社会生活的各领域和层面中。

图2-2 艾维·莱特贝特·李

2. 概念

在现代社会中,策划又称为"策略方案"和"战术计划",是指人们为实现预定的目标,借助一定的科学方法和艺术,为决策、计划而构思、设计、制作策划方案的过程。策划活动是以已掌握的信息材料为依据,以人们对这些信息资料的认知为标准,对之后的行为所作出的规划和计划。

3. 内涵

在现代生活中,"策划"已成为一种具有方法论意义的思维方式和运作方式。具体可将"策划"的内涵归纳为:策划是为特定的目标服务的;策划必须以全面系统并准确把握和运用信息为基础;策划必须借助现代科学方法;策划是前瞻性、创造性和可行性的有机统一;策划本身是追求实现目标最佳方案的过程。

(二) 策划的特点

现代意义的策划与传统产业和信息业、咨询业等新兴产业相比,有如下特点。

1. 实用性

实用性是策划最根本的特点,其根本目的是处理或理解实际问题,具有一定的实用价值。

2. 真实性

策划从根本上说是思想交流和信息传达,创意和信息只有建立在行动的基础上才具备可操作性。

3. 智能性

智能性要求策划者对环境有敏锐的感受能力,凭直觉去洞察情况和细节,想象丰富,思路开阔,逻辑思维缜密,敢于弃旧图新。

4. 全局性

现代策划着眼于从全局性谋划,讲究从大战略着眼,小战术入手。大至国际、国家整个社会领域,小至产品、项目、个人战术技巧,将战略与战术完美结合。

5. 可操作性

策划作为一种创意和策略方案,是为实现具体工作提供的总体方案和行动计划,要在实践中有可执行性和操作性。

6. 时效性

策划讲究审时度势,时间把握得恰到好处。如果策划太过超前,不易被大众所接受;太滞后,无效果反被唾弃。因此,再好的策划,若采纳、实施的时间不到位,其效用就会打折扣甚至消失。

（三）策划的要素

1. 策划者

策划者是策划活动的主体要素,是策划活动任务的承担者、策划工作的实际操作者。策划活动中,策划者作为策划主体,必须要具备较高的素质,有较强的分析问题与解决问题的能力,具备创新精神。因此,策划者的整体素质直接影响着会展设计的成败。

2. 策划需求者

策划需求者就是采纳策划的单位或个人,策划需求者一般以提高自身效益(社会效益或经济效益)为根本需求。

3. 策划目标

策划目标是策划所要达成的预期结果和策划者将要完成的任务。

4. 策划对象

策划对象是策划的客体要素,是策划目标的指向对象。策划对象既可以是某项活动,也可以是活动诸要素中的某一个要素,比如说企业或组织内部的员工群体、个人、决策层以及企业外部的顾客、经销商、代理商等由人构成的对象要素,也可以是由产品、部门、地区等组织构成的对象要素。

5. 策划环境

营销策划的因素是复杂多变的,同时各个因素之间也存在交叉作用。策划首先要认识和了解到策划需求者所处的政治、社会、市场等环境,策划的过程应包含认定问题、评估威胁以及对威胁所作的反应等若干阶段,应注意环境的动态及对环境的适应性。

6. 策划方案

策划方案是策划主体从策划目标出发，用创造性的思维，遵循科学的策划运作程序和步骤设计完成的。策划方案详细记录了策划的方法及实施内容，是策划活动最终的结果，提供了策划实施中反馈信息的对比依据。

7. 策划效果评估

策划效果评估是对实施策划方案可能产生的效果进行预先的判断和评估的过程，对整体的策划活动有着一定的指向性。

二、会展设计的立体策划

现代社会最突出的特征就是信息量剧增。现代科学技术的发展将人类带到一个快节奏、高效率的信息化社会中。会展设计活动中，审视的目光也因此摒弃了以点带面的视角，逐渐转向从宏观到微观，全方位、立体化观察和认识事物。

> **小贴士**
>
> **设计的新概念**
>
> 设计从根本上说是一种通过把艺术与人们的物质性生活联系起来，创造一个既是物质的也是艺术的文化世界的实践活动，人们通过这种创造性的活动为人类的整个生活世界开创一个审美化和诗意化的生存空间。
>
> 会展是一种立体的展示，在会展设计过程中，要"开创一个审美化和诗意化的生存空间"，则要对展会的设计进行精心的立体策划。

（一）立体策划的概念

立体策划是将策划过程看作一个三维体，从总体出发，由"面"推进到"线"，从"线"出发再推进到"点"的过程。严格地说，立体策划就是一种具有全局性和长期性的策划方法。

（二）立体策划在会展设计中的体现

会展设计的立体策划落实到具体的方案中，包含总体设计方案以及局部设计方案等。

在总体设计方案中，以展览为例，首先是对会展环境、场地空间进行规划，在平面、立体规划处理的基础上，结合展示内容和表现形式以及展出场地现存的建筑结构、风格，确定采光形式、整体空间的组织施工，考虑协调空间的环境等。

其次，要确立展示的基调，主要包括展出形式的色彩基调、文风基调和动势基调。在色彩基调的策划方面，要根据展出内容的特性、展出场地的环境特色、展出的时间、采光效果及功能区域划分等因素，分别选择适宜的色彩基调，提出相关的色谱，画出色彩效果图；在展出形式的动势基调方面，策划者要注意对韵律、节奏起伏的控制，要尽量给人以舒适的动态感。

会展设计的总体设计方案还包括设计实施进度的安排，制作施工材料的计划，设计实施的经费预算等，这些都必须由总体设计人员进行精细的组织策划。

会展的局部设计方案包括：不占陈列的会标展架、站台、道具、展品组合等；版面设计中的版式、图片、灯箱、声像、字体、色彩；公共服务中的广告、请柬、参观券、会刊、纪念章、样本等。这些都应在总体设计思路的指导下设计完成。

（三）立体策划在会展设计中的特点

立体策划在会展设计中具有针对性、系统性、前瞻性、动态性、可行性等特点。

1. 针对性

会展设计的立体策划是针对性较强的活动,它是会展理论在会展设计活动中的具体运用。在进行会展设计立体策划时,应明确会展设计活动应达到什么目的,会展是针对什么样的主题而举办的。

2. 系统性

系统性表现在会展设计立体策划要针对会展的各个方面、各个环节进行权衡,使企业目标与参展而实现的企业市场营销目标具有一致性,使其在产品、包装、品牌、价格、服务、渠道、推销、广告、促销、宣传等方面保持一致性。系统性可以减少会展设计立体策划的随意性和无序性,提高效率。

3. 前瞻性

"慧者所虑,虑于未萌;达者所规,规于未势"。这种先知先觉,超前思谋,正是会展设计立体策划的本质,是对现实的各种信息进行抽象思维,通过一定的逻辑推理和创意,形成对未来的预测,使创意的构想在实施中得以实现。

4. 动态性

市场是千变万化的,进行会展设计立体策划前也必须充分考虑到未来的形势变化,进行预测,以应对未来的变化;在立体策划执行过程中,根据市场的变动,让方案对市场环境有一定的适应性,以便更好地达到既定的战略目标。

5. 可行性

会展设计立体策划方案必须经过分析论证才能实施,可行性就是会展设计立体策划方案在实现中要切实可行,主要围绕立体策划的目标定位、实施方案以及经济效益等方面进行,否则立体策划方案写得再好也只能是纸上谈兵。

(四) 会展设计策划方法

在实际会展设计策划的过程中,主要有 3 种方法,即选择、突破、重构。

1. 选择

选择是对事物本质和非本质的鉴别,即发现事物的特点、亮点,舍弃不必要的部分。

例如,展览门票的设计、印刷和制作方式有多种形式;简单的单色(彩色)纸单色(套色)印刷、铜版纸彩色印刷、美术摄影作品门票、烫金、烫银、过塑、激光图案;各种几何形状、联票、套票、凹凸纹图案;书签形式、邮票形式、金卡形式;条形码、磁卡、电子卡等,如图 2-3 所示。

图 2-3 展览会门票

如何进行创新选择,就要求展览门票的设计者能够在不同的门票上画龙点睛地体现展览会的不同风格与特色;在展览会门票的内容设计方面,除了必须包含的五大要素(展览会名称、举办时间、地点、主办单位及价值)之外,还要考虑是否公布组委会的联系方式(电话、传真、电子信箱、网址等)是否设计观众信息栏,如何印展览会标志。若是国际展览,门票不仅要求中英文对照,而且还要考虑个别国家和地区、宗教和种族对某些色彩与国家的禁忌。门票的背面是用来刊登广告,还是作展会介绍、参观须知、展览预告、导览图等都需要进行选择。一张门票既是设计水平艺术性的集中体现,也是信息化、现代化、国际化的体现,有着深刻的文化内涵。

2. 突破

突破是创造性思维的根本手段。会展设计是否新颖独到,最根本的就是看是否打破常规。突破手段主要包括两方面:一是传统思维方式的突破;二是表现方法的突破。例如北京润得展览有限公司为增强企业文化内涵、打造企业品牌,提出了中国会展文化四字真经"文行忠信"的理念,其核心是:视客户为亲朋,不计一时得失,但求宏图共展,创意策划前卫,运作快捷现代,质量一流到位。突破性的会展策划理念给该公司的发展带来了勃勃生机。

3. 重构

重构即重新构建,是会展设计中的一种基本方式,它通过不断构建或寻找设计环境以及设计元素之间的关系,然后将这些关系重新组合,重新设计,从而创造出新的构思。现代会展设计在发展趋势上不断趋于专业化、国际化和科技化。不少展会已成为重要的国际盛事,一些会展的主办者不惜重金进行创新设计来扩大影响。

巴西圣保罗消费类电子展览会

1. 展会名称、时间、地点

名称:BCEE 2012 巴西圣保罗国际消费性电子展览会。

时间:2012 年 8 月 14 日~16 日,13:00~21:00。

地点:巴西圣保罗市北方展览中心。

2. 展会简介

巴西以及整个南美洲一直缺少一个真正的电子消费品展览,国际展览业巨擘励展公司根据巴西巨大的市场需求,与巴西国际影像展览同期举办巴西圣保罗消费类电子展览会(见图 2-4),该展览作为南美唯一的同业展览会,得到巴西及国际知名企业的广泛支持,目前为止,SONY、松下、GE、三星等国际企业均已报名参展,本展览会必将成为国际同业知名展览会。

图 2-4 巴西圣保罗国际消费性电子展览会

巴西消费电子市场的未来前景十分广阔。据统计,巴西的GDP已经占据南美地区GDP总和的70%,因此未来几年它仍将是全球投资额最高的地区之一。巴西政府过去一直采取贸易保护政策,但近年来巴西政府已经开始加强本国进出口贸易的发展,大力为制造商们提供税收优惠政策,并且鼓励自主创新。这些政策吸引了世界各国公司挺进巴西市场。专家预测,巴西经济在未来20年中,将以每年4个百分点的幅度不断增长。至2030年,巴西国民生产总值将位居世界第八,其国内消费市场也将超越法国和英国,成为全球第五大消费市场。

3. 主要展品范围

(1) 消费电子:电视机,家庭影院、液晶电视、液晶显示器、DVD、MP3、MP4、卫星电视产品、蓝牙产品、音响、汽车音响、电子礼品、摄录设备、高保真设备、电子信息服务设备、自动缴款设备、视听设备、收音机、组合音响、电子钟表、激光唱机、电子琴、电子游戏机、可视电话、移动电话、个人计算机、多媒体、软件、游戏计算机、可视游戏系统、教育娱乐、信息娱乐。

(2) 通信硬件、软件及服务:声音通信、数字通信、图像通信、移动通信和广播通信技术、卫星通信技术、通信电缆和光缆等传输设备;计算机配件、手机配件、电话机、网络产品、外设及配件。

(3) 元器件及电子材料:电子元器件、电热元器件、电源、插座、家电配件、电池等各种电子消耗品。

三、会展设计品牌策划

品牌是会展的灵魂,会展设计的成功依赖于品牌形象的建立。会展只有拥有了良好的知名度与美誉度,才能吸引更多的受众和带来更大的商业性。

(一) 会展设计品牌形象

会展设计品牌形象主要是指参展商和受众所得到和理解的有关会展品牌的全部信息的总和。会展品牌所包含的各种信息通过参展商和受众的感知、体验和选择,形成了会展设计中的品牌形象。

(二) 会展设计品牌定位策略

会展设计品牌定位策略主要是关注通过会展设计的品牌形象传播后所产生的一系列认知、反应和联想,主要有以下几种。

1. 特色定位

特色定位是指根据展会所具有的某一项或几项鲜明的特色来定位。用来定位的展会的特色应是参展商和观众所重视的,是他们能感觉得到的,并且是能给他们带来某些利益的。

2. 利益定位

利益定位就是直接将展会能带给参展商和观众的主要利益作为展会品牌定位的主要内容。和特色定位一样,用来定位的"利益"可以是一项或者多项。

3. 功能定位

功能定位是指根据展会的主要功能来定位。前面说过,展会具有成交、信息、发布和展示四大功能,如果本展会在这四大功能中的一项或几项特别突出,又符合展览题材所在产业

的需要,可以用它们来定位。

4. 竞争定位

竞争定位是指参考本题材展会中某一与本展会具有竞争关系的展会的品牌形象来定位本展会的品牌。这里,"与本展会具有竞争关系的展会"多指那些在行业里具有领先地位的展会。

5. 品质价格定位

很多时候,价格是品质好坏的反映,可以根据展会的"性价比"来定位。比如,将展会品牌定位为"高品质高价格",或者定位为"高品质普通价格"等。

6. 类别定位

类别定位是指将本展会与某类特定类别的展会联系起来。可以将会展市场细分成若干细分市场,如出口型展会、国内成交型展会、地区型展会等,然后将本展会归入其中的某一类。

(三) 会展设计品牌策划定位方法

会展设计品牌定位是指建立或重新塑造一个与目标市场有关的品牌形象的过程。

会展设计品牌定位是会展企业根据市场和会展特性确定和维护的品牌及其形象,它以其自身蕴含的形象价值使会展获得持久的市场优势。其定位方法大致可归纳为以下3种。

1. 目标参展商及观众定位

一个会展品牌走向市场,参与竞争时,首先要弄清自己的目标参展商及观众是谁,以此目标参展商及观众为对象,通过会展品牌名称将这一目标参展商及观众形象化,并将其形象内涵转化为一种形象价值,从而使这一品牌名称既可以清晰地体现市场会展目标参展商及观众是谁,同时又因该品牌名称所转化出来的形象价值而具备一种特殊的营销力。

2. 会展感受定位

每一个会展都有其特殊的功能特性,参展商及观众在参加这一展览时总能产生和期待产生某种切身的心理、生理感受,许多会展就是以其带给参展商及观众的感受来进行市场定位的。

3. 会展形式定位

会展的形式、状态是会展品牌定位的一种重要手段。在会展越来越同质化的今天,会展的形式本身就可能成为一种产品优势。

(四) 会展设计品牌策划定位流程

1. 明确竞争目标

明确竞争目标是会展企业进行会展设计品牌定位的前提。会展企业在变化万千的市场上,要明确自己的竞争对象,确定自己的经营领域,界定企业的展览范围和地区,制订具体的竞争战略,是发展还是维持,或者是收缩甚至放弃。对有发展前途的展览,应扩大其规模,推动其发展;对市场领先而增长趋势不明显的展览,应维持现有规模;对进入衰退期的展览,则应主动收缩;对没有发展前途不能盈利的展览,则应坚决放弃。会展企业只有明确竞争目标,采取恰当的竞争战略,才能正确定位。

2. 寻找目标参展商及观众

展览品牌定位一定要抓住参展商及观众的心,唤起他们内心的需要,这是展览品牌定位

的市场基础。参展商及观众有不同的类型、不同的参展层次、不同的参展习惯和偏好,展览品牌定位要从主客观条件和因素出发,寻找适合竞争目标要求的目标参展商及观众。

要根据市场细分中的特定细分市场,满足特定参展商及观众的特定需要,找准"市场空隙",细化品牌定位。参展商及观众的需求也是不断变化的,会展企业还可以根据时代的进步和展览发展的趋势,引导目标参展商及观众产生新的需求,形成新的展览品牌定位。

3. 发现潜在的竞争优势

竞争优势使展会为参展商及观众带来比其他同类展会更多的价值,它可以来源于办展成本优势或展会功能优势。办展成本优势是指在同等的条件下,本展会的办展成本要低于其他同类展会,成本优势可以转化为价格优势和其他优势。展会功能优势是本展会能提供更符合目标参展商和观众需要的展会功能。

一般来说,展会具有成交、信息、发布和展示四大功能,展会可以集中精力打造上述四大功能中的某一个功能,使它成为本展会参与市场竞争的"王牌",也可以全面塑造上述四大功能,使本展会成为他人难以动摇的"巨无霸"。

4. 甄别潜在竞争优势

并不是所有潜在竞争优势都能转化为现实的竞争优势,因为将不同的潜在竞争优势转化为现实的竞争优势是需要条件和成本的。有些潜在竞争优势可能不具备转化成现实竞争优势的条件,有些可能因为转化的成本太高而不值得转化,还有一些可能不适合展会的定位而必须放弃。所以,并不是所有的潜在优势都有价值,对它们必须有所选择。

能够被选择作为品牌形象定位基础的潜在竞争优势必须要满足以下4个要求。

(1) 差异性。它是其他同题材展会所不具备的,或者,即使其他同题材展会具备了,本展会也能以比它们更优越的方式提供,并且,如果本展会具备了该优势,其他同题材展会将很难模仿。

(2) 沟通性。该优势对于参展商和观众来说是可以理解的和可以感觉到的,并且对他们来说是有价值的,是他们期望展会所能提供的。

(3) 经济性。参展商和观众通过参加本展会获取该优势带来的利益,要比通过其他方式来得优越,并且他们也愿意为获取该利益而支付参加本展会的有关费用,而且也支付得起。

(4) 盈利性。该潜在优势具有转化为现实优势的可行性,并且,办展机构将该潜在优势转化为现实优势是有利可图的。

只有具备上述条件的潜在优势才可以被列入考虑的范围。否则,即使选择了某项"潜在优势",如果不满足上述条件,在执行上往往也会遭到失败。

5. 明确潜在竞争优势

经过上述甄别后,有利用价值的潜在优势就不多了,但展会品牌形象定位并不是要包括上述所有条件。会展品牌形象定位到底要传播哪些优势,还要结合会展的定位和参展商与观众对会展的期望来做最后的选择。

国内会展业遭遇"品牌之忧"

"会展经济"是块肥肉,引得大家都想分一杯羹。而办展机构缺乏品牌意识,

致使我国会展又多又滥。品牌建设并非一朝一夕之功，一些业内人士呼吁政府应积极培育品牌展会。会展业作为我国新兴的朝阳产业，经过几十年的发展逐渐形成规模，逐步与国际接轨，并呈现出行业细分的明显趋势，但行业的恶性竞争已经导致效益下滑和亏损，一些人士呼吁要尽快打造国内会展业的拳头品牌。

一位深谙展览内幕的专家坦言，我国展览业的现状是展会过多过滥，而且同一时期、同一地点相同的展会非常多，形成了恶性竞争，恶性竞争的背后是场馆的效益下滑和亏损。为了争取到展会的举办权，许多展览场地不得不降低自己的标准摊位费用，使不少展会总收入往往低于正常盈亏点。

我国展览业起步较晚，与发达国家相比，存在规模小、水平低，场馆建设不科学、管理机制落后、配套服务跟不上等诸多问题，离国际水平还有相当差距，特别是重复办展问题十分突出。广西南宁力帮展览有限公司一位负责人透露，因为展会无论大小都可能有钱赚，大家都看中"展会经济"这块肥肉，出于利益驱使都想分一杯羹。在政府机构范畴内，具有展会组织权的部门经委、商务、科技局等，行业协会、政府部门、金融机构、展览公司也有权办展，因此重复办展、多家办展屡见不鲜。

接触行业多年的展览年鉴编辑谭明朝认为，世界展览大国德国造就了品牌化的规模展会，将世界上绝大多数的规模展会都吸引过去。我国政府用行政力量扶植的动作力度太大，市场经济条件下政府应转变角色，履行经济资源调节、市场监督、社会管理和公共服务职能，培育市场化品牌展会。

（资料来源：http://wenku.baidu.com/view/793c1f747fd5360cba1adba6.html）

第二节　会展设计的品牌营销

背景资料

我国会展市场竞争的加剧以及会展组织机构内部普遍淡漠的市场意识与残酷的外部市场竞争压力形成巨大的反差，会展组织机构在实施会展营销过程中普遍形成了"得营销者得市场，得市场者得天下"的共识。因此，加强对会展营销策略的研究，并将其作为会展组织过程的重要工具，对会展企业的生存与发展具有积极的意义。

一、营销与会展营销

（一）营销

营销是指个人和组织通过创造产品和价值，同其他个人和组织进行交换以获得所需所欲之物的一种社会和管理过程。其目的是实现组织目标，建立、加深和保持与目标市场的利益交换关系。

（二）会展营销

1. 概念

会展营销是指会展企业或机构为其他企业或机构创造会展产品、提供服务、获得社会效益和经济效益的一种管理过程。

2. 会展营销组合要素

会展营销组合是会展企业依据其营销战略对营销过程中与会展有关的各个要素变量进行优化配置和系统化管理的活动。这些要素主要包括产品、定价、渠道、促销、人、有形展示和过程7个方面。

（1）产品（Product）。会展产品是指会展企业向会展参加者提供的用以满足其需求的会展活动及全部服务。要打造一流的会展产品，必须考虑提供服务的范围、服务质量和服务水准，同时还应注意品牌、保证及售后服务等。会展企业的营销应该注重针对不同行业的特点，实行差异化策略。根据不同行业和企业的市场战略、不同产品的目标消费者和目标市场以及本企业所具备的资源、技术、设施、人员的具体情况制订各自不同的产品和服务差异化策略。

（2）定价（Price）。与有形产品相比，会展服务特征对于服务定价可能具有更重要的影响。由于会展服务的不可储存性，对于其服务产品的需求波动较大的企业来说，当需求处于低谷时，会展企业往往需要通过使用优惠价或降价的方式，以充分利用剩余的生产能力，因而边际定价策略在包括会展企业在内的服务企业中得到了普遍的应用。例如，航空业中就经常采用这种定价策略。就基本的定价策略而言，会展服务产品的定价也可以采用需求导向定价、竞争导向定价和成本导向定价。

会展企业除了要考虑在需求波动的不同时期采用不同的价格外，还需要考虑是否应该在不同的地理细分市场采用不同的价格策略。一般来说，在全球市场中执行统一的服务价格策略是不现实的。即使服务项目和服务内容相同，而且为客户创造的服务价值相同，所支付的费用相同，但在不同的国家，收费可能需要作出巨大的调整。

价格方面要考虑的因素包括价格水平、折扣、折让、佣金、付款方式和信用。在区别一项会展服务和另一项会展服务时，价格是一种识别方式。而价格与质量间的相互关系，即性能价格比，在许多会展服务价格的细部组合中，是重要的考虑对象。

（3）渠道（Place）。提供会展服务者的所在地以及其地缘的可达性在会展营销中都是重要因素。地缘的可达性不仅是指实物上的，还包括传导和接触的其他方式。所以销售渠道的形式（直销与分销）以及会展服务涵盖的地区范围都与会展服务的可达性问题有密切关系。

针对目标市场对会展服务的特殊需求和偏好，会展企业往往需要采用不同的渠道策略。当会展产品的消费者相对集中、量大，且购买频率低时，会展企业往往采取直销策略，因为消费者要图谋供求关系的相对稳定，取得更加优惠的条件；反之，就应采取分销策略。

（4）促销（Promotion）。促销包括广告、人员促销、销售促进和公共关系等市场沟通方式。针对目前会展市场对会展服务的特殊需求和偏好，会展企业应采取不同的促销组合策略。

以上4项是传统的"组合"要素，会展营销组合要素还要包括人、有形展示和过程。

（5）人（People）。顾客满意和顾客忠诚度取决于会展企业为顾客创造的价值，而会展

企业为顾客创造的价值能否让顾客满意,又取决于员工的满意和忠诚度。由于会展服务的不可分离性,服务的生产与消费过程往往是紧密交织在一起的,会展人员与顾客间在会展产品或服务的生产和递送过程中的互动关系,直接影响着顾客对会展服务过程质量的感知。因此,会展企业的人员管理应是会展营销的一个基本工具。

会展企业人员管理的关键是不断改善内部服务,提高企业的内部服务质量。企业内部服务即会展企业对内部员工的服务质量,一是外在服务质量,即有形的服务质量,如工资收入水平;二是内在服务质量。但员工对企业的满意度主要还是来自于员工对企业内在服务质量的满意度,它不仅包括员工对工作本身的态度,还包括他们对企业内部各个不同部门和同事之间合作的感受。

(6) 有形展示(Physical Evidence)。一般的实体产品往往通过其产品本身来实现有形展示,但会展产品则不同,由于其产品的无形性,不能实现自我展示,它必须借助一系列有形要素如品牌载体、实体环境、员工形象等才能向客户传递相关信息,顾客才能据此对会展产品的效用和质量作出评价和判断。

(7) 过程(Process)。会展服务的产生和交付顾客的过程是会展营销组合中的一个主要因素,会展企业提供的所有活动都是服务实现过程。加强会展服务过程控制是提高会展服务质量、实现顾客满意的重要保障。因此,规范服务流程、完善服务过程、强化监督制约机制具有十分重要的意义。

二、会展设计中的品牌营销环境

(一) 营销环境

营销环境是指在营销活动以外,能够影响营销部门建立并保持与目标客户良好关系的能力的各种因素和力量。

营销环境既能提供机遇,也能带来威胁,成功的会展企业或机构都会注意持续不断地观察并适应变化着的环境。

(二) 会展品牌营销环境分析

一般而言,营销企业的营销环境包括两大部分,微观环境和宏观环境。

1. 微观环境

微观环境是指与会展企业或机构关系密切,能够影响其服务客户的各种因素,包括会展供应商、会展市场中介、顾客、竞争对手等。

(1) 会展供应商。对于会展企业来说,会展供应商(礼仪服务供应、酒店住宿餐饮供应等)是整个客户"价值传递系统"中的重要环节,他们为会展企业或机构提供各类会展活动所需的资源,其变化对会展品牌营销有重要的影响。

(2) 会展市场中介。会展市场中介也是整个顾客"价值传递系统"的重要组成部分,他们帮助会展企业、机构提供会展产品,并且将会展产品促销、销售并分销给最终客户。

与会展行业有关的市场中介包括:会展销售商、营销服务机构(帮助会展企业正确定位和促销)、金融机构(为交易活动提供金融支持和风险担保)。

(3) 顾客。会展企业应该根据自己产品的定位,研究不同顾客群体的特点,要根据顾客

的需要改进、提高产品质量,提高顾客的满意度,并和顾客建立长期互利互惠的合作伙伴关系,走可持续的经营之路。

(4) 竞争对手。一个会展企业要取得成功,竞争对手的优劣也起着不可忽视的作用。要充分研究对手的特点,对比劣势和优势,进行相应的改进和提高,赢得营销战略制高点。

2. 宏观环境

宏观环境是指能够影响整个微观环境的环境总和,包括经济环境、政治环境、文化环境和自然环境等。

(1) 经济环境。经济环境是企业营销活动所面临的外部社会经济条件,其运行状况和发展趋势直接或者间接地对营销活动产生影响。

会展一向被视为特定经济区域经济发展的指向标,会展营销人员必须密切关注国际国内经济发展情况,及时并果断地调整营销策略。

(2) 政治环境。政治环境是指在特定社会中影响和限制各个组织和个人的法律、政策和政府机构等。会展的营销决策在很大程度上受到政治环境变化的影响。

会展企业要充分考虑政治活动和法律法规对企业发展的影响,充分认识到社会责任和道德的影响,选择合理的营销策略,推动营销工作的开展。

(3) 文化环境。文化环境包括影响一个社会的基本价值、观念、偏好和行为的风俗习惯等。在特定的社会中开展市场营销活动,就必须考虑到社会文化带来的影响。

(4) 自然环境。自然环境是指作为生产投入或受营销活动影响的自然资源。现在全球共同关注的能源成本上升、原材料短缺、污染加剧、政府管制加强、环境问题等均是会展营销要充分考虑的因素。

三、会展营销的层面关系

在会展营销过程中,应注意3个层面关系。

(一) 展览会招展和招商

1. 展览会招展和招商的概念

在商业性展览中,会展行业将展示者和观众分别称为"展商"和"客商",尽管后者意思表达并不准确,但已成惯例。"展商"就是在展览会上展示自己商品或服务的制造商或服务提供者。"客商"则主要是指专业观众,他们是现实或潜在的"采购商"。

所谓招展是指通过各种方式将这些产品(服务)与拟办展览会主题相符的制造商、供应商、成果拥有者、服务提供者吸引到展览会,让其在展览会上展示和推销自己的产品、服务和技术成果。

所谓招商就是通过各种方式将这些对拟办展览会展示产品有需要和感兴趣的采购商和其他观众引进展览会。

2. 展览会招展和招商的关系

招展、招商在组织展览会的过程中的重要性主要表现为:只有招到足够的符合展会要求的展商和客商,展会才能生存;只有招到高层次的展商和客商,才能办出高品位的展会。展商和客商是展览会的有机组合体,没有展商和客商就没有展览会,有什么样的展商和客商就有什么样的展览会。展览会的层次取决于参展的展商和客商的层次。

在实践工作中人们曾比较重视招展工作,忽略了招商工作,但很快就发现对招商不重视

是绝对错误的。参展公司花了很多经费参展,目的就是要开拓市场,如果招商不成功,参展公司或许就不会再次参展。"招商比招展更为重要"、"展会成功的关键在于招商"的观念越来越被展览公司所认同。

招展和招商相辅相成,二者只有互为条件、互为基础,才会共同发挥积极的作用。

(二)展商和客商的选择

展商和客商对于会展主办方来说可能是老客户,即参加过本企业组办的展会,可从有关经营记录中查找。主办方企业需要建立客户数据库档案,记录并整理相关客户信息。这些信息主要有:企业名称、主要负责人、企业主要产品目录、参展历史、联系方式等。随着展商和客商的信息变化,会展信息数据库中也应做相应的更新。

展商和客商对于会展主办方来说也可能是新客户,这时需要通过各种信息渠道去开发、寻找,如通过行业协会、新闻媒体、委托代理等。

(三)展商和客商关心的问题

无论是展商还是客商,参加展会均是从自身的利益出发。因此,展商和客商在参加展会前需要进行调研,以确定参展能否达到预期目的,从经济角度讲是否合算等,总结归纳为以下几个问题。

(1)关于展会本身,展会的主题和专业设置、主办、承办、协办、支持单位及其背景,展会的历史和业绩等。

(2)关于参展的投入。参展需要投入,因此参展的费用及其他支出是参展商高度关心的问题。会展市场存在竞争,展商和客商不仅希望参展能物有所值,而且希望获得更大的利益,尤其是展商需要对各个会展进行性价比分析,以求得利益最大化。

(3)将有哪些企业前来参展和参观。在本行业的领先企业、国际上的著名企业前来参展是最受欢迎的,它们代表了行业技术的最新发展成果。同时,在会展中哪些同行业企业前来参展也是受关注的,它们主要考虑采取何种竞争对策,提升企业竞争力。

(4)其他参展细节问题,如展会提供的服务、付款方式与期限、展会组织对参展商的推广提供什么样的协助、广告范围等。

会展活动的营销关系见表 2-1。

表 2-1 会展活动的营销关系

营销主体	营销对象	营销的主要内容	营销目的
会展城市	会议或展览会的组织者	优越的会展环境	吸引更多、更高档次的会议或展览在本城市举办
会议策划/服务公司	会议主办单位或个人	大力宣传自己的会展策划和组织能力	争取更多的会议业务
展览公司	政府、参展商、专业观众	强调展览会对当地经济的促进作用;突出展览会能给参展商或专业观众带来独特的利益	争取政府的积极支持;吸引更多的参展商和专业观众,塑造会展品牌

续表

营销主体	营销对象	营销的主要内容	营销目的
会议中心	会议公司、专业会议组织者	完善的会议设施和优良的配套服务	吸引更多、更高档次的会议在本中心举办
展览场馆	展览会的主办者	功能完善的场馆、先进的管理和优质的服务	吸引更多的会展,特别是国际性的品牌会展
与会者	会议主办者、其他与会者	组织和个人的思想、技术等	让公众理解自己或所在组织的思想;增加互相学习、交流的机会
参展商	专业观众	新产品、新技术、新服务等	吸引更多的专业观众,加强学习、交流机会
相关媒体	会展企业、参展商	媒体在会展活动中的桥梁作用	提高媒体知名度、做广告

四、会展的品牌营销策略

会展的品牌营销是一种特殊的营销行为,它具有有形的产品营销和无形的服务营销双重特性。有形的产品营销的特性要求会展企业能熟练使用产品、价格、渠道和促销等营销的要素;无形的产品营销的特性则要求会展企业考虑服务营销所特有的人、有形展示和过程等营销要素,现就部分营销策略进行分析。

(一)产品组合策略

产品组合(产品搭配)是指一个企业提供给市场的全部产品系列和产品项目。会展企业或机构为了满足不同市场的需要,扩大销售、分散风险、增加利润,往往需要以产品组合的形式提供服务,如"一站式"服务,即在展览中心设立为主办单位和参展商提供全方位服务的客户服务中心,将商务、海关、工程、货物运输等机构集中起来,为主承办机构和参展商提供一条龙服务。又如在展览中组织相关会议、旅游及娱乐活动等,也是一种产品组合方式。

会展企业或机构选择和评价产品组合的目的是促进销售和增加企业的总利润,这需要选择科学、合理的产品组合,前提是不但要对产品组合进行分析,还要实现产品组合的动态优化。

(二)品牌策略

对于会展企业而言,品牌效应是一个展览公司最可贵的财富,没有品牌就意味着没有足够数量和质量的参展商。会展品牌经营的主要目的是通过对会展进行品牌化经营来提高会展的影响力和市场占有率,并努力使本会展在该题材的会展市场上形成一种相对的垄断,也就是形成一种品牌产权。

在会展市场上形成了这种品牌产权,会展就会拥有品牌知名、品质认知、品牌忠诚、品牌联想四大核心资产,这些资产就是会展提升市场竞争力最有力的武器。

(三)定价策略

一般而言,会展企业的价值即展会价值,主要通过参展商、专业观众的参展、观展实现。会展企业的既得利益主要来自参展商的参展费、会刊收入、展会商务费等;而长期价值却体现在会展本身,一个成熟的品牌展览能够给展览商带来不菲的效益。与此相对应的,会展企业要负担的成本主要是招展费、推广费、展览过程的场地费、设备费以及展览结束后的信息收集整理、客户维护和其他营运成本。

会展企业在制定会展项目的价格时需要考虑的因素有：会展行业竞争状况及企业的竞争能力、会展企业成本状况、会展市场需求状况及水平、会展企业项目周期、市场发展情况及市场环境、会展企业定价目标、会展企业整体经营战略。在综合考虑这些因素的基础上，确定会展企业承担的成本和预期获得的利益,再运用心理定价和折扣折让定价等常用的定价技巧来确定项目价格。

（四）服务组合策略

对于生产型企业来说,产品特色最重要,而对于服务型企业来说,服务即产品。服务就是会展企业以会展为媒介,从多个方面为参展商和专业观众提供的各种会展服务,包括：市场调研、主题方向、广告宣传、观众组织、展会服务（礼仪、餐饮、交通等方面）,甚至包括会展企业对外文件、展后服务等。

（五）多元化战略

多元化营销战略的实施往往是与经营业务的多元化相辅相成的,因为"规模出效益"早已成为展览企业的共识。除通过收购与兼并实行展览项目的集中和集团化经营外,国内外大型展览公司一般还拥有报纸、杂志、网站、电视台等媒体,以便综合运用各种手段和渠道,在全球范围内宣传、推销展会。

多元化战略主要是指会议或展会营销手段的不断完善与创新。首先,展会公司的营销途径可谓多姿多彩,除了传统的广告、邮寄、E-mail等手段外,还有诸如设计代表处或代理商为展会组织各种形式的促进活动、组织专门人员招展或召开新闻发布会等,就连会展的宣传材料也尽可能地发挥最大的效能。

展会的创新性见表2-2。

表2-2 展会的创新性列表

营销创新层次	会展参与主体	价值链				本质	对会展的理解
应用领域创新	城市	城市	顾客 ← 行业	顾客 ← 企业	顾客 ← 观众	城市营销	城市制定政策,通过企业、个人各取所需而繁荣
细分市场创新	行业	城市政策	行业 →	顾客 ← 企业	顾客 ← 观众	平台	在城市政策下,为参展商充当"体验平台"而盈利
营销策略创新	企业	城市政策	行业平台	企业 →	顾客 ← 观众	传播	企业在行业提供的平台上,使观众得到体验
营销理念创新	观众	城市	顾客 行业	顾客 企业	顾客 观众 →	体验需求	在企业开展的体验营销中得到体验需求

小松山"把买家留住"的营销管理

小松山是日本一家生产推土机和巨型挖掘机的集团公司。小松山的参展目标并没有非常特别之处，无数参展商每年都制订出相似的主题和可以比较的目标。但是，小松山却用高明的措施，真正留住了买家。

1. 汇聚人气

小松山展区的焦点是前区和中区，这是一个有着 80 个座位的剧场式的主活动场所，舞台的台窗点缀得像色彩斑斓的飘扬的风筝，是参观者到达小松山展区的第一站。每隔半小时，沃比-格林公司派出的 4 个演员就会来一段 12 分钟的演出，节目直接表现展销主题，即生产率、可靠率和价值率。节目间隙，小松山播出婴儿潮时期出生的人喜欢听的摇滚音乐，目的是吸引这群人。

不出所料，当熟悉的摇滚音乐响起的时候，他们纷纷从其他展台来到小松山的活动场所，并坐下来欣赏美妙的音乐。既然坐下来了，加上受到演出后抽奖送望远镜以及每人发一顶帽子的鼓励，他们也就索性看完一场演出。5 天的展览，80 个座位座无虚席，现场的气氛还感染着一百多个围观者。初步估算，至少有 8500 人获得了 12 分钟演出传达的信息，超过了预先设定的 7500 人的目标。

2. 推动观众

每场演出结束时，迷人的女主持就会把小松山的帽子发给要离去的观众。这些美女并不是演员代理公司派来的，而是麦克林先生亲自挑选的。她们聪明、礼貌、可爱，都是最有效率的观众组织者。这不仅因为她们都是经过精心挑选的，还因为她们有偿参加了博览会开幕前一天的培训课程，并同小松山另外 85 名展区服务人员进行了配合演练，对展览的整体情况了如指掌。

大约 80% 的观众为演出所吸引，进入小松山的展区，只有 1/5 的人去了其他展区。进入小松山展区的参观者很快就发现，这些女主持对他们很有帮助，因为主持人熟知产品经理、工程师以及具体产品的销售代表，她们可以帮助潜在买家与小松山的任何管理者见面。

3. 多层展示

中心活动区域的演出结束一分钟之后，还有两个更短的演示活动。这两个演示主要是对具体产品的描述。中心区的左侧是推土机和滑动装货机产品系列；右边是挖土机、轮转装货机和垃圾车。产品演示原先设计都为 8 分钟，但在第一天的演示中发现，右侧的演示不能让观众坚持 8 分钟。于是，策划者们分析其中的原因，以避免下一届展览犯同样的错误，同时把这一侧的演示时间减少了 5 分钟。女主持也运用她们学到的小松山产品知识，引导参观者积极参与进来，这样就延长了来此区域的参观者停留的时间。

展区内还有一个尖端的信息系统，利用该系统，参观者和员工可以追踪公司总部的雇员，以及参加展销的多数本地分销商。宾馆、手机号码、展台工作时间以及会议日程等全部都储存在该系统中，而且兼作产品示范台的 15 台计算机也都与该系统相连，随时可以查阅相关信息。

4. 持续推动

如果参观者在产品演示结束之后不愿意参与销售代表组织的活动,也不想在计算机上查阅挖土机的技术指标,那么他们一定会注意到,在展区后部的轮转装货机模拟装置司机室和操纵杆是真实装货机上的复制品。这种装置就像一个复杂的虚拟现实的视频游戏,人们可以通过它来测试自己的操作技能,就像一个真正的重型机械的操作手一样。如果玩家能取得当天的最高分,那将是极大的挑战和自我满足。

参赛者们排起了队,司机室里通常有10个或12个人轮流操作,两分钟换一人。外面排队的人可以同时观看现场即兴的喜剧表演和参赛者们的操作水平,真是一种享受。参观者平均等待的时间为20分钟,但是,他们花在这里的每一分钟都意味着对手失去了观众本该花在他们展台上的时间。

5. 网站点击

价值180万美元、型号为PCI800的巨型液压挖土机只适用于采石和开矿,但却是会展上最大的挖土设备。这台挖土机是从日本拆装后运到会展举办地,然后再拼装起来的。对于参观的承包商来说,这台机器就像硕大的巨兽,本身就具有吸引力。但是,小松山把它带来并不仅仅为了展示其笨重的外表,还有其他用途。

参观者们被邀请站在40平方米的挖土机的铲斗里,拍摄一张数码照片,照片会立刻被贴到 www.komt.suatconexpo.com 网站上,并被这个网站保留大约6个月。但小松山如何让这些人回来访问它的网站呢?

个人照片是对参观展览的回忆,这种回忆证明是对上述问题的绝妙回答。在展中和展后的6周时间里,网站就被点击了37.5万次。由于点击者要查看他们的照片,所以他们也能查看小松山在博览会展出的所有21种机械产品的技术指标。

6. 收集客户资料

被认为是潜在客户的参观者才是客户资料的收集对象。小松山在会展上收集了2700份客户资料,麦克林先生认为他们完全达到了目标。90%的客户资料都包括了合格的问题答案,48%来自从未购买过小松山产品的人。这说明,在现有客户的基础上,这次展览成功地扩展了潜在客户群。

自参展以来,小松山每周都通过保存在"快速反应系统"内的客户资料来追踪分销商的销售进展。截至6月中旬,由于参展的缘故,他们已经做成了好几笔买卖,包括博览会第二天就做成的交易。

分析:

看完这则案例,人们很容易抓住其中的几个关键词:"演出"、"女主持"、"演示"、"视频游戏"、"照片"、"客户资料",充分体现了"小松山"在展览中别出心裁的创意。

首先来看"演出"。这次特别安排的演出,以半小时为间隔,以12分钟为一个演出段落,以"小松山"的生产率、可靠率和价值率为主题,以摇滚音乐为穿插点缀,以抽奖为奖励,5天内吸引了8500人观看,实现了把参观者留在自己展台的目标。

国内的一些参展企业也会有类似的节目安排,但在节目主题的设计和细节的

安排上却总不尽如人意。节目或插科打诨、格调低下,或文艺味太浓,与产品无关,给人"作秀"的感觉。再看这里的女主持,她们不仅仅是为了吸引观展者的眼球,同时担负着重要的接待与沟通任务,而严格的挑选、有偿培训、配合演习,使她们对工作胜任自如。当国内的美女们还在展台上风情无限地展示自己的迷人身段和漂亮脸蛋时,"小松山"的美女们已经得心应手地参与到了展览的商务环节中。

(资料来源:http://wenku.baidu.com/view/793c1f747fd5360cba1adba6.html)

本章从策划、营销的概念入手,使学生了解并掌握会展设计的立体策划与品牌策划、会展设计品牌营销的环境、会展营销层面关系、会展品牌营销策略,开拓会展设计的品牌策划与营销渠道。

1. 立体策划在会展设计中是如何体现的?
2. 会展设计品牌定位策略有哪些?
3. 如何分析会展品牌营销的环境?
4. 怎样处理好会展营销的层面关系?

进行一次会展考察

项目背景

考察是一个很好的学习方式,能让学生走出课堂,带着所学知识步入会展,感受和体验会展的实际情况。在考察过程中,无论对会展的考察结果如何,都为学生提供了实际运用知识的鲜活案例。

项目要求

(1) 实地参加一个展会,展会类型不限。
(2) 用会展设计的品牌策划与营销的理论去实际体验会展设计品牌策划的执行过程与营销。
(3) 学生个人完成项目。

项目分析

通过会展实地考察和参观,巩固本章节的理论知识,强化对会展设计的品牌策划与营销的感性认识,提升学生的洞察与分析能力。

第三章

会展的总体设计

（1）了解会展设计师的基本要求；
（2）了解会展设计的内容和创意方法，了解会展设计的形式美法则；
（3）掌握并熟练应用会展空间设计的基本原则及方法。

随着经济的发展，会展行业也在悄然而生并不断地发展和壮大。各大展览展出成了城市里靓丽的风景线，会展行业的发展程度已经成为一个国家经济发展程度的标志之一，由此可以看出会展行业的重要性。据互联网有关信息统计，我国目前一年的展会数量多达 3800 多场次。从这个数字上可以看到会展行业的前景广阔，在我国属于朝阳产业。但从会展的质量来看却不容乐观，大多数展会档次不高，这主要体现在规划、设计和施工上。如何在这些不足的地方迎头赶上，需要从基础抓起，即会展专业教学的提高和发展，从而培养出优质的会展人员，这些优质的设计师通过理论知识和实践的结合，不断地改善和提高我国会展行业的现状。

本章主要从会展设计师基本素质要求、会展设计内容、创意方法及形式美法则、设计原则等方面进行详细的介绍，把会展总体设计的知识展现给每位读者。

中国开始进入会展时代，会展设计水平至关重要

中国国际贸易促进委员会近日公布的研究报告显示，未来 5～15 年，中国会展业年均增长率保持在15%～20%，到 2010 年，我国会展业

总收入已超过1000亿元。从这一组数字不难看出,中国已开始进入会展时代。

会展业被誉为"行业发展的风向标",它是一个相关度很高的行业,可以带动住宿、餐饮、交通、电信、印刷、广告、旅游等多个行业的发展。有关权威经济研究部门的研究表明,会展业是我国今后10年最具发展潜力的十大行业之一。

随着2006年沈阳花博会、2008年北京奥运会和2010年上海世博会及2013年北京的园博会的举行,中国将掀起大型博览会风潮。中国会展业作为都市型服务业,已在一些经济水平较高、基础设施完善、第三产业发达的城市迅速崛起,基本上形成了分别以北京、上海、广州、大连、成都、西安、昆明等为会展中心城市的环渤海会展经济带、长三角会展经济带、珠三角会展经济带、东北会展经济带以及中西部会展经济带五大会展经济产业带框架。它们通过准确的功能定位,逐步形成相互协调、各具特色、梯级发展的互动式会展经济发展格局。

不过,中国会展业尚处于起步阶段。有专家指出,中国的会展经济在规模、规划、管理、人才、质量等方面仍面临诸多问题,必须坚持走国际化、专业化、大型化和特色化道路才能不断增强会展经济的竞争实力。

中国贸促会副会长说,目前展业主要存在扩张粗放、发展不平衡、市场化程度低、市场开放度低和会展业自身建设薄弱等问题。贸促会对全国42个主要展览馆举办的1064场展览会进行的统计显示,这些展览中参展商总量为34万,其中国际参展商3.1万,占参展商总数量约9%;参观总人数1.2亿人次,其中国际参观者总人数为55万人次,占参观总人数的0.44%。这反映出目前中国国内展览会的国际化程度普遍不高,难以和国际知名展会竞争。所以,会展高端人才的培养及创意和设计的水平的提高是当前及今后会展行业发展的重中之重。

(资料来源:http://www.machine365.com/有改动)

案例导学

10年来,随着会展产业规模量级的提升,设计师在会展质量与特色方面也做着不懈的努力。从案例统计的数字看,我国确实已经进入了会展时代。虽然,近些年国内各高校抓住了会展人才需求空缺这一现实,纷纷培养专业人才,但会展行业真正需要的不是行业的从业者,而是合格的设计人才。会展行业的蓬勃兴起与设计、施工及创意的水平上的不足形成了鲜明的对比。当前的首要任务是提高会展设计水平,这样才能够跟上与时俱进的朝阳产业。

第一节 会展设计师的基本要求

背景资料

会展设计是围绕会展活动的主题、目标和内容,通过视觉传达设计、空间环境设计、工业设计等手段,人为地创造出人与人、人与物、人与社会彼此交流的时空环境。会展设计的本质就是展示的空间并存性与时间历史性相结合的形式,是开放与参与相结合的动态性设计。会展行业所需要的知识和技能是交叉性和多元

性的。从事会展行业的人需要具备多方面的知识和技能,必须要做到"一专多能"才能够适应会展行业的发展需求。

然而,目前我国的会展从业人员多是"半路出家",真正科班出身的人才凤毛麟角,会展设计师自然也就成为会展业这个朝阳产业中的"稀缺人才"。因此,会展设计从业人员具备什么样的素质是很关键的。

根据会展设计师的基本要求,设计师应该具备两个方面的素质,即个人素质和专业素质。

一、个人素质

1. 心理学知识

设计的最终服务对象是人,以人为本,了解人性,满足人的需要是第一位的。了解参展商和参观者的心理需求是设计的最初起点。

2. 超强的空间思维能力

会展设计与其他设计有着本质的区别,会展设计具有三维空间的展示特征。展示设计与环境艺术设计、室内设计有类似之处,对于空间的理解能力是作为展示设计师的基础条件。所以展示设计师必须具备一定的三维空间的理解力与想象力,同时还要处理好人与展品、展示信息、展示环境的关系。

3. 解决问题的能力和与人沟通合作的能力

一个会展设计师需要把设计观念正确地传达给参展商。如果参展商对于设计方案提出了异议,设计师需要换位思考,以参展商的利益为主线并配以成功的案例进行分析比较,采取参展商容易接受的方式进行交流与说明,从而达成共识,使设计得到支持。

当然,设计定稿后,在实施过程中也会碰到各种各样的问题,这都需要设计师具备解决突发问题的能力,从而使设计顺利进行。

4. 超强的沟通能力

会展设计是参展商、设计者和施工者共同配合的成果,能够与人为善,真诚合作也是设计顺利进行的一个保证。善于沟通及与人合作是设计者必要的个人素质之一。

5. 把抽象的概念和复杂的信息形象化、情节化和趣味化的能力

设计师要把设计的基础知识和实施的基本经验相结合,并通过与众不同的表达方式,让设计立意新颖、与众不同,让观众耳目一新,让设计目的充分展现。

同时设计师需要具备敏锐的洞察力。一名合格的设计师需要不断地关注国际展示行业的新动态,善于发现有利于设计的更多方面元素,使设计在合理的范围内达到新、奇、特的效果。

6. 具备不断学习、自我完善的能力

世界分秒在变,我们身边的事和物也在悄然改变,对于一个走在社会前沿的设计师来说,与时俱进、不断自我完善的能力也是不可或缺的个人素质。

二、专业素质

1. 对内外环境的掌控和利用能力

会展设计与环境艺术设计有很大的相似之处,都要求设计师具备对内外环境的掌控和

利用能力,并且在特定的空间里能够协调好人、物、信息及环境之间的关系,展现艺术环境。

2. 专业的制图知识和基本技能

图纸是设计师设计方案的初步展示,设计师有了创意之后需要通过计算机或手绘等手段制作出设计图,设计图主要包括投影图、剖面图、施工图、节点缩放图等。制作工程中,设计师需要运用合理的尺度比例关系,熟练地通过计算机制图软件和手绘的基本技法进行设计。

3. 结构力学和材料力学等相关的专业知识

为了确保设计的安全性,设计师需要具备对内外环境的掌控和利用能力,此外还需要具备材料工艺的一些知识。会展施工的过程中,会用到许多材料,如金属、木材、塑料、玻璃等,对于这些材料的制作工艺,设计师应该有所了解,这样才能够准确地运用它们,以达到理想的效果,避免盲目设计从而造成浪费。

4. 电、声、照明等知识

一个完整的会展设计离不开照明和音响效果。适当的光照会给设计增添气氛,和谐的音响设计也会给展会平添几分优雅。

5. 平面设计能力和营销能力

会展设计中平面设计的部分也是重中之重。合格的设计师也需要具备一定的平面设计能力。一个成功的会展设计需要做到对相关的招贴、广告及宣传册等元素定位准确、设计新颖,把展会的目的正确传达给参观者,最终达到经济效益。

另外,会展设计师还需要具备一定的营销能力,能够了解市场,了解广告意图。从这个角度来说,好的会展对于宣传对象来说就是一个成功的广告案例。

6. 掌握新媒体技术的能力

科学技术日新月异,新媒体技术的掌握对于会展设计师来说至关重要。在商品信息传播领域,信息技术的发展、互联网的普及,给会展设计带来了巨大的冲击。会展的观念也随之发生了根本的变化,也真正做到了以人为本。

设计师为了适应发展的需要,也要不断地学习、不断地自我完善。熟练地掌握多媒体技术,如计算机影像生成技术、自动化控制技术、大屏幕投影等新设备的技术应用及虚拟现实技术,也是会展设计师必备的重要的专业素质。

会展行业职业资格证

会展设计师除了具备以上两方面的素质之外,还应该具有职业资格证书,也就是我们常说的上岗资格证。会展行业的证书很多,但行业内比较认可的是《会展策划师资格证书》。《会展策划师资格证书》是 2004 年人力资源和社会保障部颁发的 CETTIC 全国会展策划师《职业培训合格证书》。该证书分 5 个等级:初级(职业五级)、中级(职业四级)、高级(职业三级)、技师(职业二级)、高级技师(职业一级)。

一般取得中等职业教育相关毕业证书、高等教育毕业证书的从业者,以及高等教育相关专业在校生、中等职业教育相关专业在校生均可参加考试,依照既定标准,经过规定的培训,再通过相应的职业资格鉴定,成绩合格者颁发相关级别的

证书。

2007年1月11日,人力资源和社会保障部在上海召开了第八批新职业信息发布会,正式发布了10个新职业,会展设计就是其中之一。该会议对会展设计师的职业定义做了概括,即会展设计师是运用现代设计理念,从事大、中、小型会展、节事活动空间环境的会展设计、施工并提供具有创造性和艺术感染力的可视化表现服务的人员。他们主要的工作范围是分析标书应招、分析展出数据、设计各类标准展位、建立项目工作组、监督施工质量达标情况、展会设计、施工过程监督及核算项目经费等。

随着2010年上海世博会的胜利召开,会展行业不断蓬勃发展,社会需要大量高素质的会展人才。这对于会展设计师来说既是机遇又是挑战。不断完善自我,做到与时俱进,是会展行业对每一位会展设计师的要求。

一专多能:会展类专业解读

会展类专业的发展,经历了始招、改革,如今许多高校不单单培养供职于各种会展公司的人才,而着眼于对学生创新意识、外语能力、团队协作等能力的培养,希望从会展类专业走出更多既有专业素养,又有多种能力的"通才"。

会展策划、会展组织与管理、展示设计与制图、会议运营管理、会展项目管理、会展管理信息系统、会展政策与法规、商务谈判等课程是会展类专业的主要学习课程。专家认为,会展类专业和会展业之所以被称为"大会展",是由专业和产业本身的特质决定的,即和会展专业交叉的学科、产业很多。这就要求会展类专业学生必须什么都会一点。

会展专业的学生需要丰富的实践机会锻炼能力。联系和交易功能会展孕育着巨大商机,具有联系和交易功能。会展的联系沟通作用非常明显:联系量大、联系面广、联系效果好,因此会展可以向会展组织者、参展商、观众提供彼此联系和交流的机会。专家告诉记者,通常在短短几天的会展期间,参展商往往可以接触整个行业或市场的大部分客户,可能比登门拜访等其他常规方式一年甚至几年所接触的客户还多,由此可见实践对于会展专业的重要性。

会展专业发展前景乐观,学生就业不受专业局限。现代会展业是一个涉及面广、政策性强、专业化程度高的产业,对专业人才和复合型人才的需求特别大。目前由于我国会展人才紧缺,水平也参差不齐,由此导致展览总体水平也有所差别,所以无论是设计、创意,还是服务等方面,都与国外发达国家存在很大的差距。

当然,高科技的发展会对经济、社会生活以及会展业未来的发展带来变化和变革,展览和会议其实都可以探寻信息化的发展之路。会展经济不单单是依靠展览,而且是一个集合技术、思想、理念的交流平台、汇聚平台,也因为有了这些支撑,会展可能形成品牌,成为全球知名的品牌会展活动。专家认为,未来的会展业一定会和国家的经济发展结合得更为紧密,那么毕业生今后的"出路"无疑更为广阔。

(资料来源:http://ww.shedu.news.com,根据《东方教育时报—高招周刊》改写)

第二节　会展设计与创意

　　从设计师的角度讲,会展设计的最后成品就是一件艺术品,而会展设计艺术的使命就是通过"艺术性"的美感,从而达到展览的最终经济和宣传目的。在设计中,设计师的设计创意不是凭空想象、随心所欲、简单的堆砌,而是要根据对参展商意图与展品特性的认识,了解并借助当今科技手段,通过一定形式的研究探讨并进行艺术的升华,创造出一种和谐统一、震撼人心的作品。

　　然而,目前有一些急功近利的小公司,其进入门槛比较低,在设计工艺上也是粗制滥造、设计水平低下;往往为迎合一部分低端客户的需求,根本不注重所设计作品的品味,缺乏创意、抄袭模仿,严重破坏了我国会展行业的秩序与规范。

一、会展设计创意的重要性

1. 会展的综合特性展示需要有创意的会展设计

　　会展设计是一门综合性很强的专业学科,它围绕会展活动的主题、目标和内容,通过多项手段,达到一定的商业目的。

　　会展设计真正的实施还需要集合多方面的专业知识进行支撑,如心理学、美学、广告学、人体工程学、公共关系学、材料学、电学、光学及现代信息技术等。

　　如何在集合这些理论知识的同时,让会展作品创意十足,这是设计师的重要任务。

2. 会展设计的多维性突出了创意的重要性

　　会展设计有其自身的特点,发展到今天,现代会展设计已是多维空间的设计,是时间与三维空间的结合,强调观众与展示的互动,现代人在展示活动中寻求的是交流、对话和劝服,而不是灌输。参观者在场馆中穿行,可以通过视觉、触觉、嗅觉、听觉等不同感觉器官从不同的角度去观察、体验、感受和参与展示活动,并接受不同方式全方位的信息传递。

　　因此,会展设计从这个角度来说不是静态的空间设计,而是动态的空间设计。会展设计师要使设计能够适应人们的需求,满足参展商需求,必须创意十足,与众不同。

3. 设计创意是会展历史发展的必然趋势

　　会展设计被人们誉为"文化科技的结晶、历史的影子和经济发展的晴雨表",由此可以看出会展在人类发展中的重要地位和作用。

　　据了解,人类展示活动从远古时代就开始了,这是会展行业的雏形。直到1851年,英国伦敦举办第一届世界博览会,标志着展示活动进入了现代发展阶段。20世纪30年代会展活动才开始专业化,每个会展有了自己的主题,这样会展的内容得以高度概括,会展活动的宗旨、理念和目的才得以明确地展现。

　　随着现代工业的发展和现代科学技术特别是电子计算机技术的发展,设计领域发生了突破性的变革,设计的手段和风格出现了翻天覆地的变化。人类逐步进入了科学的、理性的、自主的、个性化的现代化设计时代。对于设计师的各种创意,现代科技也都提供了可实

现的手段,可以说科学技术的发展为设计师的创意插上了高飞的翅膀。

二、会展设计的创意

(一) 创意的定义

创意是反映事物本质属性和内在外在的有机联系,具有新颖的广义模式的一种可物化的心理活动。它是一种综合了形象思维、非逻辑思维、直觉思维和灵感思维的复合性思维模式。创意设计的目的在于扩展设计思维,达到艺术性与功能性相结合。

创意,顾名思义就是创出新意,也指所创出的新意或意境。分开来说,"创"为创造、创新、创作等,"意"是意识、观念、智慧、思维等。

创意即为运用智慧来创造出有新意的事或物。人类从远古的时候就开始进行创意,如把石头磨成需要的工具的样子等,人类是在创意、创新中诞生的,也要在创意、创新中发展。直至今日仍在不断进步。

(二) 设计创意形成阶段

创意即"创造意象",意象是人们通过感知、情感表达以及理解对表象加以联想、夸大、浓缩、扭曲和变形而成的。意象从形成到真正变成一种创意设计可以分为4个阶段。

1. 意念

意念的形成即立意、观象、取象立意、意象再造的过程。立意作为这四个过程的第一阶段,从艺术角度而言,具有一定的主观意向。

这种意念是根据设计师对客观事物不同的理解而形成的,设计师由于所具备的文化底蕴、接触的环境以及设计目的的不同,在意念的形成中也存在差异。一个作品的立意是这个作品的灵魂,因而立意往往也决定了创意设计的整个设计过程。

2. 观象

较之于立意,观象是在客观理性的分析中而形成的,观象是设计师对事物形态、结构的解析,这种解析需要设计师利用科学理论依据对事物作出正确的判断。

3. 取象

取象立意在整个创意设计过程中起着至关重要的作用,这个环节充分体现了设计者的文化底蕴,设计师是否具备深厚的文化知识内涵,是否具备开阔的眼界,是否善于观察与思考,这些都决定了一个创意设计的创造力度,只有一名具备深厚底蕴与设计实践能力的设计师才能从事物的表象深入其本质,并从中找到创新点。

4. 意象再造

意象再造是创意形成的最后一个环节,也是创意形成的一个重要阶段,设计师已从前面的工作中收集积累了创新思维所需要的基础资料,而在这个阶段中这些思维将借助各种设计手段付诸实践。

所谓的意象再造,实际上是设计师通过对事物表象及结构特征的分析,提取事物的精华,并融入设计师的设计思维,而后以一种新的特征状态改造事物,去其糟粕,留其精华。创意设计正是这样一个由虚到实的创作过程。创意对于设计来说非常重要,当然会展设计也不例外。

(三) 会展设计创意方法

当接到一个设计任务的时候,设计师需要了解项目的目的和要求,通过与客户的沟通把

握设计的方向,确定好信息主题。这样才能有目标地寻求新颖别致的设计方法,准确进行设计的定位与构思。设计前的构思是设计过程的核心部分。

要使会展作品在众多设计中脱颖而出,需要设计师有丰富的想象力和创造力,同时有一定的实践经验,能够把好的设计出色地应用到实际的施工中。

1. 创意方法的重要性

创意是否能够达到满意的效果,主要取决于两方面的因素:一方面是条件,包括创意者本身的知识和经验、客观物质条件和信息条件;第二方面是创意者所运用的创意方法。

前人总结了创意定律:创意=条件+方法。一般来说,在同样的客观条件下,创意者如果能够熟练地运用适当的创意方法,则对创意的产生以及创意的运用过程是非常有用的,它直接影响创意的成败。

虽然创意方法对于设计来说是非常重要的,但方法的掌握对于我们来说不是很难,只要认真掌握要领,就能够有效地掌握创意方法。这些创意方法适用于各种设计门类。会展设计也是设计的一个重要分支,创意方法当然也适用于会展设计。

2. 创意方法

(1) 自然的启迪。自然蕴藏着丰富的宝藏,设计要从自然中寻求创意的灵感,将其用于设计,使人类受用不尽。展示设计不乏以自然为主题的设计,设计往往从自然的元素获得灵感,仿造自然界物体的形态、色彩以及结构来设计展示空间。

现代博览会提倡人类与自然和谐共处的主题,许多世界博览会的场馆设计创意正是源于自然的启迪。将自然元素提炼而用于展示设计中的创意方式在展示设计中屡见不鲜,自然是人类永久的主题。

2005 年日本举办的爱知世界博览会中国展厅的生命之树主造型模仿自然界水珠悠然溅起的优美姿态和植物叶脉舒展生长的形态,加以艺术化的提炼,利用中国古老而独特的宣纸制造工艺,结合现代影像投放技术而形成。中国馆的整个场景造型设计构思巧妙、设计新颖,新技术运用得当,是整个展览中的亮点,可以说达到了非常好的展出效果,如图 3-1 所示。

图 3-1　爱知世界博览会中国馆

(2) 音乐的引导。音乐富有韵律的音符总是能牵动人的思维。音乐从抽象到具象的转化是通过音乐体验中的时间推移来实现的,通过大脑中枢对知觉系统的指令传达,使音乐体验中时间的抽象转化为空间的具象,也使听觉上的抽象转化为视觉上的抽象,这个过程中设计师的创意思维随着韵律的节奏得以迸发。

展示设计在空间中的点线面、色调都要有能够调动参观者热情的律动感。女装专卖店会用有柔和韵律的舒缓线条体现女性的柔美,运动品专卖店从富有韵律感的曲线中寻找灵感展现动感。色彩的渐变、色调的对比等也使人产生一种享受音乐的美学体验。

(3) 宗教的启发。宗教具有强大的凝聚力,它因宣扬积极上进、惩恶扬善的思想而在无形中被赋予特殊力量,引发人类的情感共鸣。这种共鸣也是展示设计的目的,现代社会中人们的审美形式多元化,展示设计不能仅停留在"陈列"的目的上,更需研究受众的心理,传递信息,引导受众,这与宗教弘扬教法有着相似之处,宗教对人性的思考也是会展设计师需要思考的问题。

爱知世界博览会的印度馆在天棚设计中,运用放射形的线条匹配菩提树叶的造型表现释迦牟尼在菩提树下悟道的形象,从而宣扬本国文化,如图 3-2 所示。

图 3-2　爱知世界博览会印度馆天棚设计

展示设计要研究的是受众的心理,要从受众心理需求出发,通过设计艺术的表现形式达到吸引参观者的目的,从而产生一定的影响力和经济效益。

3. 色彩的魅力

广告设计中有三大要素,即图形、文字和色彩。

在进行广告设计案例分析时,都会用到一个例子,就是高速公路上的广告牌,人们首先注意到广告的颜色,其次是图形,最后才是文字。所以会展设计中色彩是最夺人眼球的要素,也是一个重要的设计元素,色彩可以营造出一种氛围,强化一种理念。但会展中的色彩和广告设计中的色彩有一定的区别。会展设计中的色彩不是颜料盒中的色彩,而是通过各种不同的物质材料表现出来的。色彩搭配得合适与否,直接关系到会展设计的整体效果。

在对展品的展示过程中,要将不同明暗、冷暖的色彩进行高低、转折、起伏、抑扬等变化,在视觉上引起韵律感,产生一种积极的、跳跃的色彩效果。例如汽车展览会,展示设计主要是运用了高纯度的多种色彩,配合汽车的品牌 Logo 制作出了色彩缤纷的装饰效果,整个展厅绚丽多彩,更加充分地衬托出了汽车的动感特性,如图 3-3 所示。

4. 照明之点睛之笔

会展设计中,整体的展示框架搭建起来后,整个作品中的照明是不可或缺的创意元素之一。

图 3-3　车展图片

日本著名建筑师安藤忠雄认为：光和影能给静止的空间增加动感，给无机的墙面以色彩，能赋予材料的质感以更动人的表情。因此，照明在会展设计中的作用也不可小视。照明设备的安装除了提供最基本的照明之外，还配合色彩来体现场景氛围。

照明可以突出主题，也可以弱化甚至隐蔽现有的空间，还可让空间变得开阔。但是，设计师也要考虑到照明使用不当的负面效应。无论是自然光源还是人工光源，对于一些展品都存在着一定的损害，而且光线越强，破坏程度越大。所以，设计师在进行照明设计时要根据展示活动的要求及人流情况，有意识地增强或减弱光源效果，从而发挥照明的正面作用。

5. 材料运用手段

会展设计在材料的运用上差别还是很大的。充分利用想象，运用新、奇、特的材料，使参观者耳目一新，也会使设计高人一筹。

各国每年都会组织环保为主题的会展活动，大多数环保会展设计的装饰材料都会选用多种废弃物品，组成装饰墙和主题物，配上鲜艳的色彩。这不但使整个会展设计的主题得以充分展现，同时意想不到的材料的运用展现了宏大的艺术效果，而且成本较一般材质都要低廉，既达到了效果又降低了成本。

所以会展设计中材料的运用也是会展设计创意中不可忽视的部分。合理巧妙地运用材料不是一件容易的事。如环保材料装饰展厅，设计师利用废旧的材料桶进行装饰，形式新颖，定位准确，既体现了环保节能的意义，同时也能有效地节约装饰成本，如图 3-4 所示。

6. 视听手段

会展设计中一般也会配有背景音乐、产品介绍以及视频等演示。这 3 项虽说不是每个会展必须用到的，但一旦加入适当的音讯内容，整个场景与音乐浑然一体、相得益彰，就会让参观者驻足时间更长一些，慢慢地了解参展商所要展现的主题。

7. 平面设计装饰

平面设计在会展设计中是重中之重。

进入会展的展台后，参观者身临其境，沉浸在奇特的结构、绚烂的照明和优雅的背景音乐中，映入眼帘的是宣传的展板、墙面的招贴等，这些是参观者最直观了解产品的媒介。

图 3-4　环保材料装饰展厅

同时,工作人员也会送上产品的详细说明书等内容。如何让产品脱颖而出,让观众记忆深刻,这些平面设计的内容、形式创意等起着重要的作用。如第四届深圳文博会主会场设计印刷宣传展位,展厅的中间部分是利用平面设计来展示印刷行业特质,设计手法新颖别致,让人耳目一新,如图 3-5 所示。

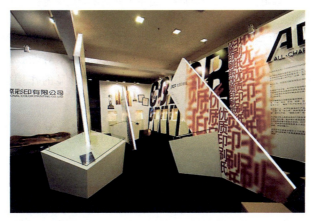

图 3-5　第四届深圳文博会主会场设计

8. 仿生设计创意方法

仿生形态的设计是在对自然生物体,包括动物、植物、微生物、人类等所具有的典型外部形态认知基础上利用仿生学的一些原理进行创意联想设计。这种方法主要是在建立对事物外部形态的认知基础上,寻求对设计作品形态的突破与创新,从而达到人们的审美需求。

> **小贴士**
>
> 仿生设计创意方法在我国古代就已经广泛使用并传为佳话,如古代的木匠鲁班下雨天看到一群小孩子用荷叶挡雨,发挥联想,设计出了亭子,之后经过不同的改进,又设计出了现在雨伞的雏形。2008 年奥运会主场馆鸟巢,也是利用了仿生的联想,设计出了独一无二的建筑名作。当然在会展设计中这种案例更是不胜枚

举。所以作为设计师,在进行会展设计时,也可以发挥想象,利用仿生学的知识和日常积累的经验,充分进行思考,设计出与众不同的会展作品。

　　会展设计是个综合性很强的设计。会展设计的创意也是很多的,不只局限于以上8个方面的手段。这都需要设计师充分发挥想象,不断地积累经验,这样才能让会展设计展现出与众不同的气质。如图3-6所示,展位设计根据生物界某个物种形态演变进行创意,不但实现了展示空间的作用,同时也产生了完美的视觉效果,达到了实用与美观结合。

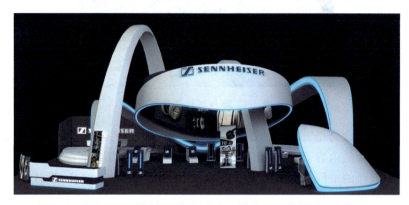

图3-6　森海赛尔耳机特装展位(山东工艺美术学院学生获奖作品)

　　另外,会展设计创意方法中,科技的指引和增强信息的影响力也是至关重要的。数码视频技术、计算机程控技术、多媒体技术、网络技术、虚拟现实技术等新技术普遍运用到展示设计中;在会展设计中,信息的重要性和影响力在创意方法中彰显的作用也在逐渐增强。

第三节　会展设计的内容

　　会展设计是一个综合多门学科知识的行业,会展设计的成功与否决定着这个企业的宣传效果和利益实现情况。会展总体设计应解决的问题是整个展示的总体布局、空间的组织变化、总体的色调与各局部色调的关系、版式设计原则,确定主要照明形式和装饰形式等与展示相关的项目。

一、会展设计遵循的基本准则

　　会展设计涉及的要素种类繁多,每种要素在作用和特性方面千差万别。作为设计师如何把这些元素应用到设计中,并使之能够展现统一的效果,需要遵循以下准则。

1. 和谐

　　和谐是对立事物之间在一定的条件下具体、动态、相对、辩证的统一,是不同事物之间相同相成、相辅相成、相反相成、互助合作、互利互惠、互促互补、共同发展的关系。这是辩证唯物主义和谐观的基本观点。从会展设计的角度来分析就是会展的规模无论大小,整个展馆

及展位和展位之间最重要的是做到和谐统一。许多人认为，在所有规律中，和谐是展厅设计最重要的一条规律。

展厅是由很多因素组成的，包括布局、照明、色彩、图表、展品、展架、展具等。成功的设计是将这些因素组合成一体，帮助参展商达到展出目的。但万事都有一个度的把握，过于完美也就失去了意义。所以设计师在进行设计时要多方面兼顾，最终达到一个适合的程度，引起参观者的共鸣，这样设计师才能把最理想的设计展现给人们。

2. 简洁

简洁一般是指（说话、行为等）简明扼要，没有多余的内容。在会展展厅的设计过程中，越复杂就越容易使参观者迷惑，不容易给参观者留下清晰、强烈的印象。

> **小贴士**
>
> **如何在展区体现简洁**
>
> 一般人在瞬间只能接受有限的信息。参观者行走匆忙，若不能在瞬间获得明确的信息，观众就不会产生兴趣。另外，展厅设计复杂也容易降低展厅人员的工作效率。展品要选择有代表性的摆放，次要产品可以不展示。
>
> 展出公司往往以为数量能显示价值，因此大量堆放展品，在有限的空间堆砌展品效果其实最差。选择布置展品时必须有所舍弃，也不要使用烦琐的设计手段。简洁、明快是吸引观众的最好办法。参展商提供的照片、图表、文字说明应当明确、简练。与展出目标和展出内容无关的设计装饰应减少到最低程度。不要在展台墙板上挂贴零碎的东西，比如展览手册、小照片等。不要让无关的东西分散观众的注意力。画蛇添足，有时是客户要求，有时是设计人自认清高、坚持原则，这样都会影响展出效果。设计师要学会换位思考，没有人愿意去欣赏一个过于啰唆的作品。所以，简洁是会展设计必须遵守的原则。

3. 突出焦点

展示应有中心、有焦点。焦点选择应服务于展出目的，一般应是特别的产品，如新产品、最重要的产品或者是被看重的产品。通过位置、布置、灯光等手段突出重点展品。咨询台也可以是焦点。声像设备也可以将参观者吸引到展台。为产生最大展示效果，应设计布置焦点，但是焦点不可多，通常只设一个。焦点过多容易分散参观者的注意，减弱整体印象，可以通过单独陈列、利用射灯等手段突出、强调重点展品。每个设计的作品都有各自的亮点，展台设计也一样，需要一束光或一点不同的色调使个性富有活力。

4. 表达明确的主题，传达明确的信息

主题是展出者希望传达给参观者的基本信息和印象，通常是展出者本身或产品。

表达明确的主题从一方面看就是使用焦点，从另一方面看就是使用合适的色彩、图表和布置，用协调一致的方式以造成统一的印象。预算充足的展出者往往会建造豪华的展台，给参观的各方人士留下深刻的印象，但是可能并没有传达明确的主题和信息。设计人员往往注意吸引力、震撼力，而忽略表达明确的商业意图，或者忽略宣传产品。

所以设计师使用设计、布置手段和用品时要服务于展出目标，要与展出内容一致，这样才能起到良好的作用。不要贴挂与展出目标无关的照片、图面，不要播放与展出内容无关的背景音乐，否则会破坏会展的整体性。

5. 建立醒目标志

与众不同的标志能吸引更多的参观者,使参观者更容易识别寻找,使未走进展台的参观者也留下印象。标志的设计要独特,但是不要脱离展出目标和商业形象。

尼桑车展的展区,上方挂上了大大的红色的"NISSAN"字体,做到了 Logo 明显,设计简洁、大气,如图3-7所示。最重要的就是参观者可以在众多的展位中最快地捕捉到尼桑厂家的信息,真正达到了醒目、好识别。当然,尼桑的这种方法是参展商最喜欢的,从设计角度来说是最简单、最普通的方法。设计师应该保留这种方法的优势,同时把更有新意的设计方法运用其中。

图 3-7　尼桑车展

(图片来源:http://www.jxhi.com/)

6. 从目标观众的角度做设计

传统的设计,特别是像庙宇、宫殿、银行等,强调永恒、权威和壮观。但是在竞争激烈的展览会上,展出成功与否在很大程度上取决于参观者的兴趣和反应。因此,展览设计要考虑人,主要是目标观众的目的、情绪、兴趣、观点、反应等因素。从目标观众的角度进行设计,采用容易引起目标观众的注意、共鸣,并给目标观众留下比较深的印象的设计方法进行设计。

7. 考虑空间

设计人员还需考虑展厅工作人员数量和参观者数量。展厅设计要恰当,不可太大也不能狭小,拥挤的展出效率不高,还会使一些目标观众失去兴趣和耐心。反过来,空荡的展台也会产生相同的效果。由于设计人员对展台面积没有多少决定权,所以主要靠在设计安排上下工夫,比如布局、展台展架使用量以及布置方法。

8. 人流安排

在最初进行设计时,设计师就要把这种因素考虑进去。每位参展商对于参观者的需求是有本质区别的。对于参展商来说,他们也许希望在展台内有大量的能自由走动的观众;也许希望吸引大量的观众;也许希望只让经筛选的观众走进展台;也许希望记录每一位观众的数据;也许希望只记录经筛选的少数观众,或者甚至不考虑此工作。因此,设计人员在开始就要了解展出者希望何种人流。

9. 展台易建易拆

设计时,要考虑周到、全面,设计方案一旦讨论通过就不要轻易更改,尤其不要在后期更改,更改可能拖延施工,增加费用,甚至影响开幕。

一般会展展出时间都不长,所以展厅的实际更是以简单、容易装拆为先导。设计的展台应当结构简单,在规定时间内能够迅速装拆。展览会场布置和会展结束进行施工的时间通常由展览会组织者决定。设计人员在开始设计前应当了解施工时间。这样能够避免拖延时间,浪费不必要的人力物力。

10. 在预算内做设计

预算常常是矛盾源。预算和设计要求之间可能有很大差距。作为设计人员,必须现实地接受预算,在预算内尽力做好设计工作。如果预算不清楚,就意味着可能没有限度,这很可能造成很多麻烦。如果设计施工开支过多,则设计人员应当承担责任。

因此,要坚持弄清楚预算标准,控制开支,事先安排所有项目及标准,在预算内做好设计施工工作。

二、会展设计的内容和步骤

(一) 总体规划、合理设计有效的展示环境

合理地规划设计有效的展示环境主要是指对展出的场地进行平面、立面、空间的组织安排,使之达到最理想的效果。

1. 平面的组织规划

平面组织规划主要是根据展示内容的密度、载重、动力、负荷等,确定总体平面空间面积的合理分配位置和各部分具体所需的展示尺度。利用图标分析方法,确定观众流线、功能区域分布等。

2. 展出场地立面的组织规划

会场的立面组织规划应在平面图的基础上,根据展示功能的平面分区,考虑各部分的分配,确定具体的展示内容和表现形式。

3. 空间的过渡、组织处理

空间的过渡、组织处理主要在平面、立面规划处理的基础上,结合展示内容和表现形式以及展出场地所处建筑的现有结构、风格,确定采光形式及整体空间造型,充分考虑协调空间环境的各个方面。这个阶段要按比例设计出施工图与空间预想效果图,亦应制作出一定比例的展示环境规划模型。

(二) 确定展示基调

展示基调主要包括展示环境的色彩基调、文风基调和动势基调3个方面。

1. 色彩基调

色彩基调指的是照片色彩的基本色调,也是画面的主要色彩倾向,它能给人们总的色彩印象。在一张彩色照片中,基调是由不同的色彩通过适当搭配而形成的统一、和谐和富于变化的有机结合,在其中起主导作用的颜色就是色彩的基调,也称作画面的基调。

小贴士

色彩基调就是一部影片或一个段落中,由一种色彩为主导所构成的统一和谐的总体色彩倾向。对于展示设计来说,色彩基调也是一个重要的方面。展示色彩设计的关键是要做到 3 点:确定展场的色彩基调;确定展览专用色;确定各展区之间的色彩关系。

从色彩的角度来说,展示环境的色彩基调是指会展场所的基本色调,也是人们常说的色彩倾向。色彩基调确定准确,可以给人以整体的色彩印象。环境色性的冷、暖及中间色调的选择、搭配,明度方面的高亮调和中灰调、暗调等都可考虑到设计中去。设计师应根据展出内容自身特性、展出场地的环境特色、展出时间季节、采光效果、总体的固有色彩及功能划分等因素,选择确定合适的色彩基调,绘制出色彩效果表现图。

2. 文风基调

展示中的文风基调是指文字的表述风格、字形的选用、文字的组合与相互间的比例关系等字体设计的因素。这一点设计师要关注,设计过程中一定要保持字体风格与企业整体形象一致,这样会起到事半功倍的作用。

3. 动势基调

展示中的动势基调主要指采用动态及静态或二者结合的展示手法,其设计中的关键因素在于对韵律、节奏起伏的控制,以便产生舒适的动势感。这一点主要涉及形式美规律的运用,在后面第三章第四节有详细的介绍,这里不再赘述。

(三)选择展示空间的构成形式

展示空间构成是通过平面、立面、空间与展示物体、图像的有机结合,创造良好的展示环境和良好的观众视觉心理环境,最终实现既定的展示意图与目的。高效的使用空间、舒适的视觉观感、独特的艺术形式会构成完美的展示空间。

从构成样式的营造方式进行分类,展示空间的构成形式可分为甬道式、庭院式、摊位式、中心展台式、空吊式等展示形式;从构成道具的造型进行分类,可分为阶梯形、塔形、球形、柱形、方形、组合形、文字形、模拟形等展示形式;从构成道具的材料进行分类,可分为合金型、木质型、塑料型以及混合型等展示形式。构成样式的选择主要依据会展的目的和性质及产品的类型,这一点设计师在构思前就应牢牢把握住,以免选择不适合的样式,造成设计失败。

(四)提出局部设计意向

设计师应在展示总体设计方案的基础上提出各局部单项设计的意向,包括布展陈列中的会标、屏风、展架、展台、灯箱、声像、道具、拉杆、展品组合等的设计;展示版面中的版式、图片、字体、色调等的设计;公关服务中的广告、邀请函、参观券、会刊、样本、纪念章,礼仪小姐的服饰、形象等方面的设计。

(五)安排实施进度

实施进度的安排,主要是指制订展品征集、布展陈列、物资供应、施工制作的材料计划、交通食宿和管理公关等方面的进度计划。会展设计的制作施工都必须在预定的时间内完

成,应合理安排时间进度,以达到预期的目的和效果。

(六) 预算设计设施的经费

展览的资金预算有两种:一种是国家官方为主办方所需资金;一种为承接设计与施工方所需资金。经费预算主要根据展示活动的规模等级、施工条件等,对展品征集、布展、设计、制作施工、展具加工、场地租金、动力消耗、安全保卫、交通运输、食宿、广告宣传、公关等费用分类进行测算,经汇总后报主管部门审批实施。

第四节　会展设计的形式美法则

背景资料

在日常生活中,美是每一个人追求的精神享受。当人们接触任何一件有存在价值的事物时,它必定具备合乎逻辑的内容和形式。在现实生活中,人们由于所处的经济地位、文化素质、思想习俗、生活理想、价值观念等不同而具有不同的审美观念。然而单从形式条件来评价某一事物或某一视觉形象时,对于美或丑的感觉在大多数人中间存在着一种基本相通的共识。

这种共识是人们在长期生产、生活实践中积累的,它的依据就是客观存在的美的形式法则,我们称之为形式美法则。在西方,自古希腊时代就有一些学者与艺术家提出了美的形式法则的理论,时至今日,形式美法则已经成为现代设计的理论基础知识。

一、形式美法则的概念

形式美法则的概念有广义和狭义之分。

1. 广义的概念

形式美法则是指美的事物的外在形式所具有的相对独立的审美特性,它表现为具体的美的形式。它是人类在创造美的形式、美的过程中对美的形式规律的经验总结和抽象概括。

2. 狭义的概念

形式美是指构成事物外形的物质材料的自然属性(如色彩、线条、形体、声音等)以及它们的组合规律(如整齐、比例、对称、均衡、反复、节奏、多样的统一等)所呈现出来的审美特性。"自然界中的普遍性的形式就是规律",因而狭义的形式美是指那些既不直接显示具体内容,而又具有一定审美特征的形式的美。

通常所说的形式美主要是指后者,即相对抽象的形式美。

二、形式美法则在会展设计中的作用

设计是一种创造美的造型的工作,作品的形式对人们理解作品内容具有重要的作用。一件作品如果具有美的形式,就能马上吸引人的视觉,唤起人们的美感,使其产生心理愉悦。形式不美,无法使人得到审美的愉悦,也妨碍内容的表达及人们对内容的接受。会展设计是

设计形式之一,也要遵循形式美原则,才能最大可能地增强美感效能,从而实现其现实价值。

1. 构成秩序空间的必然途径

构成会展设计的基本要素有点、线、面、体、质感和色彩等。有效地组织这些要素创造优美的会展作品,构成秩序空间,必须掌握形式美的一般原则,即对比与统一、对比与调和、对称与均衡、比例与尺度、节奏与韵律等。

形式美法则是多样性的统一,即形式构成的各部分既有多样性的变化又形成一个统一的整体。这就是我们学过的矛盾法则,即对立统一。组成会展设计的要素很多,如装饰材料、灯光、音响、广告设计等,这些要素之间差别很大,但又有着一定的联系,只有将其按照一定的规律,遵循一定的形式美法则,有机地组合到一个整体,才能创造出既有秩序又能够给人美感的会展空间。

2. 协调实用功能和审美功能重要因素

19世纪芝加哥学派建筑师沙利文曾经宣扬"形式随从功能"口号,在当时及以后的一段时间内影响巨大,有些设计师甚至完全摒弃形式来追求功能,出现了反形式主义的浪潮。时至今日"形式随从功能"仍在各大设计领域发挥着指导作用。

但我们应该意识到,会展设计虽然是有目的性的宣传活动,但它能把商业等信息以一种奇幻、美丽的手段展示出来,让参观者体会到一场会展设计的视觉、听觉盛宴,这样才能增强人们的兴趣,延长人们关注的时间。

会展设计除了具备实用功能外,还具有深一层次的艺术功能。运用形式美法则时,应特别强调以充分发挥会展设计的实用功能为前提,以创造和审美功能相统一的形式为最高原则。

> **小贴士**
>
> 如何协调实用功能和艺术功能,对于设计成败至关重要。目前一些高校的设计专业学生及行业设计师往往会忽略形式美法则在审美功能中的重要性,他们没有意识到形式美的原理和法则是开启艺术大门的钥匙。当我们真正领悟到形式美中的统一与变化、对比与调和、对称与均衡、比例与尺度、节奏与韵律等设计奥妙时,才能够游刃有余地设计出具有实用性和装饰性的会展设计作品。

3. 会展设计追求的是形式和内容的有机结合

形式与内容是马克思主义的一对哲学范畴,无论自然界还是人类社会中的一切事物都存在着一定的形式与内容,都是形式和内容的辩证统一体。

会展设计中的形式与内容,通常来说,内容是指进行会展装饰所需要的物质,如装饰材料、广告招贴等;形式则是对内容的组合安排,是会展设计产生秩序美的各种关系。形式美与内容是无法分割的,形式美是艺术存在的前提,创造与创新也主要是从形式上进行突破的。艺术的美主要存在于形式之中,通过形式来展现美。因此,设计师在研究内容的同时需要结合形式的研究。

设计师对于美的形式了解的程度,对美的规律的掌握程度,也直接影响到了欣赏美和创造美的能力。当然,创造美不是一朝一夕的事情,需要设计师不但具有创造性的想象力,而且对于生活也要不断地总结和探索,这一切都要求设计师有较高的艺术修养和敏锐的观察力。

> **小贴士**
>
> **形式美法则**
>
> 社会科技和经济的发展给会展设计师提供了更大的表现空间,同时随着时代进步,传统与现代产生的冲突和矛盾也随之出现,形式美规律的时代适应性受到质疑,铺天盖地的审美观念变革也令人困惑和迷茫。
>
> 在西方美学界,有些学派把美学叫做形式学,反映和揭示了美学与形式极为密切的关系。美的根源表现在潜在心理与外在形式的协调统一,美的形式原理基础是整个形态所呈现出的各种构成关系是否具有美的感觉。这就是我们所感知的形式美。

三、形式美法则在会展设计中的运用和展现

随着时间的检验,形式美法则在设计中的重要性得以确认。研究、探索形式美的法则,能够培养人们对形式美的敏感度,能够指导人们更好地去创造美的事物。掌握形式美的法则,能够使人们更自觉地运用形式美的法则表现美的内容,达到美的形式与美的内容的高度统一。

形式美包括物质构成要素和组合规律划分两方面的内容。

(一) 物质构成的要素

物质构成的要素主要包括各种形式元素(点、线、面、体、色彩、音响等)的有规律组合。世界上的一切物体,包括动物、植物及人工造物等具体形态,都离不开点、线、面等这些基础要素的支撑。这些要素是构成事物的基础材料,了解和研究基础材料的性质和特征,有利于我们掌握各种组织和建构方式。

展示是一种视觉造型艺术,它是通过点、线、面以及色彩和质地等造型要素来体现的。点、线、面是形式构图的基本语言和单词。研究点、线、面的内在含义、性质特征及造型的相互关系,运用新的思维方式和表现手法将其进行有规律的组织、重构,是获得新的展示构成形式的体现形式美的重要方法。

1. 点的构成及运用

点是具有空间位置的视觉单位。它没有上下左右的连接性与方向性。在环境中,点随处可见,只要相对于它所处的空间来说是足够的小,而且是以位置为主要特征的元素都可以看成点,如万绿丛中的一点红、大海中的一叶扁舟等,都是相对于其所在的空间构成的点。

在会展的展厅设计中,一个很小的商品、一个不起眼的装饰色块等,都可以看成展示形式中的点。它可以标明成强调位置,形成视觉注意的焦点。点的表情是丰富多彩的,它具有各种视觉效应,初学者可以从4个方面认识它:单点、双点、多点和点群。

(1) 单点。单点具有凝聚力,有肯定的效应,在空间中势力明显、突出。单点有收缩效应,仿佛四面八方都向它压来,故而可以说,单点是通过引力来控制空间的。当点处于画面中心的时候,点是稳定、静止的,它有力地控制着其他的物体,当这个点从中心偏移时,它所处的范围就会变得富有动势,给人视觉上的紧张感和生动感,如图3-8所示。

(2) 双点。两个大小相同的点各有特定位置时,则有了引力和联系,使人感到暗示性。故双点不能形成中心。如果是两个大小不同的点,人们的注意力会先投向大的点,然后再逐

渐移向小的点,形成从起点到终点的视觉效应,如图3-9所示。

图3-8　单点　　　　　　　　　　　　　　图3-9　双点

（3）多点。多点会形成排列的线性空间和围合的虚面空间。当环境中有多个点时,点的不同排列、组合能够产生不同的效果,有规律的排列可得到有序方向,无规律的排列会产生无序的、动荡的视觉效果,如图3-10所示。

（4）点群。足够密集和相同的点可以转化为点群。大小不等的点不形成面的效应,而形成"近大远小"、"近实远虚"的空间感和动感。点群和点群之间会产生面的效应,元素点如果按照一定的方向排列,会产生时间联系,如图3-11所示。

图3-10　多点　　　　　　　　　　　　　　图3-11　点群

在会展设计中点的运用是非常广泛的,如在各展品的位置关系上,既要排好商品与商品之间的大小、距离关系,处理好主次、疏密和聚散关系要有集中的点群,又要有分散的单点、双点和多点,做到聚散相宜、错落有致、主次有序。另外,还要注意它们的平衡关系,以求得视点的舒适感。点有自由、灵活、动感强的特征和轻快、活泼、生动之性格,在展示设计、版面设计中也有十分重要的运用价值。

2. 线的构成及运用

在几何学定义里,线是只有位置、长度而不具备宽度和厚度的。它是点进行移动所形成的轨迹,并且是一切面的边缘和面与面的交界。生活环境中,线的例子非常多,如路边的电线杆、长长的高速公路、火车的铁轨、高高的建筑等,都可把它们看作线的状态。环境中的线有长有短、有粗有细,有直线和曲线的分别。其中直线可以分为水平线、垂直线、斜线。曲线可以分为几何曲线和自由曲线。这些不同形状的线各有其不同的表情和性格,能产生各种不同的视觉效果。

（1）直线。直线在视觉中是最常见的现象,在展示设计中的运用也非常广泛。直线在几何学中表示两点之间最短的距离,具有较强的视觉张力。直线的表情和性格总的来说给人以刚直、坚定、明确的感觉。利用水平线、垂直线和斜线来进行展示构图时,能使展示具有不同的性格特征。

① 水平线构图。水平线构图具有平和、安详的特征,在展示中被普遍使用。特别是一些大的展示设计,利用水平走向陈列,具有较好的导向作用,也可以满足参观者从左到右或者从右到左的自然流动的视线,并在游动的视点中将全部展品一览无余。所以说水平线构图具有引导视线、吸引观众的作用。

② 垂直线构图。垂直线构图具有向上、稳定、有力的特征。由于展示陈列在距离地面 0.3～3m 的区间里沿水平方向展开，垂直线的运用易将公众的视线吸引到展示物品上去，从而形成主要展品的重点展出区位。另外，垂直线更多地具有分割画面、限定空间的作用。如果展示面中用横向的水平线作为展品的基准，然后用垂直的线条来分割画面，此时垂直线就起到了中断视线、把观众的注意力引向展品的作用。

③ 斜线构图。斜线构图具有运动的、迅速的、变化的特征，在展示中运用斜线，会使参观者产生新奇和刺激的感觉，并产生一种欲求观望的心理，达到意想不到的展示效果。不过，斜线构图应注意斜度和方向的控制，把握斜线和斜线之间所形成的角度。另外，一点形成中心，向四周放射的斜线可以形成扇形等多种形式，可将人们的目光集中到焦点上，也可以从焦点引向四方。这种方法可强调重点商品，突出其视觉形象，是一种鲜明的陈列手法。在展示中构成直线效果的因素很多，除版面、道具之外，陈列整齐的展品、书写成行的文字等也都构成直线效果。利用直线的这些视觉特征，通过互相配合能够达到有意识、有目的地引导参观者视线，吸引其观看展品的效果。

（2）曲线。从几何角度而言，曲线可以划分为封闭型曲线和开放型曲线，从造型的角度而言，曲线更接近自由、活跃。由于曲线的弯曲度不同，曲线呈现出各种不同的视觉效果，平缓的曲线与变化突兀的曲线分别有不同的效果。几何曲线中的抛物线、螺旋线、圆弧线、形线、双曲线由于呈现不同的性格，也分别有不同的视觉效果。在展示中运用恰当的曲线，能丰富整体效果，创造出富于节奏和韵律的变化效果。

> **小贴士**
>
> 361°体育用品公司展厅设计主要运用了 3 个曲线造型相互包围的效果，紧紧环绕展厅中心，如图 3-12 所示。这一设计不但体现了 361°厂家坚强的核心凝聚力，也展现了运动品牌独特的活力和不可战胜的体育精神。

图 3-12 361°体育用品公司展厅设计
（图片来源：http://www.bianxian.ccoo.cn）

3. 面的构成及运用

在几何概念中，面是线的移动轨迹。面不但具有点的位置、空间张力和群化效应，也具有线的长度、宽度和方向等性质，同时还具有由面积所构成的"量感"特征。面总体上可以分为两大类，即平面和曲面。平面可以进一步分为几何平面和自由平面。

（1）几何平面

正方形和圆形是几何平面最原始的形状。在正方形和圆形的基础上可变化出诸如半圆形、长方形、三角形、梯形、菱形、椭圆形等不同的几何形体。

① 圆形的运用。

从展示设计的角度来说，圆是非常有用的形状，它既可以是实心的盘状，也可以是空心的圆环。圆形从很多角度观看，或正圆或椭圆，都具有良好的视觉效果。这一点在展示中就具有很好的适应性。从圆形引申出去，可以得到球形、扇形、螺旋形等形体。

因此，圆形和这些形体的配合可以很好地协调起来。由于圆形与矩形和直线、平面等在几何性质上存在较大差异，所以设计师在设计中必须充分考虑到圆形在形体上与周围环境的协调。展示中，圆的形状可以用多种方法取得，如圆形的道具、圆形的展品甚至是排列成圆形的展示商品等，也可以用球形来丰富圆形的造型因素，如图3-13所示。

图 3-13　圆形运用

（图片来源：http://www.nipic.com）

② 矩形的运用。

在展示中的矩形，实际上是两种形态，即长方形和正方形。由于视觉习惯和人的视野局限，常将水平宽度的长方形视作展示的接口，或是一种用来构图的画框。

因此，在展示中出现的长方体常被视作某一展示内容的界限。在文字和图片的版面上，长方形被作为展示内容的主要排版方式，在实物的陈列中，用长方形作为背景，能使展品的陈列呈现出一种正式的效果，如果将不同大小和形状的长方形组合在一起，则可以产生丰富而有序的变化。

正方形是矩形中变化较小的形态。因为规范缺少变化，传统的展示设计中对正方形的运用非常少，但是，如果设计师能够对正方形加以装饰，也可以产生别出心裁的效果。展会设计中矩形的运用如图3-14所示。

③ 三角形的运用。

三角形是会展设计中运用最广泛的图形。它可以水平、垂直或者倾斜地运用到设计中。三角形在运用中要考虑到它的放置角度，如平放的三角形具有稳固、庄重的视觉效果，展示中常用这种形态作为道具形式或版面形式等。

如果将三角形倒置，则呈现出一种不稳定的状态，展示中常用这种形态引导参观者的视线，而且运用倒置的三角形能够起到活跃站台的作用，如从平面的三角形发展出立体的金字塔形或者棱锥形等，在展示中有更丰富的视觉效果。

例如，展示设计中常用规则的展品如儿童奶粉桶摆成金字塔的形状，这在展示中有良好的视觉效果，稳固而庄重，在各个角度都具有良好的造型。图3-15所示的设计利用了三角形的组合，形成了企业Logo的形象，既突出了企业特色，又展现了稳定的企业特质。整个展厅造型新颖、设计独特，视觉上有很强的冲击力。

图 3-14 矩形运用

（图片来源：http://www.nipic.com）

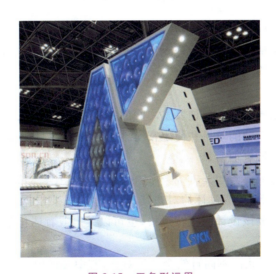

图 3-15 三角形运用

（图片来源：http://www.yh8688.com）

（2）自由面

自由面是随意的、灵活的。其中自由直线面给人直接、敏锐、明快、生动的感觉；自由曲面则有优雅、柔和、丰富等效果。

自由面的主要特征是具有幅度和形状，所以在设计自由面的构成时，要将着眼点放在自由面的比例、方向、前后、大小、距离上面。如图3-16所示是普瑞思展厅设计效果图，利用了自由面的造型，形成了隧道的效果，同时搭配了明亮的绿色，使神秘的隧道造型经过颜色的搭配，显得轻松、时尚。

（二）组合规律划分

形式美规律组合包括对比与统一、比例与尺度、节奏和韵律、疏密和虚实、主次和轻重、对称与均衡、重点与呼应8个方面的内容。这些方面的内容是许多美的形式的概括反映，是多种美的形式所具有的共同特征。对于设计师来说，了解形式美法则，可以在展示构成中，

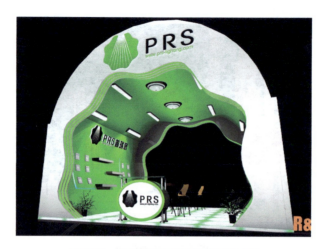

图 3-16 普瑞思展厅设计自由面运用

(图片来源：http://www.worldshow.com)

判断优劣、决定取舍、锤炼素材、深化表达理念，从而设计出更优秀的会展作品。

形式美具体内容包括：对比与统一、比例与尺度、节奏和韵律、疏密和虚实、重复与渐变、主次和轻重、对称与均衡重点与呼应。

1. 对比与统一

所谓对比主要是性质相反的各种要素之间的比较，是表现形式之间相异性的一种法则，对比的主要作用是产生生动的效果并使之富有活力。相反性质要素在比较过程中，其相异的特点因相互比较而变得更加明显。

在会展设计中对比的要素也是非常丰富的，如形状对比、体量对比、色彩对比、材质对比、空间对比、肌理对比等，构成设计的对比其实很简单，只要根据对象自身的特点，强化某一类因素的比较即可形成该设计的独特风格，也可以突出或者弱化某些元素，使会展的目的更加明确。

（1）形状的对比。形状的不同自然会产生对比，其中几何形、有机形、直线形、曲线形都会产生对比关系。如图 3-17 所示，TCL 展会运用图形对比的效果进行装饰，中间运用折线展示了动感的形象，两侧配以规则图形，形成了鲜明的对比效果。

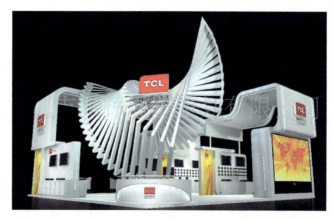

图 3-17 TCL 展厅设计形状对比

(图片来源：http://www.keaku.com)

(2) 尺度的对比。尺度上的不同造成物体间长短、高低、大小、进深、体量上的对比。

(3) 色彩的对比。色彩由于色相、明暗、纯度、冷暖、浓淡等不同产生的对比关系。图 3-18 为韩国某品牌的展厅效果,从展厅外面观众很容易看到红色的"777"的造型与店面黑色之间的强对比。这一对比不但使 Logo"777"的形象更加突出,而且与黑色背景的展厅相互配合,达到了稳定的效果。

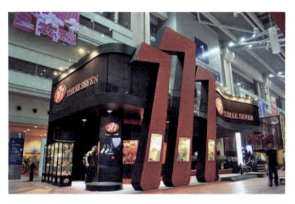

图 3-18　第十六届中国(深圳)国际玩具及礼品展览会

(4) 材质肌理的对比。材质肌理的对比是指展示设计中使用的不同材质间产生的不同肌理感觉,如粗细、光滑、粗糙、纹理、软硬、光泽等。

(5) 位置的对比。位置对比是指展示空间中各要素之间的位置不同,如上与下、左与右、高与低、前与后、中心与偏移等所产生的对比关系。如图 3-19 所示,图中为展厅设计,展厅中用了不同的元素,分布在展厅的上下左右,形成了由于位置不同而产生的疏密、高低的对比效果,整体感觉简约、时尚。

(6) 空间的对比。空间对比是指由空间因素所产生的高低、疏密、开闭、叠透、形状、方向等对比关系。深圳国际封面设计博览会其中一个展厅如图 3-20 所示,主要运用了造型进行空间设计,利用造型的疏密关系,达到了非常时尚的对比效果。

图 3-19　时尚展厅设计
(图片来源:http://tupian.baike.com)

图 3-20　深圳国际封面设计博览会展厅
(图片来源:http://photo15.blog.hexun.com)

2. 比例与尺度

（1）比例的定义。比例关系是指形态构成要素之间、各要素与构成形态整体之间的大小、长短和体量关系，也就是整体与局部、局部与局部之间合理的数量关系。

一个好的会展设计要求其版面设计比例准确，展示的空间分割比例合理，展品的陈列等都需要安排合适的比例。

（2）黄金分割和斐波那契定律。比例关系早在古希腊时代就已经被研究，得出的成果就是我们一直都很赞同和追寻的"黄金分割"，后来也被称为"美学分割"和"黄金率"。即把一根线段分为长短不等的 a、b 两段，使其中长线段与该线段（即 $a+b$）的比等于短线段 b 对长线段 a 的比，列式即为 $a:(a+b)=b:a$，其比值为 $0.6180339\cdots$ 这种比例在造型上比较悦目，因此，0.618 又被称为黄金分割率，如图3-21所示。

黄金分割长方形的本身是由一个正方形和一个黄金分割的长方形组成的，可以将这两个基本形状进行无限的分割，如图3-22所示。由于它自身的比例能对人的视觉产生适度的刺激，其长短比例正好符合人的视觉习惯，因此使人感到悦目。黄金分割被广泛地应用于建筑、设计、绘画、工业造型等各领域。

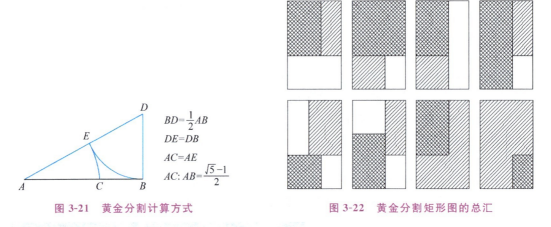

图3-21　黄金分割计算方式　　　　图3-22　黄金分割矩形图的总汇

除了黄金分割比例外，还有一个斐波那契数列。它与黄金分割比率最为接近，也是设计中经常运用到的理论。

斐波那契数列（Fibonacci Sequence）指的是这样一个数列：1、1、2、3、5、8、13、21……求法是将数列相邻两项的数字和作为第三项的数值。斐波那契数列的应用和黄金分割比不相上下，对于设计来说确实发挥了重要的作用。

随着社会的发展，设计行业也在日新月异。人们不再单纯地、机械地运用黄金分割率的比值，而且逐渐地在摆脱传统束缚，根据设计的需要来采取不同的比例关系，以达到增强视觉冲击力的作用。

（3）尺度的定义。尺度主要研究整体和局部之间的关系，它和比例是相互联系的，都是经过人们的长期劳动总结得来的理论，如木工中的"周三径一，方五斜七"，绘画中的"丈山尺树，寸马分人"。

在设计中应使各个要素在追求形式美的同时，还要保证所有事物的尺度，符合真实性。美学不是数学，它只是符合人的视觉尺度。在形式美的创造中比例和尺度主要依靠设计师

的直觉、感觉而定。

因此,一个好的设计师,需要具备良好的比例感觉,才能设计出生动的耐人寻味的好作品。

3. 节奏和韵律

(1) 节奏。节奏和韵律来源于音乐的概念。节奏本身指音乐中的音响节拍轻重缓急的变化和重复,具有时间感,在艺术设计或美术创作当中是指同一视觉要素连续重复产生的运动感而形成一种律动形式,比如生活中常见的四季变化交替、日夜更替等。

(2) 韵律。韵律是有规律的抑扬变化,它是形式要素成系统重复的一种属性,其特点是使形式更具有律动的美。现代设计中,常用"反复"、"渐变"等手段来营造节奏的变化。

韵律的形式按其形态划分,有静态的韵律、激动的韵律、雄壮的韵律和复杂的韵律。按结构来分,有渐变的韵律和起伏的韵律、旋转的韵律等形式。

(3) 节奏与韵律的关系。从造型角度来说,节奏即形态元素按比例有秩序地交替反复组合,就形成了韵律。这些富有表情的形式对于展示设计来说是非常丰富和重要的手段。节奏是韵律的基础,韵律是节奏的深化和发展。节奏富于理性,韵律富于感性。在设计中要把节奏和韵律相结合,才能使作品既能体现理性的规范美,又能展现自然的韵律美。

节奏和韵律的构成需要两个因素:时间因素和力度因素。时间因素即运动过程,没有运动就没有节奏和韵律。力度因素是指节奏和韵律的强弱变化。没有力度,节奏和韵律就无从谈起了。事物运动中的力度强弱变化有规律地加以重复,便形成了节奏。韵律是节奏形式的深化,是人类情感在节奏中的运用。在设计中,视觉中的节奏感和韵律感的营造需要细微的体验过程。各种造型因素不同,造就节奏韵律的过程不同,其感受也不同,如空间的节奏与韵律的变化和体验,完全不同于色彩的节奏与韵律的变化和体验。设计过程中,一定要掌握节奏和韵律的关系并加以运用,才能做到创意十足。

4. 疏密和虚实

疏密是指稀疏与稠密,疏密不匀的排列。虚实从字面上的简单理解就是模糊和清晰。

在平面设计中,人们最喜欢说的一句话就是疏密有致、虚实结合。在绘画中,经常会强调画面元素的组织要疏能跑马、密不透风,遵循近大远小、近实远虚的创作规律。

疏密的字面意思是设计中元素排列的多少、聚散的关系。虚实是主题物与空间、图与地等关系。虚实作为一种表现形式,是为深化主题服务的,画面构成中必须有虚有实,虚实呼应。设计中的主体物要"实",陪衬物和背景要"虚"。"虚"的存在是为了突出"实"。设计中要处理得当,不能平均处理。

所以,设计师在会展设计中要把疏密和虚实的理论应用到设计中去。如图3-23所示,利用矩形造型进行疏密的排列,形成了错落有致的造型,展厅效果时尚、充满活力。

5. 重复与渐变

(1) 重复。重复就是相同或相似形象反复出现并求得整体形象统一,它的特征是形象的连续性,强调秩序的同一性。重复可分为单一基本形重复与变化重复两种形式。在使用重复表现手法时应注意层次不宜过多,避免失去单纯性的特征。重复可以使人有清晰、连续、平和、无限的感觉,在会展设计中,反复陈列某一物品会引导观众注意观察。

(2) 渐变。渐变是指基本型或骨骼逐渐的、有规律的变化。渐变的形式给人很强的节奏感和审美情趣。渐变的形式在日常生活中随处可见,是一种很普遍的视觉形象。

图 3-23　疏密形式美法则

（图片来源：http://www.nipic.com）

对于基本的渐变，形状、大小、位置、方向、色彩等视觉因素都可以进行渐变，在作用的骨骼中，对基本形进行相切处理，可得到基本形的渐变。骨骼的渐变一般是变动水平线或垂直线的位置而产生的变化，如方向、大小、位置、宽窄等因素的渐变效果。在组成渐变的形式中，可以有骨骼的渐变，同时又有基本形的渐变。骨骼的渐变有时比基本形的渐变更为重要，渐变效果更为明显，它是渐变构成的重要因素。

简而言之，渐变是指形象连续依次近似的变化，数量上的多少之间、色彩上的黑白冷暖之间、形体上的大小方圆之间都可采用渐变的形式使人产生柔和、含蓄的感觉。在会展设计中，渐变的形式还有引导与指引功能，可以使观众的注意力沿着设计好的渐变流程进行移动。

6．主次和轻重

设计中要涉及的要素很多，设计师要头脑清楚，把这些要素分出主次和轻重，做到设计作品内容主次分明，目的明确。设计作品中的元素呈现得有主有次、有轻有重，才能成为重点突出、和谐统一的平衡整体。

如果设计中所有的元素都要展现，不分伯仲，势必互相冲突、杂乱无章，这样的设计就没有美感可言了。当然，我们还要理解，主次的展现主要体现在元素的质量上，和大小多少并无必然联系。所以，主次和轻重的内容协调是设计的一个重要部分。

7．对称与均衡

地球有着不可抗衡的地心引力，长久以来，摆脱地心引力的束缚一直是人类的梦想，在当时的情况下，远离地面无疑成为人们战胜重力的象征，于是参天的大树、巍峨的高山成为人们崇拜的对象，人们通过对自然界中成功对抗重力现象的观察逐渐形成了一套与之相联系的审美观念——对称与均衡。

对称与均衡是不同类型的稳定形式，保持物体外观量感均衡，达到视觉上的稳定。

（1）对称。对称是形态元素在一定空间中轴线两侧作等形、等量、等距排列，是自然界存在的普遍现象。对称的造型能表达有秩序、稳定的感觉，而且具有一定的美感，符合人们

的审美标准。所以对称在设计中的应用非常广泛。

（2）均衡。均衡是形态元素在一定空间的中轴线两侧作不等形、不等量、不等距的排列，是在不对称中求平稳。均衡可以分为静态均衡和动态均衡。

静态均衡是在相对静止的条件下的平衡关系，即在中心轴左右两侧形成对称的形态，两者保持绝对的均衡关系。静态的均衡给人以严谨、理性和庄重的感觉。

动态均衡是以不等质或不等量的形态求得非对称的平衡形式，也称不规则均衡或杠杆平衡原理。动态的均衡给人以变化、不规则、灵活、轻快和活泼的感觉。

总的来说，均衡是根据形象的大小、轻重、色彩及其他视觉要素的分布作用于视觉判断的平衡。

（3）对称与均衡关系。对于对称与均衡来说，两者的目的都是要达到一种稳定，但两者在设计中产生的效果不同。

对称可以表现出端庄静穆，具有统一感、格律感。但过分地追求对称均等，就会适得其反，使整个设计变得呆板，没有生气。均衡使人感到生动活泼，有运动感。但过分地追求均衡也会使设计产生失衡的状态。

因此，在设计中一般来说对称和均衡经常是结合在一起运用的。对称是一种静态的平衡，均衡则是一种动态平衡。均衡是对称的核心，对称是均衡的一种形式。运用时要动静结合，如会展中运用了以对称为主的设计原则，那么需要在局部运用均衡手段来调节，避免呆板；如果整个效果是均衡法则的体现，那么在局部就要多用到对称法则。这样才能达到真正的艺术目的和效果。

总之，对称与均衡是事物静止与运动状态升华的一种美学法则，凡是具有形式美感的事物，都具备对称与均衡的优质特征。

8. 重点与呼应

任何艺术上的感觉都必须具有统一性，这是一条已经公认的艺术原则。为了加强艺术作品整体的完整统一性，各组成部分应该有主从的区别、重点与一般的区别。任何一个设计作品其构成整体的多个局部之间必须有机联系，相互呼应。作品的美感是从统一的整体效果中感受到的。主从关系是整体与局部之间的法则。如果各部分不分重点，竞相突出自己，都会破坏作品的完整性，会流于松散、单调和杂乱。

上述8个方面的形式美法则，归纳起来就是多样统一的规律，也就是对比和统一的规律。运用好这个规律，是创造形式美的关键。同时，运用形式美的法则进行创造时，要透彻领会不同形式美法则的特定表现功能和审美意义，明确欲求的形式效果，之后再根据需要正确选择适用的形式法则，从而构成适合需要的形式美。

此外，形式美的法则不是凝固不变的，随着美的事物的发展，形式美的法则也在不断发展，因此，在美的创造中，既要遵循形式美的法则，又不能犯教条主义的错误，生搬硬套某一种形式美法则，而要根据内容的不同，灵活运用形式美法则，在形式美中体现创造性特点。

第五节　会展设计方案

背景资料

成功完整的项目设计都需要经过由浅入深、从粗到细、不断完善的过程，会展设计也不例外。设计人员接到任务后，首先应对会展场所进行调查、信息的收集与整理，之后再对所有与设计相关的数据进行概括和分析，产生设计构想后与出资方进行沟通，最后形成最合理的设计方案，完成设计和施工。虽然会展设计的过程可以用上面的短短一句话得以概括，但实施起来，前期要做大量的工作，每一个环节都要设想清楚，这样才能设计出令人满意的会展作品。

会展设计实际程序可分为如下阶段。

一、项目资料分析阶段

1. 公司的基本情况

设计师接到会展设计任务后，很少有不进行调研沟通就直接进行设计的现象。一般情况下会展设计师都会在进行艺术和技术设计之前，同客户进行良好的沟通，这有助于了解客户对展厅是否有特殊的要求，是否有限定等条件。

与客户沟通时，最好事先了解一下公司的背景和发展情况，这样在与客户面对面沟通时可以节约时间，直接进入正题，比如了解客户要展出的商品所对应的目标群体、公司的特性以及品牌的相关的情况，之后要索取公司Logo和标准字、标准色及近期所使用的宣传数据，包括公司的宣传册和广告等数据及公司网站地址。

另外，设计的重中之重就是一定要清楚地了解到客户最终期望达到的效果等内容。一般情况下参展公司都愿意提供所有的信息数据，当然也有例外的情况，有些客户不愿透露以前的数据和信息。设计师可以根据以往同行业展位的情况进行设计，最好是从不同的方面入手，设计出几个风格设计图，让客户选择自己想要的展位效果，从而满足客户需求，同时让客户能看到设计师的诚意。

2. 会展场地情况

会展场地是设计师进行设计的场地空间。设计师在进行整体的设计前需要对场地进行深入的勘察，以便掌握会展活动场馆的整体建筑图样，以及参展商所在展位的面积尺寸和展位的整体位置，还要对场地进行实地勘察，核对建筑图样与现场的资料，了解场馆设施如出口和入口位置、信道的位置和形式及照明、配电、消防设施等。

特别要注意会展场地周围的通道宽度、紧急出口、禁烟及限高等情况。另外，详细了解会展场地能够提供的各种租赁服务等，这样能够节约时间和人力物力，避免不必要的浪费。

3. 客户要求

设计前与客户进行详细的沟通是重要的环节，在交流的过程中，设计师可以通过一些有引导性的关键词来了解客户的喜爱偏好。与客户沟通时需要明确以下内容：展位结构的安

排需求、展位所用材质的要求、色彩搭配的要求、照明的要求、设计重点的要求、设计风格要求、展板数量要求、展位高度及展品的规格要求、设计图交付日期及设计施工最后完工日期、资金预算额度等。

以上所有与客户沟通的内容都需要填写设计的明细表格，设计师和客户确认无误后签字为有效约定。设计师在设计过程中需要和客户随时保持联系，把握其可能的变化。通过上述内容，我们可以清楚地意识到设计师与客户沟通的环节是会展设计的重中之重。沟通越详细，设计时的定位越准确，越能节约修改时间，保证准时完成任务。

二、方案构思

系统调研后经过各个方面相关数据的分析和整理，设计师会总结出与设计相关的重要内容，并进行会展设计的方案构思。

1. 设计的立意

设计立意是整个会展设计的核心内容，是贯穿整个设计活动的主线。立意设计得当，可使整个会展设计事半功倍；相反，就会偏离方向。设计立意主要分两个层次：基本层次和高级层次。基本层次主要是以指导设计满足最基本的建筑功能、环境条件为目的的。高级层次主要体现的是在基本的层次基础之上，通过对设计对象的深层次意义的理解与把握，把设计推到一个更加高的境界水平。

一般来说，有经验的设计师都会把客户的要求及实际的会展条件进行协调规划，达到一个最理想的效果，这就是立意高级层次的一个体现。对于刚刚进行会展设计的人士来说，不要急于求成，要从基本的层次开始设计，达到了一定的程度，再追求更高层面的内容。

2. 方案的构思

方案的构思是设计过程中非常重要的环节之一。设计立意侧重于观念层次的理性思维，并呈现出比较抽象的语言；而方案构思是借助于形象思维的力量，在设计立意的理念思想指导下，把第一阶段分析研究的成果落实成为具体的建筑形态等，这样就完成了从物质需求到思想理念，再到物质形象的质的变化。

形象思维是用直观的形象和表象来解决问题的思维方式，其主要特点就是具体的形象性。这就决定了具体方案构思的切入点必然是多种多样的，可以从多方面入手，由点及面，逐渐形成。所以，以形象思维为其突出方案的构思依赖的是丰富多彩的想象力和创造力，呈现出的思维方法不是单一、固定不变的，而是开放的、多样的、发散的，不拘泥陈旧的方式，这样的构思常常会给人以耳目一新的感觉。

3. 多方案的比较

当拿到一个会展的项目，进行了全方位的调研与分析，并进行构思创意后，设计师虽然会凭借经验设计出相对理想的作品，但在现实的时间、经济以及技术条件下，人们不具备穷尽所有优秀方案的可能性，所能够获得的只能是相对意义上的最佳方案。

要把设计做到相当完美的境地，需要多人多方案的对比、取长补短。大型的会展设计项目会投入大量的人力和物力，可以出多个方案进行竞标、比较。小的会展项目投入的资金有限，而且一般从客户沟通到设计，再到使用，整个过程时间很紧，所以在多方案比较等方面就会做得比较少。

三、方案的调整

1. 方案调整的必然性

进行方案相关数据的分析及会展方案的构思之后,产生了设计的方案。虽然设计方案是汲取众多精华而形成的相对最优化的设计,但在与客户进行沟通时难免会有异议,而且即使与客户达成共识,在设计、制图及施工的过程中还会遇到问题,这就需要设计师耐心地对其进行分析、理解并进行合理调整。

2. 方案调整的方法

在与客户沟通的过程中,设计师要换位思考,从客户的角度进行分析,涉及技术层面的问题时,要耐心地给客户进行分析讲解,同时能拿出有效的比较数据或方案图,这样更加直观的说明会使客户容易理解,从而得到客户的支持。

对于制图和施工过程中的问题,设计师要根据具体的技术内容进行调整,可以适时根据需要和资金情况运用最适合的施工材料等。总之,接到会展项目的时候,设计师及其团队就应该有处理各种突发问题的心理准备和执行能力。

四、方案设计图

(一)设计图种类

效果图主要包括方案效果图、展示效果图和三视效果图。

方案效果图是以提供交流、研讨方案为目的的,主要是让参展商参看基本的会场效果,但还尚未定稿的,还有待于调整、比较和整合的效果图。

展示效果图主要是表现已经成熟、完整的设计。图纸的整体已经向参展商提供,并且得到了满意的回应,作为施工的依据,同时也可以作为面向客户的形象推广、介绍和宣传。这类效果图对画面的可视性要求很高,对于细节的表现、材质的体现及环境和尺度的表达等都要做到最接近真实,并且极具感染力。

三视效果图主要是利用三视图表现的,可以直观地反映不同立面的形态,该类效果图主要用于施工和审核,现就方案效果图作详细介绍。

(二)方案效果图

1. 定义

方案效果图又称为设计预想图、设计效果图,主要是以写实绘画的手段运用透视原理,在二维空间的图纸上表现三维空间展示效果的绘图技术。

设计效果图是会展设计中非常重要的环节,在整个设计中起着承上启下的作用。一般设计师构思完毕后会通过设计图来体现整个会展场景,后期的施工是根据设计图纸一步一步进行的。

2. 作用

方案设计的表达主要通过设计图来体现。设计图一般分为手绘图和借助计算机制图。无论是手绘图还是计算机制图,都是设计师必须具备的基本技能,也是表达设计思想的手段和交流方式。同时,效果图更具有视觉的直观性,与客户进行沟通时效果图的运用最为广泛。

（三）效果图制作

1. 制图遵循的原则

设计师设计方案的表达需要通过设计图来展示，在制作设计图时需要遵循一些行业规范。会展设计制图基本借鉴和沿用了建筑工程制图的规范，对供图纸引用的图形标准和图标标准都做了明确的规定。图形标准包括图纸的大小、线条的等级、引出线的画引标志、详图的标志等；图标标准包括各种材料、接口的转折起伏变化的表达方式等。

2. 透视关系

（1）定义

透视关系是在绘画艺术中运用广泛的原理，也被称作视觉空间的科学。透视关系的形成主要是人们在观察物体时所产生的视觉变化现象，主要体现等高物体距离人的视点越近则感觉越高，反之越低；等距离排列的物体离人的视点越近则感觉越疏，反之越密；等大的物体距离人的视点越近则感觉越大，反之越小；物体有规律地摆放后，物体上的平行直线与视点会形成夹角消失于一点；消失点越低物体感觉越高大，反之则越矮小。

（2）透视种类

透视原理主要分为一点透视、二点透视和三点透视（见图3-24）。这3种透视关系在会展设计制图中应用得非常广泛。

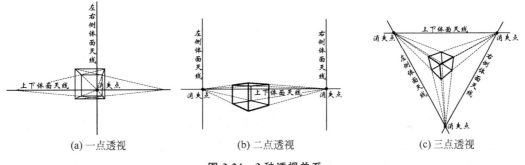

(a) 一点透视　　　　(b) 二点透视　　　　(c) 三点透视

图3-24　3种透视关系

一点透视又称平行透视。一点透视通常是人们看到的物体的正面，而且这个面和人的视角平行。由于透视的视角上的变形，产生了近大远小的感觉，透视线和消失点就应运而生了。平行透视有一个消失点，因为近大远小的感觉，所以产生了纵深感。

二点透视也叫成角透视，成角透视就是景物纵深与视中线成一定角度的透视，凡是与画面既不平行又不垂直的水平直线，都消失于视平线的一点，叫余点，余点在视平线上，景物的纵深因为与视中线不平行而向主点两侧的余点消失。凡是平行的直线都消失于同一个余点。所以，对于立方体景物，在成角透视中都有两个余点，这两个余点在主点两侧。

平行透视和成角透视这两种透视关系在会展设计中比三点透视应用得要广泛些。一般做会展设计的人都有一定的绘画基础，绘画学习最初都要了解透视原理的内容，并辅助正方体更加直观地研究透视原理。

3. 手绘效果图

手绘图是从事会展设计的人员必须掌握的基本技能之一。画好手绘图不但需要有一定的绘画基础，还需遵循手绘图表现原理。

(1) 手绘效果图工具和材料

绘图用具主要有绘图铅笔、针管笔、签字笔、彩色水笔、麦克笔、毛笔、水彩画笔、银光笔、涂改笔、鸭嘴笔及排笔和喷笔等。

绘图仪器包括直尺、三角板、丁字尺、曲线尺、卷尺、放大尺、比例尺、用于切割的直尺、万能绘图仪和大圆规等。

除了上述工具外，还需准备上色彩料，如调色盘、笔洗、水彩等颜料（根据自己设计构思需要准备不同的颜料，颜料有水彩、水粉、广告颜料、中国画颜料、荧光颜料、马克笔、染料、照相透明色等）、色标、描图台、制图桌等。

最后需要准备纸张。纸张种类很多，初学者在纸张选择上要多加注意，不要选择太薄或者太软的纸张。一般选择质地结实的绘图纸、水彩、水粉画纸或者是白卡纸都可以。市面上还有一些价格略为昂贵的合成纸、印花纸、热压纸等，也可以作为绘图用纸。

(2) 手绘的程序

构思—起稿—描绘—上色—润色—调整—完毕。

第一步：起稿。

设计构思成熟后，在绘图板上装裱好纸张，先用铅笔起稿，把每一部分的结构等内容都表现到位，不要有遗漏。

第二步：描绘。

起稿结束后运用勾边笔进行描绘，描绘过程中要注意结构的准确、光线的变化及物体材质的质感等内容。勾边完毕后，首先要进行视觉中心的刻画，之后再处理次要部分，进行虚化、弱化来衬托中心内容。这样整个画面有主有次，有实有虚，错落有致。

第三步：上色。

设计时在构思的过程中，整个展会的整体色调最先确定下来，局部的色彩搭配和色彩对比等也都有了很好的构思。只要在绘画处理中把握色彩的正确性、运笔的笔触及细节处理等方面，做到心中有数，不偏离大的色彩倾向就可以了。细节的部分应认真刻画，把物体的质感表现清楚。同时也要注意虚实变化。

第四步：润色。

色彩上色完毕后，需要进行画面的润色工作，通过润色使整个画面的协调性增强，达到理想的效果。

第五步：调整。

调整画面效果时，要从整体出发。画面中有些处理不当的地方在这个步骤需要进行修改和调整。需要强调的地方要强调起来，需要弱化的地方使其弱化下去，有高光的地方要补上高光等，以此保证画面的整体效果。

4. 计算机效果图

随着科技的发展，计算机已是会展设计的必备工具。设计师运用设计软件来设计会展的效果图，不但可以更加直观地模拟现实场景，而且在设计过程中可以随时修改，比手绘效果图具备更多的真实性和灵活性。所以对于设计师来说不仅要掌握计算机制图的技能，而且还要熟练运用设计软件，这样才能把好的构思更好地表达出来。

常用的设计软件有 3ds Max、Photoshop、AutoCAD、Lightscape 等。设计师首先用 AutoCAD 设计出平面图,再导入 3ds Max 软件生成三维效果图,设计好后,再利用 Lightscape 软件进行灯光设计,最后运用 Photoshop 软件进行后期的处理。运用计算机设计除可以随时修改之外,最大的优点是可以随时看到直观的效果,比如墙面运用什么样的壁纸效果最为理想,设计师可以在 3ds Max 进行贴图,选择几种壁纸小样进行比较,这样可以很简单地看到具体的效果,从而进行选择和确定。

现代会展设计三大原则

1. 以人为本,设计合理

在会展设计过程中涉及的人主要是客户或者说是出资人和参观者。设计最初的目标之一就是满足客户的需求,设计师通过自己的技术,创造性地反映和表现会展的主要目标和意图,达到出资方认为理想的效果,这是很重要的一方面。参观者也是会展设计中另一类重要的角色。参观者是整个会展的主体。好的设计不但能通过合理的创意,使参观者通过视觉享受产生好的情绪,从而在心理上达到一种满足。同时,设计师在设计过程中要站在参观者的角度去设计出合理的参观路线、参观角度、色彩倾向及照明等内容,使参观的行为变得更加安全、合理,符合人们的行为习惯,也符合人的行为心理。

2. 美观大方,富于创意

会展设计的空间一般来说还是很大的,结构的变化也是多种多样的。所以在设计过程中要善于运用各种造型手段,如平面设计中点、线、面等设计元素的运用;色彩本身是有性格的,不同的色彩给人的视觉感受是完全不同的。一般来说,色彩性格,色彩明暗度、纯度等手段运用得最为广泛。适当的色彩运用会使观众跟随着设计师设计意图沉浸在情景当中,欣赏展览商品,从而更加深刻地了解产品、了解客户企业。当然除了上述列举的方法外,还有许多方法可以运用,设计师可以围绕主题不断突破创新,创造出既美观又大方的展示作品。

3. 经济实用,便于拆装

客户对于会展设计整体的要求一般来说都是"物美价廉",用最少的资金设计出最好的展会效果。施工材料的运用主要是依据在能够达到同等效果的前提下选择价位最合理的材料,同时这些材料在展会结束后易于拆卸、运输,而且能够回收并进行二次利用。一般的会展中心,在会展旺季参展的任务量很大,每个展览都安排得非常紧凑,所以,便于运输和拆卸对于时间紧迫的展会来说,是最理想的状态。

本章从会展设计的内容入手,逐渐向学生展示会展设计的理论和方法。通过创意方法和设计形式美法则的介绍,使学生进一步掌握了会展设计及创意的理论知识,为后面章节的

设计实操打下了坚实的基础。

1. 作为一个合格的会展设计师,应该具备哪些基础知识和基本技能?
2. 会展设计的内容和创意方法分别有哪些?
3. 找一个你认为成功的会展案例,说出其运用了哪些形式美法则,并阐述该案例形式美法则运用得成功与否,对于成功和不足之处,阐述你的看法。

 调研一个品牌产品,进行展台造型设计

项目背景

对你所感兴趣的产品进行调研,了解该产品的企业历史、经营理念及近一两年内参加展会的展厅设计风格。通过对调研资料的分析和比较,总结出该企业及产品的风格定位,并为这一款产品设计3种不同造型的展台(画出简单的设计效果图即可),并说明其特点。目的是提高学生的观察能力、总结能力,使学生在调研中发挥各自的主动性和灵活性,从而激发其对产品进行创意设计的兴趣。

项目要求

每位学生独立完成,指导教师提前说明本次调研的要求和目的,并提前做好案例分析,使学生能够通过教师对某产品的调研过程有所把握,直观地了解此次实训课程的目的和要求。

撰写调研报告并画出简单的设计效果图,课堂上共享交流,由教师讲评。

项目分析

对厂家和产品调研是会展设计师必须具备的能力,学生通过自我观察比较,再进行总结、设计。学生在选择设计产品时,最好选择特点明确、知名度高的厂商,这样分析结果具有一定的代表性。

第四章

会展空间设计

(1) 了解空间和会展空间的概念,了解会展空间的类型和处理方法;

(2) 了解会展空间与环境设计的关系,掌握会展空间设计基本原则和方法。

本章导读

展示艺术是一项针对空间环境艺术和各种艺术形式进行综合的独立设计艺术,结合了时空、区域、道具等形式的空间组合。会展设计是在一定的空间中展开的,是一种空间形态的构成设计。

空间是会展设计的灵魂,在整个展示设计中,经营者越来越重视会展空间设计的艺术性,以吸引更多的顾客,所以空间艺术性的设计在会展设计中占有相当重要的地位,只有较好地使用"空间"这一语言,才能赋予一个设计以实质的意义和生命力。

世博会与展示空间设计

空间是会展设计的基础要素,但对于有着悠久历史的世博会来说,空间具有其特殊性。上海世博会的召开为中国会展行业的发展提供了一个很好的平台。同时也标志着我国展示空间设计正步入一个发展的黄金时期。

"空间"两个字,始终贯穿会展设计的始终。展示设计是人为的环境创造,空间规划就成了展示艺术中的核心要素。上海世博会整体的

空间很大,处于这个优越的条件之下,各国在进行空间设计时,能够充分展示各自的特点。

比较有代表性的场馆如丹麦馆,它由两个环形轨道构成,形成了室内和室外部分,从上面俯瞰形似一个螺旋体,超越了传统的展览形式,带来了不断穿梭于室内与室外的感受。设计师非常有创意,充分利用了建筑的空间特色,特地设计了一条车行道,让参观者可以感受骑车参观丹麦馆的方式,而这种丹麦人常用的出行方式也很好地体现了环保理念。

中国馆的空间设计给观众展现的是移步换景的特色,通过一部影片、一幅画卷、一片绿叶,给参观者以低碳体验;沙特馆的设计更是新颖别致,"月亮船"的造型,加上枣椰树对空间的塑造等,把空间的设计表现得出神入化,参观者无不为之赞叹。

(资料来源:http://www.cnky.net/有改动)

案例导学

会展空间是会展活动存在的场所,在活动运作过程中扮演着重要的角色。无论是大的会展,如世博会展馆设计,还是小的展会,会展空间的设计都是重中之重。从上海世博会部分国家成功的展馆空间设计可以看出,一个成功的作品不是展品的简单随意堆砌,而是设计师有计划、有目的的设计。

可见,会展空间设计的内容和方法在会展设计中是如此的重要。

第一节　会展空间的特征与分类

展示空间设计实际上就是对有关信息传播环境的设计,要想设计出一个完美的展示空间,就必须正确处理好空间与展示设计之间的关系。展示设计包括物、场地、人和时间4个要素,这4个要素是相互紧密联系的,它们就可以构成一个真实展示"空间"。展示空间设计是一种人为环境的创造。空间在展示设计中处于主导地位,没有空间,设计师将无法传递信息,使人知晓信息。展示设计成功的关键取决于空间设计是否完美。

因此,在进行展示设计的时候,设计师要创造性地把空间要素作为重点,从"空间"的角度入手,进行现代化展示设计的研究和探索。本节将从会展设计的空间概念、作用、空间的类型、特点等方面来介绍会展空间特点,并通过对空间的分析与理解,进一步为读者展现会展空间设计的规律。

一、会展设计中的空间

1. 空间的定义

空间,英文名为"Space",源自拉丁文"Spatium",是与时间相对的一种物质存在的客观形式,表现为长度、宽度和高度。空间的形成,标志着人们对空间的认识已从"空间经验"转

化为"空间概念",也即从空间的感性认识上升到空间的理性认识。空间具有一定的客观性,同运动着的物质不可分割。

从物理学概念来说,空间是物质的围合,是万物存在的基本方式,是物质存在的广延性和并存的秩序性。空间及其围合体首先让人们感知空间,能看见它的存在,空间对于视觉来说是明显的,从视觉感知到周围的环境都会涉及人们的眼和脑非常复杂的相互反应。

2. 会展展示空间

会展展示空间是一项平面与立面空间设计形态,它占据一定的场所空间,通过实物陈列、灯光、道具、色彩、音像等综合媒体手段有效地引导人们心理和生理的诉求行为,属人为空间环境的设计领域。

3. 会展设计艺术与空间的关系

会展设计艺术与空间是密不可分的,甚至可以认为展示艺术就是对空间的组织利用的艺术。无论从展示空间设计的概念、会展设计的本质与特征,还是会展设计的范畴以及会展设计的程序来看,我们都可以发现,"空间"这个概念是贯穿始终的。

会展设计是一种人为环境的创造,空间规划设计就成为展示艺术中的核心要素。在对空间设计进行探讨之前,首先明确空间的概念是非常必要的,这也是每一个会展设计师必须理解掌握的理论基础。

空间的不同含义

经典物理学的解释:宇宙中物质实体之外的部分称为空间。

相对物理学的解释:宇宙物质实体运动所发生的部分称为空间。

航天术语:外层空间简称空间、外空或太空。

数学术语:空间是指一种具有特殊性质及一些额外结构的集合。

互联网上:指盛放文件或者日志的地方。

文学上:空间是代表目标事物的概念范围,例如:请给我一点活动空间;植物生长会占用更多空间;别局限了你的思维空间等。现代汉语词典的解释是:空间是物质存在的一种客观形式,由长度、宽度、高度表现出来。

二、会展设计空间的特征

(一)空间的相对性和绝对性

1. 空间的形成

空间指的是展示设计中环境的空间。会展空间会根据功能分区的不同来进行设计规划,主要是通过分隔物进行环境空间的分区,从而形成有效合理的空间。

2. 空间的相对性和绝对性

空间设计的风格和样式也决定着分隔物的形式。通过分隔物的摆放对空间进行分隔,使无形的空间具有明显的形状。如果没有分隔物的分隔,空间就不能形成设计时需要的空间造型,无法被大众感知,对大众的展示也就无从谈起。这就是空间的有形与无形,体现的是空间的相对性和绝对性的原理。

在会展设计中,无形的空间赋予有形的分隔物以实际运用的意义,没有了空间的存在,

那分隔物也就失去了存在的意义与价值。

（二）空间具有时间特征

1. 空间的四维性——时间性

时间影响着人们生活的方方面面，时间对于展示设计的空间概念也有着重要的作用。一般人们常说的空间都是三维空间，对于会展设计的空间而言，它有着三维以外的特性——时间性，即四维特性。

2. 空间和时间的关系

时间与空间高度集合，时间性意味着运动，会展设计的空间需要考虑到时间运动的要素。相对论的原理加强了人们对空间的认识，明确了空间和时间是相同事物的不同表达方式。

空间是可见实体要素限定下所形成的不可见的虚体与感觉它的人之间所产生的视觉的"场"。这个"场"源于生命的主观感觉，而这种感受是和时间紧密联系在一起的。人们在特定的时间中全面认知和感受展示空间，并在展馆内全方位地对参展企业进行了解，对展品进行观赏，这个过程体现出了时间就是会展空间动态的诠释方式。

3. 空间四维性的重要性

人在展示空间中，就必然体验时间的流逝和空间的变化，从而构成完整的感观体验。空间的时间性在展示设计中是客观存在的一个因素，充分运用时间这"第四维"是创造动态空间形式的根本，也是创造"流动之美"的必经之路。

（三）空间流动性

1. 空间流动性的重要性

参观者进入展会中某企业展厅直到参观完毕走出展厅，整个参观的路线就是会展空间流动的元素，人是流动的主体。对于会展设计来说，流动性是其空间主要特点之一，是由展示空间的功能特点决定的。对于设计师来讲，了解会展空间的流动性特点，在设计中采用动态的、串行化的、有节奏的展示形式是重要的原则。

2. 会展空间流动性需要满足人的需求

人是会展活动的主体，在展示空间中处于参观运动的状态。会展场所是一个人流川流不息的空间，让参观者合理地、经济地介入展示活动，就需要有一个能诱导参观者的参观流线，设置一些标识系统使参观者有序地进行参观，在展示空间的处理搭配上要体现视觉节奏感，设计师应该意识到这一点的重要性。

3. 会展设计的成败取决于空间流动性的设计

成功的会展空间设计要让参观者感受到空间变化的魅力和设计的无限趣味，能够吸引参观者在会展场所里不断地参观、体验，在有限的空间里能够全方位地了解企业优势和产品特点，并形成有效的经济效益。

有的设计师在平面设计上比较擅长，也会通过利用展示平面的规划，造成各种不同的空间效果，如几何直线构成的平面流线会产生一种理性的、秩序的空间效果；如采用有机形或弧形的平面流线则可以使空间显得活泼，更加自如。

（四）空间构成元素的多元性

会展本身就是一个多元素相互交融、搭配、冲突、调和的展览活动。它的多样特性体现

在很多方面,例如展示主题的多元性,展示性质的差异性,展示环境、场馆、摊位、展品、设施、设备以及形态要素等的特殊性与灵活性,构成空间多姿多彩的组合形式,同时内空间与外空间的相互延伸与沟通、个体空间与个体空间、个体空间与整体空间的相互穿插配合形成有秩序的空间特征等。

我国目前的会展发展现状

随着我国经济的发展,会展设计的发展状况得到了突飞猛进的发展。但从整体的发展来看,我国不论在管理上还是空间设计水平上确实与国际上会展发达的国家有很大的差距,尤其和国际知名的会展相比。

一方面,我们往往忽略时间与空间的环节,过于追求表面的形式感,把展台设计成孤立的、静止的空间,而忘记了展示空间是流动的、生动的。

部分会展在内容上也有很大的问题,如缺乏明确的定位,使不同档次和质量的展品都一拥而上,展会上发传单的人比观众还多,类似集贸市场,给人们造成的负面影响远远超出了我们的想象。

设计师在进行会展设计时应该注重会展高质量的发展方向,尤其是从会展的空间规划和空间氛围的营造等方面着手,使其小中有大、大中有小,相互穿插交错,这样才能使空间有较大的流动性。这种通透的空间才能满足会展中"人看人,人看物"的心理需求,也给参观者提供了足够的活动空间和行动路线。

会展的发展应随着社会的进步不断朝着更高层面的方向进步,而不是像现在的类似集贸市场的会展面貌。成功的会展设计会在空间设计和氛围的营造上满足人们的需求,使人们的身心得到美的感受和熏陶,进入一种生活空间或理想境界,参观的过程是一种美的享受。这种美的体验不仅体现在视觉上,还上升到了精神层面的享受,这应是每一位设计师的追求,由此来提高我国现阶段的会展设计水平。

三、展示空间的类型

会展空间由于场地条件的制约及会展主题等要素的异同分为不同的类型。

(一)从理论的角度上讲,空间可分为相对空间和绝对空间

在展示设计中,空间的概念绝不是数学中抽象出来的几何空间,而是一种人与展具、展品的关系,是人们对于空间的理解和感受。而相对空间与绝对空间正是建立在人们的这种感受上划分和区别开来的。绝对空间和相对空间简单地讲就是物理空间和心理空间,物理空间既是物体的占有空间,包括展位、展具、展品等实实在在的物体,绝对空间是一种存在,不会随着时间与人的意识、心理、认识、经验等外在条件的改变而改变,而心理空间是空间的感受和感觉,恰恰可以影响到人们的意识、心理、认识和经验。

1. 相对空间

从展示设计的角度来看,绝对空间中的展品的信息是观众参观的主要目的,但是观众的心理感受和感觉在很多时候受相对空间构成形式的影响。

（1）心理空间的含义

心理空间是以人的心理为参照的，通过对空间的处理，使人在空间上有一种独特的感受。往往人们感受到的空间氛围是对实际空间氛围的夸大或者变异，但是由于人是感受外界事物的主体，通常能达到心理上的真实。

（2）心理空间的处理方法

心理空间的处理，往往都会利用一些色彩和灯光的手段，从而营造出一种特殊的效果。设计者利用实体的墙体，直接用灯光或者色彩来分割空间。这种方法被广泛应用在自然博物馆的设计中。如在沙漠的展区中，投射黄红色的光线，给人以炎热的感觉；在海洋的展区中，投射蓝紫色的光线，给人清凉的感受。两个展区由于各自的环境特点差异，采用了不同的颜色灯光进行区分，不但自然贴切，也大大降低了设计成本。

灯光的运用不当在很多时候形成了不适当的阴影，会影响展示的效果，尤其是对版面和文字。一般有经验的设计师会采用一些方法避免这种问题，如仔细分析正确的光源位置，必要时要采用多点光源进行打光。

然而，阴影在很多时候也会造成一些特殊效果。在英国的第二次世界大战博物馆中就充分利用了这种方法，展示采用了等大的模型来再现第二次世界大战战壕中的情景，在阴影的笼罩下，参观的人们仿佛走进了烽烟弥漫的战场，给人身临其境的感觉。

因此，对于色彩和灯光手段的运用方法是设计师必备的处理方法，不可小视。

2. 绝对空间

在展示设计中，根据不同空间构成所具有的性质和特点，绝对空间主要分为以下类型：开敞与封闭空间、动态与静态空间、虚拟与虚幻空间、凹入与外凸空间、地台与下沉空间、共享空间、母子空间、交错穿插空间、灰空间。

（1）开敞与封闭空间

开敞空间和封闭空间是相对而言的，开敞的程度取决于有无侧接口、侧接口的围合开洞程度的大小及启用的控制能力等。开敞空间和封闭空间也有程度上的区别，如介于两者之间的半开敞和半封闭空间。它取决于房间的使用性质和周围环境的关系，以及视觉上和心理上的需要，如图4-1和图4-2所示。

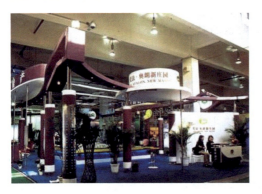

图4-1　开敞空间——某房地产公司展厅
（图片来源：http://www.cisad.cn）

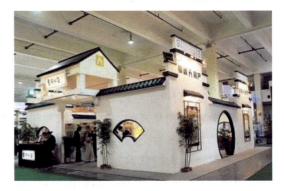

图4-2　封闭空间——某房地产公司展厅
（图片来源：http://www.cisad.cn）

（2）动态与静态空间

动态空间称为流动空间，具有空间的开敞性和视觉的导向性，空间组织具有连续性和节

奏性,空间构成形式富于变化和多样性,使视线从一点转向另一点,引导人们从"动"的角度观察周围事物,将人们带到一个空间和时间相结合的"第四空间"。开敞空间连续贯通之处,正是引导视觉流通之时,空间的运动感既在于塑造空间形象的运动性上,更在于组织空间的节律性上。

静态空间相对来说形式比较稳定,常采用对称式和垂直水平接口处理。空间比较封闭,构成比较单一,参观者的视觉多被引到一个方位或一个点上,空间较为清晰、明确。

(3) 虚拟与虚幻空间

虚拟空间是指在已界定的空间内通过接口的局部变化而再次限定的空间。由于缺乏较强的限定度,而依靠"视觉实形"来划分空间,所以虚拟空间也称为"心理空间",如局部升高或者降低的地坪和天棚,或以不同材质和色彩的平面变化来限定空间。

虚幻空间是利用不同角度的镜面玻璃的折射及室内反映的虚像,把人们的视线转向由镜面所形成的虚幻空间。在虚幻空间可产生空间扩大的视觉效果,有时通过几个镜面的折射,可把原来平面的物体造成立体空间的幻觉,紧靠镜面的物体还可把不完整的物体造成完整物体的假象。在室内特别狭窄的空间,常利用镜面来扩大空间感,并利用镜面的幻觉装饰、丰富室内景观。虚幻空间在空间感上使有限的空间产生了无限的、古怪的空间感。所以它采用现代工艺造成的奇异光彩和特殊肌理创造新奇、超现实的喜剧般的空间效果,如图 4-3 所示。

图 4-3 虚拟空间

(图片来源:http://act3.2010.qq.com)

(4) 凹入与外凸空间

凹入空间是在室内某一墙面或局部角落凹入的空间,是在室内局部退进的一种室内空间形式,特别在住宅建筑中运用比较普遍,如图 4-4 所示。

根据凹进的深浅和面积的大小不同,凹入空间可以作为多种用途的布置,如在住宅中利用凹入空间布置床位,创造出最理想的私密空间。在饭店等公共空间中,利用凹室可避免人流穿越的干扰,获得良好的休息空间。在餐厅、咖啡室等处可利用凹室布置雅座。在长内廊式的建筑里,如办公楼、宿舍等可适当间隔布置凹室,作为休息等候的场所,以避免空间的单调感。

凹凸是一个相对的概念,如外凸空间对内部空间而言是凹室,对外部空间而言是凸室。大部分的外凸空间希望建筑更好地伸向自然、水面,达到三面临空,饱览风光,使室内外空间融为一体。或通过锯齿状的外凸空间,改变建筑朝向方位等。外凸式空间在西洋古典建筑

图 4-4　凹入空间

(图片来源：http://www.zgzmd.com)

中运用得较为普遍，如建筑中的挑阳台、阳光室等都属于这一类。

（5）地台与下沉空间

将室内地面局部抬高，抬高地面的边缘划分出的空间称为"地台空间"。由于地面升高形成一个台座，在和周围空间相比时十分醒目突出，为众目所向。

由于地台是"外向"的，具有收纳性和展示性，处于地台上的人们具有一种居高临下的优越感，视线开阔、趣味盎然。地台适用于惹人瞩目的展示和陈列或眺望，如将汽车等产品以地台的方式展出，创造新颖、现代的空间展示风格。现代住宅的卧室或者起居室可利用地面升高的地台布置床位，产生简洁而富有变化的室内空间形态。

如某汽车展厅，展厅中间是一个略微抬起的地台，用来宣传主打车型，放到了台子上面，不但使产品得到更好的宣传，同时也使整个展厅的展品有主有次，展台有高有低，运动感十足，充分地展现了汽车的特质，如图 4-5 所示。

图 4-5　汽车展厅

(图片来源：http://www.118.ipsou.com)

下沉空间又称地坑，是将室内地面局部下沉，在统一的室内空间产生出一个界限明确、富于变化的独立空间。由于下沉地面标高比周围要低，具有一种隐蔽感、保护感和宁静感。同时随着视线的降低，空间感觉增大，对室内景观会产生不同凡响的影响，适用于多种性质

的空间。

根据具体条件和要求,可设计不同的下降高度,也可设计围栏保护,一般情况下,下降高度不宜过大,避免产生进入底层空间或地下室的感觉。

(6) 共享空间

共享空间是为了适应各种频繁、开放的公共社交活动和丰富多样的旅游生活的需要,运用多种空间处理手法造就的综合体系,大中有小、小中有大,外中有内、内中有外,相互穿插,融会各种空间形态的中空间形式。

共享空间由波特曼首创,在各国享有盛誉。它以其罕见的规模和内容、丰富多彩的环境、别出心裁的手法,将多层内院打扮得光怪陆离、五彩缤纷,如图4-6 和图4-7 所示。

图4-6　亚特兰大马奎斯万豪酒店

(图片来源:http://old.cflac.org.cn)

图4-7　旧金山内河码头中心

(图片来源:http://old.cflac.org.cn)

(7) 母子空间

人们在大空间一起工作、交流或进行其他活动,有时会感觉彼此干扰,缺乏私密性,空旷而不够亲切。而在封闭的小空间虽然可以避免上述缺点,但又会产生工作中的不便和空间沉闷、闭塞的感觉。

母子空间是对空间的二次限定,是在原空间中用实体性或象征性的手法再限定出小空间,将封闭与开敞相结合,在许多空间被广泛采用。母子空间通过将大空间划分不同的小区,增强了亲切感和私密空间的感觉,更好地满足了人们的心理需要。这种共性中有个性的空间处理强调心、物的统一,是公共建筑设计的进步。由于母子空间具有一定的领域感和私密性,大空间相互沟通,闹中取静,较好地满足了群体和个体的需要,如图4-8 所示。

(8) 交错穿插空间

利用两个相互穿插、迭合的空间所形成的空间,称为交错空间或穿插空间。城市中的立体交通,车水马龙川流不息,显示出一个城市的活力。现代室内空间设计已不满足于封闭的六面体和精致的空间形态,在创作中也常将室外空间的城市立交模式引入室内景观,确实给室内空间增添了生气和活跃气氛。交错、穿插空间形成的水平、垂直方向空间流动具有扩大空间的功效,使空间活跃、富有动感,便于组织和疏散人流。

图 4-8　母子空间——英国得利来公司展厅

(图片来源：http://www.worldshow.cn)

在创作时，水平方向常采用垂直护墙的交错配置，形成空间在水平方向上的交叉交错，左右逢源，你中有我，我中有你，空间相互界限模糊，空间关系密切。

如 b&b 家私展厅设计利用了大的墙面叠加的装饰效果，与家具对比摆放，形成了交错穿插的感觉。整个设计大气、创意新颖，有很强的视觉冲击力，如图 4-9 所示。

（9）灰空间

"灰空间"又称为"模糊空间"。它的接口模棱两可，具有多种功能含义，空间充满复杂性和矛盾性，如图 4-10 所示。

图 4-9　b&b 家私展厅设计图

图 4-10　灰空间

(图片来源：http://www.100ixxj.blog.sohu.com)

"灰空间"也称"泛空间"，最早是由日本建筑师黑川纪章提出的。其本意是指建筑与其外部环境之间的过渡空间，以达到室内外融合的目的，比如建筑入口的柱廊、檐下等，也可理解为建筑群周边的广场、绿地等。

> **扩展阅读**
>
> **黑川纪章——灰空间理论提出者**
>
> 黑川纪章（见图4-11），日本建筑师，1934年4月生于名古屋市，1957年毕业于京都大学建筑学专业，他曾多次获奖并获得多项国际荣誉。他曾与和矶崎新、安藤忠雄并称为日本建筑界三杰。
>
> 黑川纪章重视日本民族文化与西方现代文化的结合，认为建筑的地方性多种多样，不同的地方性相互渗透，成为现代建筑不可缺少的内容。他提出了"灰空间"的建筑概念，这一方面指色彩，另一方面指介于室内外的过渡空间。
>
> 对于前者，他提倡使用日本茶道创始人千利休阐述的"利休灰"思想，以红、蓝、黄、绿、白混合出不同倾向的灰色装饰建筑；对于后者，他大量采用庭院、过廊等过渡空间，并将其放在重要位置上。虽然黑川纪章不是会展设计师，但他提出的"灰空间"理论对于会展设计来说是重要的设计理论和手段。

图4-11 黑川纪章

（二）按照功能性不同，空间可划分为大众空间、信息空间、辅助功能空间

1. 大众空间

大众空间也称共享空间，是大众使用和活动的区域，在不影响参观者的前提下留有足够的空间供大众交流，包括休息、饮水等空间。

2. 信息空间

信息空间是事实上的展示空间，是陈列展品的地方和产品功能演示交流的空间。它主要是为了使展示活动更加亲切、直观与真实而设置的空间。

信息空间的大小由展品数量、大小和日流量决定。展品的陈列要有科学性，不要使参观者越往里看越失望。展示空间的设计要以吸引参观者为目的。

3. 辅助功能空间

辅助功能空间主要是指共享空间和服务与设施空间，包括储藏空间、工作人员空间、接待空间。辅助功能空间是参观者不容易觉察的地方，具隐秘性或半隐私性，如储藏间、工作间和接待间。其中接待间多为方便参展商与客户间相互交流洽谈而设计，常被安排在信息空间的结尾处，用与展示活动相统一的道具搭建，风格也相互和谐统一。

（三）从参观者角度，空间可划分为外向式展示空间和内向式展示空间

1. 外向式展示空间

外向式展示空间也称岛屿式空间，展台像小岛屿般自成一体，各个方向都吸引参观者的注意力，参观者可以从4个方向进入展区。这种结构可以是双层的也可以是多层的，规模宏大，且个性突出，具有时代气息，比其他形式更具竞争性。

2. 内向式展示空间

内向式展示空间封闭性较强，为弥补其不足，在展示设计中要运用各种艺术手段竭力吸引观众，使之始终保持观赏兴趣。

一般小展台容易采用这种方法,由于展台面积小,所以空间形式容易把握,造价也相对低一些,但采用何种方式将参观者吸引入内却是比较难做的。也有个别面积大的展台做成封闭式的展示空间,例如中国国际服装服饰博览会中报喜鸟展台的设计就是将四周围隔起来,只开了一个出入口,依靠其庞大的展示空间、极富个性的造型手段,同样也吸引了不少参观者,取得了不错的效果,如图4-12所示。所以无论采用哪一种空间形式,一个完整的展台必须是醒目而与众不同的。

图4-12　内向式展示空间

(图片来源:http://news.jc001.cn/detail/523514.html)

四、展示空间的处理方法

1. 水平横向空间处理方法

水平横向空间处理方法可以使各功能区的分配明确合理,内外通透和谐,形式丰富有趣。在室内展示空间设计中使用最普遍的手法即是"围隔空间法"。这种手法凭借对展示道具的经纬安排,在平凡朴素之中显现出千姿百态的变化。

当一个展览内容分布在不同的场地,安排在不同的展示空间里时,为了给参观者一个总体印象,使参观者看完展览后能将两处的展览内容联系起来,就要使用联系空间法,可采用地毯一直延伸过去,或摆放彩带、盆花等,还可依靠相同色调的安排来显示,既有统一性又有导向功能。

现代展览中,很多信息空间或会谈空间经常使用全透或半透玻璃幕墙与室外相隔,使展厅内外浑然一体,这种方法为渗透空间法,即"你中有我,我中有你",如图4-13所示。

图4-13　水平横向空间处理案例

(图片来源:http://www.nipic.com)

2. 竖向空间处理方法

对于一般的小展台而言,在竖向空间处理中,为了吸引远处参观者的注意力,可以采用突出主体的高大明亮而降低辅助空间的手法。

将前面的一个展示空间降低形成强烈的对比形式,这种手法易出效果,如果使用得当,能左右全局的空间安排。有时由于场地位置不好,为了全面宣传自己,可以采用沿垂直方向向上叠加层的手法扩大空间,目的在于更有效地宣传企业形象,如图4-14所示。

3. 结构空间形成方法

结构空间形成就是空间形式依靠结构来表现。结构空间的界面形态主要有壳体、蓬帐、充气结构、网架等,其中以网架结构形式最为普遍。

以基本结构单元为基础的球体节点交接出三角锥体或四角锥体可创造出更大的空间；也有使用钢筋、钢管为材料焊接的锥体结构进行组合的结构空间。这种结构形式因其可拆卸和具重复使用性而得到广泛应用，这种形式还突出了时代特色且具有现代感，如图4-15所示。

图4-14 竖向空间处理案例
（图片来源：http://www.sxdwgg.cn）

图4-15 结构空间形成方法案例
（图片来源：http://www.nipic.com）

4. 有机空间形式处理方法

有机空间形式就是人们对自然界真实形态的追求。通过对几何曲线以及对人体曲线的运用完成回归自然的愿望，在当今的展台设计中，设计师大量地使用了原石原木、真山真水、瀑布鲜花作装饰道具，有的还大量运用自由曲线、曲面以及现代软体材料，使有限的空间中蕴含着无限的创造与变化。

五、展示空间的作用

早在19世纪中后期，一些经济发达的国家就因举办世界性的展示活动而获得了极大的实惠，既增强了综合国力，又使经济、科技、工业和文化等方面都得到了很大发展。

我国正式加入国际博览会公约组织是在20世纪80年代末，可以说时间很短，所以国内相当一部分企业还没有认识到办展览的最终目的及展览会的主要特征。展览会所能起到的作用主要有以下方面。

1. 提高企业或产品的知名度

通过举办展览将商品直接介绍给消费者，使消费者能清晰地了解商品的特性，对商品或服务有更深层次的认知，提升企业的形象及品牌的知名度。

2. 增加信赖度

通过举办展览让社会大众了解企业的经营理念、规模和成果贡献，增进对企业的信赖与支持。

3. 取得认同感

通过展览将教育、娱乐及文化性的活动与企业相结合，让社会大众有更多的参与机会，对企业有更积极的肯定，产生认同感。

4. 产生偏好感

通过展览提前展示产品未来的发展趋势,针对消费群作充分的说明及演示,带动社会潮流,使社会大众在无形中接受商品的信息,产生偏好感。

5. 整体广告效果

通过展览所表现出的鲜明个性创造新闻与舆论的焦点,使各种媒体争相报道,并结合自身的宣传手段形成整体广告效果。

空间设计禁忌二则

1. 禁忌展台设计多次重复使用

参展商通过成功的展示空间构成和展台设计能有效地宣传企业形象,促进企业间的交流,增强产品向社会的渗透力。因此除了一些国内的展示会外,各企业还应多参加国际间的展示活动,以便加强自身形象的推广。但有一点应注意,那些已使用了两三次的展台设计方案就应更换,若多次重复使用,会给社会公众留下这个企业没有发展的印象,会直接影响其产品的销售情况。所以展示活动既是推动企业发展的良性动力,同时亦是设计师推翻自我不断创新的过程,两者的关系是无法分割的。

2. 禁忌设计无底线"借鉴"

企业为设计师提供了验证自己实力的机会,作为设计师就应以企业的前途为己任(即要有职业道德),根据企业不同时期的不同情况,设计出最佳展示方案,并与企业取得共识。在这样一个过程中,企业与设计者完成了最默契的合作。而目前的很多设计是借鉴国外的设计形式,并没有完全反映出一个企业的真实内涵。因此,在未来的发展过程中,我们应摒弃外来设计的阴影,逐渐形成具有自己特色的、达到国际水平的展示方案。只有这样,我国的展示活动才能更活跃、更激动人心。

会展空间的形成及人对空间的感受

对于空间来说,尺度是衡量空间必不可少的概念。简单地了解一下可以知道,尺度通常被人们不加区别地仅仅用来表示尺寸的大小。实际上,尺寸只是表示尺度上的物理数据,而尺度则指人们在空间中生存活动所体验到的生理上和心理上对该空间大小的综合感觉,是人们对空间环境及环境要素在大小的方面进行评价和控制的度量。空间尺度是环境设计众多要素中最重要的一个方面,它的概念中更多地包含着是人们面对空间作用下的心理以及更多的诉求,具有人性和社会性的概念。

尺度在展示设计的创作中具有决定性的意义。在展示空间设计中如果没有对几何空间的位置和尺度进行限制与制订,也就不可能形成任何有意义的空间造型,因此从最基础的意义上说,尺度是造型的基本必备要素。理想空间的获得,与它对应于人的心理感受和生理功能密切相关。各种人造的空间环境都是为人使用,是为适应人的行为和精神需求而建造的。因此设计师在设计时除了考虑材

料、技术、经济等客观问题外,还应选择一个最合理的空间尺度和比例。

所有的人类生命都生存于空间中,对于会展场地来说,无论是室外空间还是室内空间都不可避免地形成了对人们最为重要而又容易被人们忽视的影响力。人们不能脱离空间而独立存在,因而空间及其尺度应有助于人们对所处环境感觉合适,并且空间带给人们的感受也会极大地影响人身处其中的情绪。同时,人们对其所处空间的形式、大小、色彩等方面的处理也要尽可能地合乎使用者的内心需要,从这个角度上说,一个空间的最终形成主要依靠人们自身的兴趣和品味。因此,人与空间尺度之间更多的是一种心理上的感受与关联,人的心理需求是空间尺度确立最重要的因素。影响空间尺度的心理因素主要有以下几种。

1. 领域性心理

领域性行为原是动物在环境中为取得食物、繁衍生息等而实施的一种适应生存的行为方式。人类固然与动物有本质区别,但在室内环境中的生活、生产活动,也总是力求不被外界干扰或妨碍。不同的活动有其必需的生理和心理范围与领域,人们不希望活动空间轻易地被外来的人与物所打破,这就是人们的领域性心理。基于这样一种心理因素,当人们处于不同的环境中时,个人的空间距离会有非常明显的变化。比如在车站、医院、商场等公共场所,当人们感到其个人领域空间受到侵犯时,会尽可能地远离他人,因而这种空间的设计通常都会将尺度放大,尤其是等待区域,要尽量避免让人面对面或是近距离地接触。

2. 私密性心理

如果说领域性主要在于空间范围,那么私密性更涉及在相应空间范围内包括视线、声音等方面的隔绝要求。日常生活中人们会非常明显地观察到,在公共场所内,有机会先挑选座位的人总愿意选择相对独立的位置,因为这些位置受干扰的可能性相对较低。通常人们最不愿意选择近门处及人流频繁通过处的位置,因此在会展空间中形成更多的"尽端",也就更加符合参观者参观展品时的心理要求。

3. 安全心理

人的心理普遍都有可依托的安全感需求,活动在室内空间的人们,从心理感受来说,这一空间并不是越开阔、越宽广越好,人们通常在大型展示空间中更倾向于有所"依托"的物体。在展厅中人们愿意待在柱子边,人群相对散落地汇集在厅内柱子附近,适当地与人流通道保持距离。

4. 空间形状的心理需求

由各个界面围合而成的展示空间,其形状特征常会使身处其中的人们产生不同的心理感受。著名建筑师贝聿铭先生曾对他的作品——具有三角形斜向空间的华盛顿艺术馆新馆有很好的论述,他认为三角形、多灭点的斜向空间常给人以动态和富有变化的心理感受。当今展示设计中采用不规则空间形态的案例也在不断增多,这也是人们力求变化、调节情绪的一种心理需求。

第二节　会展空间设计的原则

背景资料

随着时代的发展以及求知欲望的提升，人们已经不满足于展品简单地陈列。人们希望展览不但能简单地罗列相关展品，普及产品厂家的信息和产品的概念，而且可以更加深层次地对厂家和产品进行剖析。大多数参观者都希望展览能面向更广泛的非专业群体，能把展出内容以及那些需要交流的内容及外延组合起来，从而拨开疑云，满足他们的求知欲望。从这一点来说，会展设计师需要最大限度地满足参观者的需求。

如何设计出令人满意的会展空间呢？设计师需要遵循以下几个方面的原则。

一、以主题内容为主导原则

主题内容是会展设计的灵魂性指导，所有会展的目的都是为主题内容服务的。不同的展示内容与活动方式对展示空间设计的具体要求也会各有差异。但在展示空间功能与形式的关系上两者是一致的，应充分考虑到空间自身的特征信息，根据其目的及效果进行定位。

（一）展示空间的主题营造

现代展示活动，无论现实的还是虚拟的展示方式，无论文化性还是商业性的展示行为，其内容都在逐步从"事物导向"向"信息导向"转变。今天，我们对展示媒介作用的认识就不能仅仅停留在"衬托展品"上，更重要的是挖掘展品背后隐藏的精神信息、文化内涵，这也正是展示空间主题营造所要表达的重要部分。

"主题"这个概念很早就被引用到建筑设计及室内空间设计中。主题即特定时间、地点、人物或思想状态等。确立了展示主题，整个设计就有了切入点和明确定位，这样才有利于展示设计的总体构思设计。主题的变化可以营造出各种细节丰富、值得回味或充满幻想的空间环境。社会风俗、自然历史、风俗人情、文化传统等许多方面的题材都是展示主题营造的源泉。

（二）主题营造的风格探寻

1. 主题风格的重要作用

展示空间设计在发展变化中逐渐形成了其独特的风格与特色。设计师通过各种空间处理手法的运用，来营造某种展示主题气氛、赢得成功的展示效果。因此，好的展示空间就如一场时尚空间秀，令参观者置身其中，感受无穷。

当代展示已不单纯是展品的直接表露，其中蕴含了更多的时代信息和多元化生活理念。怎样以点带面，从展品当中挖掘出更深层次的文化内涵和民族风貌是设计面对的重要难题。在这个过程中，准确的主题定位至关重要，它将贯穿于设计的始终，并直接影响最终效果，可以说恰当的主题是取胜的关键。

作为企业来说，形象的统一化塑造至关重要。展示空间设计是企业产品与企业文化等

信息的空间显现,不同的企业有自己不同的展示语言,它是企业视觉形象设计中的重要环节之一,它更具直观性,动态地向观众传递企业的最新信息,突出品牌意识,以赢得更高的知名度,获取更大的经济效益。

因此,设计者就应更注重对展示主题的挖掘,通过灵活多样性、符合其企业形象的空间语言来加强视觉冲击力,吸引人们的注意,达到展示的目的。

2. 展示风格倾向建筑化

展示空间风格的建筑化倾向很突出。建筑化的展示空间强调空间的整体感和体量感,以富于视觉冲击力的超常尺度和富有个性特征的造型与色彩展示自身的与众不同。现在许多大型展示空间,如房展、车展等都不约而同地采用了这种形式。

此类空间一般运用纯净的几何元素,强调空间的雕塑感,以清晰的对比和层次丰富的空间造型冷静地反映当代工业文明的理性特征,通过人与建筑的直接对话,营造出环境的整体氛围,仿佛一件"大的展品",具有较强的时代感和视觉感召力,如图4-16所示。

3. 主题空间展示艺术性

在现代展示中,虽然空间有限,但并不意味着到处都是商品,而应有相关的艺术氛围,在提高艺术品位的同时,要突出一定的主题以扣人心弦。

展示空间在设计上就如同建筑和电影艺术,需要在一定范围内营造出特定的情节性,使观众在刻意制造的环境中被感动、被吸引。作为展示设计的场景,更要求新颖和独特,设计师精心构思,继而在材料、工艺等方面运用科技成果,给观众留下深刻印象,达到先声夺人的效果,如图4-17所示。

图4-16 建筑化风格

(图片来源:http://www.gpjcdd.jcdd.com)

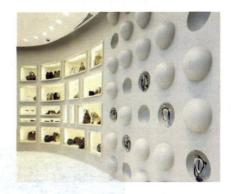

图4-17 会展艺术性

(图片来源:http://www.lixudong76.eju.cn)

小贴士

展示空间与尺度

展示空间的尺度是根据展品的性质、类别、原建筑空间规模及展品陈列放置形式来确定展厅高度、空间围结构特点的,在这个过程中,展示空间的尺度感尤为重要,要考虑到展品和人之间的关系,满足参展需求,达到环境的优化。要达到完美的空间尺度,必须对展品和观赏者的关系作深入探求,这涉及人的生理、感官等方方面面的内容,如展厅中的展品陈列应该遵循以下原则:平面展品通常悬置于展板或墙面,其空间面积的大小应以保证画面视阈接近标准视角为好。

二、空间展示形式采用的原则

（一）空间展示形式基本原则

展示空间的流动性是其最大的特点，在空间设计上采用动态的、串行化的、有节奏的展示形式是首先要遵从的基本原则，这是由展示空间的性质和人的因素决定的。

人在展示空间中处于参观运动的状态，在运动中体验并获得最终的空间感受。这就要求展示空间必须以最合理的方法安排观众的参观路线，使观众在流动中完整地、经济地介入展示活动，不走或少走重复的路线，在空间处理上做到犹如音乐旋律般的流畅，抑扬顿挫、分明有致，使整个设计顺理成章。

一个成功的会展作品在满足宣传功能的同时，会让人感受到空间变化的魅力和设计的无限趣味。例如，有的展览会的场馆采用围中有透，透中有围，围透划分空间的处理手法，使人进入展览空间之后，沿隔断布置所形成的参观路线不断前进，在行进中，可以从不同的角度看到几个层次的空间。设计师在空间处理上，采用灵巧的划分空间的手法，使有限的空间变成无限，无限的空间中包含着有限，以不断变化着的空间导向使整个空间的展示形式流畅、有节奏，让人们在不断变换的视觉构图中欣赏到全方位的空间。

（二）多展区划分

在展位设计上，设计师首先就要考虑空间区域的划分，对空间进行功能分析。功能区一般包括接待洽谈区、展品陈列区、展品或企业形象展示区等。要想设计出一个理想的空间环境，应考虑到要有足够的空间，要方便众多参观者的出入，还应在不影响他人参观的前提下提供一定的空间让人们进行洽谈和签约，且还应有供参观者休息的场所，只有做到以上这4点，才可设计出一个方便参观者使用和活动的空间。

例如对于洽谈区的设计，可以采用所谓的虚空间的形式，使"无形"的空间成为有形，通过这种借助于展板或展示道具元素的分隔手段，满足洽谈区域所需要的安静的环境，如图4-18所示。再如，有时由于场地位置不好，可以采用沿垂直方向向上叠加层的手法扩大空间，这样可以全面宣传自己，目的在于更有效地宣传企业形象。

图 4-18　洽谈区设计

（图片来源：http://task.zhubajie.com）

三、考虑人的因素,使空间更好地服务于人的原则

现代社会,人是最根本的,所以会展空间设计应该创造出一个能充分体现人性化、美感与功能性的现代展示空间。

(一)人是会展设计的主体

展示空间的基本结构由场所结构、路径结构、领域结构所组成,其中场所结构属性是展示空间的基本属性。

场所反映了人与空间这个最基本的关系,它体现了以人为主体的思想。通过中心(亦即场所)、方向(亦即路径)、区域(亦即领域)协同作用的关系"力",即突出了社会心理状态中人的位置。

人赋予了展示空间第四维性,使它从虚幻的状态通过人在展示环境中的行动显现出实在性,同时人在对这种空间的体验过程中,获得全部的心理感受。

(二)人是会展活动的服务对象

"人"是展示空间最终服务的对象,人作为高级动物在精神层面上的需求是展示设计必须满足的一个方面。

展示设计需要满足人在物质和精神上的双重需求,这是在进行展示空间分析时的基本依据。人类需要舒适和谐的展示环境、声色俱全的展示效果、信息丰富的展示内容、安全便捷的空间规划、考虑周到的服务设施等,这些都是人类在精神上对展示设计提出的要求。

(三)人机工程学的应用更有效地服务于人

这就需要设计师仔细地分析参观者的活动行为并在设计中以科学的态度对人机工程学给以充分的重视,使展示空间的形状、尺寸与人体尺度之间有恰当的配合,使空间内各部分的比例尺度与人们在空间中行动和感知的方式配合得适宜、协调,这是最基本的空间要求。

设计师要对物品展示区域的高度及展示物品的陈列、摆放位置,展示柜、展台的大小和高度进行切实考虑,还需要考虑到观赏者的视线等基本条件,根据实际需要进行标准化的设计。比如空间的高度过高,会使人产生一种不安全感;而较低的空间高度就会给人一种沉闷、压抑感。

当然,若一个人处于一个过大的空间范围内,就会觉得非常空洞;处在一个狭小的空间里则会感觉很拥挤。只有适宜的展示空间才能使人感到亲切舒适。设计师要以人为核心界定空间元素并进行统筹规划,使展示空间内各部分的尺寸与人活动的空间尺寸达到完美的和谐。

同时,人们都喜欢在一个舒适的环境中进行活动,如果不能在心理上给人们创造一个亲切温暖的空间,即使利用了最先进的展示手段,也只是冷冰冰的机械组成的没有生机的躯壳。一个充满人性化的展示空间才是一个"合情"、"合理"的设计。

四、遵守以最有效的空间位置展示展品的原则

展品是展示空间的主角,以最有效的场所位置向观众呈现展品是划分空间的首要目的。有逻辑地设计展示的秩序、编排展示的计划、对展区的合理分配是利用空间达到最佳展示效果的前提。因此,设计师必须将空间问题与展示的内容结合起来进行考虑,使不同的展示内

容有与之相对应的展示形式和空间划分。

一般商业性质的展示活动要求场地较为开阔,空间与空间之间相互渗透,以便互动交流,展品的位置要显眼;对于那些展示视觉中心点,如声、光、电、动态及模拟仿真等展示形式,要给以充分的、突出的展示空间以增强对人的视觉冲击,给观众留下深刻的印象。

同时,不同的展品所要求的展示环境是不同的。比如空调、手机等电子类产品的展示设计,通过银灰色的大量运用以及采用等离子来宣传产品的形式,可以体现出展区的科技和前卫,让人在轻松观赏的同时享受科技的魅力。

总之,给展品以合理的位置是展示空间规划首要考虑的问题,也是能否做成一个成功的展示设计的关键。

如图 4-19 所示,Nokia 电子产品展台,整个展厅简洁有序,色彩明朗。主流展品放到展厅中央的台上,并配合以光照,突出体现了电子产品那种硬朗风格。图 4-20 所示是某化妆品展台,主色调运用产品专用色金黄色,配以白色,给人以温馨、柔美的感觉。虽说都是展台,但由于参展产品的性质不同,设计风格有着较大差别。但通过两个展台的比较,我们不难看到主流产品都处于展厅最醒目的位置,这样才能达到很好的宣传效果。

图 4-19　Nokia 电子产品展台

(图片来源: http://dr.eju.cn)

图 4-20　某化妆品专柜展台

(图片来源: http://fuwu.huangye88.com/xinxi/5736207.html)

五、保证展示环境的辅助空间和整个空间的安全性

(一)马斯洛的人的需求理论

心理学家马斯洛把人的需求从低级到高级分为相互交织着的 5 个层面。除了生理的需求之外,还有安全的需求(稳定性、保护性、消除恐惧等)、归属与爱的需求(个体的影响力、为群体以及家庭寻求社会位置、与外部意义的认同等。)尊重的需求(对自己的评价、对别人的理解与尊重、获取信任等),马斯洛把这 3 种需求看作用来"满足某种缺乏的动机";而在此基础上发展起来的最后一种需求是自我实现的需求(即发觉自身潜力,实现自身价值等)。

(二)马斯洛理论在会展设计中的应用

马斯洛的需求等级为展示空间设计提供了一个理论标准。设计师在进行设计时不单追求形式上的美观和奇特,满足人的各种需求才是设计的第一出发点。

1. 安全需求

安全、需求主要体现在心理和生理两方面。安全性是会展设计中最基本的问题。对观

众而言,会展空间的安全性主要体现在两个方面:一是会展空间设施的安全性,二是会展空间设施给人的安全感受,同时还要注重展品的安全与保护等方面。

(1) 会展空间设施的安全性

在一些大型的展示活动中,展品可能包括各种仪器、机械、装备及模型等需要消耗能源的设备。这些设备的运行大都需要一定的动力支持,如电力、压缩空气、蒸汽等,这些辅助设施也都需要占据一定的空间,而且必须考虑将这些设备的空间与展示环境隔离开,以防止噪声、有害气体的污染,并做好安全防范。

(2) 会展空间设施给人安全的感受

在空间设计的过程中,观众的安全需求是第一位的。参观路线的安排必须设想到各种可能发生的意外因素,如停电、火警、意外灾害等,必须要有相应的应急措施。在大型的展示活动中,必须有足够的疏散通道和应急指示标志、应急照明系统等。

2. 归属与尊重的需要

归属与尊重的需要主要体现着环境中的象征性以及各种互动环境的布置的合理性。

3. 实现的需要

实现的需要主要表现在由会展设施所引发的观众自发性的参与形式以及交流性活动。参观者总是期望空间能帮助他们实现较高层次的情感需求,人们讨厌无聊、沉默的展会,期望通过一些娱乐来充实观展活动,让参观活动变得生动有趣。

为了给观众提供方便,展示的空间设计中要相应地考虑到观众的通行、休息的方便,尽可能地考虑到伤残者的特殊需求,以谋求"无障碍"设计,这也是现代展示设计发展的一个趋向。除了上面提到的不安全因素外,还有一些情况也会引起参观者的不安全感,在设计过程中也是设计师应该注意的。

六、会展场地照明的安全性与合理性

照明效果直接影响着展品的展出效果,展览类空间通道采用人工照明来烘托展览气氛,加强展示效果,如将陈列区的照明亮度设置得比其他区高,以吸引观众,利用不同的色光渲染场景气氛等。

(1) 合理的照明可提供舒适的视觉环境;使展品有足够的亮度、观赏清晰度和合理的观赏角度。

(2) 应减少光线对展品的损坏和对参观者眼睛的损伤,特别要注意进行防眩光处理。

(3) 注意避免因照明的原因使展品的固有色发生变化,从而歪曲产品真实性。

第三节 会展空间设计的运用

背景资料

从展示角度而言,展示空间设计的目的并不是展示本身,而是通过设计,运用空间规划、平面布置、灯光控制、色彩配置等手段,营造一个富有艺术感染力和艺术个性的展览环境;并通过这个展览环境,有计划、有目的、有逻辑地把展览的内

容展现给观众，并力求使参观者接受设计者计划传达的信息。所以，一个成功的展示活动，除了有好的产品外，在展示空间设计中采用合理、有效的空间设计方法至关重要。

一、会展空间设计运用的方法

会展空间设计有许多方法，但目前常用的主要为展示空间的平面设计、立面设计及相应的空间艺术处理技巧等。

（一）展示空间的平面设计布置形式

当观众被吸引到展位前参观的时候，合理精致的平面布置会使他们不由自主地进入场地，展示空间艺术设计的任务就成功了一半。

在入口处，应该设有接纳登记台，或交换名片，或派发宣传资料和纪念品。过了入口处，就要开门见山地进入信息空间，让精美的展柜、别致的展架和琳琅满目的展品即刻映入观众的眼帘。

因此，展示空间设计的平面质量是确保空间质量的基础，必须满足其设计要求，有意识地去追求或者赋予某种形式的美感。

（二）展示空间的立面设计

立面设计是展示空间的核心构造，它不仅在大的展会空间起到醒目的宣传作用，多数还是展示本身的主要结构支撑。因此，立面要有一定高度，造型新颖并具有代表性，有醒目的标识系统，形成展示空间气势宏大的美景。另外由于展会大都周期较短，在设计立面空间时，一定要解决好结构问题，以便现场快速拼装和拆除。

商业展示强调的是空间和主体展示面，风格多以简洁明快的手法体现，沿袭近代建筑设计和室内设计的简约格调，用块面形体和流畅线条组成灵活空间。展示会里人流方向不一，因此，设计立面空间造型的时候必须考虑到多方位的视角，在动态的流线中体现自身形象。

（三）展示空间的艺术处理技巧

展示空间本身是一门构成艺术，用实体限定来创造带有心理情绪的立体空间构成是展示设计的主要艺术手法，展示空间的艺术处理技巧由此更显得重要。

在参观展示会的过程中，观众随着空间的变化而相应改变着情绪，设计师应运用巧妙的展示空间处理技巧，引起观众对展品的兴趣。

在展示艺术中，常用的一些艺术处理手法如下。

1. 实景与借景手法

实景通常是最为生活化的手法，它强化展示空间的生活化或真实性，如家具、厨房设备、卫生间设备等展品的陈列，可布置成生活气息很浓的"样板间"。

2. 共享与包含手法

共享与包含手法的特点是小中有大、大中有小、外中有内、内中有外、你中有我、我中有你，相互穿插交错，具有较大的流动性。

3. 错视空间

错视现象是人们在感应外部世界时常有的一种知觉状态。设计过程中可以利用错视"将错就错"地调节视感，强化展示空间的心理感受。利用错视的图形形成的旋转、闪烁、发

射、波动等动荡感,或用幻彩颜料画的背景图形,都可强化展示的空间视觉效果。

4. 象征手法

借鉴文学、影视中的人格化手法,可以把展示的空间设计得更加生动感人。常用的手法有联想、象征、夸张、比拟、隐喻等。例如,用鸽子和橄榄枝象征和平等。

5. 迷幻空间手法

这是一种违反自然或现实常态的空间手法。其特色是追求神秘、幽深、新奇、动荡、光怪陆离、变幻莫测、超现实的戏剧般的空间效果。

(四) 科学技术在展示设计中的应用

随着现代科技的发展,许多发达国家的展览馆出现了各种不同的动态陈列的形式。这种方法的运用充分地展现出科学技术发展对于会展设计的重要作用。

1. 科学技术的重要性

"科学技术与设计从来就是难以分开的。无论新材料的应用,还是新发明的出现,都是科学技术的进步,又是设计的成果"。科技的进步促进了艺术的发展,艺术的发展也需要科技的进步。正如展示设计发展到今天,也需要借助科技的进步在设计中有所创新,因为创新是设计的永恒主题。

2. 科学技术在会展空间设计中的应用情况

动态陈列的形式不仅仅是点、线、面、色、光的结合,而且是现代科技的手段的运用,利用现代声像技术、摄影技术、计算机模拟仿真技术等方法,在展示现场中创造一个更为逼真的场景,使观众完全置身于一个更为真实的虚空间中。在这被动态改变了的空间和被时空变化转移了的时间中,观众们可以用自己的心理变化来体验永远运动的客观世界。

科学技术应用于会展空间设计的一个典型实例是展厅中对大小旋转台的利用,大的旋转台多用于展示体量较大的对象及系列产品,例如大的器械及现代化的交通工具;小的旋转台则可用来展示体积较小、科技含量高及精密度要求高的科技产品,如相机、计算机及珠宝首饰等。观众可以站在原地多方位地观看展品,避免观众来回走动造成拥挤;又如机器服务员的使用,它能耐心地、程序化地回答观众提出的许多问题,通过机器人与观众的交流互动,使展示活动富有趣味性。

(五) 装饰与绿化可为展示空间增添色彩

展示环境中的装饰与绿化点缀了空间,使空间富有生气,是展示空间整体创造过程中不可缺少的一个组成部分。

装饰要素包括花架、帘幕、彩带、灯饰等,它们可以强调空间形态和展示功能。绿化不仅是装饰,还能体现生态的意义,它们都具有一定的实用性,是一种功能美。

同时,装饰与绿化还拥有形式美,不同形态的装饰要素与绿化会给观众不同的视觉感受,设计师要正确处理好形式美与功能美的关系。但装饰与绿化不能漫无限制地使用,要有所节制,以达到完善展示系统和突出展示功能的目的。如图 4-21 所示,展厅外观运用绿树造型的壁纸对展厅外围进行了装修,展厅内部摆放了真实的绿树,里里外外、虚虚实实、真真假假,为整个展厅增添了不少春意,给参观者以轻松、不凡的感觉。

展示空间设计建立在以人为核心的基础上,在进行展示空间设计时要争取实现空间功能的合理化、实用的舒适化以及空间艺术的人性化。随着时代的发展、科技的进步,计算机

图 4-21　家具展厅会展

(图片来源：http://www.huuyaa.com)

技术、数码视频技术等高科技得到了广泛的运用，展示空间在内容和形式上都拥有了更多的形式。为了创造出一个富有魅力的展示空间环境，在设计时应做到内容与形式的统一、整体与局部的统一、科学与艺术的统一、继承与创新的统一。

本章从空间和会展空间的概念入手，让学生对空间和会展空间形成较深入的认识。通过会展空间的类型的介绍，对不同的空间处理方法进行了详解。在会展空间设计基本原则和方法上，经过案例的分析说明及实操，学生可以把本章的理论运用到设计实践中，达到理论和实践相结合的目的。

1. 空间和会展空间的概念是什么？简单阐述一下会展空间与环境设计的关系。
2. 会展空间的类型有哪些，分别有哪些空间处理方法？
3. 会展空间设计的基本原则是什么？
4. 结合会展图例阐述会展空间的设计方法的种类。

展示空间设计

项目背景

通过一个实训案例，进行会展空间的设计。指导教师需要制定几个设计项目，把学生分成几个小组，相互配合完成规划设计图。该项目的主要目的是通过设计的实地练习，使学生的观察能力和创意能力得到提高，同时学生能够进一步了解空间的概念，掌握会展空间设计技巧并巧妙地运用到设计中，真正地把所学的理论应用到实际的设计中。

项目要求

指导教师对全班学生进行分组，形成不同的设计小组，并向学生说明本次设计实训的目

的和要求及所要达到的效果,并提供相应的参考资料。

展评交流设计图,并要求学生书写包括设计构思及创意来源等内容的设计报告。

项目分析

会展空间设计是整个会展设计的核心部分,也是设计师的创意通过效果图得以展现的途径。空间设计的成功与否,直接影响到后续施工及展览的效果。所以学生在参加这个以小组为单位的设计时,选择的参展商要具有一定的行业影响力,同时该企业在宣传上有一定的特点。这样,学生在对企业进行考察和构思创意时能够不偏离大方向,同时也可以有比较地进行颠覆创意。

第五章

会展道具与陈列设计

（1）了解人体工程学在会展设计中的应用；
（2）掌握会展道具的设计要点，掌握陈列设计的设计要点。

人机工程学是会展设计的基础。参观者的生理和心理需求都涉及人体工程学的研究范畴。处理好参与者——展品——展示空间的关系，是十分重要的。从会展设计的角度来说，人体工程学的作用主要是针对顾客的生理和心理特点，使展示的规划和环境更好地适应顾客参观、沟通和交易的需要，从而达到提高会展环境质量和视觉感受以及将信息有效地传达给参观者的目标。

会展设计中的道具和陈列方式多种多样，在合理的空间位置设置好适当的道具和陈列方式，可以达到事半功倍的效果，有效提高展出效果。本章将从会展设计中涉及的人机工程学、展示道具以及陈设方式等方面引领大家了解会展设计中的要素。

划时代的3D科技　炫立方闪耀深圳国际珠宝展

2010年9月19日，在深圳会展中心举办的世界十大珠宝展之一，也是中国最具规模、最具影响力的珠宝展览会——深圳国际珠宝展开幕。展会上，各大珠宝品牌都力求做到将最新产品进行最全面的展示，尽可能地呈现珠宝的奢华艳丽，不断给人们带来惊喜。

此次珠宝盛会，除了传统的实物展示之外，国内高端翡翠品牌——

玉翠山庄，率先使用了目前国际最先进的3D全息影像珠宝展示终端——华尔兹科技公司的"炫立方"，以精湛的3D技术，将翡翠珠宝栩栩如生地展现出来，在光和影的作用下，精美的珠宝呈现出令人惊叹的流光溢彩，逼真动人，如图5-1和图5-2所示。

图5-1 "炫立方"3D全息影像　　　　图5-2 "炫立方"3D全息影像
　　　珠宝展示终端　　　　　　　　　　　珠宝展示终端局部

"炫立方"是划时代的3D全息幻影成像展示终端，通过三面可观、全息影像360°展示将实物与幻影完美结合，使每款产品的完美细节真实呈现，让产品脱颖而出，为消费者带来无与伦比的互动体验和视觉享受，惊艳的视觉效果比传统展示方法更能长时间保持受众的注意力。"炫立方"创造了全新观赏体验，虚实结合、惟妙惟肖、操作便捷，大大增强了完美的视觉体验，成为本届展会的一道崭新的风景线。

"炫立方"的开创者，源于加拿大的华尔兹科技有限公司在业界属于3D技术领先的公司，其客户包括卡地亚、Jamesallen.com、Dimend SCAASI、Quest、巴黎Celinni等国际顶级珠宝品牌商，而在国内，华尔兹也已是TTF、玉翠山庄、周大福等高端珠宝品牌的紧密合作伙伴。

深圳珠宝展是国际珠宝时尚潮流的一个"大秀台"。采用更多手段更好地展示珠宝首饰的特色，成为眼下珠宝行业各大品牌的要务，"炫立方"的亮相，揭开了3D全息展示技术进入珠宝首饰行业的帷幕，是珠宝展示技术迈出的极为关键的一步。

（资料来源：http://news.sohu.com/20100926/n275260228.shtml，有改动）

案例导学

基于对参观者心理要素和视觉要素的研究，在展示道具和陈列方式上的创新能更好地吸引参观者的注意力。"炫立方"的成功值得我们学习探讨。这种新的3D虚拟展示的手段具有首饰行业展示的前瞻性。技术和艺术展示相结合，在会展设计中将得到更广泛的应用。

第一节　会展设计中的人机工程学

背景资料

人体工程学是20世纪40年代后期发展起来的一门技术科学,起源于欧洲,形成和发展于美国。人机工程学在欧洲称为Ergonomics,是由两个希腊词根组成的。"ergo"的意思是"出力、工作","nomics"表示"规律、法则",因此,Ergonomics的含义也就是"人出力的规律"或"人工作的规律",也就是说,这门学科是研究人在生产或操作过程中合理地、适度地劳动和用力的规律问题。

早在数千年前,人类制造出来的物品如家具、劳动工具等已经反映出了人体工程学的运用。社会的发展、技术的进步、产品的更新、生活节奏的加快等一系列的社会与物质的因素,使人们在享受物质生活的同时,对现代设计在"方便"、"舒适"、"可靠"、"价值"、"安全"和"效率"等方面提出了更多的要求,这都属于人机工程学的研究范畴。

在现代设计中,人机工程学的应用非常广泛,在会展设计、环境艺术设计、工业艺术设计、视觉艺术设计、服装设计、数字媒体艺术设计,甚至是在一些科学发明中都离不开人机工程学的研究和应用。

会展设计中展品的陈列、展示道具是否符合参与者生理和心理需求,都涉及人机工程学的研究范畴。设计师应着力处理好参与者—展品—展示空间的关系,使展示的规划和环境更好地适应顾客参观、沟通和交易的需要,从而达到提高会展环境质量和视觉感受以及有效传达给参观者信息的目标。

小贴士

人机工程学基本概述

人机工程学是专门研究在一定环境下,人与物之间关系的学问。该学科通过对人体结构和机能特征的研究,测量人体尺度、探究影响人体尺度的各种因素,了解人体活动的空间要求,分析人的心理机能和感觉器官机能的特性,最终指导设计应用。

人机工程学中,人、机、环境合称人机关系三要素。人是主体,机是客体,环境是条件。人机工程学研究中最关注的就是人,包括人的身体机能、大脑功能、心理感受、生活需求等。在产品设计中常提到的人性化设计问题就是指包含人机工程学原理的产品。

机,在设计领域中主要是指空间环境规划、展台高度、陈列密度、道具使用、工业产品设计、服装工程、信息交互、家居设计等,几乎涵盖各种设计行业门类。

"环境"在环境艺术设计和展示设计中有着广泛的概念,主要是指人们工作、生活、居住等处所的室内空间环境和室外景观环境或人工空间设施,在人在空间内外活动时和人产生关系,这时"环境"具备了一定的"机"的功效。

在会展设计中,人机工程学要素主要包括尺度要素、视觉要素、心理要素、观众行为要素。

一、尺度要素

尺度是对空间环境要素及环境要素具体尺寸大小方面进行具体评价和控制的标准。

尺度在空间造型设计中具有决定性的意义,是会展设计的基本必要要素。掌握好会展设计中的尺度标准,能使人机系统以最合理有效的方式完成信息的沟通和交流。会展展示设计中主要涉及的尺度包括人体尺度、视觉尺度、展示尺度、心理尺度。

(一)人体尺度

在展示空间环境中,展品、道具、灯光等只是设计的对象,而不是主体,其主体是人,是到展示现场的观众。了解人的基本特征是十分必要的。

1. 人体尺度的含义

人体尺度就是指对人自身尺寸及生理活动范围的测量和研究。通过对一个群体的人体尺寸的测量,可以发现人体的尺寸是具有一定分布规律的。

2. 人体尺度与会展设计的关系

人体尺度为设计提供必要的数据基础。会展空间尺度、道具尺度、展品尺度等均应以人体为标准的绝对尺寸作为基点进行组织、设计与陈列。人的活动范围与行为方式所构成的特定尺度是界定会展设计尺度的标准。

3. 静态人体尺度和动态人体尺度

人体尺度主要分为静态人体尺度和动态人体尺度。

(1)静态人体尺度

静态人体尺度是指人相对静止时自身构造形成的尺寸,包括人的身高、身宽、头长、眼高、肢体长度等人身体自身存在的各种尺寸,以及立姿人体尺寸、坐姿人体尺寸、卧姿人体尺寸等人体不同动作状态下的尺寸。

在会展设计中,展柜、展台设计的高度,展示空间通道的宽窄等都与身体静态尺寸密切相关。设计时应针对不同群体的用户做适当调整,如表5-1和图5-3所示。

表5-1 会展设计中常用的人体尺度

人体尺度称谓	测 量 点	用 途
身高	双目平视,垂直站立,地面至头顶的垂直距离	确定通道、门或头顶障碍物的最小高度
立姿眼高	双目平视,垂直站立,地面至眼角的垂直距离	确定人的视线高度,布置展品、广告等
肘部高度	双目平视,垂直站立,地面至肘部的垂直距离	用于确定展台、接待台、柜台高度。科学研究发现,舒适的高度是低于人肘部的76毫米。设计时还要充分考虑活动性质
垂直坐高	垂直端坐时,椅面至头顶的垂直距离	用于确定椅子上方障碍物的位置
坐姿眼高	双目平视,坐姿,地面至眼角的垂直距离	确定坐姿位置时人眼的视线位置和最佳视区
肩宽	左右三角肌最外凸点的直线距离	用于确定共用和专用空间的通道间距

续表

人体尺度称谓	测 量 点	用 途
最大体厚	人体最前点至人体最后点的侧面水平距离	帮助设计师在有限的展示空间内考虑间隙宽度或在人们排队的场合下设计所需的空间
最大体宽	左右上肢最外凸点的横向水平距离	用于设计通道宽度、入口宽度,及合理安排展示空间

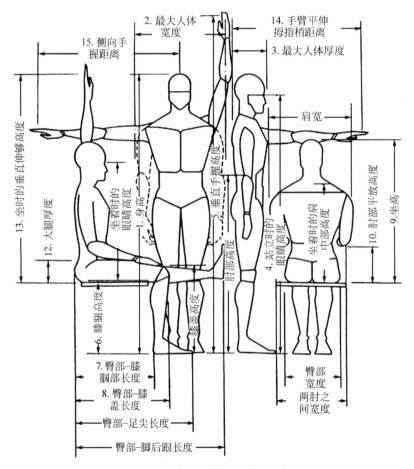

图 5-3 设计用人体主要测量尺寸

（2）动态人体尺度

动态人体尺度主要是指在人体进行各种动作时,各部位的尺寸及动作幅度形成的空间范围尺寸。

在现实生活中,人体的运动往往通过水平或垂直的一两种以上的复合动作来达到目的,从而形成了动态的"立体作业范围"（见图5-4）。在会展设计中,需注意人体尺度具体数据尺寸的选用,应考虑在不同空间与围护的状态下人们动作和活动的安全,以及大多数人的适宜尺寸,其中以安全为首要条件。

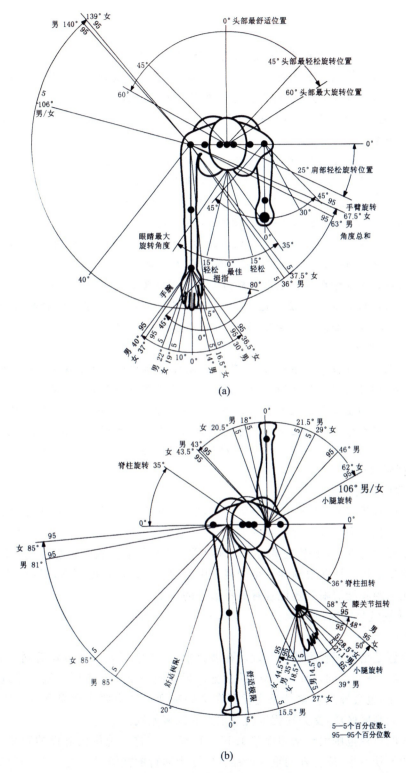

图 5-4 身体各部位水平面重要活动范围

扩展阅读

人类对自身尺度的关注和应用自古就有。古代常以人体的一部分作为长度测量的单位。在我国三国时期《孔子家语》（公元三世纪初，王肃编）一书中就记载："布指知寸，布手知尺，舒肘知寻。"两臂伸开长八尺，就是一寻。还有记载说："十尺为丈，人长八尺，故曰丈夫。"可见，古时量物，寸与指、尺与手、寻与身有一一对应的关系。

埃及人最初是用从肘到中指端的距离为测量单位，也就是"腕尺"。西方国家的计量单位英寸、英尺和码的起源也与人体有着密切的联系。英寸(inch，缩写为in.)在荷兰语中的本意是大拇指，一英寸就是一节大拇指的长度。英尺正如其英文(foot，缩写为 ft)字面意思一样，指脚，为 30.48 厘米。

人体尺度在绘画领域也早有应用。学习绘画者应该都听说过这样的绘画理论"站七、坐五、蹲三"，即用头长来测量人体在不同形态时的高度。还有"三庭五眼"，人头部垂直方向以眉毛和鼻底为分界线基本等分为三份，横向以一个眼睛长度为单位可基本等分五份。达·芬奇根据罗马建筑师马可·维特鲁威(Marcus Vitruvius Pollio)（公元前 1 世纪）关于人体尺度的建筑学理论，做了著名的人体比例图《维特鲁威人》。

在人体各部位的关系中，人体基本上以肚脐为中心。人的双手、双脚伸展开时，指尖、脚尖在以肚脐为圆心的圆周上。当人两臂平展时，两手指间距离为人的身高。人体测量学是通过测量人体各部位尺寸来确定个人之间在人体尺寸上的差别的一门科学。测量出来的尺寸可以作为满足人需求的产品设计的尺寸参考。

（资料来源：http://baike.baidu.com/view/261514.htm）

（二）视觉尺度

1. 视觉尺度的含义

视觉是感官系统的重要组成部分。人大脑接收的信息中有 80％以上是通过视觉器官接收到的。视觉分为生理视觉和心理视觉。

在尺度要素这部分，本书主要论述生理视觉。生理视觉是视觉信息传达的客观条件，为视觉传达提供了可能性和限制性。生理视觉中也包含一定的尺度因素，即视觉尺度，主要是指观众的视点距其能清晰有效地观看展示形态的尺度。

2. 影响视觉尺度的因素

（1）视点位置

视点位置是指参观者眼睛的位置。在展会中，一个成年人与儿童观看同一展示物的时候，因为视点的高低不同，会产生不同的视觉结果。同一个人距离同一展品远近不同，造成视点位置变化，也会导致视觉结果变化。在会展陈列设计中要注意视点位置的生理限制。展示物在不同高度区域，受关注程度会有很大的区域差别。

一般人的可视范围大致从地面起 1.15～1.85 米。这一范围内陈设的物品往往可以达到被观看的最佳效果，适合陈列重点展品。国际上通行的挂镜线高度为 380 厘米，一般采用 380～80 厘米的空间来展示平面类展品，如丝织品、壁挂式大型展板等。通常情况下展柜高度为 95 厘米左右，大型立式展柜高度为 85～175 厘米，高展台为 45～75 厘米。

正常人端坐时的视线为俯角25°,视野的上限为50°~55°,下限为20°~80°。因此安放供坐姿观众观看的电视或投影仪等设施应选择在距地面135~650厘米的空间安放,否则极易造成视觉疲劳。

(2) 视角尺度

视角是人在观察事物时,仰视、俯视、侧视或斜视时所形成的一定角度。视角的不同也会影响人的视觉感受。

人眼最佳视角是有限的,以眼为中心垂直方向6°,水平方向8°范围内为最佳视觉效果区域。视角在3°~18°时,不集中注意力很难看清楚观察物。视角越大,观察效果越不好。并且在一般情况下,人的俯视要比仰视自然,站立姿势时视线垂直方向最佳。在会展设计中,视角是确定不同观察物尺寸大小与摆放位置的重要依据之一。

(3) 视阈尺度

视阈是指人头部和眼球处于相对静止状态时,人眼能看到的最大范围,也就是视野。超出视阈范围的区域就是人们看不到的地方。

一般常人的视阈范围是:垂直方向为130°,水平方向180°。垂直方向视阈以视平线为界,向上60°,向下70°,如图5-5所示;水平方向视阈两眼向内重合约60°,向外各90°,如图5-6所示。

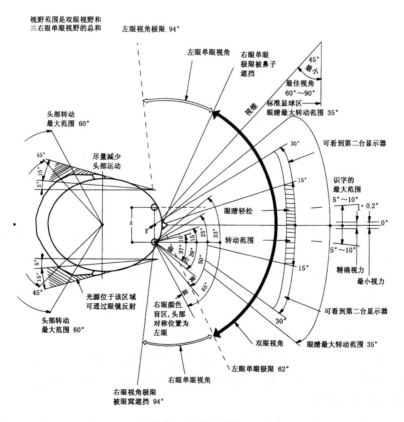

图5-5 横向视阈

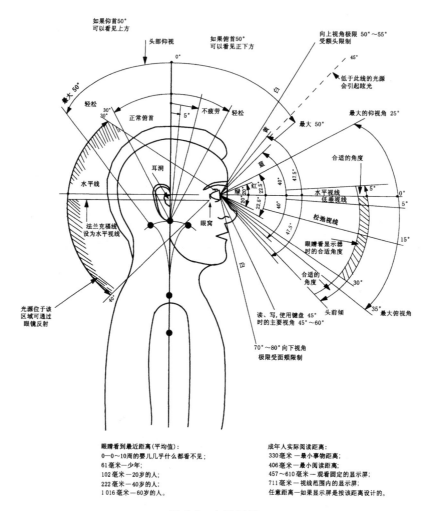

图 5-6　水平视阈

一般情况下,人的视阈范围不会改变,改变的是视点距离观察物的距离。因为视阈是以人眼为心点,向观察物方向所呈现的锥形视觉范围。所以,像《鹖冠子·天则》中提到的"一叶障目,不见泰山",观察物距离视点越近,被观察到的部分越少,直至完全遮挡住视线;反之,观察物距离视点越远,被观察到的部分越全。合理处理好视点与观察物之间的距离,有利于会展设计的成功。

(4) 视距尺度

视距是人眼与观察物之间的距离。

人的有效视距为 380~760 毫米,最佳视距为 580 毫米。不过人眼的视觉范围不是绝对的,光照和色彩的不同会导致视觉范围的变化。光越亮,视距越大,视阈越开阔;反之,光越暗,视距越短,视阈越狭窄。

由于人眼识别色彩的机能不同,白色视野最开阔,红色、蓝色次之,绿色视野最小。在会展设计中,应注意展示物及其背景衬色的关系。

(三)展示尺度

会展设计会涉及展示空间中各种物体及空间的尺度,包括展品尺度、展柜尺度、道具尺度、通道宽度、空间高度等,特别是它们与参与者的关系。

设计时应以人的活动范围和行为规律形成的尺度为参考依据,界定出基本的展示尺度。

1. 通道尺度

通道尺度是指人员流动道路的宽度,包括主要通道、次要通道、应急通道、消防通道、货物运输通道、工作人员通道等。

通道尺度主要是根据人流股数来计算的。人流股以普通男性的肩宽48厘米加12厘米,即60厘米计算,一般主要通道的宽度应允许8~10股人流通过,因而通道宽度应在4.8~6米;次要通道应允许4~6股人流通过,通道宽度应在2.4~3.6米;最窄处也应考虑可以允许3股人流通过,宽度不低于1.8米,否则可能会造成人流拥堵。货架之间的最短距离至少要允许两个人通过,因此,最窄的货架间隔通道不能少于1.2米。

(1) 主要通道

主要通道是展厅的主要人流通道,贯穿展示空间的主要部位,是主要展示路线。在展示设计中,把主要通道作为主展示面。在大型展览中,一般主要通道须保证6股人流以上并肩通行,宽度为4米的横截面。

(2) 次要通道

次要通道一般在尺寸上小于主要通道,基于主要通道形成展厅人流网络通道,一般起到方便观众参观,分流人群和消防的作用,一般至少保持3股人流并肩宽度,不小于2米。需环绕展台周围的通道不能窄于3股人流,不小于2米,否则会造成人流阻塞。大件展品观看的视距也大,通道要适当放宽。参观人流较多时,也要适当放宽通道尺寸,如表5-2和图5-7所示。

表5-2 会展通道尺寸表

通 道	人 流	尺 寸
一般通道	8~10股人流	4.8~6米
次要通道	4~6股人流	2.4~3.6米(约4米)
最窄通道	3股人流	1.8米(约2米)
最窄货架间隔通道		≥1.2米

(3) 展品、展项尺度

展板、展柜和沙盘、模型、图表不得用易燃材料制作。展板与墙壁的距离不得小于0.6米,高度一般不超过3.5米。展厅(室)内不得同时设置展品仓库,其人行通道(包括主要展台周围的环形通道)的宽度一般不应小于3米。人行通道,防火间距,出、入口等必须保持畅通,不准堆放物品。包装物和废弃物须有专人及时清理。

2. 陈列密度

陈列密度是指在一定的展区内,展品和道具等展示内容与所占展厅地面与墙体等展示空间的百分比。

陈列密度过大时,容易使参观者产生疲劳,也会造成参观人流的阻塞,给参观者带来紧张、杂乱、不安、厌倦的心理感受,影响展示信息的传达和交流效果。反之,陈列密度过小,会

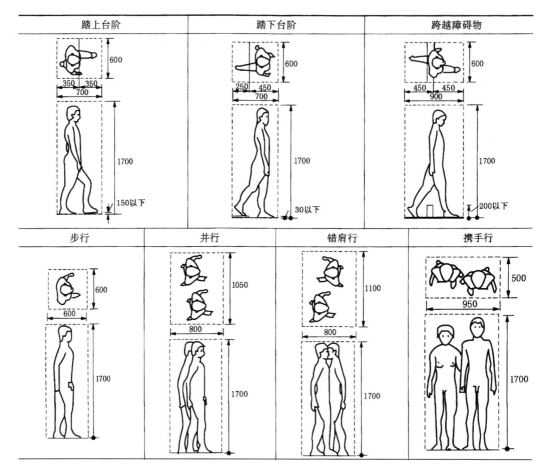

图 5-7 人体行走活动空间（单位：毫米）

使参观者感觉展示空间过于空旷，展示内容过于贫乏，同时也降低了展示空间的利用率。陈列密度的尺度一般情况下应控制在 30%～60%。

因此在一般情况下，大型展示活动空间的陈列密度以 30%～50% 比较适宜；小型展示活动空间的陈列密度以不大于 60% 为宜。

3. 陈列高度

陈列高度是指墙体面、版面上及展示空间内展示陈列物的高度。从人机工程学角度分析，观众对陈列高度的适应受人的有效视角与人体尺度的限制。

陈列高度是以人们平视时的视阈范围为依据进行设置的。当人平视时，在正常的视阈范围内，观看物体不会发生变形。通常陈列高度在地面以上的 80～250 厘米，最高不宜超过 350 厘米。大幅宣传海报可以挂在距地面 220～350 厘米。展板下缘距地面 80～110 厘米。墙面和展板的最佳展示区域是在标准视高以上 20 厘米、以下 40 厘米之间的 60 厘米区域内。

按我国人体的平均高度 168 厘米为计算尺寸，视高约为 152 厘米，接近这一尺寸的上下浮动值 112～172 厘米，可视为黄金区域。最适合取拿商品高度为 75～125 厘米。重点展品放在这个陈列高度或陈列带上，尤能引起观者注意，因而展示效果也最佳。距地面 80 厘米

以下的空间可作为大型茶盘展品的陈列区域。距地面190厘米以上高度的地方通常可以设置大型文字等空间形态,可以吸引视距较远的参观者注意到展台。

二、视觉要素

(一) 视觉特征

1. 明度

人眼具有趋光的特点,在明亮的环境中的事物会比黑暗中的事物更能引起人的注意。加强主体物的光照明度有利于突出主题。人眼对光亮的程度还具有适应性,这也被称为明度适应或光适应。

人从明亮处进入暗处时,会无法辨认周围物体,随着眼睛对光敏度的增进能逐渐看清物体,此过程称为暗适应。在会展设计中,要注意人眼的这种特性。会展空间内照明布光应尽量均匀。光亮明暗差别过大,会造成参观者的视觉不适,造成判断错误,还会有潜在的安全隐患。

2. 对比感度

人眼分辨物体的边界的能力称为对比敏感度(Contrast Sensitivity,CS)。人眼可以分辨边界明显的物体,也可以分辨边界模糊的物体。在会展设计中,要注意展示空间内陈设、道具与空间背景之间颜色的对比,有效提高参观者对展品的视觉敏感度。同时尽量避免混乱的色彩搭配,以及过于雷同的色彩搭配。

3. 眩光

眩光是指视野中由于不适宜亮度分布,或在空间或时间上存在极端的亮度对比,以致引起视觉不舒适和降低物体可见度的视觉条件。眩光是引起视觉疲劳的重要原因之一,会造成视觉上的不适应感。对于展示光环境来说,眩光能引起展会参观者厌恶、不舒服的感觉。

4. 视觉暂留现象

人眼在观察景物时,物体快速运动,人眼所看到的影像消失后,仍能继续保留其影像0.1~0.4秒的图像,这种现象称为"视觉暂留"。中国的走马灯便是历史记载中最早的视觉暂留运用。

5. 动静因素

相对于静止物体,动态事物更容易吸引人的视线。在会展设计中,通过动态展示的方式使展示内容产生空间和形态上的变化,是吸引观众、突出展示主题的一种有效手段。例如动态的展示模型、变换的灯光照明、生动的模特展示以及新兴的数字媒体手段,都会比静止的展示方式产生更好的展示效果。

(二) 错视现象

1. 错觉

视错觉是指因为所观察的事物周边环境的影响、所观察的事物自身形态的影响或空间透视影响致使眼睛接受的信息与头脑中既有的经验信息不一致,产生错误的感觉,造成错视现象。

2. 视错觉产生因素

在会展设计中,影响视觉产生错视的因素主要有以下几种。

(1) 色感对比的影响

等同大小的图形,人们会感觉白底上的图形比黑底上的图形要小,这是由于明度高的色彩有膨胀与扩张的感觉,较为醒目,如图5-8所示。

白纸上规则排列的黑色方点,由于黑点的色感影响,每四个方点间出现了一个灰色的点,如图5-9所示。

图5-8 色感对比错视(1)

图5-9 色感对比错视(2)

(2) 周围形态的影响

由于周围形态的影响,4个图例中的正方形和圆形显得歪斜,如图5-10所示。

图5-10 周围形态影响的错视

(3) 位置关系的影响

如图5-11所示,等同大小的两个图形,人们会感觉上方的图形比下方的图形偏大,这是由于人的知觉顺序习惯为从上到下,从左向右,先看到的图形较易吸引注意力。

(4) 心理状态的影响

赫林错视(Herlin Illusion),交错的斜线使人的心理产生歪斜的感觉,如图5-12所示。

(5) 颜色的影响

早期研究侧重于黑白色调的视错觉(Visual Illusion),近年来由于技术的发展特别是计算机制图技术的发展,人们发现不同的色彩搭配也会造成视觉上的颜色错视(Color Illusion)和运动错视(Motion Illusion),如图5-13和图5-14所示。

根据人眼的错视现象,在会展设计中,设计师应尽量有意识地避免容易引起错视的设计方案,把展示信息准确完整地传达给观众。当然也可以运用这种独特的现象,通过有目的的

图 5-11 位置关系影响的错视

图 5-12 心理状态影响的错视

图 5-13 运动错视（1） 　　　　图 5-14 运动错视（2）

应用创造出很多情理之中、意料之外的独特艺术效果，从而增强图形的视觉引导效果。

三、心理要素

展示活动是人们信息传达和沟通的交流活动，除生理因素外，还有很多其他的因素会影响会展设计的效果和信息的沟通。

心理因素与展示过程和效果息息相关,直接反映参观者的心理感受。人们参观展会是一个信息认知和接受的过程,总会伴随着满意、厌恶、喜爱、恐惧等不同的情感,产生意愿、欲望与认同等心理定势特征。

因此,在会展设计中要注意心理因素对展示效果的影响,这些心理因素主要包括空间心理因素、情感心理因素、注意力心理因素。

(一)空间心理因素

人们根据生活经验的积累,会对空间形成一定的心理定位。空间的尺寸大小变化会让人产生不同的心理感受。展示小巧首饰的空间和展示较大汽车的空间肯定不会是一样的。展示空间的合理分配也可以使参观者在感觉舒适的同时更好地接受有效信息。

> **小贴士　　空间分割在设计中产生的心理影响**
>
> 对于同样的空间,形态和分割不同,也会带给参观者不同的心理感受。优秀的设计作品中往往都潜藏着一定的空间分割方式。这种空间上的分配会使观看者产生不同的心理影响。
>
> 古希腊巴比农神庙、印度泰姬陵(见图5-15和图5-16)这些人们认为很美的建筑中都潜藏着黄金分割比的运用。达·芬奇的名画《蒙娜丽莎》、《最后的晚餐》中,现代设计"苹果"Logo中(见图5-17、图5-18)都存在着黄金分割比。人的审美是存在着潜在的共性的,黄金分割比例是人心理感受中最接近于"美"的比例分割,这种心理因素会对会展设计产生直接的影响。

图5-15　黄金比例在印度泰姬陵中的应用(1)　　图5-16　黄金比例在印度泰姬陵中的应用(2)

(二)情感心理因素

不同的展示空间、陈列方式及道具会使人产生不同的情感反应。例如有的空间让人感觉轻松自然、有的让人感觉理性规范、有的让人感觉恢弘神圣、有的则让人感觉空旷、压抑、狭窄、憋闷等。人们都希望靠近喜欢的事物远离厌恶的事物。

展示空间设计要以人为本,注意观众的情感心理,有效地利用好人们的情感因素,运用道具、灯光、音响、空间等多种手段激发参观者的心理感受,引出参观者的兴奋点,增强情感

图 5-17 黄金比例在"苹果"Logo 中的应用

图 5-18 黄金比例在 Logo 设计中的应用

化设计,促进展示信息的传达。

(三)注意力心理因素

如何在会展设计中激发参观者的注意力,是设计成功的关键所在。设计时通常运用颜色、大小、质感、空间、灯光的对比变化,或把展示对象放置在中心位置,或符合人机工程学的适当高度,来促使展品更加吸引参观者的注意。

在现代展示的过程中,由于科技的进步,很多展会设计已经打破了以往静态陈列的格局,动态的展示形式运用得更加广泛。这种动态展示的形式运用现代科技中的全息投影、多媒体技术、计算机模拟信息技术、多通道用户界面交互技术等手段,在展示现场中创造出一种更为逼真和丰富的体验。

四、观众行为要素

(一)行为习惯

行为习惯是指人们在长期生活实践及文化影响下形成的行为习惯或倾向。

观众行为虽然是为了观赏或求知而参加的一项社会公众的信息传播交流活动产生的,但是也受到日常行为习惯的影响,在会展设计中应尽量遵循人们的行为习惯。

参观者行为的完成依赖于展品、观众和展示空间 3 个客观构成条件,形成观感与行为流程模型:无意→注意→浏览→吸引→审视→思考→比较→记忆。

(二)基本行为特征

在会展活动中,一般参观者具有的基本行为特征见表 5-3。

表 5-3　参观者基本行为特征

行为特征	分　　析
顺序性	参观行为依据展示空间、展示秩序表现出观看的规律性与一定的倾向性,它是一种行为状态对客观环境的适应和选择
从众性	人具有从众心理。利用暗示、诱导、规定、调整展示布局等手段,调动人们潜意识的从众心理,也是会展设计成功的重要方法
求知性	这是观众的行为动机之一,要求在展品内容选择与陈列上有所创新,选用更新的陈列设计、图形设计,装饰设计等的方式来表达内容。新奇的事物对人更有吸引力
识途性	这是人的行为本能。当人们遇到困难或危险时,会选择熟悉的路线尽快离开,而不会去挖掘新的路线。有大路的时候,不会选择小路;有近路的时候,不会走远路。设计师可以充分利用人们的这种行为习惯,合理安排空间布局和展览顺序
左向性	人具有不自觉的左向性的行为习惯——向左拐和向右看,多数观众进入展厅习惯向左拐,故展品的序言最好设在入口的左边
视觉惯性	通常人们观看事物时,是从视阈中心由左向右、由前向后、由上向下、由中心向四周观察。在会展空间内,人们会先看到前面的、大的、实的、中心的事物,然后看见远的、小的、虚的、周围的事物
趋图性	人有与生俱来的对于图形的辨识能力,它不受民族、宗教、文化、教育程度的影响。图形与文字相比更容易被参观者辨识、接受及理解,能更迅速地吸引人的视线
趋光性	人的眼睛具有趋光性。在展品陈列上,展示物在光照设计上要有足够的亮度,陈列的背景要暗一点,展厅最好采用高侧光或顶光,照度不够时,再增加局部照明。动态的展示也应注意追光的运用,同时也要注意避光
趋动性	人的眼睛对动态的事物比对静态的事物更加敏感。在会展设计中,经常会用到动态的展示。通过多媒体技术的辅助,能够增强静态展品的动态性

第二节　展示道具设计

近年,我国的会展业总规模年均增长20%,形成迅速的发展态势。为了进一步发展成国际性会展大国,展示道具被列入工业产品的范畴加以制造,特别是在道具的形式、材料、结构、加工技术等方面,国家投入了相当大的精力和财力,创造和生产了不少先进的展示道具。

一、展示道具概述

《辞海》中,将"展"解释为开,伸张,陈列;"示"解释为以事告人,给人看;"道具"解释为戏剧、电影等演出中所需的舞台用具。

在会展设计中,展示道具是用来安放、围护、承托、吊挂、张贴、衬托展品,引导指示、张贴标识、烘托气氛的直接物质载体,是会展空间必不可少的重要元素。

例如,沙盘、模型、标志等展示道具本身就是展品或展项。展示道具的材质、结构、颜色、工艺、形态等特征直接影响整个会展空间的形象和功能。展示道具的成功设计和运用能增

强会展空间的观赏性、实用性、科学性,能更有效地传达展示信息。

二、展示道具的功能

在会展活动中,商业会展空间作为展示销售渠道终端越来越被消费品企业所看重。恰当地运用展示道具可以提高产品品位,提升企业形象,宣扬企业或产品品牌文化,使消费者认同产品品牌,以此来达成成交的根本目的。展示道具具有以下几个功能。

(一)划分空间,协调环境

会展空间可能是开放型的,也可能是封闭式的,空间格局也可能不规则,大小也不等同。展板、展柜、展台等道具的排列组合可以对会展空间进行有效的组织和划分,改变空间状态,约束参观者的路线,影响参观者的活动,使人在空间流动中不断地感受到空间实体与虚形在造型、色彩、样式、尺度、比例等多方面信息的刺激,从而产生不同的空间体验。

会展空间中常将展示道具当做屏风运用于空间,既分隔界定了空间,又恰到好处地处理了空间的虚实、疏密关系,同时常常引起许多想象。

展示道具的隐与显能够调节会展空间尺度。展示道具的隐与显是指展示道具的造型与环境的关系。"隐"是展示道具与环境融为一体,成为环境中视觉中心的背景,它有利于使空间开敞整洁,常在小空间、狭窄环境中使用,如图5-19和图5-20所示。

图5-19 道具对展示空间的显性分割

图5-20 道具对展示空间的隐性分割

(二)展示展品,烘托气氛

展示道具是展品和展示信息的主要承载物和设施。俗话说"人靠衣装马靠鞍",恰当的展柜、展台能为展品增辉增色,有效辅助其传达信息。

道具是根据展品的需要进行设计的,本身就是会展理念的体现。标准展具与展板、展品结合体现会展的基本信息,具有特质的展示道具能增强会展空间的风格特征。不同的材质、结构、颜色、工艺、形态的展示道具体现出不同的形式意味。

设计师就像是一个导演,设计方案就是剧本,展示道具和展品是剧中角色,通过情节的安排,突出展品(见图5-21)、营造意境(见图5-22)、烘托展品的甜美与质朴感(见图5-23和图5-24)、烘托展品的品牌文化与品牌设计理念(见图5-25和图5-26),使整个故事美丽动人是设计师要努力做到的。

图 5-21 突出展品的道具

图 5-22 营造意境的道具

图 5-23 烘托展品甜美感的道具

图 5-24 烘托展品质朴感的道具

图 5-25 烘托品牌文化的道具

图 5-26 烘托品牌设计理念的道具

三、展示道具的设计原则

（一）辅助传达信息的原则

展示道具是传播展品、展项的媒介，是信息传播的载体，它起到的说明性效果有时甚至要超过文字效果。信息传达是会展活动的唯一目的，因此展示道具的设计应符合会展活动的需要。

例如，在有限的空间内，展示道具尺寸不宜过大，高矮程度应适合人们参观；道具形态语言和风格应符合整个会展空间的需要，与整体风格一致，形成统一和谐的会展空间形象；色彩上不宜过于花哨，让人眼花缭乱，造成喧宾夺主；组合方式上要便于参观者行动，不要妨碍空间流动性；还要注意互动性展示道具对互动空间的具体要求。

（二）便捷性原则

会展空间不像专卖店、商场这些商业空间，可以长期使用固定空间。会展一般的周期在一周之内，因此需要在布展和撤展的过程中尽量快捷。展示道具应标准化、通用化、系列化，既方便安装，还要适合存放、运输，要考虑到异地安装的情况。

（三）安全性原则

要注意会展道具的强度，道具应可以负荷一定的重力和其他方向的力，能有效地保护展品。展会展具内的电动结构、灯管电路、媒体机器应可以正常使用。展示道具要保证不能存在威胁参观者安全的因素，例如有毒气体、易燃易爆物、易碎物、尖角造型、噪声、眩光等。

（四）经济性原则

展会展示道具应坚固耐用，可重复使用。设计道具时要合理利用材料，选用可再生材料和可回收材料，提高资源利用率，尽量选取可兼容性的材料，增加兼容周期，便于组合成新的形态。

每一个展览会的结束就是一个大垃圾场的诞生，道具的设计提倡绿色设计理念，在设计初期应充分考虑零件材料的可回收性。在设计中采用合理的结构、功能或新技术使展示道具在使用过程中尽量消耗和损失最少的能量。

（五）以人为本原则

会展设计主要就是针对参观者，以传播信息为目的的设计，需要满足人们物质和精神双层面的需求。和谐舒适的展示环境，美观明朗的展示效果，充实丰富的展示信息，安全便捷的流动空间，周到合理的服务设施，都是人们对会展空间的要求。

在设计中要充分考虑人体工程学因素，使展示道具的尺寸符合人的需求。展览道具应符合人体工程学的要求，结合展品规格和陈列空间的大小来考虑，尽量以标准化、系列化为主，以特殊设计为辅，如图5-27和图5-28所示。

四、展示道具的分类

展示道具按具体功能主要分为分割组合空间、承托陈列展品、悬挂展板招贴、指示说明、保护展品的道具，如展架、展台、展柜、展板、模型、辅助设施等。

图 5-27 展会中使用的道具(1)

图 5-28 展会中使用的道具(2)

（一）展架

1. 展架的含义

传统展架指一般用于展示小型展品，方便参观者观看的支架。

在现代会展设计中，展架可作为吊挂、承托展板，或组合成展台、展柜及其他形式展示道具的支撑骨架，也可以作为隔断、顶棚及其他复杂立体造型的构件，是陈列用得最多的展示道具之一。

2. 展架的分类

展架根据样式、材质、用途等可分为不同类型。

（1）展架按样式可分为落地式展架、台式展架、挂式展架、异型展架、旋转展架等，如图 5-29 和图 5-30 所示。

图 5-29 落地式展架

图 5-30 挂式展架

（2）展架按材质可分为纸制展架、金属展架、木制展架、有机玻璃展架、复合材料展架、纤维材料展架、不锈钢展架、铝锰合金钢展架、合金展架、橡胶展架、塑料展架等，如图5-31和图5-32所示。

图5-31　木质展架

图5-32　有机玻璃展架

（3）展架按用途可分为展览展示架、宣传展示架、服装展示架、食品展示架、润滑油展示架、资料展示架、饰品展示架、化妆品展示架等，如图5-33和图5-34所示。

图5-33　服装展示架

图5-34　资料展示架

（二）展台

1. 展台的含义

展览展台是承托展品实物、模型、沙盘和其他装饰物的道具。展台使展品与地面隔离，衬托和保护展品，并进行组合调节空间层次，丰富展品内容，吸引参观者视线。

2. 展台的分类

（1）展台按用途可分为实用型和装饰型。

实用型展台可以承托各种展品进行展示，装饰型展台具有烘托主题的作用，如图5-35

和图 5-36 所示。

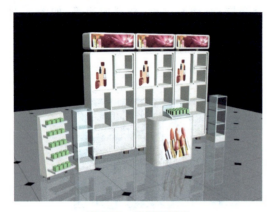
图 5-35 实用型展台

图 5-36 装饰型展台

（2）展台按其形态可分为静态展台和动态展台。

动态展台中装有动力结构，可以实现升降、旋转、摇摆等功能。例如，旋转展台的运用可以使观众从固定位置观赏到展品的不同面，进行全方位的参观。动态与静态的结合能使展示过程显得生动活泼，使参观者直接介入现场。

（3）展台按造型形式可分为台座类、积木类、箱类、书写类和支架类等。

不同形状的展台带来的视觉感受也不同。其中方柱体的造型在展示中应用得最为普遍，三棱体、圆柱等形体用得也较多。通常较大的展品应用较低的展台，小型展品应用较高一些的展台，如图 5-37 和图 5-38 所示。对于一些特殊的展品，其展台应根据实际情况进行特殊设计。

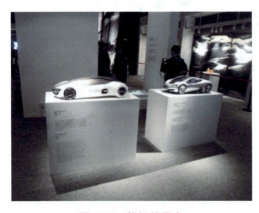
图 5-37 较低的展台

图 5-38 较高的展台

（4）展台按材质和工艺可分为木制类、金属类、有机玻璃类和综合类等。

（三）展柜

1. 展柜的含义

展柜是保护和突出重点展品的道具，既要具有封闭性、保护性，还要具有观赏性。

展柜主要用于各地区交易会的商品展示，以整摊位定做，根据产品特点，设计出与之匹配的产品展架，再加上具有创意的 Logo 标牌，使参展商品能够醒目地展现在公众面前，从而加大对产品的广告宣传作用。

2. 展柜的分类

展柜的形式通常有单面式、多面式、橱窗式和保护罩式等。装配式展柜通常是标准化生产好，进行组装即可使用的，如图 5-39～图 5-41 所示。

图 5-39　多面式展柜

图 5-40　橱窗式展柜

图 5-41　保护罩式展柜

特殊式展柜除了造型上特别定做外，其内部经常有特殊功能，例如特殊光效、恒温、防

潮、防盗、报警等功能或着重宣传企业形象。

（四）展板

展板主要是展示图文信息和分割展示空间的展具。垂直状态的展板与系列展架相配合，可以构成隔断、展墙、屏风等，进而分割空间。

展板可分为标准化展板和特殊规格展板。标准化展板的规格和形式要考虑与其配套的标准化结构系统的规格，例如展板吊挂的展架、墙体等。展板尺寸大小要兼顾纸张、材料的大小，如图5-42和图5-43所示。

图5-42　展板(1)　　　　　　　　　　　　图5-43　展板(2)

（五）模型

模型是按照实物或原始方案的形态、结构、表面材质、色彩、活动方式进行一定比例缩小或放大而制作出的具有真实感的展示道具，是一种用三维立体形式表现展览意图设计效果的造型手段。它运用多种技术、材料与加工手段，以特有的微缩形象有效地表现出设计方案的构思和意图，给人以较逼真的感受，如图5-44所示。

图5-44　模型

在会展中，有一些展品或展项因为大小不适合展出，或其他原因不能参展，那么可以用模型来代替展出。有些文字图片不能生动描述的展品，也可用模型进行再现。按技术分，模

型可分为传统模型、数字化沙盘、多媒体模型、虚拟漫游、环境画模型、互动投影沙盘等。

(六) 辅助设施

在展览空间中,根据不同的展览对象,需要使用各种不同的辅助设施道具,如围护的栏杆,展示说明的标牌,道路的引导系统,分散人流的屏障、花槽、烘托气氛的摆件、花草、衬布以及用于展示特定展品的特定展示陈列道具等,这些辅助道具在展览中也是不可缺少的。

1. 护栏

护栏是可以在会展空间中围合一定的空间,具有指示、引导观众走向和保护展品的道具,有永久性护栏和可移动性护栏两种。现代会展设计中多采用移动式护栏,形式上有钩挂式、沟槽滑轨式和柱形滑块联结式,如图5-45和图5-46所示。

图 5-45　护栏(1)

图 5-46　护栏(2)

(1) 钩挂式:立杆上端用金属或塑料制成的配有四个向上弯曲的挂钩,下端为插接式底座,横向联件用绳索或链条构成。

(2) 沟槽滑轨式:立柱顶端带有四条垂直圆钩槽的金属插件,底座为带有榫头的圆盘,直径为25～30厘米,中间为圆管立杆,尺寸为3.5～4厘米,长度为70～90厘米,横向可进行多种联件连接。

(3) 柱形滑块联结式:栏杆上端安置筒拱形滑轨,下端底盘以螺栓与主柱连接,横向联件采用尼龙织带。

2. 展示说明标牌

展示说明标牌的作用是对展品、展项进行简明扼要的表述,使参观者快速了解展品、展项的基本信息。设计上要与展品、展项风格一致,起到衬托装饰的作用。

3. 道路的引导系统

道路的引导系统主要是用于走路导向和告示的道具,可装饰和丰富展示空间。底座的形式较多,有网盘形、三角形、方锥形或十字形等,中央立柱为圆管或方管制作而成,顶端装配标牌版面,如图5-47和图5-48所示。

图 5-47　道路引导系统（1）　　　　　图 5-48　道路引导系统（2）

4．屏障

屏风、广告牌、展板都可以用作屏障，主要用来分隔展览空间、悬挂展品、张贴图文、传播信息、遮蔽视线、阻隔干扰、分散人流以及装饰等，如图 5-49 所示。

屏障分为隔绝式和通透式两种，有座屏、联屏、插屏、拆屏等结构形式。常用的屏风高度为 250～300 厘米，单片宽度为 90～120 厘米，联屏是用数个单片联结而成的。屏障在功能上可分为迎门屏、序幕屏、标语屏、装饰屏和隔断屏等。

5．花槽

花槽可以单独设置，也可以与展墙或其他展示道具配合使用，主要起装饰环境、引导观众、划分空间的作用。花槽内可以放置鲜花，也可以放置假花。

在会展空间内，运用花草进行点缀，会使空间充满生机和活力，在嘈杂的展会环境中也能带给人清新、宁静的感觉，如图 5-50 和图 5-51 所示。

图 5-49　屏障　　　　　　　　　图 5-50　花槽（1）

图 5-51 花槽（2）

第三节 展品陈列设计

随着会展设计的发展,"陈列"一词又加入了"信息传达、促进销售"的含义。展品陈列设计是一种视觉表现手法,是将理念转化为可视形象的创造性行为。陈列要随会展目的、会展空间的不同而变化,合理的展品陈列可以起到展示展品、提升展品价值的效果。

不可否认,许多会展设计方案存在着装饰过度的弊端,导致展品沦为配角,削弱了展示效果,阻碍企业市场目标的实现。因此,值得注意的是,展品陈列艺术是烘托展品的方法,也是推销商品的技能,展品是其最重要的服务对象。在务实的会展陈列设计方案中,展品实物本身是塑造美好形象的首选素材。

一、展示陈列概述

陈列在《辞海》中解释为:陈设或摆设,同时也泛指陈设、摆设的东西。英文为"display",有展示、表露、显示等意。

会展设计是一种可视形象的创造性行为,它涵盖了美学、心理学、视觉艺术和营销学等多种知识,同时利用各种道具,结合文化及展品定位,运用各种展示技巧将展品的特征表现出来。合理的展示陈列可以起到展示商品、突出企业品牌、合理利用空间、美化购物环境的重要作用。

二、陈列设计的原则

（一）以人为本

会展陈列与商品陈列、博物馆陈列有着异曲同工之妙。传统的展示设计仅重视"物"的作用,一切围绕"物"来展开,现代会展设计重视"人"与"物"的相互作用,提倡"以人为本",

"物"是围绕人而展开的。

在陈列设计中应注意人体尺寸与陈列高度的匹配,同时考虑人的视觉特征、行为习惯、心理尺度等。不同的展品陈列的方式要适合人的需求、吸引人的视线,以达到"最大信息传送"和"最小视觉障碍"的对比需要,并根据人的视觉与心理特征,从各方面进行视觉美的研究,以实现传送展品的最大信息,如图 5-52 所示。

图 5-52 以人为本的展柜

(二) 整体性原则

会展陈列设计中应注意整个展示主题、产品风格、空间特点,运用符合主题风格的道具,选择适当的陈列方法,突出展品、展项,烘托主题气氛。陈设设计就像是"导演",道具是"演员",会展空间是"舞台"。陈设设计按照会展主题这个"剧本"布置道具,在空间舞台上进行演出。演员、舞美都要符合剧本的需求。

例如,服饰展示可以突出服饰特征、元素、色彩,确定出以服饰为主题陈列展品,如图 5-53 所示。

休闲品牌服装展示可以关注休闲、轻松、舒适的性质,如图 5-54 所示。

图 5-53 体现服饰主题的道具　　　　　图 5-54 体现休闲主题的道具

儿童产品侧重于可爱、童趣、娱乐等特质。体现童趣主题的道具如图 5-55 所示,充分运用展示环境因素,通过光照、色彩、展示、空间位置实现体现童真的展示效果,吸引儿童的注意,唤起成年人的童年记忆。

(三)突出展品

陈列设计的目的就是运用各种手法在展示环境中突出展品、展项,把具有促进销售机能的展品、展项放在显而易见的、适当的位置上,以创造更多的销售机会。

根据展品、展项的特点,将其放置在适合的高度上,既要引起参观者的注意,又不能太高,以免影响观看。整个会展空间中,突出陈列不宜过多,也不宜在狭小的通道内做突出陈列,以免影响通道顺畅,如图 5-56 所示。

图 5-55 体现童趣主题的道具

图 5-56 突出展品的展台

(四)安全性原则

陈列设计要考虑吸引力,也要考虑展品、展项的安全性,不能给参观者的参观活动带来危险,还要有效地保护展品、展项安全展出。大型陈设要稳定牢固,小型展品要不易散落,吊挂展品的悬吊紧固件要结实,不能给参观者造成危险,不能阻塞人流疏散通道。

三、陈列的方式

陈列按空间、陈列组合方式、展示效果等划分,方式也各有不同。

(一)按空间划分

会展空间为会展陈列提供了设计基础。会展空间主要是由地面、各种立面隔断和顶部空间组成的。陈列的方式有很多,按展示空间位置可以分为立面陈列、地面陈列、顶面陈列。一般以立面陈列和地面陈列为主。

1. 立面陈列

立面陈列是指在展墙、展壁上用钉、贴、挂的方式进行布展设计,主要是展出薄的、小的、平的或文字类介绍展品、展板等。高度要在参观者视觉范围之内,辅助相应的灯光设计,注意避免引起视觉疲劳。

色彩要注意与周围环境的协调,避免眩光。一般会展空间的立面大多起到分隔空间、引导流通通道的作用。利用参观者必经的立面展壁,对于有限的会展空间,既节约了空间面积,又能起到突出展品的作用,起到了良好的展示效果,如图5-57和图5-58所示。

图5-57　立面陈列(1)　　　　　　　　　图5-58　立面陈列(2)

2. 地面陈列

地面陈列是会展空间最常用的展示方式之一,即在地面上布置各种展柜展台,充分地展示展品、展项。

参观者俯视观看展品、展项,可以充分观察、详细了解,甚至还可以亲自尝试,进行互动。展柜、展台可以设计成多种高度,进行空间上的落差设计,更好地突出展品,通过展柜和展台的不同组合方式达到更加丰富的展示效果,如图5-59所示。

3. 顶面陈列

会展空间的顶面由于位置比较高,不符合人们观看的正常高度,一般很少进行展品、展项的陈设,更多地进行会展空间装饰,丰富陈列层次、渲染展厅气氛。如果将展品悬挂到符合人们观看需求的高度,要尽量避免将其放置在人流通道的上方,以免形成流动阻碍,如图5-60和图5-61所示。

(二) 按陈列组合方式划分

图5-59　地面陈列

陈列按其组合方式可以分为主题陈列、分类陈列、特写陈列、对称陈列、场景陈列、综合陈列。

1. 主题陈列

会展空间基本上都是有针对性的,对某个专题项目、特定行业产品或企业进行展示。展示内容有针对性,因此陈列的方式、风格也要符合整体的主题。例如服装展示、家电展示、软件展示、设备展示、图书展示等,不同的主题,以及企业、产品的不同风格都是陈设设计的影响因素。如图5-62所示,金饰展位设计成金砖做成的围墙的样子,突出了金饰的主题。

图 5-60　顶面陈列(1)

图 5-61　顶面陈列(2)

图 5-62　主题陈列

2. 分类陈列

同一企业可能也有不同类型的展品,要注意在整体展示陈列中,不同类型展品之间的相互联系性和协调性。不同种类的展品、展项可以按照风格、功能、色彩、材质、类别等不同属性进行分类陈设,便于参观者较快地找到感兴趣的展品,并且有利于整体空间协调。

3. 特写陈列

对于特别的、新技术、着重推出展示的展品、展项可以进行特写陈列,把这类展品放置在空间中心或显著部位,其余展品围绕其周围进行展示。也可以通过升高展台、展柜的高度,或同时提高观众观看位置高度,再配合声音、光效、动态展示以吸引参观者注意,如图 5-63 和图 5-64 所示。

4. 对称陈列

对称陈列是指展品、展项可以在不同空间、不同形态、不同程度地对称。一般围绕一个中心进行左右、上下或四周的对称。对称中心往往是视觉中心,可以是实体,也可以是虚空

图 5-63　特写陈列(1)　　　　　　　图 5-64　特写陈列(2)

间。可以设计对称中心进行特殊展示,也可以是品牌形象展台。展示效果上会有传统、庄重、朴实的空间效果。

5. 场景陈列

在陈列方式上还可以进行场景式陈列,把展品、展项按照某种场景进行展示。场景可以是对现实生活场景的一种再现,通过声、光、电的运用,烘托场景气氛,让参观者有一种身临其境的感受。也可以是对某种理想化场景的描述,使参观者感受到展品的理念和特定意义,如图 5-65 和图 5-66 所示。

图 5-65　场景陈列(1)

6. 综合陈列

在会展上,由于空间限制,还常常将不同种类、不同规格的展品经过合理的搭配,综合地布置到一个空间内。综合陈列应注意展品的展示之间的协调,避免过于混乱,如图 5-67 所示。

图 5-66　场景陈列（2）　　　　　图 5-67　综合陈列

（三）按展示效果划分

陈列按展示效果，还可以分为静态陈列和动态陈列。

1. 静态陈列

传统展示多为展柜、展板、展台陈列等静态的陈列。

会展空间更多地希望促使参观者主动接受展品、展项信息，并进行有效的交流。所以在会展空间内，可以开放展品、展项。参观者可以直接触摸、翻动、尝试使用展品、展项，直接参与展示活动，减少参观者与展品的距离，增强参观者的直接感受，进行有效的信息沟通，如图 5-68 和图 5-69 所示。

图 5-68　静态陈列（1）　　　　　图 5-69　静态陈列（2）

2. 动态陈列

近些年数字媒体技术、多通道交互技术在展示过程中得到了运用和推广，调动起"审美主体"的能动性，增强了参观者与展览的交流。展会中的动态陈列如图 5-70 和图 5-71 所示。

图 5-70　人物动态展示

图 5-71　3D 虚拟交互动态展示

本章从人机工程学、展示道具和展示陈设入手，使学生对会展设计要素有一定了解，并进一步掌握会展设计的方式。

1. 人机工程学在会展设计中有哪些应用？
2. 展示道具有哪些？
3. 简述展示陈列的形式。

　调研会展中一个品牌的展示道具与陈列方式的设计方案

项目背景

参加一个会展，可以由教师指定选择一个企业或者小组自己确定一个企业，调研该企业在本次会展上的展示道具和陈列方式的运用，各小组成员进行调研并完成最后的报告，目的是提高学生的观察能力、沟通能力、设计能力，了解人机工程学在会展设计中的应用。学生可以在调研中发挥主动性和灵活性，把着眼点指向品牌文化如何在会展设计的道具、陈列方式中体现，如何通过人机工程学中的知识，有效地提高参观者与展品之间的有效交流。

项目要求

将全班学生进行分组，分别组成不同的调研小组，由教师说明本次调研的要求和目标，并提供参考资料。

撰写调研报告并进行分享交流。

项目分析

展示道具和陈列方式的选择是会展设计的重要组成部分。通过有针对性的品牌产品展示方案的分析研究，理解会展设计的过程和设计方法。选择参展企业时，建议选择具有一定行业影响力或者本次会展道具和陈设表现突出的，更具有典型性。

第六章

会展色彩与照明设计

（1）了解会展设计中色彩的构成、搭配及使用原则；
（2）了解会展设计常用照明灯具的类型和选择方法；
（3）掌握会展色彩设计和灯光设计的使用方法。

随着会展行业的蓬勃发展，会展设计也越来越重要。而色彩和照明在会展设计中以其独特的性质起着重要的显示作用，它能强化展品视觉效果，塑造展区空间形象，深化展览主题思想，以极强的感染力唤起人们的情感，使观众更好地接受和理解会展信息。

在会展设计中，色彩与照明是体现会展视觉展示艺术感染力必不可少的一部分。本章将从会展设计中的色彩构成搭配、照明色彩的使用等方面带领大家学习会展中色彩和照明设计的运用。

斯德哥尔摩车展百年诞辰

2003年4月4日，斯德哥尔摩国际车展迎来了百年诞辰。这次斯德哥尔摩国际车展是其自1903年诞生以来规模最大的一次。本次车展在瑞典国王卡尔十六世·古斯塔夫的宣布下，伴随雄壮的军乐演奏声拉开了序幕。

斯德哥尔摩展览馆占地57 000平方米，宏大的展厅中停满了来自全球63个品牌的700辆当时最新款汽车。其中包括奔驰、奥迪、凯迪拉克、大众等品牌在内的近50款新车是首次在瑞典亮相。虽然没有模

特,没有演出,但那些衣着鲜亮的业内人士悠闲地穿行在光彩照人的一款款新车之间,显得更加怡然自得,如图6-1所示。

图6-1　斯德哥尔摩车展(1)

瑞典的"国宝"沃尔沃和绅宝汽车占据了小车展厅的两角,它们的展位面积为全馆最大。沃尔沃推出了集环保、舒适、安全于一身的多用途概念车,颇为引人注目。在全球资源日益匮乏的今天,节能环保车型备受关注和喜爱也是理所当然的。

斯德哥尔摩国际车展每3年举办一届,是北欧规模最大的国际车展,本届车展持续10天,以"设计——色彩与形状"为主题。一排排整齐的发光二极管感性地营造出宁静和谐的会展氛围,用统一的色彩基调巧妙地配合了整个展示活动,配以独特色彩设计的展品——节能概念车模型,制造出绚烂的视觉主题效果,突出展品的特色,体现了"设计——色彩与形状"的会展主题,如图6-2所示。

图6-2　斯德哥尔摩车展(2)

案例导学

在明亮简洁的小管灯光映衬下,各个款式的车型在与之相应的展厅基调的配合下散发着自己独特的魅力,吸引着来往观众驻足观赏,没有靓丽的模特,没有绚

丽的灯光效果，这里只有展品自己独特的形状和色彩展示。在斯德哥尔摩车展百年诞辰里，车展突出的是展品自身的特色与魅力，没有多余的展品外部陪衬，唯有静谧氛围中熠熠生辉的各款造型酷炫、色彩鲜明的轿车。

第一节　会展色彩设计

伟大的色彩学家歌德曾说："一切生物都向往色彩。"作为高等动物的人类，对色彩具有比其他生物更为敏锐的感受能力，而在人体诸视觉要素中，色彩是对视觉刺激最为强烈、反应最快的视觉信息符号。

人始终生活在一个充满色彩的世界。我们看待一件事物时，首先映入眼帘的便是它的色彩形态，因此人们在视觉上积累了大量关于色彩的经验，包括精神上的和物质上的经验，这也使一些色彩成为常识性的色彩符号和事物的象征，因此色彩极易影响我们的态度，唤起我们的情感。色彩在会展设计中起着至关重要的作用，这是显而易见的。会展的展区展示带给观众的不仅仅是一种美感，而且表达了设计者所要营造的某种气氛和情感心境。而色彩便是会展设计者传递信息、营造氛围的法宝，利用某些色彩所蕴含的信息经验，将其应用到展品设计中，以达到调动观众情感变化，营造特定氛围的目的。

一、会展色彩设计的使用原则

色彩对会展的作用主要体现在优化视觉效果、渲染气氛以及调节风格等方面，它是会展艺术造型得以表现的一个重要因素，是会展布置的重要基础。

一个优秀的会展设计师应懂得把色彩设计放在非常重要的位置，根据会展的主题有目的、有计划地进行展示空间的色彩总体规划与设计，它涉及色彩的设计原理、色彩的视觉特性、色彩对比与调和、色彩的心理感受，以及自然光源与人造光源的利用等，最终达到光色与展品色以及环境色的相互融汇，给人以视觉和心理上的色彩满足感。

把握会展中的色彩要遵循以下几个方面的原则。

（一）整体及系统性原则

整体及系统性原则即统一性原则，展示设计中整体色彩关系要整合一致，形成统一的色彩基调，色彩过于调和则单调乏味、没有活力，但对比过于繁杂零乱则无序，令人产生不安定感。

因此，要以统一的色调为基础，会展空间、道具、展品、装饰等都要在色彩上遵循统一性，用有规律的色彩对比法则与构成原理来调节会展空间的节奏，如图6-3所示。但色彩统一并不意味着一个展示仅有一个统一的色调，这要根据不同的展示主题、展示内容来确定。

图6-3 统一色调的展厅

案例

北京自然博物馆

在博物馆动物展示的设计中,设计师分别在墙壁上采用通透性的黄色代表陆地,用绿色和蓝色代表淡水和海洋,通过不同色彩的搭配,巧妙地将不同区域所介绍的不同主题展现给观众,运用不同色调展现不同区域的主题,如图6-4和图6-5所示。

图6-4 北京自然博物馆(1)

图6-5 北京自然博物馆(2)

(资料来源:http://www.bmnh.org.cn)

嵩山少林寺兵器房陈列馆

位于河南省登封市西少室山的少林寺是中国佛教禅宗祖庭,有"禅宗祖庭,天下第一名刹"之誉,而少林功夫更是远近驰名,对于十八般兵器相信大家也是耳熟能详,在汉威"少林寺武器陈列馆"中陈列着这些少林传统兵器,在统一的褐色基调下,整个展厅洋溢着古色韵味,与少林寺禅宗祥和静谧的氛围相映衬,仿佛让人穿梭时空,亲身感受少林武术的历史魅力,统一褐色基调营造出浓厚的历史氛围,如图6-6和图6-7所示。

图6-6 嵩山少林寺兵器房陈列馆(1)　　图6-7 嵩山少林寺兵器房陈列馆(2)

(二)突出主题原则

色彩的设计应该突出展体空间气氛,展示展品的重点内容。因为在会展中,观众面对的最大形态是展示形体构成,面对的最主要视觉对象是展品。所以,会展的色彩设计应以突出展体构成空间气氛和主题性展品的陈列为主。

比如展示电器、摄影器材等,应多用冷色调,如蓝色、绿色等,这类色彩给人的感觉相对稳重、冷静,可以突出科学的严密性与展品性能的可靠性。

不同性质主题的展会应当选择不同主体色彩,比如社会历史性的主题展会,色彩的选择应兼有沉静的色调和兴奋的色调;纪念性主题展会,以兴奋色调为主;民族、民俗主题展会,需尊重该民族的风俗习惯或遵守当地的传统色调;艺术性主题展会,以沉静色调为主;自然性主题展会,色彩应接近于自然色;科技性主题展会,以沉着中性色为宜,主体色彩要与展品的文化内涵相适应,不能矛盾。

小贴士

色彩的形成

早在17世纪后半叶,英国科学家牛顿便通过色散实验得出一个结论:世界上一切物体都是由于光源的照射才会呈现出各种各样的颜色,也就是色彩。其实物体表面的色彩是由三要素决定的,即光源的照射、物体本身反射一定的色光、环境

与空间对物体色彩的影响。

光源色：由各种光源发出的光，光波的长短、强弱、比例性质的不同形成了不同的色光，称为光源色，如表 6-1 所示。

表 6-1　可见光波长与颜色的对应关系

颜色	波长/纳米	颜色	波长/纳米
紫	400~450	黄绿	560~580
蓝	450~480	黄	580~610
绿蓝	480~490	橙	610~650
蓝绿	490~500	红	650~780
绿	500~560		

物体色：物体色本身不发光，它是光源色经过物体的吸收反射，反映到人视觉中的光色感觉，这些本身不发光的色彩统称为物体色。

色彩三要素

色彩三要素是构成色彩的 3 个基本元素，即色相、纯度、明度。

1. 色相

色相表示色的特性，用于区别色彩的名称，如红橙黄等。色相跟色彩的明暗和强弱没有任何关系，只是纯粹表示色彩间的颜色差异。颜色的不同是由光的波长的长短差别所决定的。

2. 纯度

纯度表示色彩的饱和度，即色相中灰色分量所占的比例，它使用 0(灰色)~100%(完全饱和)的百分比来度量。色相感越明确、纯净，其色彩纯度越纯，反之，则越灰。

3. 明度

明度表示色彩的强度，即明暗程度。它在色构学中被称为"色彩的骨架"，存在于各种色彩当中，展现色彩的视觉冲击力和丰富的变化。色彩可以分为有彩色和无彩色。在无彩色系中，白色明度最高，黑色明度最低，灰色居中；在有彩色系中，黄色明度最高，紫色明度最低，具体可参照才熟悉的黑白灰等级标准。对于任何一个有彩色，掺入白色可提高明度，掺入黑色可降低明度，即可通过加黑加白得到一系列明度变化的色彩。

（三）艺术性原则

艺术性原则主要是指在色彩设计过程中合理地运用艺术的表现方法和形式，达到强化视觉记忆，凸显独特性的效果。

随着经济的迅速发展，人们的精神文明水平也进一步提高，艺术欣赏能力、艺术修养普遍提高，大量重复相似的色彩设计形式和视觉样式变得乏味，很难吸引观者注意。这就要求会展展厅的色彩除了有必要的实用功能外，又要兼备审美功能，这既是展会形象设计的重要内容，也是构成会展空间环境的景观构筑的重要组成部分，迎合人们的审美需求。

因此,会展空间的系统色彩设计在综合社会文化、展会规模和内容,把握材料、施工、照明等因素的合理定位的同时,既要充分了解色彩的情感语言和表现技巧,也要考虑到与受众心灵的沟通,通过艺术的表现方法和形式给人以视觉感染力。如宁波机械展效果图,以红色和白色为主基增强视觉吸引力,如图6-8所示。再如2012北京国际旅游博览会西城展区,仿古建筑展厅艺术感十足,如图6-9所示。

图6-8 宁波机械展效果图　　　　图6-9 2012北京国际旅游博览会西城展区

(四)服务于观众及企业的原则

会展色彩设计应从生理、心理学角度出发,使会展空间色彩的面积、色相和纯度、明度等呈现有效和有规律的变化,来满足不同观众的需要,体贴参展观众的感官需求,让其得到舒适的视觉享受和体验;会展色彩设计需重点突出展品核心内涵及企业品牌形象,明确会展展示是企业产品营销推广及品牌形象传播的重要途径,是以企业为服务对象的推广活动。

二、会展设计色彩构成

色彩构成从人对色彩的知觉和心理效应出发,利用科学原理分析与艺术形式美相结合的方法,发挥人们的思维主观性及多样性。利用色彩在空间、质与量方面的可变性,把复杂的色彩现象还原成基本要素后再进行多层次、多角度的组合配置。会展设计应从色彩构成的角度进行富有创意、新颖独特的设计。

(一)关于色彩构成

1. 色彩构成重在研究色彩的规律

色彩构成主要是在平面上通过研究色彩的规律,将复杂万变的色彩现象整合、归纳为基本的色彩要素,并进行抽象和组合,将理性色彩知识融于感性的色彩实践之中,提升色彩品位和功效,进而使之达到最优化的功能性和审美需求。

2. 色彩构成是现代形象设计的语言

色彩构成的关键在于"构成",它包括行为含义和形象含义。

从行为含义来讲,"构成"是人对物质形态能动地改造、加工或组合,并赋予其实用的功能及审美或研究的价值。从造型含义来讲,"构成"则是对形态要素、外形表达、视觉原理和心理效应的科学研究,是现代形象设计的流通语言,是视觉传达艺术的重要创作手法。

小贴士

运用色彩科学进行设计

色彩构成的英文名称是 Interaction of Color,又称为色彩的相互作用,是在色彩科学的理论体系的基础上,研究符合人们知觉和心理原则的配色创造,即将复杂的视觉表象还原为基本元素,综合运用物理学、心理学基本原理去发掘、把握和创造绝佳的"美"的表达效果。它是个组合再创造的过程,因此在造型和配色的过程中应尽量减少客观因素的限制,充分发挥主观能动性及创造性思维,将视觉思维的理性和敏感的色彩感觉相结合,强调想象力和创造意识的多维渗透。

扩展阅读

色彩构成理论的现况与发展

目前色彩构成理论主要着眼于两大范畴,一是物理、生理方面的色彩视觉基础,包括色彩的基本属性及基本规律,色彩与人的感知系统的关联等,它属于色彩科学范畴;二是心理、美学方面的视觉艺术规律,它是色彩构成理论的主要部分,包括色彩的心理效应、人的心理与色彩的内在联系以及外在表现、色彩美一般规律的研究等,它属于色彩美学范畴。这两部分组成色彩构成理论研究的完整系统。色彩构成理论形成之后,对于抽象绘画,特别是对于工艺设计的发展起到了不可估量的作用。

但由于当时一些基础学科发展现状的限制,在阐述色彩现象时,色彩构成研究仍在一定程度上处在感觉经验层次上。对于色彩构成理论起到奠基作用的康定斯基,曾用散文般的手笔对色彩构成形式作过很多精妙的论述,这些论述至今仍在色彩构成教学中被反复引用,成为构成理论的重要内容。但他的这些论述都是对色彩刺激所引起的人们的心理感受的描述,对其影响途径和方式并无触及。

美国著名艺术评论家阿恩海姆(R.Arinheim)指出:"人们对色彩作用于肌体时,对肌体的影响和产生影响的生理过程一无所知,甚至连个假说都没提出来。"这种情况至今仍无明显进展。虽然它不是色彩构成研究所能解决的,但在这种情况下,色彩心理更深层的研究肯定会受到一定的制约。

另外,色彩美学中的一些概念现在仍得不到澄清。例如对于色彩的和谐问题,众多理论各执一词。美评论家阿恩海姆对此作了大篇幅的阐述,最后仍承认没有统一的标准体系。色立体的发明者奥斯瓦尔德曾根据他的色彩理论断言庞贝壁画上那样大面积的朱红色是拙劣的,但今天看起来画面色彩和谐得简直令人肃然起敬。由此看来,色彩构成研究还需放到更加宽泛的背景中进行。

色彩构成理论从产生至今不过几十年,它的发展前景是极为可观的。特别是在我国,它被引进的时间并不长,目前基本上未脱离工艺设计的范畴,这就大大限制了它的使用价值。色彩构成对于纯绘画、摄影、电影摄影、舞台美术、影视美术等和造型有关的艺术形式将会产生越来越大的影响,这一点是不容置疑的。

时至今日,对于色彩理论及应用的研究远远没有结束,我们拥有更多的研究方式和方法、愈发先进的设备和实验器材、更广泛的信息来源,计算机取代手绘的作图方式以及各种肌理的运用和材料的使用,使色彩构成有了更加丰富多变的表

现形式。如目前全世界范围内掀起热潮的光电涂鸦艺术,依靠色光运动创造奇妙的视觉形象,艺术创作不受环境和方式的局限,艺术家可采用各种先进的材料、器材、创作形式和多样的方法,并结合摄影、影像、激光等技术手段,营造令人惊叹的光色效果。

(二)会展设计中色彩构成的调和规则

对比与调和是空间色彩设计构成的基本规则。同一色相的颜色可以用明度的变化产生对比;同一明度的颜色也可以用不同色相或纯度产生对比;近似色和邻近色的运用有利于组成和谐的色调。

为了增加空间色彩的活跃气氛,往往也可使用对比色或补色,但需要运用主色调来进行统一。以对比色调为主,有助于空间个性化、差异化的表现。但应注意调整视觉生理和心理的和谐感。

1. 色彩的对比

展示空间拥有统一色调是必要的条件,但绝非充分条件,色彩的对比关系在色彩设计中也是相当重要的,没有色彩的对比就没有色彩的表现,它是通过"色反差"以及"色对应"两个途径来丰富画面、渲染气氛以及表达情感的。色彩对比的影响因素有以下几种:色彩的面积比例、明度、纯度、时间。常用的色彩对比应用技巧如下。

(1) 建立色彩间的补色关系,强化色相对比作用。前者是色相环上呈180°角的色彩对比,后者是色性环上相距90°的色彩对比,均能给人强烈的视觉刺激感。

(2) 强化面积对比效果。在会展设计中,强调各部分色彩在空间环境中所占的面积比例能营造出一种活跃、跳动的氛围。

(3) 注重明度差别形成的对比。

(4) 提高对比色彩的纯度,强化色彩间鲜艳程度的对比。

(5) 应用色彩心理学的知识,利用冷暖色调所引起人们的心理情感变化,营造特定的意境氛围。

2. 色彩的调和

会展设计是一项庞大的工程,在整体基调确定的前提下,仍需统一考虑展示空间道具、展品、照明等多方面因素的色彩调和,使整个展厅形成统一的主题风格。常用的色彩调和方法有如下几种。

(1) 从色相角度。

① 任何无彩色与有彩色都能调和。

② 同色相调和必须改变纯度、明度,易取得理想的搭配,具有朴素、单纯的特点。

③ 类似色相较之临近色相有一定的变化,调和有较好、统一的效果。

④ 对比色调和色差大,须增加明度和纯度的共性。

(2) 从明度角度。

① 同一明度容易调和,同明度不同色相配色时既调和又有变化。

② 邻近明度的配色具有统一的调和感,明度变化单调,必须变化色相和纯度增加对比。

③ 类似明度的配色比较含蓄、柔和,以色相、纯度稍加变化为好。

④ 对比明度的配色比较明快,但较难统一,须增加色相与纯度的共性。

（3）从纯度角度。

① 同一纯度的配色容易调和，明度、色相不同都能取得调和的效果。

② 邻近纯度的配色也容易调和，但缺少变化，因此要注意变化明度、色相。

③ 类色纯度调和同邻近纯度调和类似。

④ 对比纯度的配色可以运用色相的同一（或类似）、明度的同一（或类似）来增加调和感。

（三）色彩心理

在展示设计中，色彩的应用有着重要的作用。不同的人依据其所属的亚文化圈，会对色彩产生不同的联想及联觉，优秀的色彩应用和组合不仅能引起公众的注意力，还能引导公众的联想、联觉，使其理解会展所传达的隐性视觉信息。

因此，在色彩设计中充分考虑色彩的心理效应来设计展示色彩，是高效传递展会信息、成功塑造展会形象的重要环节。不同的色彩能给予人们不同的心理感受，这是由个人的色彩情感认知决定的。

下面针对几种常见的色彩进行简要分析。

1. 红色

红色在可见光谱中，波长最长，感知度高，是所有色彩中最强烈、最有感染力的色彩。红色具有人们生活中较为复杂的情感因素，如火热、革命、力量等，个性极强，表现一种积极向上的情绪。

看到红色使人愉悦，因此它也常被用作欢乐、喜庆、胜利时的装饰色，例如过年的红对联、结婚时的红剪花等；红色还可表示愤怒、流血、战争，由于红色常常出现在战争、斗殴等场景中，也成为恐惧、暴力等负面信息的象征色。

由于红色的刺激性过强，大面积地使用容易使观众产生视觉疲劳。总之，红色是一种强烈、冲动有活力的色彩。红色的派生色——粉红，以其浪漫温柔的情感意蕴，深受女性及儿童的喜爱，常在一些儿童用具展、珠宝展等会展活动中使用。

2. 橙色

橙色的波长仅次于红色，长于黄色，但它同时具有红与黄的属性，是暖色系中最温暖的色彩。它常使人联想到金色的麦田、丰硕的果实，因此它所传达的是一种富足、兴奋的意境。橙色具有搭配性，橙色中加入白，变成浅橙色，俗称象牙白，具有温馨、柔和的色彩效果。橙色中加入褐色则显得稳重。

3. 黄色

黄色是明度最高的色彩，常给人轻快、温暖、愉悦、积极的感觉。它以色相纯、明度高、色觉暖和以及可视性强为特征。黄色灿烂、光辉，因此常为帝王所好，作为皇室权威的象征；黄色有着金子的光芒，又常用来象征财富。

4. 绿色

绿色兼具黄蓝两色的色彩属性，它有着稳定、中性、温和、新鲜的性格。绿色与其他色彩对比时，会呈现不同的情感倾向。

5. 蓝色

蓝色是典型的寒色，给人一种清爽、神秘、清晰、理性、博大的感觉，高科技展示常用蓝色作为基色。

6. 紫色

紫色在可见光谱上波长最短,是一个极易受明度影响而使情感意味截然相反的色彩,它有着优雅、神秘、奢华、幽深、吉祥、敬畏、忧郁、消沉等心理效应。

当紫色淡化时,明度明显提高,会呈现优雅、奢华的女性化意味;当它暗化、深化时,会给人一种压迫、威胁的感觉,进而使人产生负面心理。紫色在古代欧洲是皇室的专用色,即便在我国,紫色也是具有相当高的地位,例如紫气东升、紫云(祥云)、紫禁城等具有祥瑞、吉祥和等级象征的含义。

7. 白色

白色是混合色,也被称为全色光,它是全部色彩的总称。它具有纯洁、明亮、正直、忠贞、神圣、朴素、伤感等色彩意象,在不同的民族和地域,其喜好和象征意义是不一样的。在西方,白色是婚礼的色彩,新娘身披白纱,象征纯洁和忠贞;而在中国,白色则与丧礼有关,如白色的丧服。

8. 黑色

黑色与白色相反,它吸收所有色光,是最暗的颜色,具有截然不同的色彩意味,如严肃、厚重、黑暗、寂静、未知、恐惧、罪恶、孤独等,在不同场合、不同用途下,黑色具有不同的含义。

黑色具有消极意义,如黑名单、黑社会、死亡、绝望等;黑色也具有积极意义,如西方的婚礼殿堂新郎的礼服以黑色为主色彩,象征着义务和责任;黑色还可以起到陪衬作用,如以黑色与纯度高、明度低的色彩并置时会产生浑浊、沉闷无生气的视觉效果。

9. 灰色

灰色介于黑、白之间,属无彩色,有着朴素稳重、平和内涵、沉默等色彩印象。它能起到调和各种色相的作用,是设计和绘画中的重要配色元素。

色彩的象征、联想和联觉意义也是会展设计者必须考虑的设计要素,它在社会行为中有着标志和传播的双重作用。设计师应从展会时代背景、地域特色及参展观众的种族、年龄、性别、文化层次、宗教信仰等多角度、多层次地考虑色彩运用的合理性和有效性,为会展形象传播奠定基础。

学习色彩构成时借助代表西方人感知习惯的"克拉因色彩感情价值表"和代表东方人(主要是日本人)感知习惯的"大庭三朗色彩感情价值表"来认识色彩给予人的丰富联想,如表6-2和表6-3所示。

表6-2 克拉因色彩感情价值表

颜色	客观感觉	生理感觉	联　　想	生理感觉
红	辉煌、激烈、豪华、跳跃(动)	热、兴奋、刺激、极端	战争、血、大火、仪式、圆号、长号、小号、罂粟花	威胁、警importance、热情、勇敢、庸俗、气势、激怒、野蛮、革命
橙红	辉煌、豪华、跳跃(动)	烦恼、热、兴奋	最高仪式、小号	暴躁、诱惑、生命、气势
橙	辉煌、豪华、跳跃(动)	兴奋(轻度)	日落、秋、落叶、橙子	向阳、高兴、气势、愉快、欢乐

续表

颜色	客观感觉	生理感觉	联　　想	生理感觉
橙黄	闪耀、豪华（动）	温暖、灼热	日出、日落、夏、路灯、金子	高兴、幸福、生命、保护、营养
黄	闪耀、高尚（动）	灼热	东方、硫黄、柠檬、水仙	光明、希望、嫉妒、欺骗
黄绿	闪耀（动）	稍暖	绿春、新苗、腐败	希望、不愉快、衰弱
绿	不稳定（中性）	凉快（轻度）	植物、草原、海	和平、理想、平静、悠闲、道德、健全
蓝绿	不稳定、呼应（静）	凉快	湖、海、水池、玉石、玻璃、铜、埃及、孔雀	异国情调、迷惑、神秘、茫然
蓝	静、退缩	寒冷、安静、镇静	蓝天、远山、海、静静的池水、眼睛、小提琴（高音）	灵魂、天堂、真实、高尚、优美、透明、忧郁、悲哀、流畅、回忆、冷淡
蓝紫	静、退缩、阴湿	寒冷（轻度）、镇静	夜、教堂窗户、海、竖琴	天堂、庄严、高尚、公正、无情
紫	阴湿、退缩、离散（中性）	稍暖、屈服	葬礼、死、仪式、地丁花、大提琴、低音号	华美、尊严、高尚、庄重、宗教、帝王、幽灵、豪绅、哀悼、神秘、温存
玫瑰	豪华、突出、激烈、耀眼、跳跃（动）	兴奋、苦恼	深红礼服、蔷薇、法衣	安逸、虚荣、好色、喜悦、庸俗、粗野、轻率、热闹、爱好、华丽、唯物的

表 6-3　大庭三朗色彩感情价值表

颜　色	联想的东西	心理上的感觉
红	血、太阳、火焰、日出、战争、仪式	热情、激怒、危险、祝福、庸俗、警惕、革命、恐怖、勇敢
橙	夕照、日落、火焰、秋、橙子	威武、诱惑、警惕、正义、勇敢
橙黄	收获、路灯、橘子、金子	喜悦、丰收、高兴、幸福
黄	菜花、中国、水仙、柠檬、佛光、小提琴（高音）	光明、希望、快活、向上、发展、嫉妒、庸俗
黄绿	嫩草、新苗、春、早春	希望、青春、未来
绿	草原、植物、麦田、平原、南洋	和平、成长、理想、悠闲、平静、久远、健全、青春、幸福
蓝绿	海、湖水、宝石、夏、池水	神秘、沉着、幻想、久远、深远、忧愁
蓝	蓝天、海、远山、水、月夜、星空、钢琴	神秘、高尚、优美、悲哀、真实、回忆、灵魂、天堂
紫蓝	远山、夜、深海、死、竖琴	深远、高贵、幻想、神秘、宗教、庄重
紫	梦、藤萝、仪式、大提琴	优雅、高贵、幻想、神秘、宗教、庄重
淡蓝	水、月光、黎明、疾病、钢琴	孤独、可怜、忧伤、优美、清净、薄命、疾病

续表

颜　色	联想的东西	心理上的感觉
淡粉红	少女、樱、春、梦、大波斯菊	可爱、羞耻、天真、诱惑、幸福、想念、和平
白	雪、白云、日光、白糖	洁白、神圣、快活、光明、清净、明朗、魄力
灰	阴天、灰、老朽	不鲜明、不清晰、不安、狡猾、忧郁
黑	黑夜、墨、丧服	罪恶、恐怖、邪恶、无限、高尚、寂静、不祥

三、色彩搭配

（一）色彩搭配的重要性

1. 色彩设计的关键在于配色

成功的会展色彩搭配不仅能提高展品的吸引力，而且能更好地宣传展会理念、传达展会形象，这也就要求会展设计人员有合理的色彩搭配知识结构，并且从色彩搭配的美学基本知识、心理效应及亚文化圈差异等多方面、多角度设计理想的会展色彩搭配方案，把色彩的审美性以及其视觉心理效应紧密结合起来，以取得高度统一的效果。

色彩搭配设计的目的是推销展品，吸引观众，因此，设计应满足展品展示的需求，适应观众参观的需要。

2. 好的配色是精美、雅致的表现

单一中性色的同一色彩组合是最为稳妥、最为保守的方法。互补色的配色是色相环上相对应的色彩，是最醒目、最有差别的配色，也是较难调和的配色。这些配色可以使设计空间充满活力，使人感到愉快、精力充沛。

根据美国色彩学家孟赛尔的色彩调和理论，三色配色色相环上任何三角形的3种配色都是调和的色彩。这些配色倾向于色彩轮廓清晰、引人注目，比较适合整体会展大环境的设计。任何设计均含形、质、色3方面的基本要素。而色彩则是设计中最重要的视觉传达要素，它往往起着先声夺人的视觉效果。

3. 良好的色彩设计能加强展品的视觉感染力

在设计中，良好的色彩设计能加强展品的视觉感染力，给人以新颖、舒适、安全、可靠的视觉感受。不恰当的色彩设计会从生理和心理上给受众带来不良的影响，引起视觉疲劳、紧张、错觉等。

因此，在色彩的设计过程中，不仅要考虑色彩的艺术效果，还应重视色彩的视觉心理作用，注重运用色彩的生理学、心理学等相关科学理论，针对参展观众、时间、场合、地点等因素的要求，科学地选择色彩，正确地使用色彩，充分发挥色彩的视觉心理作用，为人们创造一个良好的色彩环境，从而提高人们接受信息的能力以及对事物的感知度。

总的来说，配色分为两种，一是遵循章法的配色原则，另一种就是打破常规，避开原则性的束缚的配色原则。例如，浅绿色或浅桃红色会使人产生春天般的温暖感觉，适用于较寒冷的环境；浅蓝色则令人联想到海洋，使人镇静，身心舒畅。

（二）色彩搭配时应注意的选色规律

1. 色彩搭配心理与年龄密切相关

人类随着年龄的变化，生理结构也发生相应变化，色彩所产生的心理效应也会随之变化。因此会展色彩需根据不同的参展观众作出相应的搭配方案。

研究表明,儿童较喜欢明亮而鲜艳的颜色,如红、黄两色就是一般婴儿的偏好。4~9岁的儿童最爱红色,9岁以上的儿童偏爱绿色。如果要求7~15岁的学生把黑、白、红、青、黄、绿6种颜色按照嗜好列出次序的话,男生的平均次序为绿、红、青、黄、白、黑;女生的平均次序为绿、红、白、青、黄、黑。绿色与红色为其共同喜爱的颜色,黑色普遍不受欢迎。

婴儿时期的颜色偏好可以说完全是由生理作用引起的,随着年龄的增长,对颜色的联想渗入进来,如女孩比男孩较爱白色,也就是由于白色容易使人联想到纯洁;到了青年和老年时期,由于生活经验的丰富,色彩的偏好来自联想的就更多了。

2. 色彩搭配与人们的性格、气质有着密切的关系

在日常家庭装饰中,不同性格、气质的人对颜色的偏好各不相同。研究表明:学者型的人喜欢用紫色、玫瑰色、咖啡色作为装饰主色调,给人一种幽婉、深沉和华贵的感觉;青年夫妇喜欢以粉色、橙色、淡蓝色为装饰主色调,既柔和又轻松。老人一般以中性为主,色彩不杂乱,主要用一些温柔沉静型的色调,起到舒畅性情的作用。

3. 色彩搭配具有影响人们心理,唤起人们感情的作用

不同的色彩可以表现出不同的情感,它还能增强识别记忆,如富士彩色胶卷的绿色,柯达彩色胶卷的黄色都成为消费者识别、记忆商品的标准色。彩色画面更具有真实感,可以充分地表现对象的色彩、质感、量感。具有良好色彩构成会展空间环境能强烈地吸引参展观众的注意力,加强艺术魅力。

4. 色彩搭配的地域与文化差异

颜色的选择往往能体现不同国家地域文化的差异。人们所身处的社会文化及教育背景不同,也就赐予色彩不同的含义,使人对同一色彩产生不同的联想。色彩的象征意义是具有全球性的,不同民族的人对色彩的喜好差异不大。

比如,中国人对红色和黄色特别有好感,因此在不同文化体系下,色彩往往被认定是带有不同特定意思的语言。在不同文化环境背景下其所表达的意义可能完全不同。这个色彩和心理联想的理论是会展设计师需要重点掌握和运用的,在选择运用何种色彩时,须同时考虑作品面向的是哪一个社群,以免产生反效果。

比如,紫色在西方宗教世界中,是一种象征尊贵的颜色,天主教会大主教身穿的教袍便是以紫色为主色彩;但在伊斯兰教国家,紫色却是一种禁忌的颜色,不能乱用。我国部分民族以及世界部分国家和地区的色彩爱好及禁忌分别如表6-4和表6-5所示。

表6-4 我国部分民族的色彩爱好及禁忌

民 族	爱好色彩	禁忌色彩
汉族	红、黄、绿、青	黑、白,多用于丧事
蒙古族	橘黄、蓝、绿、紫红	黑、白
回族	黑、白、蓝、红、绿	丧事用白
藏族	以白为尊贵的颜色,爱好黑、红、橘黄、紫、深褐	
维吾尔族	红、绿、粉红、玫瑰红、紫红、青、白	黄
朝鲜族	白、粉红、粉绿、淡黄	
满族	黄、紫、红、蓝	白
壮族	天蓝	
苗族	青、深蓝、墨绿、黑、褐	白、黄、朱红
彝族	红、黄、绿、黑	

表 6-5　世界部分国家和地区的色彩爱好及禁忌

洲别	国家和地区	爱好颜色	禁忌颜色
亚洲	中国	红、黄、绿	黑、白
	中国香港	红、黄和鲜艳的色彩	白、黑、灰
	韩国	红、黄、绿和鲜艳色	黑、灰
	日本	红、白、蓝、橙、黄	黑色、深灰、黑白相间
	马来西亚	红、橙、鲜艳色	黑
	泰国	红、黄、鲜艳色	褐、黄
	土耳其	绿、红、白、鲜艳色	
	印度	红、绿、黄、橙、蓝和鲜艳色	白、黑、灰
非洲	埃及	红、绿、青绿、浅蓝和明显色	暗淡色、紫
欧洲	瑞士	红、蓝、黄	
	比利时	粉红、蓝	
	荷兰	橙、蓝	
	法国	蓝、红和鲜明色	
	瑞典	黄、黑、绿	黑
	希腊	蓝、黄、绿和鲜明色	黑
	意大利	绿、灰	紫
北美洲	美国	红、白、蓝	
	加拿大	素净色	
拉丁美洲	墨西哥	红、白、绿	紫
	阿根廷	红、黄、绿	黑、紫、紫褐色
	巴西		棕黄色、紫、深咖啡色
	古巴	鲜艳色	

（资料来源：http://wenku.baidu.com/view/f46c04da50e2524de5187e76.html；http://wenku.baidu.com/view/fa50c8060740be1e650e9a53.html）

第二节　会展照明设计

背景资料

　　色彩依附于光而存在，形形色色的展示空间与结构都是一个光色空间，人们需要借助于光的照明，通过视觉来感受这些光色空间的奇幻与美妙。因此，在会展设计中照明设计是至关重要的，它在很大程度上影响会展设计的质量与效果。优秀的照明设计能突出空间环境特色、强化环境艺术性、完善空间功能、衬托会展主题，并达到渲染烘托展示氛围的目的。

　　按照所采用的光源分类，目前的会展照明可分为两大类，一类为自然光照明，

另一类为人造光照明,前者能带给观众大自然的清新感与温暖感,更贴近生活,但存在时间和空间上的限制;后者的制造条件可控且照明效果丰富。目前世界上的大多数会展场馆采用人造光与自然光相结合的设计,自然光照明占一定比例,其余利用各种灯具实现照明效果,效果丰富且利于调控,便于体现整个展示空间的设计风格与特色、塑造展示主体形象。

随着现代社会的发展,人们对于会展形式及环境的要求越来越多样化、艺术化、舒适化,这也对会展设计人员提出了更高层次的要求,除了要考虑照明设计对展示风格的表现与特色的创造,以及展品无形价值的作用外,还要考虑对观众的影响。并且在这个环境日益恶化,资源日益匮乏的社会,世界人民环保意识也逐渐增强,会展照明设计更要考虑对环境的影响。

一、会展照明设计的基本原则

照明设计是一个较灵活及富有趣味的设计元素,可以成为气氛的催化剂,也能加强现有装潢的层次感,是会展的焦点及主题所在。鉴于会展照明设计的重要性,设计者应把握以下设计原则。

(1) 照度原则。根据展品特性选取相应的照度,避免影响展品的固有色及参展效果。

(2) 分层次照明原则,突出主次关系。采用隐蔽式的灯槽或镶嵌灯具,为室内空间提供整体照明,以便将观众的注意力集中在展品上;用局部照明方式增强重点展示展品与周边环境的亮度对比,突出展品;因环境场所、工作性质的不同而对灯具和照度水平有不同的要求时,应在满足空间视觉作业照明前提下,尽可能减少能耗。

(3) 统一性原则。在展示照明设计中,光与灯具的造型都应符合展示环境空间、气氛的要求,光的照度、色彩、方式、高度、位置都要从整体空间效果去考虑,达到空间统一和协调。

(4) 艺术性原则。在展示设计艺术中,采用各种材料与手段的最终目的是醒目,而照明设计亦是为了使展示环境更具艺术效果,吸引消费者对展品的兴趣与注意,在应用光的技巧上,更要讲究光的强弱对比,光的色彩感觉,将光的性能有机地、艺术地体现在展品上,让观众得到艺术的享受,使展品的档次得以提高。

(5) 避免眩光及反射现象的出现,照射光源不能裸露,灯具照射角度要合理。

(6) 合理选择光源及光色。根据不同展品的要求选取相应的光源及光色,保持展品固有色,对贵重或易损展品的照明要经过科学分析,以避免光源中的紫外线对展品的破坏。

(7) 安全性原则。会展照明要严格规范安全施工,禁止超负荷供电,同时要注意光源的通风散热,注意做好防火、防爆工作,避免发生意外事故。

> **小贴士**
>
> **国内照明标准值(部分)参考**
>
> 图书馆照明标准值如表 6-6 所示;展厅照明标准值如表 6-7 所示;公共场所照明标准值如表 6-8 所示。

表 6-6　图书馆照明标准值

房间或场所	参考平面及其高度	照明标准值/勒克斯	统一眩光值	显色指数
一般阅览室	0.75 米水平面	300	19	80
国家、省市及其他重要图书馆的阅览室	0.75 米水平面	500	19	80
老年阅览室	0.75 米餐桌面	500	19	80
珍善本与图书阅览室	0.75 米水平面	500	19	80
陈列室、目录厅(室)出纳厅	0.75 米水平面	300	19	80
书库	0.25 米水平面	50	—	80
工作间	0.75 米水平面	300	19	80

表 6-7　展厅照明标准值

房间或场所	参考平面及其高度	照明标准值/勒克斯	统一眩光值	显色指数
一般展厅	地面	200	22	80
高档展厅	地面	300	22	80

注：高于 6 米的展厅 R_a 可降低到 60。

表 6-8　公共场所照明标准值

房间或场所		参考平面及其高度	照明标准值/勒克斯	统一眩光值	显色指数
门厅	普通	地面	100	—	60
	高档	地面	200	—	80
走廊、流动区域	普通	地面	50	—	60
	高档	地面	100	—	80
楼梯、平台	普通	地面	30	—	60
	高档	地面	75	—	80
自动扶梯		地面	150	—	60
厕所、浴室	普通	地面	75	—	60
	高档	地面	150	—	80
电梯前厅	普通	地面	75	—	60
	高档	地面	150	—	80
休息室		地面	100	22	80
储藏室、仓库		地面	100	—	60
车库	停车间	地面	75	28	60
	检修间	地面	200	25	60

说明：照度(Luminosity)指物体被照亮的程度,指的是单位面积所接受的光通量。SI 制单位是勒克斯(lx 或 Lux),1 勒克斯＝1 流明/平方米。

(资料来源：http://www.100xuexi.com)

二、会展照明

(一)展示照明作用及表现形式

1. 会展照明的作用

(1)基础照明。会展照明为观众提供一个舒适、方便的空间环境,并且可以通过照明的强弱对比增加空间的层次感,加强展品的立体感。

(2)重点照明。展示照明的目的是突出展品,展品的照明亮度高于一般的基础照明,并且采用一些特殊的照明效果(如动彩灯光以及造型独特的灯具等)来吸引观众的视线。

(3)营造气氛。运用光的强弱对比、光的色彩感觉,将光的性能有机地艺术地体现在展品上,并营造出某种特定的意境氛围,让观众得到艺术的享受,唤起情感共鸣。

(4)导向功能。利用照明能在空间里引导观众走向(具体内容见本书第七章)。

2. 展示照明的表现形式

(1)按灯具的散光方式分类,展示照明可分为直接照明、半透明照明、间接照明、半间接照明、漫射照明五大类。

(2)按照明的面积分类,展示照明可分为整体照明和局部照明。局部照明又可以分为全封闭式展柜的照明和垂直照明两种方式。

(3)装饰照明,以色光营造一种带有装饰氛围及戏剧性的展示效果。

(二)会展照明设计的基本流程和应用实务

1. 会展照明设计的基本流程

(1)明确会展照明设计的总体目的和要求及会展照明设施的功能意图。

(2)确定展示空间光环境结构,充分了解掌握会展空间环境。

(3)选择照度标准,根据会展各展区具体内容确定合理的亮度分布,按照活动性质、展示环境及视觉条件选取照度标准。

(4)选择具体照明方式,根据展示空间环境及展品内容要求,选取适当的照明方式,烘托气氛,突出展品。

(5)确定照明器材布置方案。

(6)完善照明系统,包括电源、光源及照明装置等系统分配图、网络线和意外事故处理办法。

2. 会展照明设计的应用实务

(1)展台照明

展台照明的方式一般有两种,一是在展台上方安装入射灯,灯光直射展台,一般采用侧逆光来强调展品的立体感;二是在展台上部安装吊灯,某些大型展厅也可在其内部安装灯具,用来照明,营造某种特定氛围意境,如图6-10所示。

(2)展柜照明

展柜的灯光亮度是基本照明的1~2倍,重点展品和高档展品的展柜灯光亮度一般是基础照明的3~4倍。会展的展柜设计考虑观众的视觉感受及展柜散热状况,一般采用换气法。在展柜内部亦可安装光源,透过磨砂玻璃照亮展柜,营造透明轻快感,如图6-11所示。

(3)展架照明

展架的照明可采用在展架上放置夹子及安装轨道的方式,这样既节省空间,又能方便灯

图 6-10 展台照明

图 6-11 首饰展柜照明

具在照明时的移动。

（4）橱窗照明

橱窗照明可采用侧面、顶部、环绕式及悬挂式等方式，目的是衬托展示空间的某种特定氛围，强调个性化设计，衬以独特的色光效果，起到突出形象彰显风格的作用，如图 6-12 所示。

图 6-12 首饰橱窗照明

（5）灯箱照明

展示用灯箱功能各异，其形态大小也不尽相同。在灯箱布光设计中应注意以下几点问题：①布灯均匀，亮度一致；②注意防火、通风，光源远离易燃物；③灯箱设计考虑维修方便，如图 6-13 所示。

（6）展墙、展板照明

展墙、展板照明一般采用直接照明方式，在顶部设入射灯，避免眩光现象出现，灯具设置要合理，确保照度均匀，如图 6-14 所示。

（三）关于照明的质量

照明质量包括光环境的亮度分布、照度均匀度、光色和显色性、眩光限制水平、光的方向性和物体立体感。

图 6-13 灯箱照明

图 6-14 展墙照明

1. 亮度分布

亮度分布包括工作区、人脸亮度和室内环境亮度、灯具亮度等3方面的亮区分布。具体要求是：工作区中的作业亮度和环境亮度应相近，以免使视觉产生疲劳；在人脸亮度和室内环境亮度方面，英国规定，人员逗留时间较长的房间和一切工作房间室内照度为200lx，这一数据可作为我国一些公共建筑的参考值；在灯具亮度方面，要求按眩光限制等级和使用照度确定灯具亮度，当使用照度较高时，得采用低亮度灯具，使用照度低时可采用高亮度灯具。

2. 照度均匀度

从空间角度分析，CIE（国际照明委员会）规定最小照度与平均照度之比小于0.8，我国标准规定不得小于0.7。在灯具布置小于最大允许距高比的情况下，也应该满足上述要求。布灯距高比比灯具最大允许距高比小得越多，说明光线相互交叉照射越充分，相对均匀度也会有所提高。

从时间角度分析，任何照明装置的照度不会始终不变，灯泡发光效率降低、灯具污染老化、房间内表面积灰等都会使照度降低。在我国，按照最终维护照度为推荐照度，即取更换光源、清洗灯具之前的平均照度为推荐照度，以便在整个使用周期内得到高于照度标准的照度。在任何情况下，新照明装置和清洁室内的初始照度都不能作为照度推荐值使用。

3. 光色和显色性

光的颜色与显色性在照明过程中十分重要，尤其在光色和显色性要求较高的场所，光的颜色特性主要表现在光的色表和显色能力两个方面。光辐射由许多光谱辐射组成，光谱成分越全，光的色表和显色性能越完善。但两种光谱成分不同的光可以有相同的色表，而显色性却可能差别很大。因此，不能根据光的颜色确定其显色性。

4. 眩光限制

眩光是由于视野内亮度对比过强或亮度过高形成的。眩光会使人产生不舒适感或使可见度降低。有不舒适感的称为不舒适眩光；降低可见度的称为失能眩光。此外，还有两者兼而有之的视觉状态。

5. 光的方向性和物体立体感

通过一个光学装置可以使光改变方向，如透镜、棱镜、镜面等。

照明的人性化设计——某国际会展中心智能照明设计

某国际会展中心为某市标志性建筑，整个建筑沿山脚因势而建，分为主体建筑（建筑面积约 120 000 平方米）、A 广场（为建筑物主入口，建筑面积约 350 000 平方米）和 B 广场（下沉式广场，建筑面积约 200 000 平方米）三大部分，主体建筑分为国际会议区和国际展厅两部分，A、B 广场作为主体建筑的附属部分，平时可作为大型露天展览场地，节日时可作为大型歌舞表演场所（已在此举办过两届民歌节的大型国际性演出），演出时可将主建筑融入其背景画面。

在设计过程中，该国际会展中心通过照明空间及运动的变化，使人在步入建筑物的过程中逐渐感受建筑的魅宏，并通过细部的表现、完善的应急照明系统设置、先进的照明系统自动控制，使人体会到设计师对人们无微不至的关心和体贴。

从外部来看，整个会展中心包括主体建筑（会展部分）、A 广场、B 广场 3 个部分。中主体建筑依山而建，气势恢弘，占地约 30 000 平方米，其顶部标高为 169 米，采用白色张拉膜形成一个倒挂的朱槿花造型，华灯初上时，其内腔数百盏金卤灯的暖色光线由内透射而出，在夜空的映衬下更显得冰清玉洁，成为城市的特色标志；A 广场位于主体建筑北侧，标高 91 米，B 广场则位于主体建筑的西侧，中间隔着十分壮观的城市快速环道，其标高为 69 米。主体建筑与 A、B 广场高低错落、互相衬托，因此整个照明设计必须处理好这三者在空间上的关系。

现在许多广场照明设计利用了较多的新技术，如霓虹灯、LED、阴极管甚至激光束等，其实 A、B 广场只是一个衬托作用，如果利用太花哨的灯光，将会淹没主建筑的宏大气势，也与主体建筑的沉稳风格不协调，因此该会展中心的设计是采用暖色调的庭院灯并结合草坪灯、LED 地灯及小型埋地投光灯（为了避免造成不舒适的视觉刺激，地灯仅设在树丛中，起到装饰绿化带的作用）构成一个照度不很高的休闲场所，使整个广场安静、简单却不失优雅。当人置身其中时，能放松绷紧的神经，感受夜色的宁静与安详，对主建筑起到良好的绿叶扶花作用，较低的照度设计也大大节省了电能。

主体建筑内部则分为国际会议区和国际展厅两部分，在设计时考虑利用色温的不同来营造不同的氛围，会议区利用暖色调（3000 开尔文）烘托热烈的气氛，展区利用冷色调（4100 开尔文）保持日光的特色。在展厅区为了进一步突出其特色的钢结构屋面造型，对屋面照明采用了 6000 开尔文色温并加大设计照度，使整个建筑在功能和形体上各具特色。

该展馆的照明设计也适应各个不同的功能分区要求，根据建筑的特点，设计采用不同的筒灯、地灯、壁灯、阶梯灯、吊灯、灯盘、发光天棚、链吊灯、杆吊灯、灯槽、灯桥、灯环架等各种灯具类型，营造不同的照明手法，即使是同类型的灯具，也根据装饰风格的不同选用不同的造型，使人每到一处都感受到精雕细琢。

展厅空间一般比较高大，为达到节能高效的目的，展馆中照明多采用金卤灯等气体放电灯。但由于此类灯具在断电后再启动时间较慢（一般为 3～5 分钟），不适宜作应急灯具，因此该展馆的应急灯具采用 EPS 集中供电，市电断电时，由蓄

电池组继续供电,投切时间 0.1～0.15 秒,气体放电灯不会出现断电再启动的情况。同时由于采用 EPS 集中供电,灯具不需配置本地蓄电池,也大大减少了维护工作量。

为确保在展厅等大空间场所发生突发状况(火灾、爆破等)时的人员安全疏散撤离,照明设备是很有必要的,但由于没有墙壁等安装载体,一般采用镶嵌于地面的指示灯,但对于会展中心来说,展厅内通常需要通行汽车,这就要求地面指示灯的承载力需达 4kN 以上,目前只能特别定制。

智能建筑的最大特点体现在节能方面,而照明系统用电量占整个建筑用电量的 20% 以上,在本会展中心更是达到 30%,照明专用的 3 台变压器总容量 3000 千伏安,而且整个建筑基本上均是公共场所,照明控制由内部管理人员负责,近六七十万平方米建筑面积的照明控制如果采用人工控制几乎是不可能的。

因此在照明设计中,所有的室内公共场所照明控制箱、户外照明配电箱均预留楼宇自控控制接口,通过铜缆、局域网、光纤、微波等不同的传输模式由控制中心对各个照明配电箱内的 DDC 进行远程控制,同时在各个配电箱设置就地手动控制,以便现场检修和操作。照明的控制采用现场照度探测器与时间段设定相结合的控制方式,对于室内照明场所,当照度低于设定标准时,DDC 打开相应照明回路;对于室外灯具,则设定在晚上某一时间段自动开启照明灯具;在有特殊要求时也可以完全人工控制。

照明系统还与安防系统联动,一旦出现防盗探头报警或摄像机视频报警,报警主机立即联动楼宇自控系统,联动打开相应报警地点的照明回路,启动照明灯具,摄录像监控设备投入工作。

随着社会经济的发展,照明设计已逐渐突破了传统以照度、均匀度为设计指标的概念,更多强调的是人性化设计,通过对光的照度、色温、显色性的综合考虑,使之与建筑完美结合,从而建立一个良好的生理和心理环境。从该国际会展中心的照明施工图设计中,我们不难体会到这种照明设计理念——人性化设计。

(资料来源:http://bbs.shejis.com/thread-1397257-1-1.html)

三、灯具类型及选择方法

随着社会的发展,会展行业在进行布展时可供选择的灯具类型也与日俱增,而且人们的审美观在变化,对于会展的视觉享受要求也越来越高,因此会展承办方在布置展会时应注重灯具的搭配使用,力求给观众带来一场奇妙的视觉盛宴。

在展示现场和商业空间中,灯具自身的造型也是展示艺术的重要组成部分。现代科技极富创造力,新光源层出不穷。新灯具的发明和不同光源的组合是照明设备不断发展的基础,也是展示艺术极富生命力的一部分。下面先简单介绍一些会展照明中的常用灯具。

(一) 白炽灯

白炽灯又称钨丝灯、灯泡,是将灯丝通电加热到白炽状态,利用热辐射发出可见光的电光源。它具有结构简单、方便控光、显色性能强、价格便宜等特点,通常应用于基础照明和装饰照明上,如图 6-15 所示。

图 6-15　白炽灯

（二）射灯

射灯又称投光灯，使用范围广，是目前会展照明上使用最广泛的一种灯具，它能营造室内照明气氛，又能丰富展示空间环境。射灯光线柔和，雍容华贵，既可对整体照明起主导作用，又可局部采光，烘托气氛，如图 6-16 和图 6-17 所示。

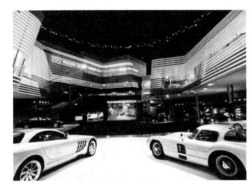

图 6-16　射灯（1）

图 6-17　射灯（2）

（三）荧光灯

荧光灯是一种于低气压弧光放电光源，具有光效高且表温低、显色性较佳、发光均匀等优点，常用于商店及展厅的照明。

（四）吊灯

吊灯也是固定在顶棚上的灯具。它是用导管将灯具从顶棚上吊下来，并选择适宜的高度，多用于展示空间的整体照明。吊灯的用材广泛、有金属的、玻璃的、塑料的，也有瓷质的、木质的、竹质的、纸质的、布质的、皮质的和有机玻璃等。珠宝展览会吊灯设计如图 6-18 和图 6-19 所示。

（五）钠灯

钠灯是一种气体放电灯，外壳用防锈防腐蚀的材料制作，内部充入钠蒸气，可以发出强烈的黄光。根据充气的压力高低，分为高压钠灯和低压钠灯。

钠灯的优点在于发光效率极高，尤其是高压钠灯经常被用作高大厂房建筑的反光照明，

图 6-18 纸质材料吊灯

图 6-19 玻璃材质吊灯

但钠灯光色单调，在展示场所中必须与其他光源配合使用。

（六）金属卤化物灯

金属卤化物灯是在汞和稀有金属的卤化物混合蒸气中产生电弧放电放光的光源，发出的光色能根据不同的金属卤化物而变化，其光效和显色性较好，在广场、商业街以及大型综合商业环境的环境照明中得到广泛应用。

（七）光导纤维

光纤的材料为石英和塑料。光纤照明系统由光源、透光系统和光纤3部分组成。它的导光原理源于光线的全反射。当光线在两个均匀、各向同性的透明物质中传播时，在它们的界限上会发生反射和折射，经投光系统会聚后，射入光纤达到发光的目的。

在展示活动中，经常利用它低温、透明度高并不直接发光的特性，作为有价值的古籍、彩绘文物的装饰和安全照明，如图 6-20 所示。

图 6-20 光纤照明

各种主要灯具的技术指标如表 6-9 所示。

表 6-9 主要灯具的技术指标

光源种类	光效/(流明/瓦)	显色指数	色温/开尔文	平均寿命/小时
白炽灯泡	15	100	2800	1000
石英卤素灯	15	100	3000	2000~3000
SL 灯	50	85	2700/5000	8000
高压汞灯	50	45	3300/4300	6000
普通日光灯	70	70		8000
PL 型灯管	85	85	2700/3000/3500	4000/5000/5300/8000~12000
金属卤化物灯	75~95	65~92	3000/4500/5600	6000~20 000
三基色日光灯	96	80~98		10 000
高压钠灯	120	23/60/90	1950/2200/2500	24 000
低压钠灯	200	44	1700	28 000
QI 灯	70	85	3000/4000	80 000

LED 产业及应用

发光二极管 (LED) 由于具有工作电压低、功耗低、色彩丰富、价格低以及对环境污染少等优点,受到广泛的欢迎,并在 21 世纪的显示、照明领域扮演着重要角色。

鉴于 LED 的自身优势,它目前主要应用于以下几大方面。

1. 显示屏、交通信号显示光源的应用

LED 灯具有抗震耐冲击、光响应速度快、省电和寿命长等特点,广泛应用于各种室内、户外显示屏,分为全色、三色和单色显示屏,全国共有 100 多个单位在开发生产。交通信号灯主要用超高亮度红、绿、黄色 LED,因为采用 LED 信号灯既节能,可靠性又高,所以在全国范围内,交通信号灯正在逐步更新换代,而且推广速度快,市场需求量很大,是个很好的市场机会。

2. 汽车工业上的应用

汽车用灯包含汽车内部的仪表板、音响指示灯、开关的背光源、阅读灯和外部的刹车灯、尾灯、侧灯以及头灯等。汽车用白炽灯易受震动撞击、易损坏、寿命短,需要经常更换。1987 年,我国开始在汽车上安装高位刹车灯。由于 LED 响应速度快,可以及早提醒司机刹车,减少汽车追尾事故,在发达国家,使用 LED 制造的中央后置高位刹车灯已成为汽车的标准件,美国 HP 公司在 1996 年推出的 LED 汽车尾灯模组可以随意组合成各种汽车尾灯。此外,在汽车仪表板及其他各种照明部分的光源,都可用超高亮度发光灯来担当,所以均在逐步采用 LED 显示。我国汽车工业正处于大发展时期,是推广超高亮度 LED 的极好时机。近几年内会

形成年产 10 亿元的产值,5 年内会形成每年 30 亿元的产值。

3. LED 背光源

背光源中以高效侧发光的背光源最为引人注目,LED 作为 LCD 背光源应用,具有寿命长、发光效率高、无干扰和性价比高等特点,已广泛应用于电子手表、手机、BP 机、电子计算器和刷卡机上。随着便携电子产品日趋小型化,LED 背光源更具优势,因此背光源制作技术将向更薄型、低功耗和均匀一致方面发展。LED 是手机关键器件,一部普通手机或小灵通约需使用 10 只 LED 器件,而一部彩屏和带有照相功能的手机则需要使用约 20 只 LED 器件。现阶段手机背光源用量非常大,一年要用 35 亿只 LED 芯片。目前我国手机生产量很大,而且大部分 LED 背光源还是进口的,对于国产 LED 产品来说,这是个极好的市场机会。

4. LED 照明光源

早期的产品发光效率低,光强一般只能达到几个到几十个发光强度,适用于室内场合,在家电、仪器仪表、通信设备、计算机及玩具等方面应用。目前的直接目标是用 LED 光源代替白炽灯和荧光灯,这种替代趋势已从局部应用领域开始发展。日本为节约能源,正在计划替代白炽灯的发光二极管项目(称为"照亮日本"),头 5 年的预算为 50 亿日元,如果用 LED 代替半数的白炽灯和荧光灯,每年可节约相当于 60 亿升原油的能源,相当于 5 个 1.35×10^6 千瓦核电站的发电量,并可减少二氧化碳和其他温室气体的产生,改善人们生活居住的环境。我国也于 2004 年投资 50 亿元人民币大力发展节能环保的半导体照明计划。

5. 其他应用

LED 的其他应用例如一种受到儿童欢迎的闪光鞋,走路时内置的 LED 会闪烁发光,仅温州地区一年要用 5 亿只发光二极管;利用发光二极管作为电动牙刷的电量指示灯,据国内正在投产的制造商介绍,该公司已有少量保健牙刷上市,预计批量生产时每年需要 3 亿只发光;正在流行的 LED 圣诞灯,由于造型新颖、色彩丰富、不易破碎以及低压使用的安全性,近期在中国香港等东南亚地区销势强劲,受到人们普遍的欢迎,正在威胁和替代现有电灯泡的市场。

(资料来源:赫金刚,梁春军,刘淡宁,等. LED 产业分析报告[J]. 现代显示,2006(3))

展台色彩搭配技巧

色彩设计在考虑展出时间(季节)、展出地点、灯光照明调配等因素的同时,必须考虑到企业及展品,应根据展品来选择、使用色彩。因为参观者往往将展品与特定的色彩联系起来,两者相配,使用相联系的色彩来装饰展台、表现展品就会使人产生一种"符合逻辑"的感觉,有助于记忆。相反,如果色彩与展品之间严重脱节,两者不配套,需要观众去生硬地记忆,那是不现实的。

此外,展台色彩设计还有一个简洁原则,色彩变化过多则容易引起视觉疲劳,反而达不到突出醒目的效果。运用企业标志中的标准色及其近似色,则能非常便捷地解决以上问题。标志的色彩设计具有极强的精确性和简洁性。从精确性方

面讲,标志对于色彩的选用是一切艺术形态当中最苛刻、最严谨的,必须符合企业产品的性质,什么样的产品就有什么样的特性,就必须用什么样的色彩去体现它;从简洁性方面讲,标志对于色彩选用的另一个原则便是简洁,一般不超过3种色彩。

国际上许多大型企业的展台色彩设计总是以标志色作为基本面貌出现,如可口可乐、美能达、柯达等。这样的色彩设计总是能让观众留下非常深刻的印象。"和谐为美",将标志色作为展台设计的色彩部分,使用标志标准色及其近似色则更容易使整个展台形成一个和谐统一的视觉环境。这样,观众在参观展览时会被这一和谐悦目的环境所感染,达到情感上的愉悦。带着一个好的心情来参观展览无论对于参展商,还是观众自己都是十分重要的。

(资料来源:中国安防展览网,http://www.afzhan.com/Exhi_news/Detail/486.html)

点评:

色彩在所有艺术表现形态中,最易影响人的心理状态,使之产生"好、恶"判断。展台的设计对象是观众,设计师应该从各个方面想方设法让观众产生好感,色彩也不例外。色彩设计是展台设计中关键的一环,是成败的重要因素。如何体现展品,如何吸引观众,如何投其所好,以求得观众感情上的共鸣,都是值得设计师进行仔细推敲、把握的。

本章从色彩的功能性出发,系统地介绍了会展色彩设计和照明设计,让学生能从中学习到会展设计中色彩的使用及照明的应用,为会展设计的成功打下理论基础。

1. 会展色彩设计的使用原则有哪些?
2. 简述会展色彩设计的重要性。
3. 会展照明设计有哪些原则?
4. 列举几项会展常用的灯具,并简述其用途。

进行一次"色彩会展"考察

项目背景

考察是一个很好的学习方式,学生可以走出课堂步入会展,亲自体会和感受会展。带着问题的考察,更是一次学习的机会,无论你考察的会展的表现好还是不好,都为你提供了一个真实的案例。

项目要求

(1) 在条件允许的情况下,参加一个展会,展会类型不限;如果条件不允许,教师可以指

定一个会展,让学生进行网络调研。

(2) 用色彩使用原则的相关知识思考此次会展的不足之处,并写出改进议案。

(3) 学生个人完成项目。

项目分析

通过会展实地考察和参观,巩固本章节的理论知识,强化对会展色彩设计和照明设计的使用,提高学生观察力和感悟力。

第七章

会展视觉识别系统设计

学习要点

（1）了解会展识别系统的组成部分；
（2）掌握会展视觉传达设计的内容和视觉形象的塑造；
（3）理解会展与企业品牌形象塑造的关系。

本章导读

在社会进步和商品经济日益发展的影响下，现代会展也趋向多元化发展，会展场馆的设置日益齐全，功能也从单一的展示、会议逐步发展成为集展示、会议、购物、休闲、餐饮、消费娱乐、文化于一体的综合性场所。面对复杂的会展空间环境，人们对其中的视觉识别系统也提出了越来越高的要求。

从展馆外的海报宣传到展馆内的导视系统，以及展区内的展板、展品指南手册都是视觉识别系统设计的范畴。会展视觉识别系统设计通过建立良好的会展视觉识别系统，使视觉形象各要素符合会展主题，塑造企业形象，建立品牌，获得社会认同，促进营销。

会展视觉识别系统运用系统的、统一的视觉符号，对外传达会展的展示理念与展品形象信息，是会展中最具有传播力和感染力的要素，它接触的层面十分广泛，可快速而明确地达成认知与识别的目的。视觉识别是静态的识别符号具体化、视觉化的传达形式，项目最多，层面最广，效果更直接。

上海世博会的视觉识别系统设计

一百多年以来,世界博览会以其丰富和深化的形式与内涵成为展示各国文化、经济和科技成就的平台。作为展览业中规模最宏大、内容最丰富、受众最庞大的世界博览会,是一项涉及众多方面的系统设计,其展示重心从早期的单纯体现产品和技术及国家的竞争实力到现今对未来的探索、深入思考和文化理念的创新。

主题为"城市,让生活更美好"的上海世博会于2010年5月1日开幕,至10月31日闭幕,历时6个月,参观人数超过7000万人次,达到历史之最,参展国和参展国际组织数量超过210个。世博会举办地点位于南浦大桥和卢浦大桥之间,沿黄浦江两岸布局;园区规划用地5.28平方千米,其中浦东部分为3.93平方千米,浦西部分为1.35平方千米。此次成功举办的上海世博会让参展观众印象深刻,而优秀的视觉识别系统在其中起到了至关重要的作用。会展视觉识别系统设计不是一个单独的设计对象,而是一个完整的环境和系统,它的构思是一个由概念到形象的创作过程,具有相对独立性,同时又必须与功能、技术、经济、文化、审美、社会环境等结合起来综合考虑。以下从视觉识别系统的几大组成部分分析上海世博会的视觉识别系统。

1. 会徽

上海世博会会徽图案以汉字"世"为书法创意原型,并与数字"2010"巧妙组合,相得益彰,表达了中国人民举办一届属于世界的、多元文化融合的博览盛会的强烈愿望。会徽图案从形象上看犹如三人合臂相拥,好似美满幸福、相携同乐的家庭,也可抽象为"你、我、他"的广义人类,对美好和谐的生活追求,表达了世博会"理解、沟通、欢聚、合作"的理念,凸显出中国2010年上海世博会以人为本的积极追求。会徽以绿色为主色调,富有生命的活力,增添了向上、升腾、明快的动感和意蕴,抒发了中国人民面向未来,追求可持续发展的创造激情,如图7-1所示。

图7-1 上海世博会会徽图案

2. 会展刊物

2010年上海世博会唯一官方指定英文会刊《世博日报》4月25日亮相试刊,5月1日起正式发行。该会刊的推出成为世博会又一个全新高效的对外宣传平台,为海外游客参观世博,了解中国和上海提供了丰富而全面的资讯和便利。

《世博日报》包括动态新闻、世博服务信息专递、特稿故事和志愿者素描等栏目,既介绍了世博园区的活动、展现世界各国及国际组织的动态新闻信息,也涵盖了参观游览上海世博会的实用类服务性内容。同时,会刊独家策划的专题版面还呈现了主题游览路线推荐、上海城市及周边游路线介绍、高科技探秘、环球美食、文艺演出、世博之最等一批生动有趣的深度报道,力争做到"一刊在手,轻松游遍世博"。

3. 会展海报

上海世博会海报以"2010、EXPO、SHANGHAI"为设计元素,构建了一座林立

着摩天大楼的现代城市形象。巧妙的文字图形带给观众许多联想与思考。以城市为主题的世博会,不单纯是为了展示各种城市发展的硬件,成为摩天大楼和各种模型的堆砌。城市建设需要基本设施的长远规划、商业和民房的建设、科学技术的发展,也需要文化、教育、社会公德、精神文明方面的建设。生动鲜明的视觉形象促使人们更加关注2010上海世博会的主题及内容,并期待2010年上海世博会从多方位来展示城市这一主题。

4. 吉祥物

上海世博会吉祥物——"海宝",它的设计从演绎"城市,让生活更美好"主题的角度出发,创造性地选用了汉字的"人"作为创意点。而吉祥物的蓝色则表现了地球、梦想、海洋、未来、科技等元素,符合上海世博会"城市,让生活更美好"的主题。吉祥物整体形象结构简洁、信息单纯、便于记忆、宜于传播。《海宝》体现了"人"对城市多元文化融合的理想;体现了"人"对经济繁荣、环境可持续发展建设的赞颂;体现了"人"对城市科技创新、对发展的无限可能的期盼;也体现了"人"对重塑城市社区的心愿;他还体现着"人"心中城市与乡村共同繁荣的愿景。

5. 参展指南

根据国际展览局的规定,组织者应向国际展览局注册,并制定注册报告、一般规章和特殊规章等法规文件,作为世博会的组织依据。同时,组织者应编制官方参展者参展指南,作为组织者向官方参展者传递参展信息的文件,使官方参展者方便有效地参展。上海世博会的《参展指南》涵盖了18个方面的内容,包括中国、上海及上海世博会简介;参展流程、与展馆相关的各种因素介绍、布展及服务、成本及援助;商业活动的总体介绍及法律事务概况。

6. 会展展板

展板设计以城市、高楼、海洋、吉祥物、树林等为主体,配以宣传主题口号文字,通过图文色彩等基本元素富有形式和个性化的搭配组合,营造独特视觉表达效果,引起人们的兴趣,唤起情感共鸣,对世博会起到了很好的宣传效果。

案例点评

从上海世博会的视觉识别系统设计,我们对会展的视觉识别系统可以有一个初步的认识,它主要分成两个部分,一是基础系统,包括会展名称、标志、主题等;二是应用系统,它包括几个要素,主要是会展会刊、海报、参展指南、展会各类票证等。会展的视觉传达部分是会展品牌形象的延伸,而人们接受外部信息的途径主要是视觉方式,因此,设计出优秀的会展视觉识别系统就显得至关重要了。

第一节　会展会标设计

标志是视觉识别系统的第一形象要素,它不仅是一种图形艺术设计,更是针对主题的实物设计,以艺术化符号图形的形式向参展商和观众传递会展形象。

一、会展标志的构成要素

（一）文字

文字标志即完全利用中、英文构成的文字形式表现的标志,文字标志主要有汉字标志、拉丁字标志、综合字标志等,一般每个字母或者数字都有指定含义,也是为了体现会展主题。

（二）图形

由图形构成的会展标志主要由两种图形构成,即几何抽象图形和自然图形。

几何抽象图形是以抽象的图形单纯地表现设计者的感觉和意念,具有深刻的内涵和神秘的意味性,简洁概括。自然图形基于客观事实,对现实对象高度浓缩和提炼,具有鲜明的形象特征,通俗性强,易被大众接受。无论是哪种图形,都具有特定的象征意义。

（三）图文结合

图文结合是会展标志设计中最常用的手段,它主要有以下3种形式。

（1）直接结合,增强标志的趣味性和艺术性,给观众留下深刻印象。

（2）变形文字使之具有一定图形特色,这样的标志简练生动,通俗易懂。

（3）将文字某些笔画具象化,这种构成法通常具备上述变形文字设计的优点。

二、会展标志的设计手法

（一）具象手法

具象手法是指采用与标志对象直接相关且具有典型特征的形象或几何图形直接描述客观主题,这种方法直接明确,便于理解记忆,如用钱币表示银行,用汽车方向盘表示汽车等。

（二）抽象手法

抽象手法是指采用无特殊含义的简洁而形态独特的抽象图形、文字或符号表现会展主题,给人一种强烈的视觉冲击感和现代感,吸引观众注意并让人难以忘怀。

（三）象征手法

象征手法是指采用与展示内容有某种意义上联系的事物图形、文字、符号、色彩等,以比喻、象征等手法唤起人们的情感,以达到突出主题的作用。

象征形象包含约定成俗的特定意义,以标志为载体传递展会信息,其简洁直观、生活化的形态更易被大众接受和记忆。寓意手法采用与标志含义相近或具有寓意性的形象,以暗示、示意、影射的方式表现标志的内涵与特点,如用箭头形象表示方向。

三、会展标志的设计原则和要求

（一）创意要求

从主题、内容等角度提出内涵深刻的创意概念和执行点子,很好地明示或暗示品牌的理念和价值。设计应新颖独特,醒目直接,有较强冲击力,具备国际性文化共同性,即国际化的潜力和准备。

（二）形象要求

设计清晰简洁,布局合理,比例恰当,整体平衡,具有整体美感;色彩强烈鲜明,搭配协

调,图案线条清晰和谐;隐喻或象征恰当,不产生歧义并能充分表现会展形象,体现其核心内涵;满足于各类载体使用时的要求及实物制造时的省时方便性要求;注意版权问题,在法律上不引起纠纷。

(三) 营销要求

会展标志要能体现会展的品牌价值和经营理念,展现办展单位的实力;能准确传达会展信息,体现会展的特征和品质;用容易理解的图案将会展的优势明确化,成为会展的象征,使之成为品牌形象的外延内容。

(四) 认知要求

遵循参展商和观众的心理认知规律,符合他们的文化背景;通俗易懂,容易记忆,不脱离时代;能很容易地吸引公众的注意,让人们产生深刻印象。

(五) 美感要求

有极强的感染力,令人愉悦,产生美感;容易被大家接受,并能使人产生丰富联想和积极的作用。

四、会展标志的功能

(一) 识别功能

会展标志是会展主题形象的体现,既要清晰醒目,易于辨识;更要特色鲜明,避免与其他事物相互混合雷同,造成错觉。

(二) 传达信息

以独特定位和形式的视觉语言诠释会展核心内涵,并准确表达其精神、主题。

(三) 个性特征

以强烈鲜明的视觉表现和突出的视觉形象传递出鲜明的现代感和轻快感,以特有的艺术效果和视觉吸引力传递会展的概括笼统信息。

案例

第101届广交会更名为"中国进出口商品交易会"后,为满足广交会更名的需求,加强对广交会品牌形象的宣传,第102届广交会启用以盛开的"宝相花"和"顺风轮"为创意原型的广交会新Logo,如图7-2和图7-3所示。

图7-2 广交会的新会标(1)

图7-3 广交会的新会标(2)

广交会新 Logo 图案采取"中国红"为基色，体现了喜庆、祥和与尊贵，具有浓厚的中国风和民族特色；花瓣的设计采用旋转、对外无限顺延的方式，形象体现了广交会的开放性；花瓣数目蕴含"溜溜和顺"之意，图形呈中国民间常见的风车形，既有"中国风"特色又有顺风向前的意蕴，还预示广交会协调可持续发展的原则。新会标名称的中文字体继续沿用郭沫若先生手写的"中国进出口贸易会"，英文名称全称为 China Import and Export Fair，简称 CIEF。

小贴士

CIS（企业形象识别系统）

1. CIS 的定义

CIS（企业形象识别系统）是一种意识，也是一种文化，是针对企业的经营状况和所处的市场竞争环境，为使企业在竞争中脱颖而出制定的实施策略。它将企业的经营理念与精神文化运用整体系统传达给企业内部与社会大众，取得社会认知，从而获得公信度。

2. CIS 的构成

（1）企业的理念识别

企业的理念识别（Mind Identity，MI）是企业在开展的生产经营活动中的指导思想和行为准则。它包括企业的经营方向、经营思想、经营道德、经营作风和经营风格等具体内容。

（2）企业的行为识别

企业的行为识别（Behavior Identity，BI）是企业理念的行为表现，包括在理念指导下的企业员工对内和对外的各种行为，以及企业的各种生产经营行为。

（3）企业的视觉识别

企业的视觉识别（Visual Identity，VI）是企业理念的视觉化，通过企业形象广告、标识、商标、品牌、产品包装、企业内部环境布局和厂容厂貌等媒体及方式向大众表现、传达企业理念。CI 的核心目的是通过企业行为识别和企业视觉识别传达企业理念，树立企业形象。

3. CIS 的作用

（1）提高企业的知名度。

（2）塑造鲜明、良好的企业形象。

（3）培养员工的集体精神，强化企业的存在价值、增进内部团结和凝聚力。

（4）达到使社会公众明确企业的主体个性和同一性的目的。

4. CIS 遵循的原则

（1）坚持战略性原则

坚持战略性，既为现代企业形象战略，就必然具有长期性、全局性和策略性的特征。CI 战略应立足当前，放眼长远。它绝非 1～2 年或 3～5 年的近期规划，而是企业未来 10 年、20 年甚至更长时间的具体发展步骤和实施策略。

（2）坚持民族性原则

"越是民族的，越是世界的"。CI 战略是从企业发展方向、经营方向上设计与规划自我，CI 的创意、策划、设计工作的基础应该立足于我们民族的文化传统、消费心理、审美习惯、艺术品味等，这样才有可能为公众所认同，从而获得成功。

（3）坚持个性化原则

CI 战略是企业为塑造完美的总体形象在企业群中实施差别化的策略，重要一点就是要求企业形象具有鲜明的个性特征和独具一格的特质，不能"千人一面"。IBM 与可口可乐就是个性成功的典范。

（4）坚持整体性原则

从 CI 的 3 个方面来看，它们不是相互脱节的，而必须表里一致，协调统一，BI、VI 为 MI 服务，外美内秀，才是值得称道的。

（资料来源：http://wiki.mbalib.com/wiki/CIS；http://baike.baidu.com/view/9796.htm）

1933 年至今世博会会标及主题

世界博览会（World Exposition、World's Fair），又称国际博览会及万国博览会，简称世博会，是一项由主办国政府委托有关部门举办的有较大影响和悠久历史的国际性博览活动。参展者向世界各国展示当代的文化、科技和产业上正面影响各种生活范畴的成果。第一届世博会是 1851 在英国举行的伦敦万国工业博览会，但直到 1933 年美国芝加哥的世博会确立"一个世纪的进步"的主题后，历届世博才有明确的主题。下面罗列一些世博会的会标与主题，如表 7-1 所示。

表 7-1 历届世博会会标及主题

时间	会　　标	主　　题	城　市	国家
1975 年	EXPO '75	海洋——充满希望的未来	冲绳	日本
1982 年		能源——世界的原动力	诺克斯维尔	美国
1986 年	EXPO 86	交通与运输	温哥华	加拿大
1990 年		人类与自然	大阪	日本
1992 年	EXPO '92 SEVILLA	发现的时代	塞维利亚	西班牙

续表

时间	会　标	主　题	城　市	国　家
1993 年	EXPO '93	新的起飞之路	大田	韩国
1998 年	EXPO '98	海洋——未来的财富	里斯本	葡萄牙
2008 年	EXPO ZARAGOZA 2008	水与可持续发展	萨拉戈萨	西班牙
2010 年	EXPO 2010 SHANGHAI CHINA	城市，让生活更美好	上海	中国

第二节　会展邀请函设计

背景资料

会展邀请函根据邀请对象可划分为两类，一为针对观众，二为针对参展商。前者可称为观众邀请函，后者可称为展会招商函。

一、观众邀请函

观众邀请函是办展单位根据展会实际情况编写的用于邀请观众参加展会的一种宣传单张。它是专门针对展会的目标观众发送的，一般采取直接邮寄的方式发送到目标观众的手中，因此观众邀请函的发送是基于完善的目标观众数据库。

观众邀请函设计包括以下内容。

（一）展会的基本内容

展会基本内容包括展会名称、举办时间地点、办展规模、办展单位、展会 Logo 及展会优缺点、展品范围和价格等要素。

（二）展会期间举办的相关活动

简单罗列展会期间的相关活动安排，便于目标观众选择性地参加。

（三）展会招商状况介绍

展会招商状况包括展出的主要展品、参展新品及参展商状况。

（四）参观回执表

参观回执表包括参观申请的联系方式和联系人，方便观众预先登记。

观众邀请函是展会支付营销的有力途径，它能邀请到观众到会展参观，也能直接扩大展会的推广宣传，间接帮助了展会的招展工作。

（五）艺术性的版面设计

艺术性的版面设计使得观众对展会形成良好的第一印象和初步了解，能够引起观众的兴趣，吸引其注意。

二、会展招商函

（一）会展招商函的内容

会展招商函是办展单位用来说明展会以招揽目标参展商的宣传小册。它主要的作用是向目标参展商说明展会相关情况，引发兴趣，吸引他们的参展。会展招商函是目标参展商了解展会状况的重要信息来源，它包括以下5个方面的内容。

（1）展会的基本内容。

（2）市场状况介绍，主要包括兴业状况和地区市场状况等。

（3）展会招商和宣传推广计划。

（4）参展办法，包括付款方式、参展手续办理、参展申请表填写和报展状况。

（5）艺术性的版面设计。它使得参展商对展会形成良好的第一印象和初步了解，能引起参展商的兴趣，吸引其注意。

（二）会展邀请函设计的原则

会展邀请函是展会形象在观众（参展商）面前的第一次展现，这种最初接触到的信息在观众（参展商）脑海里所形成的对会展的印象，对其以后的行为活动和评价有着至关重要的影响，它虽然不一定准确，但却是最鲜明、最牢固的。

优秀的会展邀请函既是观众（参展商）了解会展的第一手参考资料，又是显示展会主题和核心精神及企业品牌形象的重要途径。会展邀请函的设计需要遵循以下几点原则。

1. 信息明确、格式规范、章印齐全

会展邀请函需包含章节首段提及的几点重要内容，按照规定的格式书写，避免遗漏，将展会信息合理充分地呈现；会展活动邀请函落款需要具备必要的章印，以证明邀请函（信）的真实性与合法性。

2. 针对性原则

针对不同的目标对象，邀请函内容的侧重点应有所不同。观众邀请函应重点突出展品形象，从消费者角度深度剖析其心理，以展品为亮点吸引观众参展；招商邀请函应当以展会规模为侧重点，突出会展影响力以及带给参展商的社会效益及经济效益，明确展会给参展者

提供的交流平台功能,以此为着重点书写邀请函,吸引参展商参展。

3. 主题鲜明、图文并茂、富有美感

会展邀请函除了必要的会展信息,还需突出会展主题及企业形象,以文字说明为主,配以抽象图像,使之更具有生命活力,以独具艺术性的表现形式强化视觉记忆,凸显独特性的效果,更能引起观众(参展商)的兴趣。以下是两个会展邀请函的封面设计,如图 7-4 和图 7-5 所示。

图 7-4　河南郑州食品加工与加工设备博览会邀请函

图 7-5　中国广州国际家具博览会邀请函

2010年第二届中国桂林国际铸造大观园会展(邀请函)

举办时间：2010年10月31日～11月4日
举办地点：中国桂林 山水大酒店
会展主题：中国当代铸造技术的创新发展
主/承办单位：中国铸造科工贸联谊活动组委会
协办单位：桂林市中南铸冶材料研究所 桂林新视界国旅
(封面页)

<p style="text-align:center">2010年中华铸造逢盛世 金秋十月桂林会展正佳时</p>

本届会展主题是——中国当代铸造技术的创新和发展。创新为本，发展为实。本次大会以技术创新为亮点，争办务实、求实、真实、说实的会展。内容丰富，形式多样，人数众多，多项重大发明首次公开展示，首次发布交流，首次现场观摩，比如：航空涡喷技术在铸造热工炉的应用；消失模超强涂料振动浇注等。在大观园的铸造论坛中，惊人的创新、先进的经验、丰硕的成果、独到的见解举不胜举。实则广用，实乃大会之本。我们热忱欢迎和邀请中外广大铸造工作者及同行同人光临这次国际上最具特色、国内独显魅力的盛会。

1. 会展安排

10月30日～31日：30日大观园开始接待，31日全天报到，布展。

11月1日～2日：大观园展览开放，现场演示，技术报告与交流洽谈同步进行。

11月3日～4日：绿色大自然之旅，丰鱼岩山庄欢乐之夜，4日上午越南之旅慈宁宫风鱼岩启程，其余代表回桂林后自由启程。

2. 会展费用

略。

3. 交通提示

报到地点：桂林山水大酒店
乘车路线：

（1）火车，抵达桂林火车站后自乘出租车即可到达酒店（约10元RMB）。

（2）客车，抵达桂林长途汽车北站后自乘出租车即可到达酒店（约20元RMB）。

4. 登记回执

敬请各位代表于10月20日前将回执传至筹备处。

5. 联系方法

(正文)

<p style="text-align:right">中国铸造科工贸连活动组委会
中国铸造科工贸连活动筹备处
2010年8月28日</p>

点评：

从该案例中，我们不难看出会展邀请函设计的一般格式。会展活动商务邀请函（信）封面以会展活名称、主题、主办机构、时间、地点5项内容为主；正文应逐项载明具体内容。第一部分是背景说明，写明举办会展活动的背景和目的；第二部分是会展活动的具体内容介绍，主要包括了会展活动的活动时间及地点、同期活动、展示服务、会展活动的特点、会展活动的收费标准等相关内容；第三部分是会展的参展办法及交通提示，给参展商提供参展途径并给予观众参展交通指导；第四部分是联络信息，写明联系联络信息和联络方式，包括传真、电话、邮箱、负责人等。

需要注意的是，一般在邀请函末尾会标注回执登记，回执是被邀请方根据需要和可能而给予的一种反馈信息。通常会展活动的回执内容格式统一由会展组织者进行制定，包括参与者单位信息、参与类型、具体展位或广告位、会议活动预定事项、参与人员信息、参与时报到信息说明等。还有会展活动邀请函的落款，通常是会展活动的组织机构名称加盖相关印章。如果是多家机构共同主办或承办，则由多家机构共同签名盖章，以证明此邀请函（信）的真实性与合法性。同时注明邀请函（信）的制作发布时间。

第三节　会展票证设计

背景资料

会展票证是一种作为凭证的纸张，它是规范展会秩序与管理的有效工具，对展会入场资格进行票证管理，一方面是为了确保展会工作安全有序进行及展会效果的良好呈现；另一方面是出于对展会相关数据统计的需要，即为会展市场的分析及观众数据库的建立提供第一手资料。

根据具体需要，展会一般有以下8种票证。

一、参展商证

供参展单位人员进出展馆使用，如图7-6所示。

二、观众证

观众证（含贵宾证）供参观人员使用，需填写表格并提供名片；贵宾证专供来参观的嘉宾使用，如图7-7和图7-8所示。

三、组织机构工作证

供会展组织机构工作人员使用，如图7-9所示。

图 7-6　中国国际美容展览参展商证

图 7-7　重庆卓异美容论坛参会证

图 7-8　中国科技展嘉宾证（底案设计）

图 7-9　国际石材科技展览会工作证

四、布展/撤展证

供会展布展/撤展时，承建商和参展商的相关工作人员使用，由参展商按需申领，展览期间无效，如图 7-10 所示。

五、展会服务证

供展会的承建商、承运商及各服务单位的人员使用，如图 7-11 所示。

六、记者证

记者证有时候也叫媒体证，供展会媒体记者及摄影等工作人员使用，如图 7-12 所示。

七、参展停车证

供展会期间人员进入深圳会展中心停车场停车时使用。

 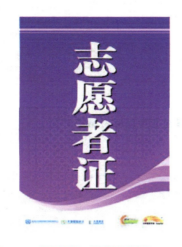 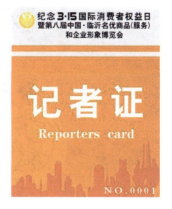

图 7-10　烟台岁末车展布撤展证　　图 7-11　展会服务证　　图 7-12　中国·临沂名优商品（品牌）和企业形象博览会记者证

八、展会门票

部分会展会面向普通观众开放并出售门票,此类门票需在取得税务部门同意后方可印制和出售,如图 7-13 和图 7-14 所示。

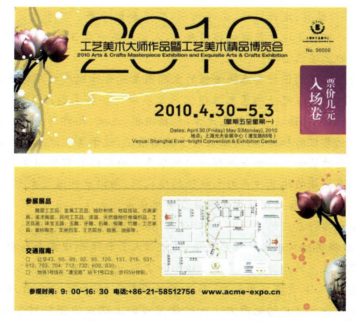

图 7-13　上海工艺美术精品博览会门票

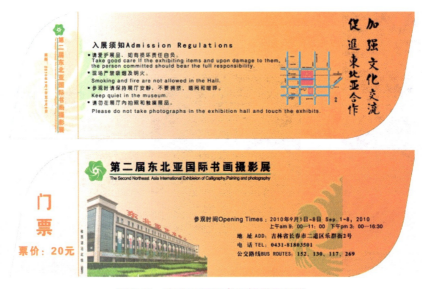

图 7-14　东北亚国际书画摄影展门票

关于会展票证

会展票证除了作为凭证的特定功能外,还具有传播特定信息的艺术效果表达功能。这主要是由于版面主题图案和装饰纹样及特定文字赋予了其视觉信息载体的功能。因此票证设计从广义角度上来讲是一种平面设计,它包括票证名称、主题图案、装饰纹样、发行机构、文字说明、签名和编号等。其中主题图案和装饰纹样对票证的信息呈现效果影响作用最大,人们对某一票证最大的印象主要取决于票证版面的上述两要素。

因此会展票证的设计要选择恰当的主题图案充分体现展会品牌形象,做到色彩鲜明,意蕴深刻,以绝佳的艺术性视觉效果展现出会展主题形象及核心内涵精神;更要充分利用装饰纹样的特色元素(包括边框、底纹、几何形、滑幅、曲线纹等)来突出和强化票证的独特性,用以区别于其他票证,便于其凭证功能的实现。

几何形态的装饰纹样和自然形态的图案产生的对比和有机组合,使呈现出来的特殊效果有极佳的视觉冲击力和极强的现代感,所以这种通过象形图案和具象图案的有机结合、直接应用的方式也被众多票证设计者所采用。

进行会展各种票证的设计时,需确保其所规划的信息明确、一一对应,避免遗漏和差错,根据实际需求设计相应票证,将进馆人员权限合理充分划分,便于展会现场的管理及秩序的维持。为了便于组织和识别,也可以为不同类型的票证设计不同的基色,如 VIP 贵宾证用红色,参展商证用黄色,展会工作人员用蓝色,媒体证用绿色等。会展证件的版面大小一般按照市面上现成的塑料封套的尺寸来设计,大小适中,便于携带。

扩展阅读

会展证件管理的注意事项

证件管理是控制无关人员进入展馆的有效手段。重大会展和节事活动来宾多、部门多、车辆多,组委会为表示对来宾层次的区别,或对来宾身份分门别类,对各类人员制作不同的证件,导致证件种类多,管理混乱,场馆安保人员难以识别。因此,在证件设计与管理方面要注意以下方面。

1. 版面设计与展会风格一致

展会或大型活动的证件在设计时要考虑与活动主题及VI形象相匹配,通过证件的色彩、风格、图案即能知道所参加的展会。如中国共产党全国代表大会的代表证的底色为鲜红色,与中国共产党党旗的颜色相同,与会议的整个严肃、庄重的风格也较为一致。在进行整个会展或大型活动形象策划时,应将证件的设计包括其中,使其成为整个设计的一个重要部分。

2. 便于区别管理

在一个场馆里可能同时举办几个展会,每个展会又有各自的相关证件,如何迅速区分和识别便是对证件管理的另一个要求。证件制作要规范,减少证件的种类,区别色彩,便于安保人员识别。目前国内的证件主要是采用展会标志和色彩来区分不同的展会,用不同颜色的挂绳来区别会议参与者的身份。例如第99届广交会上,紫色挂绳表示工作人员证,绿色挂绳表示参展商证,红色挂绳代表采购商证,而咖啡色挂绳表示临时进馆证。

3. 证件发放要规范

证件发放时必须对发放对象实行登记审核制度,以确保一人一证,人人有证,人证相符。为防止证件的借用、倒卖,在证件上要能反映证件使用者的基本信息,如姓名、照片等;同时在制作证件时,应利用计算机系统将更为详细的信息输入,一旦出现证件使用异常或其他突发事件,能立即通过系统将参与者资料调出。同时在证件上还需要简单注明活动参与者所需遵守的基本规则,起到提示作用。

4. 明确制定管理规范

证件管理要有严格的规定,如果管理松散,证件的作用便如白纸一张,没有丝毫意义。场馆管理者应制定明确的证件管理规范和制度,防止证件被冒用,否则很容易造成安全隐患。这些管理规定包括证件的申办程序和资格审定要求、证件的种类和适用范围、证件的使用规定、证件被盗用后的处置规定等。对无证人员、人证不符的对象,由组委会制定相关处罚法则进行处罚,确保证件按规定有效使用,控制进入展馆的人员及其数量。要加强对证件的监管,对于一些重大的会展和节事活动,公安机关可介入组委会各类活动的证件的分类、制作、发放等各环节,加强监督,防止证件多发、滥发,使证件得到规范管理,防止各类证件向外流失。

5. 采用信息技术管理

随着信息技术的应用,证件管理的智能化程度越来越高。会展证件从原来完全的纸片管理,逐渐发展到条形码管理,条形码读码也由原来的手工读码发展到

机器读码。部分会展场馆甚至发展到采用"指纹证件",活动参与者在办理手续时将指纹录入计算机,之后在进入场馆时,只需将手指放在指纹识别机上便能通过检查。这种方法的优点是:一方面更加高效安全,无法假冒;另一方面减少了纸张的使用,更为环保。但它的不足是在场馆内无从获悉参与者的身份,因此需要通过其他标志来显示,如徽章。

第四节　会展会刊与宣传海报设计

会刊是在展会活动期间供参观者使用的展会活动指南。其内容必须是正确无误的,所传达的信息应该简洁明了,突出参展企业及其产品的精华部分,以便开展后参观者能在较短的时间内,通过会刊所传递的信息作出合理的判断和选择。

海报设计是人们喜闻乐见的一种艺术形式。这种视觉传达形式从产生之日起就和时代的发展息息相关,它忠实地记录着社会政治、经济、文化的进步与繁荣,反映着人们生活情趣和精神文化追求的品位与方向。优秀的会展海报设计是用最简练的视觉语言表达最深刻的内涵,其实就是要兼顾设计的艺术性与文化内涵。会展海报只有调动形象、色彩、构图、形式感等因素所形成的强烈视觉效果,并与独特的文化内涵组合搭配,才会拥有巨大的号召力与艺术感染力;会展海报的画面应有较强的视觉中心,应力求新颖、单纯,还必须具有独特的艺术风格和设计特点。

由于海报具有传播信息的作用,涉及内容广泛、艺术表现力丰富、远视效果强,因此常用于展览会的宣传,分布于街道、影剧院、展览会、商业闹区、车站、码头、公园等公共场所。

由于海报的文字容量有限,在会展海报的设计过程中应重点突出展会的活动的标志、口号、吉祥物等与众不同的构成要素,如图7-15所示。以最简洁的文字和图案,最恰当的表达手法,设计出最优秀的会展海报。

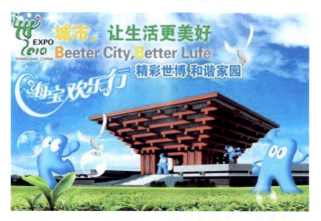

图7-15　上海世博会宣传海报

一、会展会刊的设计原则

（一）设计构思新颖

会展会刊的设计构思首先应确立为展会内容服务的形式，用最感人、最形象、最易被观众接受的形式表达。所以封面的构思就显得十分重要，要充分体现展会的性质、风格，做到构思新颖、切题，有感染力。构思要新颖，就需要不落俗套，标新立异，如图7-16所示。

（二）设计的内容

会展会刊的设计内容主要包括展会名称、主题、主办机构、时间、地点等要素，如图7-17所示。

图7-16 中国国际珠宝展会刊封面

图7-17 汕头国际音响大展会刊封面

（三）设计的规范化

封面设计的规范化是会刊编排格式规范化的直观体现。规范化原则具体表现在会刊开本大小及其构成要素上，以及各要素位置的限定和相互关系等方面。

通常会刊开本主要是大16开本，作为国际通用标准现已逐步被设计人员普遍接受，但也不排除个别展会设计人员个性化设计特殊规格的存在，如图7-18所示。

会刊要能体现科技和学术性的特征，其一般风格应是庄重、大方、雅致、简洁、明快、严谨、精细、协调等。在设计会刊的版面内容时，可以采用具象写实手法，也可以运用抽象隐喻或象征手法。不管采用何种手法都应注意表现素材选择要得当，要富有代表性和表现力，且具有可以为大众理解的象征性寓意，具体表现手法要艺术化，不宜太张扬、太直白。

增强视觉形象的识别性与表现会刊内容特色是密切相关的，但并非等同的概念。增强视觉形象的识

图7-18 俄罗斯国际轻工纺织服装及设备展会刊封面

别性主要从强化视觉识别的独特性和视觉冲击力方面考虑,使读者留下过目难忘的视觉印象。这要求封面文字、色彩搭配、构图形式、布局安排方面要有创意,要有与众不同的新颖性、独特性、巧妙性,并可适当采用艺术夸张手法。

扩展阅读

第二届中国会展经济论坛会刊及论文集广告征集函

近年来中国会展经济发展迅猛,展览和节庆活动空前活跃,展览的总规模年均增长近20%。统计数据表明,2003年全国各地举办的经贸领域展览会达到3298次,节庆活动5000多次,参与的观众达数亿人次。会展已成为国民经济中增长快、发展潜力大的行业。

在继续推动我国会展业的快速、健康发展背景下,中国商务部、北京市人民政府、经济日报社决定于2005年11月28～29日在北京联合举办"第二届中国会展经济论坛"。届时将有中国商务部、美国商务部、德国经济劳动部及国外30多个会展经济发达城市的政府官员、专家学者、会展行业组织、展览公司及相关服务企业、新闻媒体的600多位代表参加本次大会。

论坛将以"体制·政策·秩序"为主题,深入探讨中外会展业的管理体制、政府部门规范会展业发展和会展业推动经济发展,以及会展业和节庆活动的产业化、国际化、标准化和人才教育、法规建设等有关问题,为国内外会展和节庆行业搭建一个展示形象、宣传品牌的交流合作平台。此次盛会的召开,将是近年来国际会展业最具规模的一次高层对话,也势必将对推动中国会展业发展进程起到重要作用。

此次盛会将引起国内外知名企业关注,届时将商机云集。为了配合此次盛会的内部交流与合作,为中国及海外的会展业提供一个对外交流与展示的平台,促进会展业优秀企业品牌与招商工作,论坛组委会特别成立了会刊编辑部,对此次论坛的会刊与论文集进行专业的编辑处理。

此次特刊采用铜版纸,全彩色印刷,16开,300页。会刊的发行工作,除了现场进行免费派送外,还将在各类会展业及相关行业活动中免费派发,还将对2005年参加展会规模在100平方米以上的参展商专项邮寄。另外还将有效发送到203个国家和地区的相关政府部门、行业协会、商会、使馆代表手中。

本次会刊将是会展业行业2005年度的一次总结,预计印量将有50 000册,发行范围覆盖国内及海外部分重要地区,其中华东地区24%,华南地区19%,华北地区26%,中西部地区11%,港澳台地区2%,国外6%,其他2%。

(资料来源:http://info.finance.hc360.com/2005/11/27163939615.shtml,摘录)

二、会展海报的设计原则

(一) 主题明确

会展海报是会展形象宣传的一种重要手段与途径,在设计时需明确所需传递的主题思想与核心内涵,为在观众及参展商心目中建立良好的会展形象打下基础。

(二) 简洁明确

在会展海报的设计中要删减冗余,突出重点,体现层次感。一般可采用假定手法,将现

实与虚幻、时间和空间有机结合,完美呈现。也可采用象征手法,激发受众联想,效果鲜明又无须复杂元素组合,保证海报版面的简洁性。

(三)艺术呈现

海报设计并不是单纯纸面的会展信息罗列,还是一种艺术化的视觉呈现。设计时需要做到色彩鲜明,意蕴深刻,以绝佳的艺术性视觉效果展现出会展的主题形象及核心内涵精神。

世博会海报

世博会海报是文化多元与文化融合的精神产品,每一件海报都透出浓郁的本土气息和时代特点。海报的内容时而以人为表现的特定对象,反映人类活动与工业发展的关系;时而更关注人类活动与生态环境发展的趋势。海报以不同的表现手法,或具象、或抽象、或明快、或烦琐,生动地表现了世博会的主题,并且起到了让人们对世博会主题更关注、更了解的促进作用。海报就像是世博会的一面旗帜,是一种最有效、最直接的传播媒介,并以一种没有国界的图形化视觉语言将世博会的文化理念传达给每一位参观者,达到最充分的沟通和交流。

1851年的英国"万国工业博览会"堪称世界展览会历史上的里程碑,历时5个月,观众600多万人次,标志着人类发现了一种国际大规模文明交流的新形式。从"万国工业博览会"至今,世博会日益成为全球经济、科技和文化领域的盛会,成为各国人民总结历史经验、交流聪明才智、体现合作精神、展望未来发展的重要舞台。

世界博览会是人类文明的驿站。而世博会海报则是传播世博精神与文化的视觉媒介。世博会海报以生动鲜明并富含深刻寓意的视觉语言反映了世博会在不同历史时期的特定主题和文化内涵,第一阶段的海报展现了工业革命的成就;第二阶段反映了科技进步;第三阶段则主题多样化,展示了科技的最新成果;当今的世博会海报更关注可持续发展的科学理念。从2000年德国汉诺威世博会"人类·自然·科技"的主题上已隐约可以看到,当时的人们正在逐渐重视自然、重视环保。到了2005年日本爱知世博会,主题"自然的睿智"使这一环保理念得到了进一步深化。

2010年上海世博会的主题为"城市,让生活更美好",虽然从表面看更多地强调了城市,但其旨在解决城市面临的各类问题以及如何平衡城市发展与环境保护之间的关系,可以说是对前两届世博会所倡导的环保理念的一次升华。从汉诺威、爱知到上海,世博会追求的是人与自然和谐相处以及可持续发展的环保理念,而这些理念在世博会海报中得到了生动的表现。2000年,德国汉诺威世博会,参展国家和组织共计172个,为往届世博会参展国家、地区和组织最多的一届。

与之前的历届世博会相比,汉诺威世博会无论在内容上还是形式上,都是一届崭新的世博会。它以"人类·自然·科技"为主题,向人们展示人类将怎样借助技术的力量与自然和谐共处,不像过去那样侧重展示成绩和自我炫耀。汉诺威世博会回应了人类21世纪在环境方面所面对的主要挑战,提出了人与自然在可持

续性的条件下共存的原则，促使广大观众更加深入地参与和关心全球性问题，共同寻找战胜这些挑战的答案。而汉诺威世博会海报以朴实生动的视觉形象诠释了这一主题，干涸的土地上接住水滴的双手，暗喻工业发展导致人类赖以生存的自然环境的恶化，人类改造了自然，同时人类亦破坏了自然。简洁鲜明的视觉形象给观众强烈的心灵震撼，把观众的思路带向世博会的主题，引发观众对人类、自然、科技的思考。

2005年日本爱知世博会是记忆中离人们最近的一届世博会，这届世博会主题被定为"自然的睿智"。进入21世纪之后，人类越来越认识到人与自然和谐相处的重要性，特别对于国土面积大不、资源比较贫乏、人口特别密集的日本来说尤为重要。

爱知世博会海报中几个跨步行走、跃跃欲试并且是来自世界五大洲的人物形象，隐喻这是一次全世界人类在这里交流与大自然共存中积累的无穷智慧，探讨共同创造多彩的文化和文明共存的新型地球社会的盛会。正如日本爱知世博会如此阐述"自然的睿智"这一主题：人类与自然的互动产生了丰富多彩的生活方式、文化传统和现代艺术，人们将在这里交流和整合他们所拥有的这些"睿智"，创作出一首宏大的"跨文化交响曲"乐章。

具有悠久东方文明的中国，是一个热爱国际交往、崇尚世界和平的国度。中国取得了2010年世博会的举办权，这将是注册类世界博览会首次在发展中国家举行，体现了国际社会对中国改革开放道路的支持和信任，也体现了世界人民对中国未来发展的瞩目和期盼。"城市，让生活更美好"，这是2010年上海世博会的主题。

我们无法想象，当今世界如果没有了城市，人类的生活会怎样。在新世纪如何建设更佳的城市，使市民获得更高的生活质量，是一个合乎社会现实需要的主题，是所有发达和发展中国家都面临的挑战。

上海世博会海报以"2010"、"EXPO"、"SHANGHAI"为设计元素，构建了一座林立着摩天大楼的现代城市形象。巧妙的文字图形带给观众许多联想与思考。以城市为主题的世博会，不是单纯为了展示各种城市发展的硬件，成为摩天大楼和各种模型的堆砌。城市建设需要基本设施的长远规划、商业和民房的建设、科学技术的发展，也需要文化、教育、社会公德、精神文明方面的建设。生动鲜明的视觉形象促使人们更加关注2010年上海世博会的主题及内容，并将期待2010年上海世博会从多方位来展示城市这一主题。

会展海报通过艺术化的视觉语言，有效地宣传、沟通展会信息内容，是展会核心内容的视觉传播。

第五节　会展参展指南与展板设计

参展指南是主办方编印的用来指引观众参观展会的小册子，主要是向目标观众、媒体记者及参展嘉宾发放的。展会参展指南能给观众提供引导，便于其在大

型会展空间内找到自己想去的展馆或展厅,避免迷路。

会展的展板设计是会展设计的重要组成部分,从某种意义上来说,它是介于环境和展品之间进行信息传递的媒介。而所谓版式设计,就是在版面上,将有限的视觉元素进行有机的排列组合。在商展中,版式设计是一种建立在特定的功能诉求与市场定位基础上。以传播为导向的视觉传达艺术。通过图文色等基本元素富有形式和个性化的搭配组合,营造独特视觉表达效果,引起人们兴趣,唤起情感共鸣,使其接受展品所传达的重点信息。

一、会展参展指南设计内容

(一)参展指南(或展览手册)首页
首页内容包括:展会名称、时间、地点,展会组织单位名称(包括主办单位、承办单位等)。

(二)展会简短介绍
简要介绍展会规模,参展企业数量及背景,展品特色,展会相关活动安排等。

(三)展会安排提示
展会安排提示包括准备期、布展期、撤展等具体要求,联系主办单位、承办单位的相关事项,联系人、联系方式。

(四)展台搭建提示
展台搭建提示包括搭建准备期、布展、撤展等注意事项,主搭建单位名称、联系人、联系方式。

(五)展品运输服务
展品运输服务包括货车行驶路线示意图,主运输单位名称、联系人、联系方式。

(六)宾馆接待、旅游服务
接待服务包括展馆交通指南、展馆周边宾馆名称、联系人、联系方式。

(七)展览宣传语广告服务
宣传语广告服务包括企业形象推广指南等。

(八)相关表格
这是指参展商在筹展和布展过程中需要使用的各种表格,主要包括展览表格和展位搭建表格两种。

(九)外语文本
如果展会有海外参展商,还要将参展指南翻译成相应的外语文本。

展会参观指南的设计编写应从观众的需求出发,一切都是为了方便观众到会展参观,因此,指南设计应当简洁明了,条理清晰,一目了然。

案例 2012深圳礼品展　第20届中国(深圳)国际礼品及家居用品展览会

展会名称:2012深圳礼品展　第20届中国(深圳)国际礼品及家居用品展览会
展会场馆:深圳会展中心

展会时间：2012年10月22日～25日

展会地点：深圳会展中心1、2、3、4、5、6、7、8、9号馆、2楼平台

展会规模：110 000平方米

展位数量：5500个展位

参展商家：3300家

参观人数：14万人次

（封面）

参观中国礼品第一展，畅游礼品寻源新天地

"第二十届中国（深圳）国际礼品及家居用品展览会"将于2012年10月22日至25日在深圳会展中心举办，为您展示包罗万象、品质优良、最新创意、极具价格优势的公司礼品、赠品、家居用品及消费品。

真正全国性贸易活动，不容错过的采购盛会

展会已成功举办18年，主办方励展华博携手来自全国各地的3300家以生产商为主的一流品牌，共同呈献国内最大的礼赠品、玩具及家居用品展览会。这是一个真正全国性的贸易活动，礼品市场的活跃参与者一年两次、于行业最佳采购季节在这里见面交流、达成交易、建立合作和界定市场发展趋势。

行业盛会：深圳礼品展每年4月和10月举行，已成功举办20届，是中国目前最聚人气的业界顶级盛会；我公司还办有每年6月的上海高端家居展、6月成都礼品展、9月深圳孕童婴展，同样也为所属行业的高端展会，都在火爆预定中，欢迎报名参展。

交通信息

深圳会展中心交通快捷便利，南邻滨河快速干道，与口岸、港口及高速公路相连，驾车驱往深圳火车站仅需15分钟、深圳机场仅需30分钟。地铁1号、4号线在会展中心站接驳，通过市政地下通道可从馆内直达地铁站，仅需步行150米，两站即达皇岗口岸。十多条公交线路经达会展中心。

深圳火车站和罗湖口岸到达深圳会展中心：

深圳地铁一号线：罗湖—国贸—老街站—大剧院—科学馆—华强路—岗厦—会展中心

公交：乘坐K568公交，火车站—会展中心

会展中心附近酒店

深圳会展中心附近五星级酒店有：深圳星河丽思卡尔顿酒店、深圳大中华喜来登酒店、深圳福田香格里拉大酒店。

（正文）

略。

点评

参展指南首页即简单介绍展会名称、时间、地点，展会组织单位等，正文才开始提及展馆的参观导向，从展馆附近交通、附近酒店、展馆展区分布图及行走路线图等方面为参观者提供导视指南。指南书轻巧易折，设计目的明确，排版层次鲜明，便于参展者使用与携带。

杜塞尔多夫国际服装博览会(CPD)现场查询系统

CPD专业博览会是全世界顶级的服装类博览会之一,它由德国著名的依格多公司主办,一年两届,被誉为"欧洲时装业的晴雨表"。

该展会的现场查询系统设置由两部分组成:一个是电子查询系统;另一个是现场人工咨询。电子查询系统是一个完全自助式的查询系统,它被固定在展会的各大入口和各大展馆内,并以显目的"i"加以提示和标志。系统以英、德、法和意大利4种语言,提供参展商、股价、城市、展位、服务、品牌、邮编、表演和讲座等多种词条,以方便不同国家的客商对不同内容的查询,查询结果可以自助打印出来。

CPD还在每个展馆内设立一个现场人工咨询点,每个服务点配备1~2名工作人员,利用电子系统帮助客商提供全方位的查询服务;每个服务点还提供出售电话卡和展会信息下载等服务。除上述两种主要咨询服务以外,展会还在重要的展馆内设立资料派发信息点,免费派发展会会刊等多种资料并提供咨询服务。

二、展板设计原则

如何设计出完美的展板以突出展品、营造氛围,需要考虑以下几个原则。

(一)统一原则

统一原则包括版面形式变化和内容的协调以及版式局部和整体的统一协调。

(1) 前者是由于版式受到展示内容限制并服务于内容,展板的形式美不能脱离所展内容,否则就变成了无意义的美感设计,脱离主题。

(2) 后者是由于展板是一个整体的展示系统,任何局部元素都不能脱离整体而孤立展现。版面构成是传播信息的桥梁,所追求的完美形式必须符合主题的思想内容,这是版面构成的根基。

(3) 强调版式的统一性原则,也就是强化版面各种编排要素在版面中的结构以及色彩上的关联性。通过版面的文、图间的整体组合与协调性的编排,使版面具有秩序美、条理美,从而获得更良好的视觉呈现效果。

(二)突出原则

突出主题展板版式设计本身并不是目的,而是为了更好地传播展馆展览内容。一个成功的展馆展览版式构成,必须明确展览的目的,并深入去了解、观察、研究与展览信息有关的方方面面。设计的最终目的是使画面产生清晰的条理性,以悦目的形式来更好地突出主题,达成最佳的诉求效果。

主题鲜明突出有助于增强观看者对画面的注意,能够增进人们对内容信息的理解。要使画面获得良好的诱导力,鲜明地突出诉求主题,可以通过画面的空间层次、主从关系、视觉秩序及彼此间的逻辑条理性的把握与运用来体现。

(1) 按照主从关系的顺序,突出主体形象,使之成为版面的视觉中心,以此来表达主题思想。

（2）将文案中的多种信息作整体编排设计，有助于主体形象的建立。

（3）全部造型元素以主题的意念和风格为中心，形成统一和谐的整体。

（4）在主体形象四周增加适当的空白量，使被强调的主体形象更加鲜明。

（三）均衡原则

展板的设计是一种有目的的策划，在平面设计中利用视觉元素来传播设计者和主办方的设想和计划，用文字和图形把信息传达给观众，让人们通过这些视觉元素了解所传达的信息。

整个版式的布局结构需给人一种均匀、平衡、安定的感觉。设计版面时，合理控制版面空间的设计元素均匀分布。版面边框的长度比，文字、图片等内容与表面框架的面积之比，文字与图片的关系均需遵循一定的比例关系，因为恰当的比例关系能给人以和谐的美感，超出一定比例则会使人觉得别扭。

而一个视觉作品的生存底线，应该看其是否具有感动他人的能量，是否顺利地传递出展品背后的信息，平面设计要让人感动，需要从足够的细节做起，如色彩品位、文字设计与编排、图形创意、材料质地等，把影响平面设计视觉效果的多种元素进行有机艺术化组合。

版式设计的三大元素

1. 文字

文字是信息传递的主要载体，也是视觉表现的要素之一，在版式设计组成要素中占据着重要地位。文字设计需清晰易辨、统一规范，体现形式美感和艺术创造性。在版式设计中主要是针对文字的字体、字号、色彩及编排等方面考虑的。其中字体是文字的表现形式，随着计算机技术在平面设计领域的广泛应用，计算机艺术字体已相当成熟，种类丰富、样式新颖，比如文鼎、方正、汉仪等中文字库和字体多至几千种的英文字库，如图7-19和图7-20所示。

图 7-19　音符字母海报图

图 7-20　抽象字体与水墨色彩的结合运用

不同的字体带给人不同的视觉感受与心理感受,针对不同的表达主题,设计师对字体不断地创新与筛选,采取恰当的字体直观地表达主题内容,带给观众精彩的视觉享受和愉悦的观后感受;而字号的大小直接影响阅读效果和版面美观,因此要根据实际需求设计适合的字号,如图7-21和图7-22所示;版面文字的排版方式直接影响整体展板版面的视觉呈现效果,设计师要综合使用各种手法,创造出富于变化及视觉冲击力的展板版面,如图7-23~图7-25所示。

图7-21　不同字号大小的运用(1)

图7-22　不同字号大小的运用(2)

图7-23　版面文字排版(1)

图7-24　版面文字排版(2)

2. 图形

　　图形是展板上必不可少的元素,与文字相比,它更具有视觉冲击力,在文字版面中加入图形可立即增强视觉的观赏性,版面主题信息也可借助生动的图形来增强文字说服力和提高读者的兴趣。无论是抽象还是具象的图形,都能直观地表达意向、情绪、幻想及感触,并且在展板上也都可以编排出许多形式,形成不同风格,

图 7-25　展会中版面文字排版运用

体现不同内涵。按照图形的获取途径来分,平面设计中的图形可分为两类:一类为以客观实物为原型,通过摄影、写实具象记录的图形;另一类是通过手绘及计算机制图所创作出的图形。前者以客观实物为基础,真实可信,极具感染力和说服力,容易引起读者共鸣;后者为主要体现创意,通过艺术的提炼、构想、概括所得的图像,更具想象力和视觉呈现力。图表也是版面信息呈现的重要途径,它依据展示内容而构成,以独具艺术性和趣味性的表现形式,增添版面感染力。再次之,还有文字符号,它主要在展板版面中起装饰作用,它有诸多表现形式,例如双线、波纹、点圈、题花、尾花、标志等。这类文字符号的重复出现可形成版面统一的视觉效果,甚至可以构成版面的视觉主体,如图 7-26 所示。文字符号以其独特形象体现着自身价值,在现代版式设计中得到了广泛应用,如图 7-27~图 7-29 所示。

图 7-26　字符的重复构成应用

图 7-27　图形的应用(1)

图 7-28　图形的应用（2）

图 7-29　图形的应用（3）

3. 色彩

色彩是造型设计的主要元素之一，也是版式设计的重要构成要素（关于色彩的专业知识详见本书第六章第一节）。展板版面的色彩由版面底色、文字及图形色彩构成，其中版面底色决定版面的基色。在设计版面色彩时要恰当处理各版块色彩的对比关系，如图 7-30 和图 7-31 所示。

图 7-30　色彩的应用（1）

图 7-31　色彩的应用（2）

一方面，在整个版面中要以不同色调来区分不同区域，但所选取的各区域色彩需归属在同一个大的色彩体系内。所选择的色彩在色相上不能太近，以确保图形轮廓清晰，但也可采用近似色或色相相差较小的同类色构成一个体系，以保持展区色彩体系的统一性。另一方面，色彩选择要从主题出发，并考虑观众的视觉及心理感受，以完成优秀的展板版式作品。

本章从会展标志、会刊、宣传海报、邀请函、各类票证、参展指南、展板等角度探索会展视觉识别系统的组成,让同学们了解、掌握、设计这些组成要素。

1. 会展标志的设计手法有哪些?
2. 会展会刊的获取途径有哪些?
3. 会展宣传海报有哪些设计原则?
4. 简述会展邀请函的一般格式。

为某玩具参展商制作宣传展板

项目背景

展板设计属于平面广告的分支,其受众广、空间立体感强又易于理解,是进行广告、大型活动宣传的重要手段。

项目要求

(1)以儿童玩具会展为主题,为某指定的玩具参展商的参展活动设计展板。

(2)展板中要明确展品形象及核心内涵。

(3)展板的图形元素需体现此次会展的主题。

项目分析

针对玩具产品的会展展板设计,既能测验学生对本章内容的掌握程度,又能锻炼学生的动手能力,具有很强的实践性。

第八章

新媒体、新技术与会展设计

(1) 了解会展新技术的种类,了解新技术对于会展发展的作用;
(2) 了解会展新技术的发展方向。

一个行业的发展离不开强大的技术支持。尤其是在 21 世纪这个信息与技术交融的时代,会展业作为新时代下的产物,其对于新媒体、新技术的依赖度更是如此。一方面,新的传媒技术的应用推动了会展设计的进步;另一方面,会展的发展也对技术提出了一定的要求,很大程度上,会展的发展也催生了一些新技术。本章将引领大家来比较全面地认识新技术在会展中的应用以及二者之间的关系。

会展的由来及其信息化发展

原始社会的祭祀活动是人类社会展览活动的原始启蒙阶段。会展活动经历了由以农畜产品、手工业产品为主要内容的祭祀品展览到后来的关于宗教艺术的展览展示,并发展到古代的用于商品交流贸易的陈列展示的发展阶段。公元 8~16 世纪是世界古代展览阶段,这时的欧洲的会展活动已经具备了零售、批发、国际贸易、文化娱乐等多项功能。集市、庙会是世界古代展览阶段会展活动的基本表现形式。最为著名的是中世纪的法国国际贸易集市——香槟集市。

公元 17~19 世纪是世界近代展览阶段,这时,纯展示性的艺术展和纯宣传性的国家工业展的出现已经成为欧洲展览会出现革命性变

化的主要标志。1851年的英国"万国工业博览会"（The Great Exhibition of Industry of All Nations）被称为世界展览会历史的里程碑。贸易展览会和博览会是世界展览的现代阶段的基本表现形式，这时的会展活动已经成为商品贸易和产品流通的重要渠道。1894年的德国莱比锡样品博览会是世界展览的现代阶段的主要标志。

20世纪60~80年代后，会展活动继续向专业化方向发展，并成为一个庞大的行业，伴随着社会和经济的发展逐渐形成一个完整的体系。随着数字技术的发展和应用，会展活动也相应的进入了数字时代。经过逐渐的发展和完善，会展业在欧美国家已经形成了一个成熟的产业。他们在会展组织、会展管理以及市场拓展和品牌扩张等方面都已经积累了丰富的实践经验。国外的会展组织依托城市经济和城市产业，积极培育会展品牌，并通过投资、收购、兼并等扩张手段来重组会展资本。

因此，国外会展已经形成了展览公司集团化趋势，并广泛应用于电子商务。德国的法兰克福展览公司(Messe Frankfurt)和德国慕尼黑展览公司（MesseMuenchen）都是其典型代表。国外展览会60%的展位销售是通过互联网完成的。资讯的发布和专业观众的注册也是通过数字平台以及电子信息化进行的。数字信息平台可以为参展商提供准确有效的客户资源，专业或非专业的用户可以通过数字网络平台浏览或参观全部或部分的展馆、会展以及展示商品。由此，会展也将成为真正意义上的"永不谢幕的展览会"。

（资料来源：王楠.关于虚拟会展展示的研究[J].大众文艺：下半月(浪漫)，2010(7).）

案例导学

在工业文明之前，原始的会展也存在于人们的生活当中，但是由于地域分散，技术落后等因素的限制，即便是几千年的时间，其发展依然很缓慢。而工业革命兴起之后到今年的几百年间，会展的发展远远超出了人们的想象。在先进技术的支持下，会展近几百年发展的进度远远大于之前几千年的历程。而技术，是会展发展的决定性因素。

新技术、新媒体在会展上的应用不仅为会展的发展提供了新平台，同时也为会展设计提供了强大的智力支持。即便是在技术已经非常先进的今天，我们依然不能够断言会展的发展已经进入了巅峰状态。作为新兴起的朝阳产业，只要技术在不断地进步，社会在不断地发展，会展业的春天就会继续延续。

第一节　会展新技术应用

背景资料

会展技术作为推动会展发展进步的主要动力，在新时代也迈着急速的步伐。从万国工业博览会到上海世博会，无论是几百年前还是距今不久，每一次会展总有新技术的展示和应用。不论是国际性会展还是地方小型会展，技术的更新也从不停止。会展新技术在当今已经应用于会展的各个方面，甚至在其边缘的传媒手段中也得到广泛应用。

一、会展新技术的种类

传统上技术的定义是某项科技的发明和发现。而会展新技术的定义相对要宽泛一些,可以理解为会展新技术是应用于会展设计之中,为了促成会展设计更好地完成而使用的高科技技术、手段或者是新型的思维模式。所以,会展新技术的种类也应有细分。

1. 纯粹的电子计算机技术(软件技术)

电子计算机技术作为当今世界的标志性技术,诸多活动都离不开它的辅助,会展新技术自然也不能例外。

纯粹的电子计算机技术,即软件技术是指单独依靠电子计算机及虚拟的网络技术便可以完成的,不依赖于其他的大型设备。广泛应用的有数字导览讲解技术,3D效果展示技术,ToolBook,Director,Authorware,Flash等软件技术。

2. 新型设备应用(硬件技术)

"巧妇难为无米之炊",再精确的技术也需要依赖一定的平台才得以发挥。会展是一个立体式的展示环境,要求能给予受众声、色、相、感俱全的体验。所以,视觉及声音等设备是会展新型设备的主要门类。

从最初的投影式荧幕到显示器的发明,进而不断进步,有了纯平显示器乃至LED液晶显示器,显示器的历程只是会展设备的一个缩影。到今天新型的灯光设备、音频设备以及震感设备的出现,硬件技术也随着科技的发展日益进步,并完善着会展新技术。

二、会展新技术的应用

会展新技术在会展设计中应用广泛,渗透了会展的各个层面。而会展的策划也得益于新技术的应用,使得大型会展气势磅礴,缤纷多彩,小型会展精细秀气,雕琢细腻。

(一)音频和视频设备在会展中的应用

声音及图像是给予受众的最直接的听觉和视觉资料,所以在会展中也尤其重要。

1. 音频卡

音频卡由音效芯片、音频CODEC芯片两个主要部分组成。部分对声音要求高的采用了配有功率放大芯片的音频卡,这样的声音更具表现力。计算机可以利用音频卡将模拟的音频信号数字化,并通过存储介质进行存储。

声卡是多媒体技术中最基本的组成部分,是实现声波/数字信号相互转换的一种硬件。声卡的基本功能是把来自话筒、磁带、光盘的原始声音信号加以转换,输出到耳机、扬声器、扩音机、录音机等声响设备,或通过音乐设备数字接口(MIDI)使乐器发出美妙的声音。

2. 视频采集卡

视频采集卡(Video Capture Card)也叫视频卡,是将模拟摄像机、录像机、LD视盘机、电视机输出的视频信号等输出的视频数据或者视频音频的混合数据输入计算机,并转换成计算机可辨别的数字数据,存储在计算机中,成为可编辑处理的视频数据文件。

按照其用途可以分为广播级视频采集卡、专业级视频采集卡、民用级视频采集卡。

3. 触摸屏

触摸屏又称"触控屏"(Touch Screen)、"触控面板",是一种可接收触头等输入信号的感应式液晶显示装置。当用户接触屏幕上的图形按钮时,屏幕上的触觉反馈系统可根据预先

编程的程式驱动各种联结装置,可用以取代机械式的按钮面板,并借由液晶显示画面制造出生动的影音效果。

触摸屏作为一种最新的计算机输入设备,是目前最简单、方便、自然的一种人机交互方式。它赋予了多媒体以崭新的面貌,是极富吸引力的全新多媒体交互设备。触摸屏主要应用于公共信息的查询、领导办公、工业控制、军事指挥、电子游戏、点歌点菜、多媒体教学、房地产预售等。

触摸屏目前分为电阻触摸屏、电容触摸屏、红外触摸屏以及表面声波触摸屏4类。

4. 投影机

投影机自从出现之初便背负着展示的使命,在会展的现场,人们视觉上所享受到的一切影像资料都离不开投影机,它是一切影像资料的采集者。目前可以见到的投影机有4类:DLV投影机、LCD液晶投影机、CRT扫描投影机、DLP数字投影机。在会展中,投影机多用来进行大型场馆的资料片展示,如图8-1和图8-2所示。

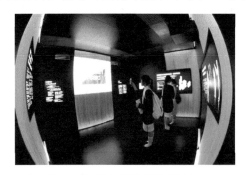
图8-1　投影机的资料片展示(1)

图8-2　投影机的资料片展示(2)

5. CD-ROM

CD-ROM(Compact Disc Read-Only Memory)即只读光盘,是一种在计算机上使用的光碟。这种光碟只能写入数据一次,信息将永久保存在光碟上,使用时通过光碟驱动器读出信息。CD的格式最初是为音乐的存储和回放设计的,后来涉及了一些其他领域。

有些CD-ROM既存储音乐,又存储计算机数据,这种CD-ROM的音乐能够被CD播放器播放,计算机数据只能被计算机处理。

CD-ROM是多媒体光盘中多媒体软件的载体,它具备标准化、存储量大、只读属性、播放音乐CD、交叉平台兼容性、快速检索方法、多媒体融合以及价格低廉等特点,在会展中可以用于收集图文音频资料进行存储,在需要时拿出来播放。CD-ROM造价低廉,是会展中用量非常大的耗材。

关于触摸屏

触摸屏起源于20世纪70年代,早期多被装于工控计算机、POS机终端等工业或商业设备中。2007年iPhone手机的推出,成为触控行业发展的一个里程碑。苹果公司把一部至少需要20个按键的移动电话,设计得仅需三四个键就能搞定,剩余操作则全部交由触控屏幕完成。iPhone除赋予了使用者更加直接、便捷的操作体验之外,还使手机的外形变得更加时尚轻薄,增加了人机直接互动的亲切感,

引发了消费者的热烈追捧,同时也开启了触摸屏向主流操控界面迈进的征程。

目前,触摸屏应用范围已变得越来越广泛,从工业用途的工厂设备的控制/操作系统、公共信息查询的电子查询设施、商业用途的提款机,到消费性电子的移动电话、PDA、数码相机等都可看到触控屏幕的身影。当然,这其中应用最为广泛的仍是手机。2008年采用触控式屏幕的手机出货量已超过1亿部,到2012年,安装触控界面的手机出货量已超过5亿部。而且有迹象表明,触摸屏在消费电子产品中的应用范围正从手机屏幕等小尺寸领域向具有更大屏幕尺寸的笔记本电脑拓展。

目前,戴尔、惠普、富士通、华硕等一线笔记本电脑品牌厂商都计划推出具备触摸屏的笔记本电脑或UMPC。当然,目前关于配备触摸屏的笔记本电脑是否能从10英寸以下的低价笔记本电脑或UMPC,扩大到14英寸以上的主流笔记本电脑市场,业界仍存争论。因为对于主流笔记本电脑或台式机来说,消费者多已习惯了使用键盘及鼠标进行输入,不像小尺寸笔记本电脑,因可容纳的键盘数量有限,需触摸屏加以辅助,达到更直观的人机沟通目的。

直到2010年支持多点触控的新操作系统Windows 7上市之前,配备触摸屏的笔记本电脑仍将局限于12.1英寸以下。但即便如此,触摸屏市场未来的发展前景也十分诱人。根据市场调研机构的预测,到2010年触摸屏产值将达到35亿美元。

(二) 新技术工具的开发

会展多媒体工具开发是会展多媒体处理中应用的极其重要的技术手段,由图像编辑软件、音频编辑软件、绘画和画图工具软件、三维画图软件和OCR软件构成。它可以进行超级链接,处理动画,应用程序链接,多媒体数据输入输出,简易地面向对象进行编程,在会展设计的准备期是非常常用的制作处理工具。

根据出发点的不同,多媒体开发工具类型可以分为:①基于时间;②基于图标;③基于页或卡片;④基于传统程序语言。会展策划者借助于这些软件对图像文件进行前期创作、中期调整及后期渲染。没有一张会展图片是不经过软件处理的,可以说多媒体开发工具这项软件技术的应用是会展图像文件美化的必不可少的手段。多媒体工具可以从以下几个方面进行开发。

1. 从视、听心理学角度进行开发

(1) 声音心理学

进行声音的心理模拟,得到声音对心理的暗示作用,并分析声音的响亮、响位等以得到恰当的数据,进行声音的处理,从而达到更好的声音效果。在声音心理学的指导下,会展策划者对会展设计中的声音部分进行调试、修改,以给予受众最为真切及震撼的听觉体验。

(2) 视觉心理学

同声音心理学相似,人对与视觉的亮度、色彩、注视点和视野范围以及视觉的时间特性会产生不同的心理反应。利用视觉测试得到的数据,进行图像的处理从而发挥最佳效果。

2. 从触觉角度开发

人的行动受大脑控制,每个器官之间都有联系。而手是人最直接的外部触觉器官。所以,对手部信息的处理包括手部的位置,手指的动作类型,手部感觉,手部力量反馈等,实际上都是一种全身的触觉感受。

3. 触觉媒体技术

触觉媒体技术包括数据手套,压力传感手套,手部位置超声波跟踪器,力量反馈接口,数据服装,三维数据座舱和模拟器等。触控技术的应用增强了受众与会展的互动性,真正的使受众加入会展中来,使这个会展设计的"评估人"与会展真正融为一体。如图 8-3 所示。

图 8-3 声控机器人

从 2005 上海多媒体技术会展看会展业技术巨变

2005 上海多媒体技术会展由上海市多媒体行业协会牵头举办,邀请了国内外众多知名厂商参加,以广大场馆、会展为主要目标,给各家多媒体公司提供一个展示自己技术实力的平台,以及和各自客户进行交流的场所。

这次会展有不少知名企业参加,如水晶石,张江超艺,超蓝数码等,展会的主题是多媒体,可是技术范围已经不是我们所熟知的狭义的多媒体:Director 或者 Flash 实现的多媒体技术,会展上所定义的多媒体已经扩展到了广义范围,也是多媒体的原意:组合一切可以使用的多媒体或者沟通手段,向观众表达主题内容。

在这次会展上出现的多媒体技术,综合看来大概是以下几个技术的体现:影像识别、语音控制、非接触式开关、机关模型、环幕拼接电影。它们的目标都是以取代传统输入设备(键盘、鼠标)为己任。其中,影像识别技术是使用率最高的技术,可能是它给普通观众带来的科技感最为强烈,同时,这也比较接近人类的原生自然交互习惯。影像识别技术的分类也最细,它细分为:运动检测、手影识别、图案识别和特定颜色识别。

会展上各家所展示的技术中,大部分都解决了开发接口问题,在制作的内容上都相对比较简洁,反观不少使用传统软件制作的多媒体软件展示,内容制作都

非常精美,可以说是为了这次大会所精心准备的内容,可惜还是使用大家司空见惯的触摸屏交互方式,导致被关注度大为下降,这也是一个信号,传统多媒体市场门槛太低,众多小公司的加入已经使这个市场进入微利竞争阶段,同时作品数量的提升导致它的神秘度大为下降,科技感不够强烈。

(资料来源:陈文蕾.会展多媒体实务[M].北京:对外经济贸易大学出版社,2007.)

第二节 多媒体技术在会展设计中的应用与发展

背景资料

2010年中国上海世界博览会(Expo 2010),是第41届世界博览会,于2010年5月1日至10月31日在中国上海举行。此次世博会也是由中国举办的首届世界博览会。上海世博会以"城市,让生活更美好"(Better City, Better Life)为主题,总投资达450亿元人民币,创造了世界博览会史上最大规模纪录。同时超越7000万的参观人数也创下了历届世博之最。

此次世博会,各国场馆广泛运用了新型的多媒体技术展示,幻影成像,球幕,地面桌面互动,互动魔镜,电子翻书,3D影院,4D动感影院,多媒体留言等技术。这也是此次世博会最大的亮点之一,同时也显示了多媒体技术在会展中应用发展的新特征和新方向。

一、多媒体技术在会展设计中的应用概述

多媒体技术的发展源于社会的进步,在不同的时代,由于社会发展水平的不同,多媒体技术的发展及其主要特征也都各不相同。多媒体技术在会展设计的应用主要包括如下特征。

(一)信息媒体和媒体处理方式的多样化

21世纪是信息技术的时代,计算机及网络技术的普及大大推动了信息技术的发展,从而使信息媒体呈现多样化特征。在会展中信息媒体也同样如此。诸如网络、电视及平面的信息媒体传播平台的出现使信息媒体多样化发展得到丰富。

随着信息媒体的多样化,媒体的处理方式也更加向多元化发展,越来越多的处理技术及手段使多媒体处理方式多样化充分发挥。

(二)多媒体技术的特征和意义

多媒体技术之间的相互配合带给受众立体式的感受。现代展会中多媒体技术的应用讲求视觉、声音、触觉的配合使用,极力营造立体式展会氛围,让受众从感官拥有全面的体验,从而达到身临其境的效果。

1. 多媒体技术在会展设计应用的特征

传统的人脑指挥及操纵已经不能适应于现代会展的要求,无法满足种类繁多的各类控制。采用计算机进行统一管理,利用相应程序对展会进行控制,统筹协调设备与软件的运行

已经是现代会展的一大共性，也是多媒体技术在会展设计中应用的主要特征。

2. 会展多媒体技术的意义

会展多媒体技术的主要意义在于展示及宣传，那么实时性就显得尤为重要。会展的平台是一场新技术之间的竞技，各类新技术、新设备会借会展的平台进行宣传造势。

同时，最新、最好的技术也会在第一时间被应用到会展设计中。通过在会展中的体验，受众可以近乎零距离地与会展所展示的最新事物接触，在声、像、色各方面有一个比较直观的感受，从而获得立体式的体验，进而对会展展出事物有一个较为详尽的了解，从而达到会展举办的意义。

（三）会展多媒体技术与电子计算机技术的交互性

在会展多媒体技术越来越发达的今天，科技的手段已经让会展多媒体技术发挥得淋漓尽致。在这些高科技面前，科技本身已经无法再实现自我突破，那么如何让这些科技发挥其最大的作用，真正做到"韩信点兵，多多益善"，就需要十分强的统筹能力。

在新科技水平下，电子计算机技术被赋予了这一神圣的使命，通过软件技术对多媒体技术进行统筹规划，在会展中有条不紊地发挥自己的功能。所以，又出现了会展多媒体技术与电子计算机技术的交互性这一特征。

二、多媒体技术在会展设计中的发展方向

会展作为一种新兴的宣传手段，是21世纪的朝阳产业，虽然其发展已经到了十分高科技的水平，但是其发展动力仍然十分强劲，前景相当乐观。基于多媒体技术在会展设计应用的主要特征，其发展方向也逐步明朗化。

（一）多媒体技术发展的科技化

新技术可以说是会展永葆生命的动力，所以多媒体技术在会展设计应用中，高科技的发展方向依旧不会改变。只有不断利用高科技手段，才能造就不断进步的会展，进而丰富完善会展设计，不断带给受众新鲜的体验。

（二）多媒体技术发展的精细化

随着会展业的繁荣，大型会展将不再是会展中的"绝对主力"。中小型会展会占据越来越多的份额。中小型会展无法做到大型会展那样强烈的感官冲击力，但是它们也有自身的优势。将多媒体技术应用到会展的角角落落，让会展场馆的每一粒尘土都带上高科技的烙印，这种精细化的发展方向将是多媒体技术在会展设计应用中的方向之一。

（三）多媒体技术发展的多元化

伴随着市场的需求，不同类型的展会逐渐丰富着会展的门类。在会展面向多元化的将来，应用于会展设计中的多媒体技术自然也要面临不同的发展方向，以适应各类会展的需求。社会进步和科技的高速发展对会展设计提出了更高的要求。

随着科技的发展，会展越来越多地运用高科技产品，引进网络系统、机械装置和游乐设备等，让参观者有更多的感觉冲击力。伴随着计算科学、材料科学、建筑科学、照明科学以及其他相关技术的突破性进展，会展设计信息已获得全新的进步与发展。

扩展阅读

促进会展业健康发展

会展业作为新兴服务业,是21世纪的朝阳产业,有着巨大的发展潜力。它带动纺织服装、住宿、餐饮、通信、旅游、购物等相关产业,目前,我国会展业从业人员已达100多万。随着中国加入WTO,特别是内地和港澳CEPA安排的实施,外商也越来越看好中国会展业,中外会展企业的合作呈现多层次、全方位态势。美国、德国、英国等会展业发达国家的一些著名公司都在寻找与中国的合作项目,或合作建立企业、或合作举办会展,形式多样。另外,对外开放的进一步扩大不仅带来了新的资金和投入,更重要的是带来了新的经营方式和经营理念,必将进一步推动我国会展业更好地发展。

总体来看,我国会展业发展的历史还比较短,还处在发展的初级阶段,处在探索及积累经验的时期,也还存在一些不可忽视的问题,主要是以下几个方面。

"小、散、乱"的现象比较突出,缺乏有规模、上档次的会展品牌。展览行业是一个规模经济效应明显的产业,即当一个展览会达到一定规模时,收益增加的比率要大于展览生产要素投入的比率,因此,会展业的发展要特别注意树立品牌意识,多创造一些像广交会、科博会这样有规模经济和国际影响力的精品。

我国去年举办各类展览会2500多个,行业总产值70亿元左右,约占我国GDP的0.07%,平均产值280万元/个;而德国的展览会总数在300个上下,形成的产值规模是德国GDP的1%,平均产值近1000万欧元/个。我国展览会和展览公司数倍甚至数十倍于国际上的展览强国,而整个展览产值规模不及人家几分之一,虽然国情不同不能简单对比,但从以上数据至少可以看出,我国会展业在这方面与欧美国家差距还是比较大的。

例如,我国组展商数量繁多,大大小小的展会也很多,但许多展览的规模都在10 000平方米以下。过度竞争使得许多公司和机构把大部分资金和精力放在了拉展和拉参展商上面,而无暇顾及对展览专业观众的组织和对参展商的服务,导致展览效果大打折扣。

展馆建设热和组展商、搭建商发展滞后现象并存,从业者素质有待提高。当前,展览场馆建设出现一股热潮,但布局、结构并不十分合理,存在低水平重复建设的现象。

一些地方展览场馆的建设并没有认真考虑市场需求,没有认真考虑是否符合会展业发展的规律,更多的是体现了地方政府的意志,而不是一种满足产业自身发展需求的市场行为。这也反映出当前对会展业发展存在认识上的误区,以为只要有了高规格、大规模的展览场馆,就能兴办高质量的展览,就能发展当地的会展经济和带动其他方面的发展。其实,场馆本身只是一种条件,并不能自动创造市场。

实践表明,展馆建设布局不合理,建设过多、过快,必然会造成场馆闲置和社会资源的浪费。根据有关机构提供的资料,我国可供展览的场馆面积很快突破1 700 000平方米,其发展规模及速度已超过许多展览大国,但是场馆的利用率普遍偏低。一般而言,展馆利用率在达到50%~60%时,才可能发挥出较好的市场效益。而我国展馆目前整体的利用率在10%~30%。这不仅造成了资金、土地等

资源的浪费，而且必然导致展馆经营市场的恶性竞争。

另一个问题是硬件与软件发展不配套，从业企业、从业人员都存在一个素质提高问题。从行业组织结构看，与庞大的展馆数量相比，组展商、搭建商、物流公司等服务于展览产业的公司发展相对滞后。虽然数量不少，但公司普遍规模不大，竞争实力不强，形成了整个展览市场低水平的过度竞争，严重影响到中国展览产业的发展。市场化、产业化进程发展不足，相应的行业管理不够规范。从产业意义上讲，会展业是近年来才得到较快发展的新兴行业。过去很多大型会展都是政府行为。以政府名义举办的会展活动过多过滥，特别是一些大型会展均由政府出面策划并举办，既反映了地方政府在这方面的强烈需求，也反映出会展产业化、市场化进程还不够，还不能适应我国经济社会快速发展的要求。

因此，我们认为当前促进会展业健康发展应该注意以下几点。

（1）转变政府职能，为会展业健康发展创造良好的市场环境。社会主义市场经济体制要求政府切实把经济管理职能转到主要为市场主体服务和创造良好发展环境上来，改革行政审批制和减少直接干预。主要是通过中长期规划、发展战略、产业政策和市场规则等手段，引导、规范行业发展，创造公平竞争的市场环境。具体到会展业来说，一是政府应该减少直接举办，可以由市场实现其功能的商业性会展；二是要减少行政审批和收费，放宽市场准入，鼓励更多的民营企业进入会展业，促进展览市场的充分竞争和结构合理化；三是要把主要精力放在市场规则的建立和市场监管上，为企业公平竞争创造良好条件。

（2）进一步扩大对外开放，促进会展业与国际接轨。随着我国加入WTO和内地与港澳更紧密经贸关系安排的实施，我国对外开放水平将进一步提高。作为新兴现代服务业，惧怕竞争和依赖保护从来不是成功的办法。相反，正因为弱小，我们更要提倡和善于学习、引进国外先进的经营理念和经营方式，同时发挥我们自己的优势，尽快提高我国会展业的从业素质和国际竞争力。同时也要充分发挥行业协会的作用，行业协会是市场经济发展不可缺少的自律性中介组织。行业协会在制定行业规范，组织人员培训，交流相关信息实现行业"自我约束、自我完善、自主经营、共同发展"方面大有可为。

（3）支持优势企业加快发展。近年来，一系列国际知名的会展企业先后进入中国会展市场，同这些国际知名会展企业相比，中国会展企业存在着不小的差距。面对竞争，我们必须支持一批适应行业发展趋势，代表市场发展方向的中国会展业企业集团加快发展，从而使中国会展业走上规模经营之路。

第三节　现代科技的发展对会展设计的影响

离开了现代科技的支持，现代会展设计的后果是无法想象的，可能会展的发展又会回到其开始之初的状态。大量的现代科技为会展设计提供了强大的支持力，使会展的表现力丰富多彩。

一、新媒体、新技术对会展设计的影响

新媒体、新技术作为完成会展设计的重要手段,它们的变化对会展设计也起着非常重要的影响作用。

(一)新媒体、新技术对会展设计制作选材的影响

工业科技中的新材料、新技术的发明与应用对会展语言会产生决定性的影响,甚至会对以往的展示言说方式进行彻底的颠覆。

会展设计中材质语言的发展和现代建筑材料、装饰材料的发展紧紧相扣。未来会展设计的材质语言的运用将更强调肌理和材质对比所产生的丰富语感,强调粗犷、原始的材质和精致、细腻的材质对比。

新技术条件下,新型适应相应科技的材料应运而生。

1. 本质材料

例如:杠板、密度板、胶合板、原木、复合地板等这些材料易设计制作造型,易加工,施工方便,如图 8-4 所示。

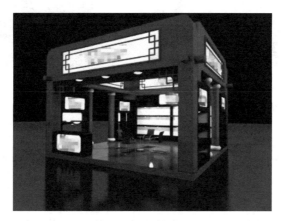

图 8-4　木质材料

2. 复合材料

例如:防火墙、宝丽板和空间装饰材料,可以用于制作广告牌、展示台石材等,为美观及安全提供了很大保障,如图 8-5 所示。

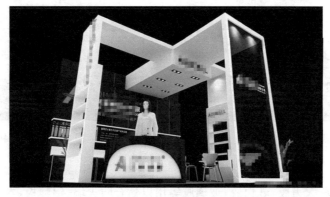

图 8-5　复合材料

3. 金属材料

例如：铝合金、工字钢、槽钢、方钢管、角钢、不锈钢这些材料牢固、不易变形、荷载较大，可以满足制作不同展厅地面的要求，如图 8-6 所示。

4. 展台玻璃

例如：白玻璃、钢化玻璃、中空玻璃、彩色玻璃、钢化玻璃等，这些材料有相当的抗弯强度和抗冲击强度，如图 8-7 所示。

图 8-6　金属材料——2010 上海世博会国家电网馆采用的新技术材料

图 8-7　玻璃材料

5. 纺织材料

例如：丝绸、弹力布、喷绘布、毛线织品、绒线织品等。此类材料有一定的强度和拉力，可增强展示视觉效果，并且颜色多样，可以产生不同的视觉肌理效果，如图 8-8 所示。

6. 合成材料

例如：亚克力、有机玻璃、有机板、PVC 发泡板、KT 板、苯板等，此类材料可作灯箱、饰面、文字、图形雕刻，可以满足需要不同效果的展厅制作及布置，如图 8-9 所示。

图 8-8　纺织材料

图 8-9　合成材料

7. 黏合剂

例如：万能胶、大力胶、乳白胶、玻璃胶等用以黏合防火墙、铝塑板、木头、光滑物体等。

8. 灯具材料

例如：日光灯、太阳灯、长臂射灯、霓虹灯、串灯、舞台聚光灯，这些灯具材料可用于区域照明、点光特写，如图8-10所示。

9. 视频

例如：电视墙、背投电视、普通电视、等离子电视、音响、功效、投影仪、DVD等。视频材料能在感官上增强现场视觉和听觉效果，如图8-11所示。

图8-10　灯光材料

图8-11　视频材料

10. 其他材料

例如：即时贴、双面胶、POP塑料泡沫、泡沫橡胶、竹、藤等展示空间辅助材料。

（二）新媒体、新技术对会展设计手段的影响

新媒体技术运用下的会展设计手段强调计算机及网络技术在会展中的运用，通过高精度的运算及制作来提高会展设计的精细化程度，从而达到比较具有视觉和感官冲击力的效果。随着新媒体技术在会展设计中的不断应用，传统的会展设计手段将不再适应新媒体技术的要求，这也将促使会展设计手段发生改变。

（三）新媒体、新技术对会展设计展示方式的影响

新的投影、屏幕、触觉及感官技术的发明应用变革了以往的会展展示方式。高精度投影设备及LCD液晶显示屏幕的应用从视觉上给予受众更加绚烂的视觉冲击。而触控技术的发明与应用则给予受众以强烈的趣味性。会展展示方式由传统的观众只是走马观花的"看"，到现在"看"、"听"、"摸"等结合为一体的立体式感受，将会展展示方式正从单一的展示转向多元化、全面的、立体的展示。

1. 动态形式感的特点

动态形式感是在静态的展示过程中追求一种动态的表现，是现代会展设计中备受青睐的形式之一，它有别于陈旧的静态展示，采用活动式、操作式、互动式等，观众不但可以触摸展品、操作展品、制作标本和模型，更重要的是可以与展品互动，让观众更加直接地了解产品的功能和特点，动与静的结合使展览的过程变得生动活泼。

2. 动态形式感的形式

动态的形式包括电控的展具、旋转展台及大型屏幕播放的DV，这些展示工具规格可大可小，大的旋转台可以放置汽车，小的可放置饰品珠宝、手机、电脑等，其好处在于观众可以

全方位地观看展品,无论观众处于哪个位置,观看机会都是均等的,这样可以提高展具的利用率,充分发挥其使用价值;另外,巧妙地运用幻灯、全息摄影、激光、录像、电影、多媒体等现代单像技术,虚拟现实技术,使静态展品得到拓展,造成生动活泼、气氛热烈的展示环境,具有使参观者身临其境的效果。

如 2004 年北京国际车展福特汽车公司展位,由 30 多个大型显示屏构成展台背景墙,设计理念体现在动、静的结合上。大屏幕播放不断变换的图像,直射观众的眼睛,蓝色调灯光扑朔迷离,从深蓝到浅蓝,从浅蓝到深蓝变化莫测。蓝色的基调又给人一种安静、冷静的感觉,整个布局让人极易产生遐想。设计意味与众不同,吸引了观众的眼球,如图 8-12 所示。

图 8-12　2004 年北京国际车展福特汽车公司展位

二、会展中多媒体技术的运用

随着会展对高科技的需求日益旺盛,会展中投入使用的高科技手段也越来越多。这时,对技术革新的要求已经显露端倪。目前的会展已经不仅仅是创意的比拼,更是一场科技的竞技。

(一)会展多媒体技术在会展设计制作中的运用

在会展多媒体技术应用中,软件在会展设计制作中占有很大比例。首先是会展多媒体开发的基本软件的应用,譬如图像编辑软件、音频编辑软件、绘画和画图工具软件、三维画图软件、OCR(Optical Character Recognition,光学字符识别)软件等。其次便是会展多媒体开发工具软件的应用,它包含了以下 6 个用途。

1. 友好的界面

会展多媒体开发工具应具有友好的人机交互界面。屏幕呈现的信息要多而不乱,可以较为简洁地进行多窗口、多进程管理,且同时具备检索与导航功能。

2. 超级链接能力

超级链接能力是从一个对象跳到另一个对象,程序跳转,触发,连接的能力,允许客户指定跳转连接。

3. 处理动画

会展多媒体开发工具可以通过程序控制实现县市区的位块移动和媒体元素移动,制作简单动画。多媒体创作工具也具有播放由其他动画制作工具所制作的动画的能力,以及通过程序控制动画中的物体移动及方位转换。

4. 应用程序的链接能力

会展多媒体开发工具能将外界的应用程序与所创作的多媒体应用系统链接。也就是从一个多媒体应用程序跳转到另外一个,并进行数据的加载。多媒体应用程序能够调用另一个函数处理的程序,可建立程序级通信和对象的链接和嵌入。

5. 多媒体数据输入/输出能力

在多媒体数据制作中经常使用原有的媒体素材或加入新的媒体,因此要求会展多媒体技术拥有数据输出/输入能力。

6. 良好的面向对象的编程环境

会展多媒体开发工具能够向客户提供编排各种媒体数据的环境。也就是说,能够对媒体元素进行基本信息控制操作,包括条件转移、循环、算术运算、逻辑运算、数据管理等。

会展多媒体开发工具还应具有将不同媒体信息编入程序的能力、时间控制能力、调试能力、动态文件输入与输出能力等。

(二)听觉媒体技术在会展中的运用

观众作为会展的受众,在会展中占有绝对重要的地位。没有了观众,会展也就没有必要存在。所以,如何让受众在会展中有良好的体验也成了会展设计一个非常重要的方面。科技的进步使人们不仅仅在认识世界,而且也在认识自己上有很大的突破。会展设计策划者可以通过声音心理学来进行模拟实验,找出让观众最舒服、最有听觉体验的声音数据,在会展中应用这些数据作为参考来控制整个会展的音频,从而达到预期的目标。

(三)视觉媒体技术在会展中的运用

视觉与听觉相似,视觉心理学是一个细化的分类,主要是指外界影像通过视觉器官引起的心理机理反应,是一个由外在向内在的过程。这一过程比较复杂,因为外界影像丰富,人的内心心理机能复杂,两者在相互连接并发生转化时建立了千丝万缕的联系。

因此不同的人不同影像、相同的人相同影像以及不同的人相同影像和相同的人不同影像产生的心理反应是不同的。比如,同样看到一朵花,人开心时觉其艳丽,伤心时觉其凄婉;同一处风景,初来之人欣赏其美丽,久住之人感觉其平淡等。

当然,也有一些共同的反应,它基于外在影像特征和民俗文化特征以及地域因素等在不同程度上会对部分群体产生相同的心理感觉或反应,比如雨过后天空出现彩虹,人们普遍觉得美丽;看到一条龙的图像,英国民众觉得其邪恶而恐惧,中国民众则将自己作为龙的传人而感到骄傲等。

视觉心理学对于美学的研究意义重大。"感时花溅泪,恨别鸟惊心"便是视觉心理学的典型,其在美学意义上引起的诗意感觉令人赞叹。因此,我们也可以通过模拟来得到一定的数据,为会展中的色彩,亮度及视野等提供参考,以科学的理论指导,带给观众不一样的视觉体验,如图8-13所示。

(四)触觉技术在会展中的运用

当今的会展技术正在向让受众不仅仅是看,同时可以听、玩的立体式体验方向发展。那么,可以让受众产生立体式体验的展品必须具备触觉技术。目前已经出现并趋于成熟的触觉技术设备有数据手套、压力传感手套、手部位置超声波跟踪器、力量反馈接口、数据服装、三维数据座舱和模拟器等。

图8-13　液态流动的电子外观可以给观众不一样的感受

数 据 手 套

　　数据手套是一种多模式的虚拟现实硬件,通过软件编程,可进行虚拟场景中物体的抓取、移动、旋转等动作,也可以利用它的多模式性,作为一种控制场景漫游的工具。数据手套的出现为虚拟现实系统提供了一种全新的交互手段,目前的产品已经能够检测手指的弯曲,并利用磁定位传感器来精确地定位出手在三维空间中的位置。这种结合手指弯曲度测试和空间定位测试的数据手套称为"真实手套",可以为用户提供一种非常真实自然的三维交互手段,如图8-14所示。

图8-14　数据手套

　　数据手套是虚拟仿真中最常用的交互工具。数据手套设有弯曲传感器,弯曲传感器由柔性电路板、力敏元件、弹性封装材料组成,通过导线连接至信号处理电路;在柔性电路板上设有至少两根导线,以力敏材料包覆于柔性电路板大部,再在力敏材料上包覆一层弹性封装材料,柔性电路板留一端在外,以导线与外电路连接。它能把人手姿态准确实时地传递给虚拟环境,而且能够把与虚拟物体的接触信息反馈给操作者,使操作者以更加直接,更加自然,更加有效的方式与虚拟世界进行交互,大大增强了互动性和沉浸感。并为操作者提供了一种通用、直接的人机交互方式,特别适用于需要多自由度手模型对虚拟物体进行复杂操作的虚拟现

实系统。数据手套本身不提供与空间位置相关的信息,必须与位置跟踪设备连用。

<p style="text-align:right">(资料来源:http://baike.baidu.com)</p>

本章从会展运用的多媒体技术着手,使学生了解会展在技术层面的构成,从而可以明确地了解会展新媒体技术,在有可能的将来进行会展的技术应用。

1. 会展运用的新媒体技术有哪些?
2. 会展与新媒体技术之间存在怎样一种关系?
3. 简述新媒体技术在会展设计中运用的意义。

调研会展中某个场馆所用到的新媒体技术

项目背景

通过参加一次展会,并通过展方介绍等途径来获取会展设计所用到的新媒体技术资料。通过学习本章结合实践来学以致用,加深学生对会展设计方方面面的了解。

项目要求

8~12人为一小组,观看展会,并总结体验。同时,具体分析出展会所采用的高科技手段,以文本模式上交作业。

项目分析

新媒体、新技术是会展设计中至关重要的一部分。了解并实地体验新媒体技术在会展中的应用可以提高学生的认识能力,从而更加熟练地掌握会展设计新媒体技术的相关信息,对将来从事会展设计行业工作非常有帮助。

附录 1

世界博览会举办历史简介

世界博览会举办、历史简介如附表 1-1 所示。

说明：

按照国际展览局的规定，世界博览会按性质、规模、展期分为以下两种。

(1) 注册类（也称综合性）世博会，展期通常为 6 个月，从 2000 年开始每 5 年举办一次。

(2) 另一类是认可类（也称专业性）世博会，展期通常为 3 个月。

附表 1-1

时间	举办地点	名称及内容简介	类别
1851 年	英国/伦敦	万国工业博览会	综合性
1855 年	法国/巴黎	巴黎世界博览会	综合性
1862 年	英国/伦敦	伦敦世界博览会	综合性
1867 年	法国/巴黎	第 2 届巴黎世界博览会	综合性
1873 年	奥地利/维也纳	维也纳世界博览会	综合性
1876 年	美国/费城	费城美国独立百年博览会	综合性
1878 年	法国/巴黎	第 3 届巴黎世界博览会	综合性
1883 年	荷兰/阿姆斯特丹	阿姆斯特丹国际博览会	综合性
1889 年	法国/巴黎	世界博览会(1889)	综合性
1893 年	美国/芝加哥	芝加哥哥伦布纪念博览会	综合性
1900 年	法国/巴黎	第 5 届巴黎世界博览会	综合性
1904 年	美国/圣路易斯	圣路易斯百周年纪念博览会	综合性
1908 年	英国/伦敦	伦敦世界博览会	综合性
1915 年	美国/旧金山	旧金山巴拿马太平洋博览会	综合性
1925 年	法国/巴黎	巴黎国际装饰美术博览会	综合性
1926 年	美国/费城	费城建国 150 周年世界博览会	综合性
1933 年	美国/芝加哥	芝加哥世界博览会 主题："一个世纪的进步"	综合性

续表

时间	举办地点	名称及内容简介	类别
1935 年	比利时/布鲁塞尔	布鲁塞尔世界博览会 主题:"通过竞争获取和平"	综合性
1937 年	法国/巴黎	巴黎艺术世界博览会 主题:"现代世界的艺术和技术"	综合性
1939 年	美国/纽约	纽约世界博览会 主题:"建设明天的世界"	综合性
1958 年	比利时/布鲁塞尔	布鲁塞尔世界博览会 主题:"科学、文明和人性"	综合性
1962 年	美国/西雅图	西雅图世界博览会 主题:"太空时代的人类"	综合性
1964 年	美国/纽约	纽约世界博览会 主题:"通过理解走向和平"	综合性
1967 年	加拿大/蒙特利尔	加拿大世界博览会 主题:"人类与世界"	综合性
1968 年	美国/圣安东尼奥	圣安东尼奥世界博览会 主题:"美洲大陆的文化交流"	综合性
1970 年	日本/大阪	日本世界博览会 主题:"人类的进步与和谐"	综合性
1971 年	匈牙利/布达佩斯	世界狩猎博览会 主题:"人类狩猎的演化和艺术"	专业性
1974 年	美国/斯波坎	世界博览会 1974 主题:"无污染的进步"	综合性
1975 年	日本/冲绳	世界海洋博览会 主题:"海洋——充满希望的未来"	专业性
1982 年	美国/诺克斯维尔	诺克斯维尔世界能源博览会 主题:"能源——世界的原动力"	专业性
1984 年	美国/路易斯安娜	路易西安纳世界博览 主题:"河流的世界——水乃生命之源" 吉祥物:Seymour D. Fair	综合性
1985 年	日本/筑波	筑波世界博览会 主题:"居住与环境 人类的家居科技"	综合性

续表

时间	举办地点	名称及内容简介	类别
1986年	加拿大/温哥华	温哥华世界运输博览会 主题:"交通与运输" 吉祥物:Expo Ernie	专业性
1988年	澳大利亚/布里斯本	布里斯本世界博览会 主题:"科技时代的休闲生活" 吉祥物:Expo Oz	综合性
1990年	日本/大阪	大阪世界园艺博览会 主题:"人类与自然"	专业性
1992年	意大利/热那亚	热那亚世界博览会 主题:"哥伦布——船与海"	综合性
1992年	西班牙/塞维利亚	塞维利亚世界博览会 主题:"发现的时代" 吉祥物:Curro	综合性
1993年	韩国/大田	大田世界博览会 主题:"新的起飞之路" 吉祥物:梦精灵 大田世界博览会吉祥物"梦精灵"是一个能施展各种本领的宇宙小精灵的形象,表达了人类对科学技术的梦想	综合性

续表

时间	举办地点	名称及内容简介	类别
1998年	葡萄牙/里斯本	里斯本博览会 主题:"海洋——未来的财富" 吉祥物:吉儿	综合性
1999年	中国昆明	昆明世界园艺博览会 主题:"人与自然,迈向21世纪" 吉祥物:灵灵 灵灵,云南特有的动物——滇金丝猴形象,"灵灵"喻指集天下万物之灵气,也指云南风光秀美,人杰地灵。灵灵憨态可掬,手持鲜花,欢迎来自世界各地的朋友	专业性
2000年	德国/汉诺威	汉诺威世界博览会 主题:"人类·自然·科技·发展" 吉祥物:Twipsy Twipsy是小精灵,色彩满身,有着一只男人的脚,一只女人的脚。它用夸张的大手热忱地欢迎来自170个国家的游客	综合性

续表

时间	举办地点	名称及内容简介	类别
2005年	日本/爱知	爱知世界博览会 主题："自然、城市、和谐——生活的艺术" 吉祥物：森林小子（Kiccoro）和森林爷爷（Morizo） 森林精灵"MORIZO"——和蔼可亲的爷爷熟知森林内的任何事情，具有奇妙的力量，爷爷希望吹拂起的微风和透过树叶的阳光能抚慰疲劳者的心。森林精灵 KICCORO（森林小子）——森林小子喜欢到处乱跑，他精力旺盛，总想观看这儿、尝试那儿，他特别希望在爱知世博会上结交许多新朋友	综合性
2008年	西班牙/萨拉戈萨	萨拉戈萨世界博览会 主题："水与可持续发展" 吉祥物：Fluvi Fluvi 是 2008 年萨拉哥萨世博吉祥物。他是个水生物，身体呈半透明胶状。他能够净化清洁并滋养他所触碰到的任何东西。他是 Posis 家族的一分子。能够快速地移动，所到之处都会留下一串晶莹的水珠。Fluvi 纯洁，慷慨，热爱大自然，他的脚印可以让土壤变得更加肥沃，有生机	专业性
2010年	中国/上海	上海世界博览会 主题："城市，让生活更美好" 吉祥物：海宝 吉祥物海宝的整体形象结构简洁、信息单纯、便于记忆、宜于传播。虽然只有一个，但通过动作演绎、服装变化，可以千变万化，形态各异，展现多种风采。	综合性

续表

时间	举办地点	名称及内容简介	类别
2010 年	中国/上海	"上善若水",水是生命的源泉,吉祥物的主形态是水,他的颜色是海一样的蓝色,表明了中国融入世界、拥抱世界的崭新姿态 海宝体现了"人"对城市多元文化融合的理想;体现了"人"对经济繁荣、环境可持续发展建设的赞颂;体现了"人"对城市科技创新、对发展的无限可能的期盼;也体现了"人"对城市社区重塑的心愿;他还体现着"人"心中城市与乡村共同繁荣的愿景。海宝是对五彩缤纷生活的向往,对五光十色的生命的祝福,也是中国上海对来自五湖四海朋友的热情邀约	综合性
2012 年	韩国/丽水	丽水海洋世界博览会 主题:"生机勃勃的海洋及海岸:资源多样性与可持续发展"	专业性
2015 年	意大利/米兰	米兰世界博览会 主题:"给养地球:生命的能源"	综合性

附录 2

国外会展分类简介

国外会展分类简介如附表 2-1 所示。

附表 2-1

机构或国家	分类原则与条目		
国际展览联盟(UFI)	国际展览联盟(UFI)把展览会分为 A、B、C 3 个大类,在大类中再分不同的小类		
	大　类	小　类	
	A. 综合性展览会	A1:技术与消费品展览会 A2:技术展览会 A3:消费品博览会	
	B. 专业性展览会	B1:农业、林业、葡萄业及设备展览会 B2:食品、餐馆和旅馆业、烹调及设备展览会 B3:纺织品、服装、鞋、皮制品、首饰及设备展览会 B4:公共工程、建筑、装饰、扩建及设备展览会 B5:装饰品、家庭用品、专修及设备展览会 B6:健康、卫生、环境安全及设备展览会 B7:交通、运输及设备展览会 B8:信息、通信、办公管理及设备展览会 B9:运动、娱乐、休闲及设备展览会 B10:工业、贸易、服务、技术及设备展览会	
	C. 消费性展览会	C1:艺术品及古董展览会 C2:综合地方展览会	
美国	美国的展览会分类是按照行业和产品来划分的		
	礼品展;工业电子展;玩具展;电器用品展;五金展;运动器材展;汽车展;文具展;游艇展;酒店餐厅用品展;计算机展;纪念品展;成衣展;办公用品展;时装展;杂货展;食品糖果展;赠品展;消费电子展;处理品展		

续表

机构或国家	分类原则与条目	
英国	英国的展览会分类标准首先是按照行业分为16个大类,然后再分不同的小类	
	大 类	小 类
	1. 服务业及相关行业	(1) 工商广告：直接发函、运输、特许经营、市场营销、奖励、职业服务、不动产 (2) 娱乐业：游艺、设备 (3) 银行业：银行技术和系统、金融、保险、投资、福利 (4) 图书：图书馆设备、出版 (5) 商用设备：办公技术、办公室用品、文具 (6) 会议设备及服务：显示设备、展示设备及服务、商店装饰品 (7) 教育：职业、招聘、培训 (8) 印刷业：书画刻印技术、贺卡、设计、包装、纸张 (9) 旅游业：节假日、旅游、度假 (10) 零售业：药品、化妆品及商店用品、车库用品、杂货店用品、贩卖机
	2. 农业、畜牧业、林业及渔业	(1) 农业：农用机械、牲畜饲养、驯马、农作、牲畜、兽医 (2) 渔业 (3) 林业 (4) 园艺 (5) 烟草业：烟草加工
	3. 烹调、食品生产及加工、饮料	(1) 烹调：面包饼干、饮料、糖果点心、即食食品、精制食品、旅馆及餐馆设备、肉类加工 (2) 食品加工：冷冻、食品包装 (3) 酒：啤酒、烈酒、葡萄酒
	4. 汽车、飞机、船舶及防务	(1) 航空：飞机、航空设备、航空港设备、飞行技术 (2) 汽车：汽车配件及服务、商用汽车、轮胎 (3) 自行车、摩托车 (4) 航海：船舶、海运设备、航行设备、海洋学、海洋技术、码头设备、船舶制造、水下技术 (5) 防务：军用设备、海军设备
	5. 服装、纺织品	(1) 服装：婴儿鞋、童装、时装、时装设计、服装饰件、帽、少年时装、内衣和胸衣、成衣 (2) 针织品：针织品、编制品 (3) 纺织品：制衣机械、纤维织品、针织机械、纱线、纤维 (4) 鞋：皮革、鞋、制鞋机械
	6. 艺术品、嗜好品、娱乐、体育用品	(1) 古董、仿古家具及附属品 (2) 艺术：现代艺术、临摹画、雕塑 (3) 手工艺品：花草、农艺、手工制品、模型、模具 (4) 露营：露营车、露营设备 (5) 音乐、表演业、电影院、戏院 (6) 宠物、宠物店设备 (7) 集邮 (8) 运动：钓鱼、打猎、休闲、娱乐、运动设备 (9) 游泳池

续表

机构或国家	分类原则与条目	
	大　类	小　类
英国	7. 广播、电视、计算机	(1) 广播、电视：音像设备、电缆、卫生、电唱机、收音机、电信设备、电视机、录像机 (2) 计算机：计算机技术、计算机工艺、信息技术、大型系统、网络、个人计算机、软件、数据保护 (3) 电子：自动化、电光技术、激光、机器人 (4) 摄影：商业摄影、摄影设备、照相器材
	8. 建筑、施工、采矿、公共服务	(1) 空调设备、供暖设备、铅管材料、冷藏设备、卫生设备、换气设备 (2) 建筑：建筑材料、水泥、施工、施工设备、电气工程、照明、油漆、项目管理、运动设施建造 (3) 采矿：采矿设备、挖掘设备 (4) 公共服务：地方政府、街道设备、城市规划、交通工具
	9. 工业化工	(1) 工业化工：黏合物、腐蚀物、实验室设备、石化产品、塑料、橡胶、实验仪器、表面处理 (2) 玻璃艺术、陶瓷
	10. 维修、保养、保护、保卫	(1) 清洁：保养、干洗、染色、清洗、环境保护、维修、服务管理 (2) 防火、健康与安全、工业保护、职业健康、政策、保卫
	11. 药品、保健、制药	(1) 保健：残疾人用品、牙科设备、医院设备、医疗设备、药品、护理、齿科学、眼科学、光学设备、健美 (2) 矿泉疗治、顺势疗法 (3) 制药
	12. 家庭生活方式	(1) 美容品：化妆品、美发用品、香水 (2) 装饰：地毯、地面覆盖物、家具、庭院用品、家庭用品、室内设计、油漆、照明用品、墙纸 (3) 母亲与孩子：保育、结婚用品 (4) 家庭用品：小五金、家用器皿、家庭用品 (5) 礼品：瓷器、玻璃器皿、首饰、纪念品、床上用品、钟表
	13. 工业制造	(1) 工程技术：铸造、机床、机械工程、金属加工、焊接、电线、电缆、木材加工 (2) 材料处理：控制和调节设备、液能、流体和液体处理、材料测试 (3) 分包：产品精加工、加工工程 (4) 技术转让：工业及工程设计、再生、技术应用、发明
	14、能泊、电力、水	电力和能源供应：电力工程、天然气工程、核电工程、发电站设备
	15. 综合贸易博览会	
	16. 国际博览会	

参 考 文 献

[1] 钱小轮.会刊封面、封底及内页设计[J].中国会展,2006(9).
[2] 董春欣.会展空间与艺术设计[M].上海:上海大学出版社,2007.
[3] 龚东庆,许孝伟.会展布局与设计[M].北京:高等教育出版社,2007.
[4] 陈文蕾.会展多媒体与实务[M].北京:对外经济贸易大学出版社,2007.
[5] 郑斌.会展策划[M].北京:北京财政经济出版社,2008.
[6] 程爱学,徐文锋.会展全程策划宝典[M].北京:北京大学出版社,2008.
[7] 王鸿敏.试论票证设计的形式感[J].上海:上海工艺美术,2008.
[8] 林大飞.会展设计[M].大连:东北财经大学出版社,2009.
[9] 张艳,王燕.会展展示设计与制作[M].上海:上海人民出版社,2009.
[10] 丁洁民.上海世博会主题馆和部分国家馆设计[J].建筑结构,2009(5).
[11] 张敏.中国会展研究30年文选[M].上海:上海交通大学出版社,2009.
[12] 吴爱莉.会展设计师宝典[M].北京:化学工业出版社,2010.
[13] 王楠.关于虚拟会展的研究[M].石家庄:河北大众文艺出版社,2010.
[14] 许传宏.会展策划[M].上海:复旦大学出版社,2010.
[15] 崔建成,勾锐.展示设计[M].北京:清华大学出版社,2010.
[16] 章晴方.商业会展空间设计[M].北京:中国传媒大学出版社,2011.
[17] 莫志明.会展项目策划与管理[M].北京:机械工业出版社,2011.
[18] 张晴.会展设计表达[M].上海:上海人民出版社,2011.
[19] 休斯.会展设计教程[M].敖航洲,译.北京:电子工业出版社,2011.
[20] 孙永健.会展总体设计[M].上海:格致出版社,上海人民出版社,2011.
[21] 余朋.浅议色彩心理及色彩搭配在设计中的运用[J].长春教育学院学报,2011(4).
[22] 冯娴慧,王绍增.会展展示设计[M].北京:中国人民大学出版社,2012.
[23] 胡以萍.论世博会展示设计的多维表达[M].武汉:武汉理工大学出版社,2012.
[24] 张辉,李东.会展展示设计[M].广州:中山大学出版社.2012.

推荐网站:
[1] 中国广告网.http://www.cnad.com.
[2] 品牌中国网.http://www.brandcn.com.
[3] 中国广告协会网.http://www.cnadtop.com.
[4] 广告人网.http://www.admen.cn.
[5] 中国公益广告网.http://www.pad.gov.cn.
[6] 中央电视台广告部.http://ad.cctv.com/02/index.shtml.
[7] 智库百科网.http://wiki.mbalib.com/wiki.
[8] 中华人民共和国国家工商行政管理总局.http://www.saic.gov.cn.
[9] 国家广播电影电视总局.http://www.sarft.gov.cn.